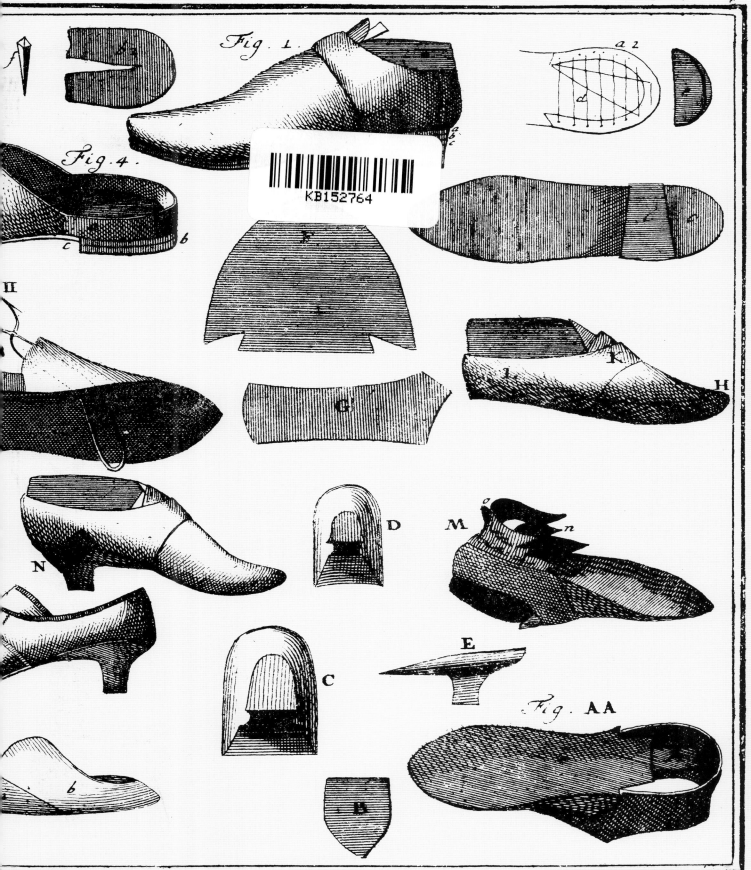

Fig. 1.

Fig. 4.

F

G

H

D

C

E

M

N

B

Fig. AA

남자의 구두

| 일러두기 |

역자 주는 ● 기호로 표시했다.
본문에 자주 나오는 중요한 용어는 괄호 안에 영어나 한자 단어와 국내 제화업계에서 통용되는 동의어를 병기했다.
도량형은 미터법으로 표기했으며, 단 '영국식 치수'에서만 야드파운드법으로 표기하고 괄호 안에 미터법을 병기했다.

HANDMADE SHOES FOR MEN

© Original edition: h.f.ullmann publishing GmbH, 2015
ISBN original edition: 978-3-8480-0368-6

Project Management: Vince Books
Consultancy: Lászlo Szöcs
Illustrations: György Olajos
Project Coordination and Editing: Claudia Hammer and Kirsten E. Lehmann
Editor of the original edition: Susanne Kolb
Layout: Gerd Türke, Malzkorn, Cologne
Picture editor: Monika Bergmann

This Korean edition was published by Prunsoop Publishing Co. in 2017 by arrangement
with h.f.ullmann publishing GmbH through KCC (Korea Copyright Centre Inc.), Seoul.

Handmade
Shoes for Men
남자의 구두

라슬로 버시·머그더 몰나르 지음

서종기 옮김 | 김남일 감수

BW

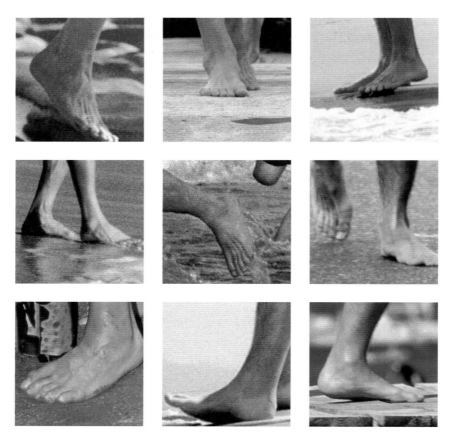

혹시 유명한 사람일수록 발이 더 못생긴 걸까? 위 사진 속 신사들이 늘 수제화를 신는지 어떤지는 여태 확인된 바 없다. 또 그런 신발을 신는다고 해도 그것이 어느 공방에서 만들어졌는지는 알지 못한다. 한 가지 말할 수 있는 것은 종종 신발은 그 사람을 소개하는 명함이나 다름없다는 사실이다.

아무튼 우리는 공개석상에 선 이 신사들의 모습을 통해 구두가 남자의 옷차림에서 가장 중요한 물건임을 다시금 깨닫게 된다. 사진 속 발의 주인은(맨 위 왼쪽부터 맨 아래 오른쪽 순으로) 빌 클린턴, 클린트 이스트우드, 마이클 허친스, 실베스터 스탤론, 톰 행크스, J.F. 케네디 2세, 미키 루크, 리엄 니슨, 잭 니컬슨이다.

품격은 구두에서 시작된다

Elegance Begins with the Shoes

손으로 한 땀 한 땀 꿰어 만든 맞춤식 수제화는 장인들의 귀중한 창작물이다. 이 물건은 매우 섬세한 구조를 지닌 사람의 발을 온갖 불편으로부터 보호하는 한편, 의복의 일부로서 착용자의 취향을, 또 때로는 그 사람의 사회적 지위를 드러낸다. 품격은 바로 구두에서 시작되는 것이다.

사람들이 자신의 발에 맞춘 수제화를 원하는 이유는 크게 두 가지다. 하나는 차별성과 개성에 대한 갈망이다. 우리는 구두가 특정한 슈트나 때와 장소에 어울리도록 모양과 모델, 가죽, 색상, 다른 가죽과의 조합, 신발창의 두께, 굽의 높이, 장식물 등 모든 요소를 자신에게 맞게 조정하길 바란다. 하지만 그 사실과는 별개로, 클래식한 전통을 따르는 많은 남자들이 자신만을 위해 디자인된 온전히 새롭고 모던한 신발을 갖고 싶어 한다.

또 다른 이유는 방금 설명한 것보다 조금 시시하다. 인간은 견실한 구조를 갖춘 발과 함께 이 세상에 당도했다. 원래 발이란 부위는 아무것도 걸치지 않고 모랫바닥이나 돌밭, 수풀이 우거진 지면을 걸어다닐 때 제 기능을 발휘한다. 그런데 오늘날 문명 세계에서 인간의 발은 초기부터 '태만'에 길든다. 막 걸음마를 배우는 갓난아기 때부터 신발을 신고, 나중에는 차를 몰거나 사무실에 앉아 일하거나 텔레비전 앞에서 시간을 보내며 더욱 발을 쓰지 않게 된다. 하지만 발에 가장 심한 손상을 안기는 것은 대개 신발 자체, 정확히 말하면 질이 나쁘고 불편한 신발이다. 따라서 오랜 세월 고통을 겪은 사람들이 중년에 접어들어 수제화에서 큰 위안을 찾는 것은 전혀 이상한 일이 아니다.

비록 4천 년 전 이집트에서 신발을 만들던 공예가들이 세간의 존경을 받았다고는 하나 언제부터 이 일이 직업화되었는지는 정확히 알려지지 않았다. 제화 기술과 비법, 요령은 수 세기에 걸쳐 다듬어졌고 19세기 말에 이르러 구두 생산이 널리 산업화되면서 누구나 수제화나 수제 부츠를 신게 되었다.

오늘날 구두 제작 공정은 1, 2백 년 전과 똑같은 단계로 구성되어 있다. 다만 준비 단계는 어느 정도 전문화가 이루어져 분업으로 진행된다. 손님의 발 치수를 재는 사람은 물론 구두장이(shoemaker, 구두 제작자, 제화공)지만, 그 측정치를 실제로 이용하는 사람은 다음 작업 단계에서 발 대신 사용될 라스트(last, 구둣골, 족형, 목형, 화형)를 만드는 라스트 제작자lastmaker다. 또 가죽을 선택하는 사람은 구두장이지만, 그것을 낱낱의 조각으로 잘라내는 사람은 갑피재단사clicker이며, 그 조각들을 하나로 잇는 사람은 갑피재봉사closer다. 그야말로 협동 작업인 것이다. 라스트와 함께 재봉이 끝난 갑피upper가 공방에 도착하면 이후 구두를 만드는 방법은 왕실 인가를 받은 명공의 제작소든 시골 마을의 작은 가게든 전혀 차이가 없다.

새 구두를 만들 때마다 매번 구두장이의 경험과 기술은 시험대에 오른다. 발 치수를 재는 순간부터 완성된 제품을 고객에게 건네는 순간까지 구두장이의 눈과 손은 실수나 흔들림 없이 모든 작업을 처리해야 한다. 30년 넘게 구두를 다루며 숙련된 장인이라도 하나의 작품을 만들려면 기능공으로서 그간 익힌 감각을 매번 처음부터 세심하게 가다듬어야 한다. 이 과정을 성공적으로 마치면 '신발이 발에 잘 맞으면 발의 존재를 잊게 된다'라는 장자의 말은 현실이 된다.

이 책은 우리 발에 멋진 개성을 더해줄 편안하고 세련된 고급 신사화의 제작 기법을 소개한다. 수 세기 동안 과학기술이 많은 변화를 일으키면서 제화업계 역시 그 영향에서 벗어날 수 없었지만, 런던과 뉴욕, 뮌헨, 빈, 로마, 부다페스트 등지에서 수제화를 만드는 공방들은 지금도 오랜 전통을 고수하며 조용히 자부심을 지키고 있다. 이런 특성은 다양한 구두의 종류와 소재, 업계 종사자들의 직업의식에 고루 반영되었다.

오늘날 신사의 기본 용품으로 통하는 구두류는 19세기 후반에 등장했다. 그때나 지금이나 소재를 고를 때 적용되는 원칙은 변함이 없다. 갑피와 안감, 안창이나 겉창을 만들 때 순수 천연가죽 외에 어떤 재료도 그 자리를 대체할 수 없다는 것이다. 수백 년 이어내려온 기술로 제조한 식물성 무두질제, 오직 그것으로 처리한 가죽만이 쓰인다. 또 재봉에 쓰이는 실도 강도가 가장 뛰어난 식물성 섬유로만 만들고, 접착제에도 천연 원료만 포함된다.

이 책은 약 10주간 구두 한 켤레를 만들기 위해 거쳐야 하는 2백여 가지 이상의 공정을 단계별로 짚어본다. 먼저, 발 치수를 정확히 측정하려면 어떻게 해야 할까? 또 나무가 벌채되고 라스트가 만들어지기까지 2년간 어떤 일들이 벌어질까? 대표적인 신사화의 종류와 디자인적 특징은 무엇일까? 갑피용

가죽은 어떤 방식으로 무두질하는가? 또 겉창에 쓰이는 가죽은? 웰트를 구두의 심장이라고 부르는 이유는 무엇일까? 수제화를 수선해서 신을 필요가 있을까? 아끼는 구두를 오래 신을 수 있도록 관리하는 방법은? 수제 구두를 신는 느낌은 어떠한가?

아마 세계 어디서든 구두장이라면 위의 질문에 거의 같은 대답을 할 것이다. 물론 그렇다 하더라도 모든 구두공방에는 저마다 요령과 비결이 있기 마련이다. 이 책은 그 부분도 빠짐없이 다루었다.

제화 기술을 향한 나의 애정과 경의는 우리 공방에서 진행되는 모든 일을 글로 풀어내는 데 도움이 되었다. 또 대단히 섬세한 사진들은 다양한 소재, 연장과 더불어 세상에 하나뿐인 제품을 창조해내는 사람들의 모습을 잘 포착해냈다.

나는 그 옛날 내게 이 일을 가르쳐준 장인들과 지금 함께 일하는 이들에게 감사의 말을 전하고 싶다. 그들의 숙련된 기술과 지식을 발판 삼아 나도 더욱 넓힐 수 있었다. 이 책의 저술을 제안한 루드비그 쾨네먼에게도 감사한다.

끝으로 이 책을 함께 집필한 머그더 몰나르에게 정말 감사한다. 그녀 덕분에 수많은 자료가 모여 지금 독자 여러분의 손에 들린 한 권의 책으로 탄생할 수 있었다.

라슬로 버시

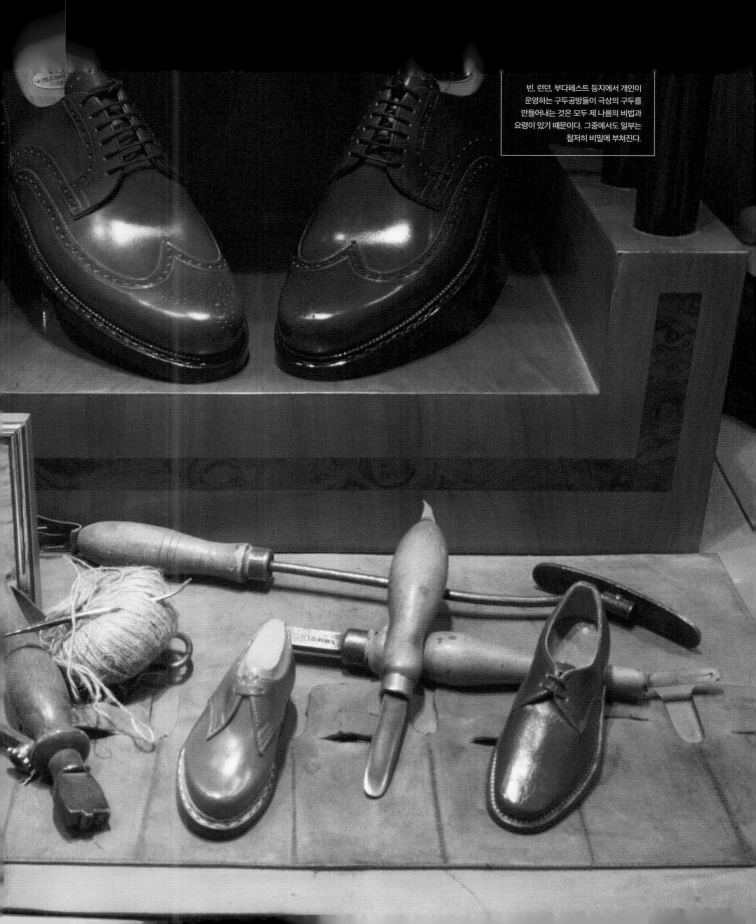

빈, 런던, 부다페스트 등지에서 개인이
운영하는 구두공방들이 극상의 구두를
만들어내는 것은 모두 제 나름의 비법과
요령이 있기 때문이다. 그중에서도 일부는
철저히 비밀에 부쳐진다.

목
차

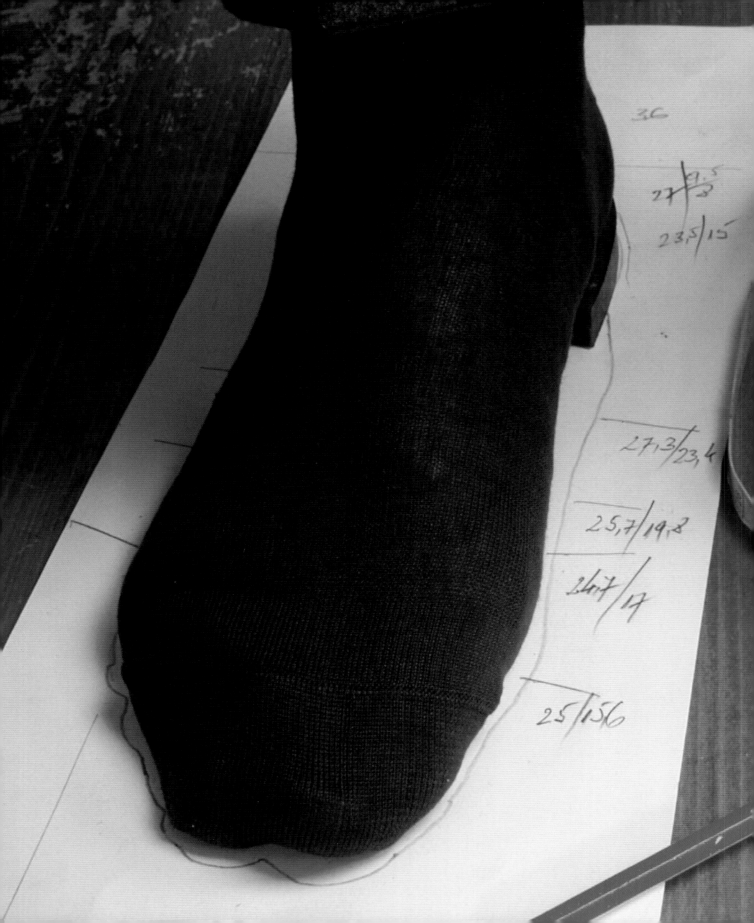

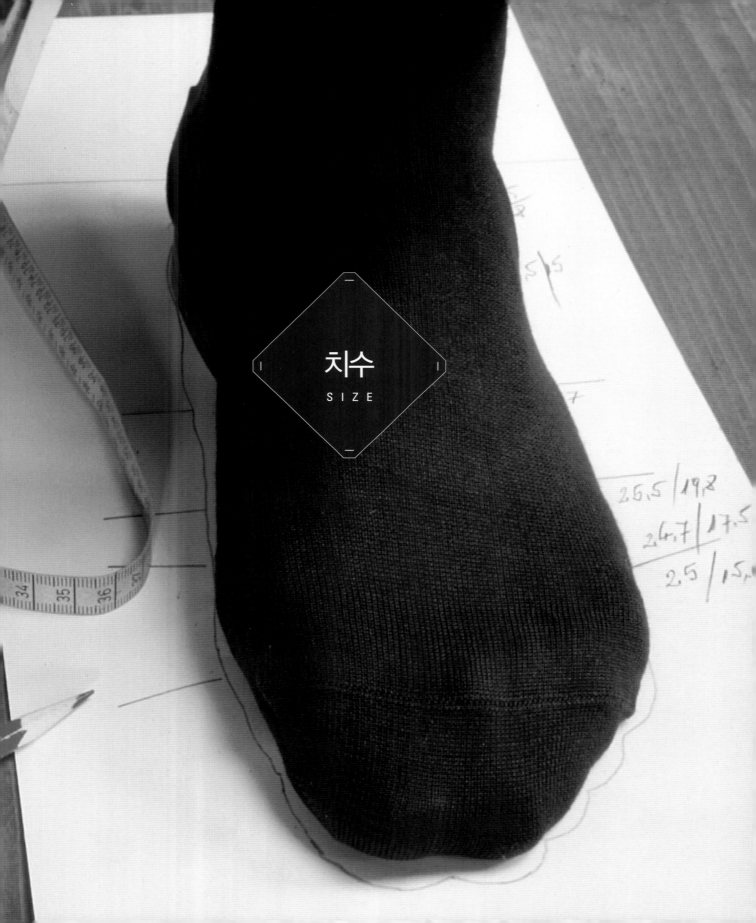

치수
SIZE

발 치수 재기
Taking the Measurements

세상 어떤 사람도 양발의 모양이 완전히 같진 않다. 구두 제작자가 편안하고 발에 잘 맞는 구두를 만들려면 손님의 발에 관한 정보를 최대한 정확히, 많이 알아야 한다. 양복재단사는 옷을 맞추러 온 손님에게 가봉 과정을 두세 번 거치기를 제안하지만, 구두장이는 그 일―구두를 완성하기 전에 별도로 시착용 구두 trial shoe를 만드는 경우를 말한다―을 기껏해야 한 번에 끝내야 한다. 그러므로 발 치수를 잴 때는 반드시 충분한 시간을 들여야 하며 대략 한두 시간이 적절하다. 다만 가장 정확한 결과를 얻기에 알맞은 때가 언제라고 매번 콕 집어 말하기는 어렵다.

일반적인 상황에서 건강한 사람의 발 크기는 하루 중 언제 재어도 차이가 없다. 그러나 온도(가령 날씨가 무더운 경우)나 격렬한 운동(장시간 걷거나 고강도 운동을 하는 경우)에 영향을 받을 수 있다. 그래서 구두장이들은 오전에 측정하기를 권한다. 흔히 신발을 살 때는 발이 많이 붓는 오후에 사라고 권하지만, 라스트를 만들기 위한 측정이므로 '원래 발 치수'를 얻는 게 중요하다. 발은 질병 때문에 붓기도 한다. 만약 어떤 질환의 치료가 머지않아 끝날 예정이고 치료 후에 그 크기가 원래대로 돌아올 거라면, 그전에는 손님의 발 치수를 재지 말아야 한다. 그러나 만성 질환을 앓는 사람이라면 치수가 약간 큰 신발을 신는 편이 걷기에 더 편할 수도 있다.

구두장이는 항상 추상족지증이나 무지외반증 같은 기형 혹은 병증에 의한 발의 변형을 최대한 감안해 신발을 만든다. 그러나 손님의 발 모양에 그런 문제가 있다면 상황에 따라서는 가벼운 교정 수술을 받은 후에 편안한 구두를 맞추는 편이 오히려 나을 수 있다.

또한 내향성 발톱, 발톱 밑 염증, 티눈으로 인한 통증이 있다면 발 크기를 측정하기 며칠 전에 미리 치료해두는 것이 바람직하다. 치수를 최대한 정확하게 재려면 얇고 발에 딱 맞는 양말을 신어야 한다.

치수 측정은 일종의 의식과 같다. 적절한 때를 잡아 얼마간 시간을 들여 진행해야 하며, 방해 요소를 모두 제거하고 손님으로부터 최대한 많은 정보를 이끌어내야 한다. 이때 구두장이는 정해진 순서에 따라 다분히 의례적으로 움직인다. 이 의식은 구두를 제작하는 내내 고객의 발을 대신할 라스트를 만들고, 또 세상에 하나뿐인 작품을 창조하는 데 결코 빠져서는 안 되는 과정이다.

구두장이는 발의 길이, 너비, 높이, 둘레를 잴 때 고객에게 두 가지 자세를 요구한다. 하나는 발에 체중이 전부 실리는 선 자세이고, 다른 하나는 발에 전혀 부하가 걸리지 않는 앉은 자세이다. 사람이 서 있을 때 발 너비는 최대 약 1센티미터까지 넓어지고 장심(掌心, 아치, 족궁)의 높이는 약간 낮아지며 힘줄과 근육은 팽팽해진다. 이 자세를 살피면 발에 긴장이 가해질 때, 달리 말해 걸을 때 상태 역시 대략 가늠할 수 있다. 그런데 신발은 보행 시에 받는 압력, 그리고 발에서 나는 땀과 온기로 인해 사용 중에 어쩔 수 없이 늘어나게 된다. 만약 구두장이가 체중이 한껏 실린 발 크기를 '정확한' 치수로 본다면, 새 구두를 맞춘 손님의 기쁜 마음은 얼마 지나지 않아서 헐거워진 신발과 함께 실망으로 바뀌고 말 것이다.

앉은 자세에서 치수를 잴 때는 정반대 결과가 나온다. 체중을 지탱할 때보다 발 크기가 작아지는 탓이다. 그럼에도 구두장이 중에는 앉은 자세일 때 측정한 치수를 더 중요하게 여기는 사람이 많다. 보행 중에 발 너비가 얼마나 변하는지 확인하고, 실제 착용 시 구두가 늘어나는 정도를 가늠하는 기준으로 더 적합하기 때문이다.

치수 측정의 첫 단계는 눈으로 발 모양을 살피는 것이다. 구두 제작자는 발 길이를 따라서 가상의 세로축을 설정하고 발이 그보다 안쪽이나 바깥쪽으로 기울었는지, 장심의 높이가 특별히 높거나 낮은지, 발목 높이가 낮거나 뒤꿈치가 약해지는

발 치수를 잴 때는 선 자세와 앉은 자세를 모두 고려해야 한다.

않은지 확인한다. 또한 발등과 발허리뼈의 모양과 함께 기형(평발, 무지외반증, 소건막류, 위로 휘어진 엄지발가락, 추상족지증 등)이 있는지 관찰한다. 그러려면 발을 직접 만져보며 그 생김새와 윤곽을 확인해야 한다. 걸음걸이도 살펴야 하는데, 이는 손님의 체중이나 무의식적인 버릇에 크게 영향을 받는다. 사람에 따라 사뿐사뿐 걷거나 뒤꿈치를 항시 쿵쿵 찍으며 걷는 경우도 있으므로 이런 특성을 파악하려면 손님이 신고 온 신발을 세심하게 들여다봐야 한다. 신발의 변형(모양새가 한쪽으로 기울어졌다든가, 겉창과 뒷굽의 어느 부분이 닳았는지)을 살핌으로써 구두를 만들 때 도움이 될 만한 정보를 얻을 수 있기 때문이다.

　　이어서 제작자는 손님과 의견을 나눈다. 사실 손님 중에 자신의 발 상태를 속속들이 아는 사람은 거의 없다. 상담 중에 가장 많이 나오는 말은 "신발을 신으면 늘 엄지발가락 쪽이 아프다"라든가 "뭘 신어도 발등이 꽉 낀다" 정도다. 그러나 이것은 새 구두의 치수와 모양을 정하는 데 있어 한층 중요한 정보를 이끌어낸다. 혹시 손님이 당뇨병이나 혈관수축증을 앓지는 않을까? 그렇다면 그 사람은 발에 꽉 끼는 신발 대신 약간 헐거운 신발을 신어야 한다. 당연한 말이지만, 이런 고려 사항들

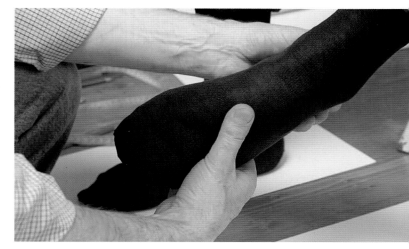

구두 제작자는 손님의 발을 직접 만져보며 그 모양새를 확인한다.

은 구두를 디자인하고 만드는 데 결정적인 역할을 한다. 완벽한 착화감은 손님이나 제작자 모두 바라 마지않는 것이다. 그러려면 새 구두를 원하는 신사는 제작자들을 신뢰해야 하고, 공방에서는 그 손님이 가게를 더 자주 찾고 지인들에게도 흔쾌히 추천할 수 있도록 최고의 구두를 만드는 데 힘써야 한다.

구두공방을 묘사한 이 그림에서 제화 작업의 몇 가지 단계를 살펴볼 수 있는데, 특히 치수 측정기로 발 크기를 재는 모습(맨 오른쪽)이 눈에 띈다. 이 동판화는 〈각종 연장으로 작업 중인 장인들의 공방(Craftsmen's workshops with their principal implements and processes)〉이라는 제목이 붙은 연작 중 하나로 1836년 독일의 에슬링겐에서 만들어졌다. 당시 작업자들이 신은 신발에 슬쩍 눈길이 간다.

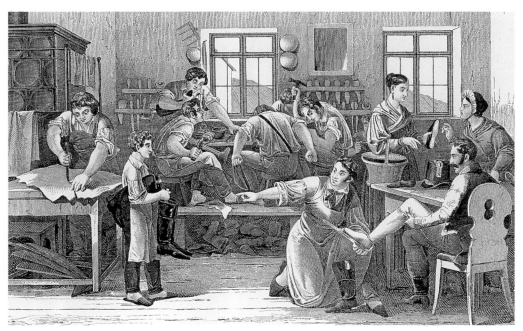

밑그림 그리기

The Draft

구두장이들의 금언 중에 이런 말이 있다. '측정 도구가 단순할수록 값이 믿을 만하다.' 실제로 최고급 구두를 만드는 공방이라도 발 치수를 확인하는 도구는 견본 구두굽 두 개, 흰 종이 두 장, 제화용 줄자, 직각자, 연필, 발 길이 측정기, 발자국 모양을 본뜨는 물품(감지紺紙나 탁본용구) 정도로 꽤 단출하다.

　　새 구두의 길이와 너비를 정하려면 밑그림(발 윤곽선)을 꼭 그려야 한다. 이때 연필을 종이 면에 정확히 수직으로 세워야 한다. 그러지 않고 연필을 발 바깥쪽으로 기울일 경우('언더드로잉'이라고도 부른다) 그 도면대로 만든 구두는 한 치수

이상 작아지고 만다. 윤곽선은 발뒤축에서 시작해 내측을 따라 엄지발가락과 작은 발가락들 둘레를 돌고, 발 외측을 따라서 다시 뒤꿈치로 돌아오는 순서로 그린다. 이 작업 중에는 발 길이가 최대한 늘어나도록 모든 발가락을 바닥에 꼭 붙인다. 어떤 사람이든 왼발과 오른발 모양이 완전히 같진 않으므로 반대편 발도 같은 방법으로 밑그림을 그린다.

　　밑그림을 완성한 후에는 엄지발가락과 새끼발가락의 관절 위치(19쪽 참고), 제1 발허리뼈와 제5 발허리뼈의 가장자리, 뒤꿈치 가장자리를 별도로 표시해둔다. 그다음에는 실제 발 치수 측정을 위한 준비에 들어간다.

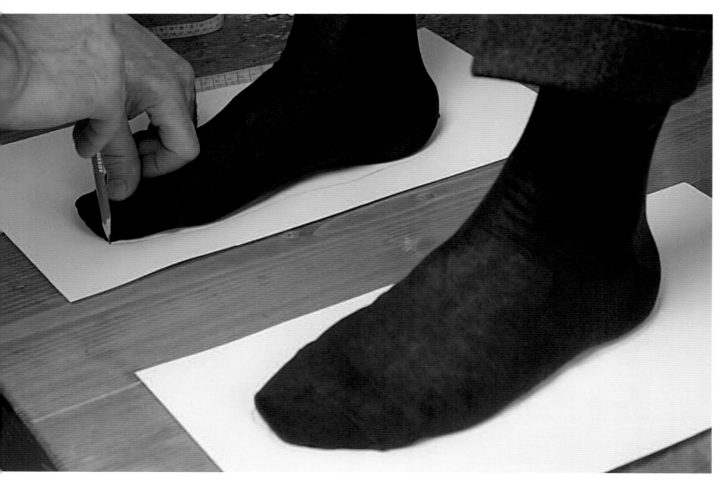

왼발과 오른발 모양이 완전히 같은 경우는 없으므로 양쪽 모두 밑그림을 그려야 한다.

발 길이와 너비 재기

The Length and Width of the Foot

발의 길이와 너비는 밑그림을 바탕으로 제화용 줄자를 사용하여 측정한다. 이 특수 줄자는 탄성이 없는 직물로 제작되며 양면에 각기 다른 단위의 눈금이 매겨져 있다.

줄자의 한 면은 발 길이를 재는 데 쓰인다. 눈금은 바늘땀 개수를 뜻하는데, 전통적으로 프랑스식 바늘땀 단위가 쓰이며 한 칸의 길이는 6.667밀리미터(약 ¼인치)•에 해당한다. 구두장이들은 이 줄자의 측정 결과에 1.5를 더한다. 가령, 실제 발 길이가 41이라면 최종 치수로는 42.5를 내는 식이다. 그 이유는 사람이 걸을 때 발이 약 1센티미터 늘어나기 때문이다. 만약 걸을 때마다 발가락이 토캡(toecap, 앞닫이, 코싸개, 앞보강)에 눌리고 발이 조금도 움직일 공간이 없다면 결코 편한 신발이라고 할 수 없을 것이다.

줄자의 반대면에는 미터법 단위인 센티미터와 밀리미터 눈금이 매겨져 있다. 이 면은 앞서 밑그림에 표시해둔 지점을 기준 삼아 발에서 가장 넓은 부위, 바로 제1발허리뼈와 제5발허리뼈 사이의 거리를 측정하는 데 쓰인다.

이렇게 잰 수치는 발판에 길이와 너비 측정용 눈금이 매겨진 브래넉 측정기Brannock gauge로 재차 확인한다. 손님이 측정기 위에 발을 올리고 후면의 고정대에 뒤꿈치를 바짝 붙이면 제작자는 발 길이와 일치하는 눈금을 읽는다. 각각 가로, 세로로 움직이는 두 개의 슬라이드 바는 그 다음에 발 너비를 재는 데 사용된다.

발 치수를 정확히 재는 브래넉 측정기는 구두공방에 없어서는 안 될 도구다. 물론 나라에 따라 측정 단위가 다를 수 있지만, 본질적인 기능은 모두 똑같다. 그러므로 구두 애호가라면 그 국적이 어디든, 우리 발에 안락함을 더해주는 브래넉 측정기의 존재에 마땅히 감사해야 할 것이다.

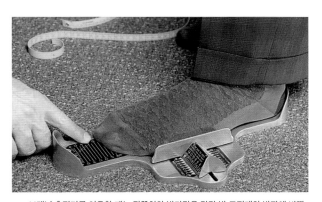

브래넉 측정기는 신발 치수와 발볼 번호(26쪽 참고)를 확인하는 데 쓰인다. 사진 속 장비에는 영국식 치수가 적용되었다.

브래넉 측정기를 이용할 때는 뒤꿈치와 발가락을 각각 발 고정대와 발판에 바짝 붙여야 한다. 그래야만 신발 치수를 정확히 파악할 수 있다.

제화용 줄자의 양면에는 각기 다른 단위의 눈금이 매겨져 있다. 프랑스식 단위(한 칸의 길이가 6.667밀리미터)가 적힌 쪽으로 발 길이를 재고, 센티미터와 밀리미터 단위가 적힌 쪽으로는 발 너비를 잰다.

● 웰트식 구두에서 구두창을 꿰맬 때 적용하는 바늘땀 길이다.

발도장 찍기

The Foot Imprint

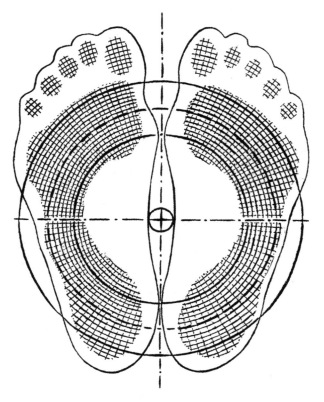

그림을 그린 다음엔 도장을 찍는다. 이 작업에 주로 쓰이는 페드 어 그래프Ped-a-graph 기법으로 장심의 상태를 정확히 파악하고 발바닥에서 지면에 닿는 부분과 발가락 위치를 확인할 수 있다.

한쪽 면이 미세한 요철로 덮인 고무막에 잉크를 칠하고 그 면을 아래로 향하여 종이 위에 올려놓는다. 발도장은 앉은 자세로 찍는다. 손님은 치수를 재는 발에 약간 체중을 싣는다. 그러면 종이에 잉크가 묻는데, 색깔이 가장 짙은 곳이 무게가 가장 많이 실리는 지점이다. 나중에 라스트 제작자는 이 정보를 확인하고 라스트의 바닥면에서 색이 짙은 부위가 살짝 올라오도록 나무를 깎는다.

이상적인 형태의 장심은 가로 면과 세로 면 어느 쪽에도 잉크 자국을 남기지 않는다. 만일 종이에 발바닥 면 전체가 찍힌다면, 이는 그 발이 가장 흔한 기형 중 하나인 평발(편평족)이라는 뜻이다.

이 문제는 장심 받침을 삽입한 신발로 조기에 바로잡을 수 있다. 그런 점에서 의뢰자의 발바닥 상태를 정확히 시각화하는 것은 매우 중요하다.

양발을 바짝 붙이면 가운데에 오목한 곡면이 형성된다.

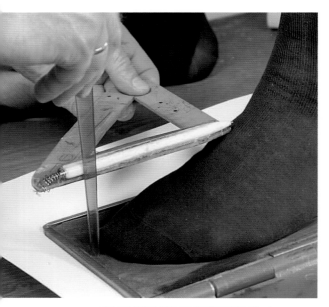

페드 어 그래프 기법으로 종이에 발자국을 찍는다.

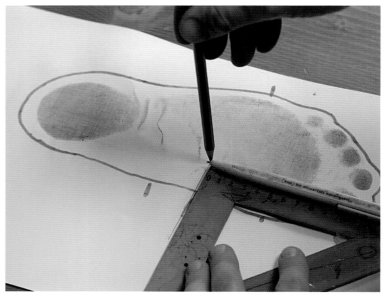

엄지발가락과 뒤꿈치를 잇는 선이 발의 실제 길이를 결정한다.

다각도로 측정하기

The Foot from Different Angles

측면도는 발 모양에 관하여 한층 더 중요한 정보를 알려준다. 일단 측정지에 의뢰자의 발을 올리고 뒤꿈치 밑에 새로 제작할 구두와 높이가 같은 견본 구두굽을 끼워넣는다. 이렇게 하면 구두를 신었을 때와 같은 자세가 된다. 이어서 제도판을 옆에 세우고 발의 측면 윤곽선을 종이에 따라 그린다. 이 그림은 발가락과 발등의 높이, 뒤꿈치의 만곡부를 보여준다. 구두굽으로 뒤꿈치를 미리 높여보는 것 역시 후족부 너비를 확인하고 구두 종류를 결정하는 데 매우 유용하다. 제작자는 발목 높이를 측정하여 또 다른 정보를 얻는데, 이 수치는 갑피의 높이와 모양에 영향을 미친다.

밑그림과 발도장, 발 곳곳의 높이 및 주요 부위에 대한 정보를 수집한 구두 제작자는 미리 만들어둔 표준 라스트(복제 라스트)에 위치별로 특이사항을 표시하며, 이후 이것을 토대로 주문자의 발에 맞는 라스트가 만들어진다. 당연히, 세상에 '표준적인 발'이란 존재하지 않는다. 혹시 어딘가에 표준 라스트와 치수가 완전히 같은 발이 있다면 정말 놀랄 만한 일일 것이다.

구두를 신은 자세가 되도록 발꿈치 밑에 구두굽을 놓는다.

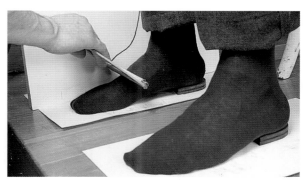

측면도로 발가락과 발등의 높이를 확인한다.

뒤꿈치의 모양도 그림으로 남긴다.

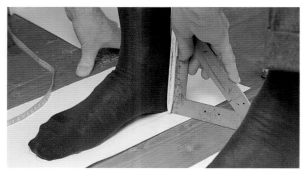

발목의 높이는 일반 구두에서나 부츠에서나 모두 중요하다.

구두 제작자가 모든 측정치를 재확인하고 있다(오른쪽에 놓인 것이 표준 라스트).

족부의 뼈 구조

The Bone Structure of the Foot

아주 먼 옛날 제화 기술이 탄생한 순간부터 18세기 말까지 제화공들은 발을 보호한다는 목적 아래 발의 외형에만 집중하여 기술을 연마했고, 내부를 구성한 뼈와 근육의 구조는 완전히 무시했다. 19세기에 이르러 그들은 이 일을 하기 위해 해부학 지식이 꼭 필요함을 깨달았다. 이후 제화술의 정수를 담은 수많은 입문서가 등장했고, 그중 대부분은 첫머리를 발의 해부학적 특성을 설명하는 데 할애했다.

이제는 우리 발을 이룬 뼈와 근육의 구조, 관절, 힘줄, 피부 특성을 공부하는 것이 제화 기술 교육의 기본으로 자리잡았다. 발 치수도 장인들의 오랜 경험을 공식화한 몇 가지 규칙을 토대로 위치를 정해놓고 재는 것이다. 각 측정 지점은 해부학적으로 뚜렷한 특징을 지녔고 인지하기 쉬우며 여러 차례 치수를 재어도 아주 근소한 차이만을 보인다.

이 세상에 완전히 똑같이 생긴 발은 없지만, 어떤 사람의 발이든 내부 구조는 동일하다. 이 구조는 현대 인류의 조상으로 추정되는 호모 에렉투스*Homo erectus*가 직립보행을 시작한 시기, 그러니까 대략 2백만 년 전쯤에 처음 등장했다.

208~214개에 달하는 사람의 뼈 중에서 가장 작은 축에 속하는 것들은 몸에서 움직임이 가장 많은 손과 발에 주로 위치한다. 발은 이런 뼈와 여러 관절, 근육, 힘줄이 모여 우리 몸에서 가장 복잡한 역학적 구조를 이룬다. 사람의 양 발바닥 면적은 총 300제곱센티미터가 채 못 되지만, 선 자세에서 남자일 경우 70~120킬로그램에 달하는 몸무게를 굳건히 지탱한다. 또 보행 시에는 울퉁불퉁한 지면에서도 유연하게 적응하는 특성을 보인다. 우리는 움직임이 정교하게 조절되는 발바닥 덕분에 바닷가의 부드러운 모래밭을 맨발로 걷고 거친 돌투성이 길도 거뜬히 지날 수 있다.

이처럼 유별날 정도로 탄력적인 구조 덕분에 인간의 발은 놀라운 일을 해낸다. 영국의 한 연구 결과에 의하면, 중유럽 사람들은 태어나서 죽을 때까지 평균 15만 킬로미터에 달하는 거리를 걷는다고 한다. 편한 신발을 신어야 하는 이유로 이보다 적절한 것이 또 있을까?

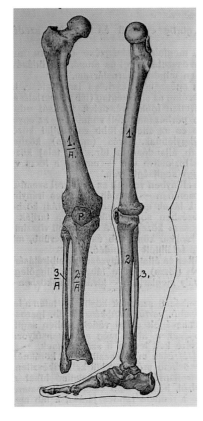

1920년에 요제프 보드흐(József Bodh)가 부다페스트에서 출간한 구두 제작 입문서에는 당대의 표준이라 칭할 만한 해부도가 실렸다.

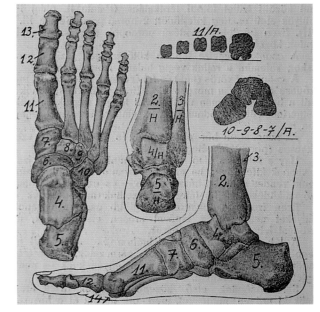

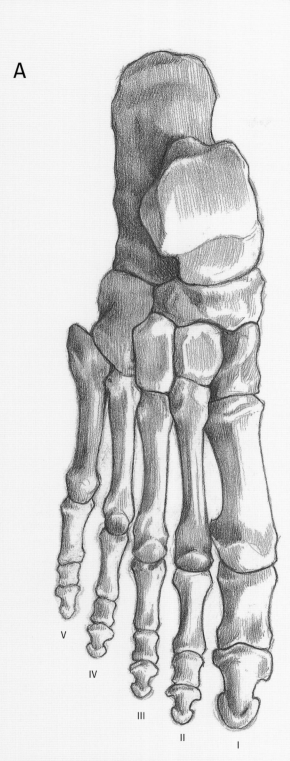

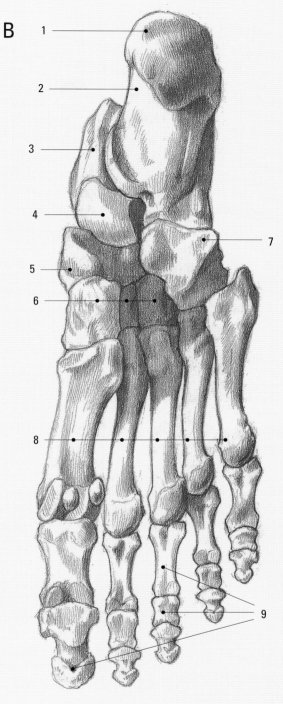

족부를 구성하는 뼈 스물여섯 개를 위에서 본 그림 A와 밑에서 본 그림 B를 통해
발목 부위를 이룬 뼈들(1~7)이 가장 두드러지게 발달했음을 확인할 수 있다.
이는 해당 부위가 인체의 몸무게 중 상당 부분을 지탱하기 때문이다. 그림 A는 발
길이가 발꿈치뼈의 말단과 엄지발가락 말단 사이의 길이와 같으며 발허리뼈 다섯
개(8)가 발 너비를 결정한다는 것을 보여준다. 발허리뼈 중에서 가장 두꺼운 것은
엄지발가락과 이어져 있고, 길이가 가장 긴 것은 두 번째 발가락과, 가장 짧은 것은
새끼발가락(V)과 연결되어 있다. 발가락뼈의 개수는 발가락 II~V의 경우 세 개지만
가장 길고 큰 엄지발가락(I)에는 두 개밖에 없다.

1. 발꿈치뼈 융기(종골 융기)
2. 발꿈치뼈(종골)
3. 목말뼈(거골)
4. 목말뼈 머리(거골두)
5. 발배뼈(주상골)
6. 쐐기뼈(설상골)
7. 주사위뼈(입방골)
8. 발허리뼈(중족골)
9. 발가락뼈(지골)

족부의 근육 구조

The Musculature of the Foot

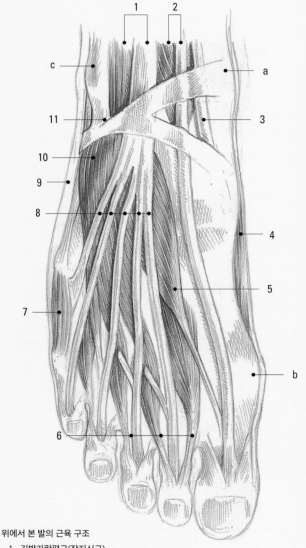

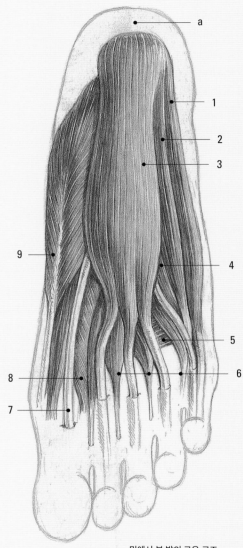

위에서 본 발의 근육 구조

1. 긴발가락폄근(장지신근)
2. 긴엄지폄근(장무지신근)
3. 앞정강근(전경골근)
4. 엄지벌림근(무지외전근)
5. 짧은엄지폄근(단무지신근)
6. 등쪽뼈사이근(배측골간근)
7. 새끼발가락벌림근(소지외전근)
8. 긴발가락폄근힘줄(장지신근건)
9. 셋째종아리근힘줄(제삼비골근건)
10. 짧은발가락폄근(단지신근)
11. 등쪽입방발배인대(배측입방주인대)
a. 안쪽복숭아뼈(내측복사)
b. 발허리발가락관절(중족지관절)
c. 바깥쪽복숭아뼈(외측복사)

밑에서 본 발의 근육 구조

1. 새끼발가락벌림근(소지외전근)
2. 새끼발가락굽힘근(소지굴근)
3. 짧은발가락굽힘근(단지굴근)
4. 발바닥쪽뼈사이근(족측골간근)
5. 엄지모음근(무지내전근)
6. 벌레근(충양근)
7. 긴엄지굽힘근힘줄(장무지굴근건)
8. 짧은엄지굽힘근(단무지굴근)
9. 엄지벌림근(무지외전근)
a. 발꿈치뼈(종골)

발을 구성한 뼈는 하중을 지지하는 구조를 이루고 근육은 힘줄과 함께 뼈에 붙어서 발의 움직임을 제어한다. 근육은 개별적으로 움직이기보다 여러 개가 함께 작용하는 경우가 많다. 앞으로 걸음을 내디딜 때처럼 단순한 동작을 취할 때도 다양한 근육이 관여하며 그중 일부는 동작 방향과 반대로 움직이기도 한다. 발 근육은 모두 크기가 작고 짧은 편으로, 일부는 굽혀지고 다른 일부는 늘어나는 형태로 종아리의 근육 조직을 지지하는 기능을 한다. 발허리뼈들 사이에는 발가락 간의 간격을 벌리거나 당기는 역할을 하는 작은 근육들이 있다. 그러나 손가락과 비교하면 발가락이 움직이는 범위는 무척 좁다. 발바닥을 구성한 작은 근육들은 아치 모양을 유지하는 중요한 임무를 맡았다. 발바닥을 덮은 두꺼운 피부와 그 밑의 지방 조직 안쪽에는 신경과 혈관을 보호하기 위한 띠 모양의 근육이 존재한다.

사람의 발 속에는 셀 수 없이 많은 혈관과 신경이 거미줄처럼 복잡하게 얽혀 있다. 이 중에서 신경섬유는 근육 수축을 유발하는 전기 신호를 전송한다. 뇌는 이 신호를 통해 몸과 팔다리의 상태나 자세에 관한 정보를 끊임없이 전달받고 신체의 통증도 감지한다.

발바닥 피부는 내부 조직을 보호하는 동시에 자극을 수용하는 역할도 한다. 이 부위는 신축성이 강하고 물리적인 긴장(이를테면 압력)에 잘 견디는 한편, 산성 분비액을 배출하여 병원균을 막는 보호막을 형성한다. 발바닥에는 땀샘이 특히 많아서 그 수가 1제곱센티미터당 약 360개에 달하며 상당히 많은 땀이 배출되기도 한다. 평소 땀을 많이 흘리는 사람이라면 화학합성섬유가 포함된 신발을 가급적 피하는 편이 좋다. 자연스럽게 숨을 쉬는 천연가죽은 곰팡이 감염이나 세균에 의한 질환을 막는 효과가 있다. 유독 발에 땀이 차서 큰 불편을 겪는 사람들도 있는데, 그런 경우에는 발을 자주 씻어야 한다. 또한 이 문제는 발에 잘 맞는 신발을 신으면 어느 정도 완화될 수도 있다.

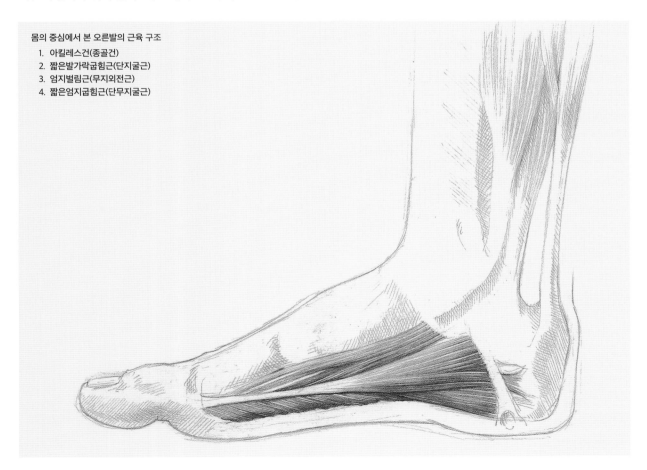

몸의 중심에서 본 오른발의 근육 구조
1. 아킬레스건(종골건)
2. 짧은발가락굽힘근(단지굴근)
3. 엄지벌림근(무지외전근)
4. 짧은엄지굽힘근(단무지굴근)

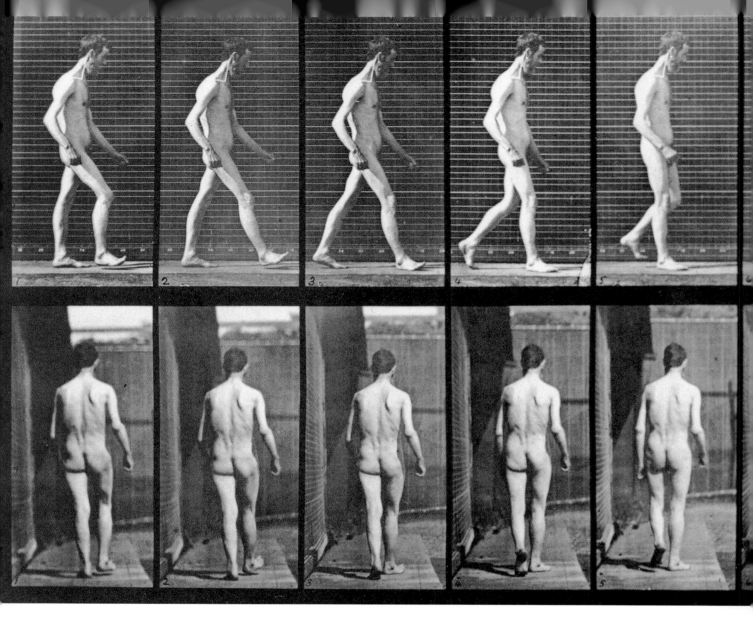

보행의 단계

Phases of Walking

사람은 걸을 때 지면에 두 발을 번갈아 내딛는 동시에 무게중심을 좌우로 옮겨가며 몸을 지탱한다. 그렇게 우리 몸은 보행 중에 오르락내리락하며 수직 운동을 한다. 그러나 균형을 유지하기 위해 몸을 지탱하는 다리 쪽에서 다른 다리 쪽으로 무게중심을 옮길 때마다 사선 방향과 수평 방향으로도 운동이 일어난다. 우리는 발걸음을 뗄 때 오른발 뒤꿈치를 들어올리면서 발허리뼈로 전족부와 발가락을 바닥에 강하게 밀착시킨다. 곧이어 그 발은 발가락의 도움을 받아 지면에서 떨어진다. 그리

고 왼발이 같은 방식으로 움직이기 시작할 때 오른발은 공중에 떠 있게 된다. 오른발이 다시 지면에 닿으면 처음에는 온몸의 무게가 오른쪽 뒤꿈치에 실린다. 이렇듯 발은 보행 중에 엄청난 압력 변화를 겪는다. 즉, 체중 전체를 지탱하거나 아니면 '어떤 하중도 받지 않고' 공중에 떠 있거나 둘 중 하나에만 속한다.

달리기는 실제로는 속도를 높인 걷기이다. 한 가지 차이가 있다면, 두 발이 모두 지면에 닿지 않을 때가 있다는 점이다. 우

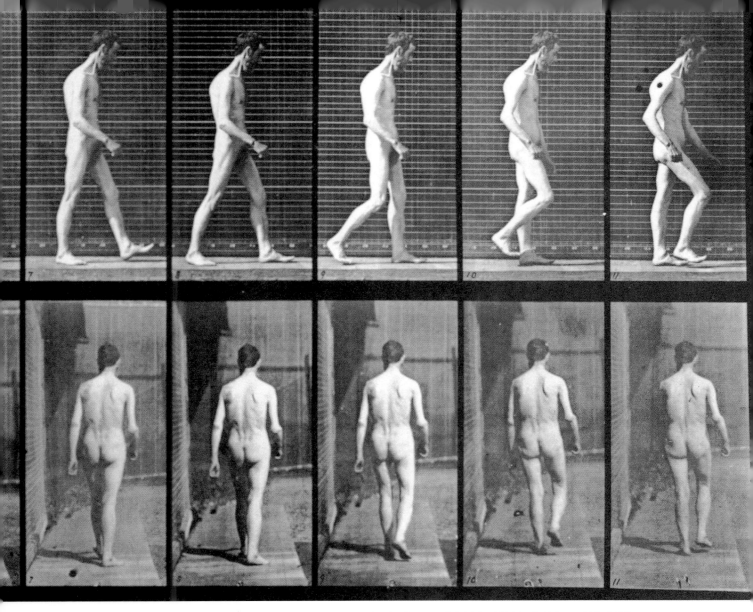

1901년 에드워드 마이브리지는 인체의 연속 동작을 담은 사진 4700여 장을 공개했다. 그는 움직임이 일어나는 단계마다 카메라를 하나씩 사용했다. 즉, 위 사진에서는 총 열한 대가 배치되었다. 당시에 사용된 유리 건판의 개수는 총 196장,

크기는 가로세로 10×13센티미터였으며 촬영 속도는 장당 6000분의 1초였다.
출처: Eadweard Muybridge, *The Human Figure in Motion*, Dover Publications, 1955, New York

리 발을 구성한 뼈와 근육, 그리고 혈관과 신경으로 이루어진 복잡한 조직은 걷고 달리고 도약하는 동작이 가하는 충격과 압력에 끊임없이 적응한다.

　19세기 말, 영국의 사진작가 에드워드 마이브리지Eadweard Muybridge는 미국에서 굉장한 명성을 얻었다. 사람이나 동물의 연속 동작을 단계별로 촬영하는 기법을 발명했기 때문이다. 그는 화가 메소니에Juste-Auréle Meissonier(이 화가는 마이브리지의 연속 사진을 확인한 뒤 그가 그린 두 점의 작품에서 말의 다리

위치를 수정했다), 생리학자 마레Etienne Jules Marey와 함께 아주 특별한 책을 내려고 했다. 그 결과, 인체의 연속 동작을 담은 약 10만 장의 음화negative가 한 권의 책으로 탄생했다. 이 점에 착안하여, 요즘은 구두 제작에 필요한 정보를 얻기 위해 손님이 맨발로 걷는 모습을 녹화하는 구두 제작자들도 있다. 앞으로 구두 디자인은 컴퓨터 사용량의 증가와 비디오 기술의 향상 덕분에 매우 정교한 수준으로 발전하리라 예상된다.

장심
The Arches

발바닥은 모든 부위가 균일하게 지면에 닿진 않는다. 뼈와 힘줄, 그리고 이것을 잇는 근육의 모양을 보면 발과 지면의 접촉 면적이 두 방향, 즉 가로와 세로로 곡선을 이룬 장심에 좌우됨을 알 수 있다. 장심의 외측 세로 곡선은 뒤꿈치와 새끼발가락을, 내측 세로 곡선은 뒤꿈치와 엄지발가락을 잇고, 가로 곡선은 엄지발가락과 새끼발가락을 잇는다. 선 자세에서는 이 곡선들이 교차하는 세 지점에 전체 몸무게가 실린다.

보행 시에는 장심의 모양도 변한다. 체중이 실릴 경우, 높이는 약 5밀리미터 낮아지고 발 길이는 늘어난다. 그러나 하중이 사라지는 순간, 발은 원래 모양을 되찾는다. 발바닥 중앙의 아치형 구조는 완충 장치와 같은 기능을 하여 보행 중에 머리와 척추가 받는 충격을 줄이고 일정한 걸음걸이를 유지하게 한다. 발가락 역시 몸을 지지하는 데 중요한 역할을 한다. 이 부위는 충격을 흡수하는 한편, 지면에서 발을 떼는 동작을 유연하게 마무리짓는다. 장심은 유소년기에 형성되며 이 시기의 보행 자세와 방식이 그 형태를 결정한다. 사실 맨발로 걷기야 말로 우리 발에 가장 적합한 보행 방식이다. 발바닥의 근육 구조가 울퉁불퉁한 지면에 맞게 자동으로 조절되고 적응하기 때

문이다. 이 과정에서 근육이 끊임없이 움직이며 전체 조직을 자극하고 발 상태를 건강하게 유지시킨다. 그 결과로 장심은 제 기능을 완전히 발휘하게 된다. 질 나쁜 신발을 신으면 발의 자연스러운 움직임이 방해를 받게 되고, 발의 문제는 이내 몸의 전체 자세에 문제를 일으킨다. 결국 좋은 신발을 신는 것이 매우 중요한데, 이런 관점에서 가장 큰 만족을 안겨주는 신발은 역시 수제화다. 공장에서 대량생산된 신발은 애당초 잘 맞을 수가 없다. 발 모양이 사람마다 다르므로 각각의 차이점을 고려하여 조정이 필요하기 때문이다.

아치 모양이 건강하게 형성되어야 크고 작은 뼈들이 이상적인 곡선을 이룬다. 이때 체중은 발뒤꿈치, 첫 번째와 다섯 번째 발허리뼈, 발바닥 외측 가장자리 및 발가락에 실린다

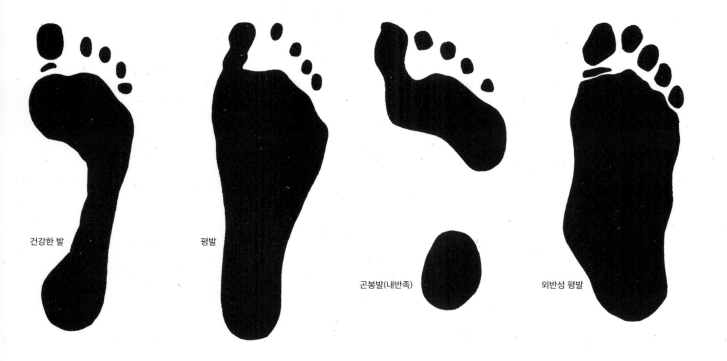

건강한 발 평발 곤봉발(내반족) 외반성 평발

흔히 발생하는 기형
Common Malformations

'정상적인' 발은 평균 치수(남자의 경우 260~280밀리미터)를 벗어나지 않고 몸 크기에 비례한다. 다시 말해 키가 클수록 발도 커진다. 이런 발의 특징으로는 중앙부에 형성된 뚜렷한 아치, 견고한 근육 구조, 매끄러운 피부, 늘 주변 환경에 맞게 분비되는 적당량의 땀을 들 수 있다. 만약 이처럼 완벽한 발을 가진 사람이라면 자신을 행운아라고 생각해도 좋다. 왜냐하면 대다수 사람의 발이 그렇지 않기 때문이다.

발 치수가 평균을 벗어나는 상황은 간혹 구조적인 요인이나 기능상의 문제 때문에 발생하곤 한다. 체중이 평균치를 넘는 남성은 대개 발볼이 넓은 편이며, 그 반대의 경우도 성립한다. 발볼이 넓으면 대체로 발등이 두껍기 마련이나, 이런 사례는 발볼이 좁을 때도 종종 발견된다. 발 크기는 시간이 지나면서 바뀌기도 한다. 일례로, 활동적인 스포츠(달리기, 펜싱, 축구, 테니스 같은 격렬한 운동)를 즐기다보면 근육 구조가 한층 탄탄해지면서 발 너비가 넓어지고 발등 높이 역시 높아지기 쉽다.

가장 흔한 변형의 예로 평발을 들 수 있다. 처음에는 힘줄이나 인대에 가해지는 과도한 긴장이 외형의 변화 없이 사소한 기능적 장애를 유발하는 데 그치지만, 결국은 오래 지나지 않아서 평발이 되고 만다. 이 문제가 발생하면 발뒤꿈치는 더 이상 체중을 떠받치지 못한다. 발꿈치뼈가 서서히 주저앉으면서 이 기능이 중족부로 옮겨가고, 종국에는 발의 아치형 구조 전체가 납작해지는 것이다. 한편 평발은 또 다른 기형을 유발하기도 한다. 발가락끼리 서로 꼬이거나 발가락 관절이 갈고리 모양으로 휘는 추상족지증이 발생하기도 하고, 엄지발가락과 발허리뼈의 연결부에 기형이 생기기도 한다. 또 이런 변화는 모두 굳은살과 티눈을 동반한다.

아무리 정확히 치수를 재고 정성을 들여 만든 신발이라도 저런 문제들을 온전히 정상으로 되돌리지는 못한다. 그러나 적어도 기형으로 인한 통증을 줄이거나 없앨 수는 있다. 손님들이 저마다 편안하게 신고 몸 전체의 긴장과 피로까지 덜어낼 수 있는 구두, 수제화 장인들은 바로 그런 물건을 만든다. 게다가 수제화는 심미적인 즐거움도 안겨주니, 좋은 구두를 맞추는 것은 건강과 아름다움이라는 두 마리 토끼를 동시에 잡는 셈이다.

신발 치수

Shoe Sizes

제화업계는 18세기부터 바늘땀 길이를 표준 측정 단위로 활용해왔다. 유럽 각지의 장인들이 일정한 길이 단위의 필요성을 제기하면서 파리, 베를린, 빈 등 주요 도시별로 통용되던 바늘땀 길이를 기준으로 사용한 것이다. 그러나 19세기 말에 대량생산이 시작되기 전까지 사람들은 신발 치수를 그리 중요하게 여기지 않았다.

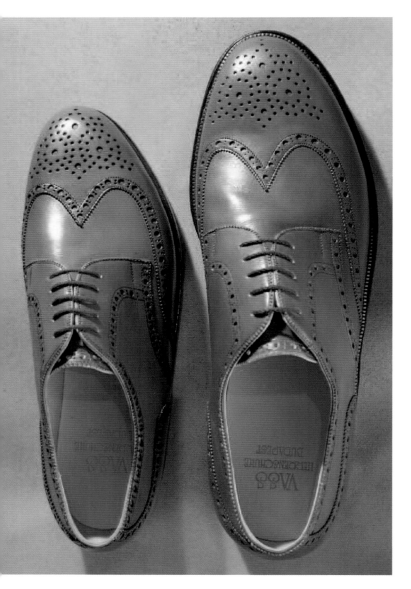

프랑스식 치수

기준 길이가 6,667밀리미터(약 ¼인치)를 약간 넘는 파리식 바늘땀 단위는 나폴레옹 시대(18세기 초)부터 유럽에서 광범위하게 활용되었다. 그러나 얼마 지나지 않아 길이 측정 단위로는 정확도가 떨어진다고 판명되었고, 일부 국가에서는 이것을 반으로 줄인 단위를 활용하기 시작했다. 프랑스식 치수 40.5는 27센티미터(약 11인치)에 해당한다.

영국식 치수

영국식 길이 측정체계는 1324년 에드워드 2세의 칙령으로 널리 보급되었다. 그는 보리 낟알 세 개를 합친 길이가 1인치에 해당하며 12인치는 1피트(30.48센티미터)와 같다고 공표했다. 이후 영국은 보리 낟알의 길이, 즉 ⅓인치(0.846센티미터)를 신발 크기를 재는 표준 단위로 삼았다. 그러나 프랑스식과 마찬가지로 정확성이 크게 떨어졌기에 그 절반에 해당하는 단위도 함께 쓰였다. 그 길이는 ⅙인치(0.423센티미터)와 같다.

영국에서 성인용 신발은 치수 1부터 시작하며 그 길이는 약 8⅔인치(22센티미터)에 해당한다(프랑스식 치수 33과 동일). 치수당 길이는 ⅓인치씩 증가한다. 예를 들어, 프랑스식 치수로 42인 신발은 미터법으로 약 28센티미터, 영국식으로는 8(8인치+(8×⅓)=10⅓인치)에 해당한다. 남자들의 평균 신발 크기는 5½에서 11 사이로, 두 치수는 프랑스식으로 각각 39와 46에 해당한다.

현재 영국에서는 신발 치수를 표기할 때 영국식과 프랑스식을 모두 사용하는 사례가 점점 늘고 있다.

사진 속 작은 신발의 치수는 프랑스식 치수로 39이다. 영국식과 미국식 치수로는 6, 미터법으로는 26센티미터에 해당한다. 큰 신발은 프랑스식 치수로 46, 영국식으로는 11, 미국식으로는 11½, 미터법으로는 30센티미터다.

미국식 치수

미국식 단위는 영국식과 마찬가지로 치수 1부터 크기를 매기지만, 시작점은 다르다. 미국식 치수표의 눈금은 영국 것보다 2.116밀리미터(½인치) 더 아래에 있으므로 숫자가 같더라도 미국 신발이 영국 신발보다 작다. 대서양을 사이에 둔 두 나라가 또 다른 혼란을 일으키는 지점이다.

미터법 치수

미터법은 발이나 신발의 길이를 재기에 아주 적합한 도량형으로 정확한 단위 체계를 갖추었다. 그러나 어떤 이유에서인지 신발 치수를 표기하는 데는 큰 인기를 얻지 못하고 있다.

미터법 치수	22	23	24	25	26	27	28	29	30	31	32	33	34	35	36
프랑스식 치수	33 34	35	36 37	38	39 40	41	42 43	44	45 46	47	48 49	50	51 52	53	54
영국식 치수	1 1½	2 2½	3 3½	4 4½	5 5½	6 6½	7 7½	8 8½	9 9½	10 10½	11 11½	12 12½	13 13½	14 14½	15 15½ 16 16½ 17 17½
미국식 치수	1 1½	2 2½	3 3½	4 4½	5 5½	6 6½	7 7½	8 8½	9 9½	10 10½	11 11½	12 12½	13 13½	14 14½	15 15½ 16 16½ 17 17½ 18

이 표는 각기 다른 단위 체계에 속한 치수들이 어떤 관계에 놓였는지 잘 보여준다.

발 둘레 재기
Girth Measurements

제화용 줄자에서 미터법 단위가 매겨진 면은 발 둘레를 재는 데 쓰인다. 먼저 발밑에 줄자를 대고 제1발허리뼈와 제5발허리뼈 가장자리를 가로로 살짝 비스듬히 감아 발허리뼈 둘레를 잰다. 그리고 발목으로부터 약 5~6센티미터 떨어진 위치에서 발등 둘레를 잰다. 발꿈치 둘레를 측정할 때는 목말뼈에서 시작하여 발꿈치 아래로 줄자를 감는다. 앵클부츠나 장화를 만들 때는 발목 둘레를 알아야 하므로 복숭아뼈 밑으로도 줄자를 감아 측정치를 구한다.

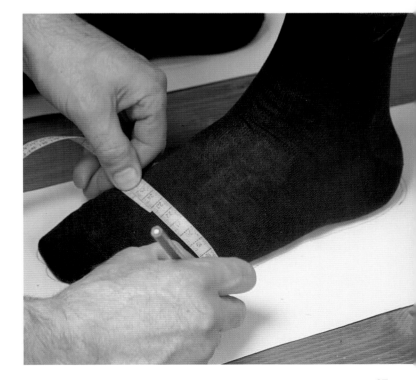

발 둘레는 밀리미터와 센티미터 눈금이 매겨진 줄자로 면밀히 측정해야 한다.
이 사진에서는 발허리뼈 둘레를 재고 있다.

발볼 번호
Width Numbering

뼈와 근육 구조의 차이는 사람마다 발 길이가 같더라도 둘레 길이(여기서는 발볼로 칭한다)는 다를 수 있음을 의미한다. 따라서 다양한 발 둘레를 측정하고 그 결과를 도표화하는 것은 구두 제작자와 라스트 제작자에게 무척 도움이 된다. 발볼 번호표기법은 바로 이런 배경에서 탄생했다. 이 표에서 5(E)는 발볼이 가장 좁은 발, 6(F)는 평균, 7(G)는 넓은 발, 8(H)는 매우 넓은 발에 해당한다.

평균적인 발의 치수를 측정해보면 각 부위가 서로 일정한 비례를 이루고 있다. 이는 곧 발 길이마다 둘레 치수가 어느 정도 정해져 있음을 의미한다. 그래서 이 점에 기초하여 신발 치수(길이)와 발볼 번호로 발허리뼈, 발등, 발꿈치, 발목의 둘레를 계산하는 공식들이 존재한다. 예를 들어, 신발 치수와 발볼 번호를 더한 후 반으로 나누면 발허리뼈 둘레를 알 수 있다. 신발 치수가 42(프랑스식)이고 발볼 번호가 6이면, 발허리뼈 둘레는 24이다. (이것은 아주 단순한 예시에 불과하다. 다른 부위는 계산이 복잡하므로 여기서 따로 살펴보지 않는다.)

이 공식들은 오랜 세월 동안 수많은 시험과 검증을 거치며 발전해왔다. 수제화를 원하는 고객이라면 제작자가 정확한 방법으로 치수를 파악한다는 데 마음을 푹 놓아도 좋다.

발 길이* (영국식)	발허리뼈 둘레(센티미터 단위)									
	A (1)	B (2)	C (3)	D (4)	E (5)	F (6)	G (7)	H (8)	I (9)	
5	19.50	20.00	20.50	21.00	21.50	22.00	22.50	23.00	23.50	발볼 번호가 하나씩 커질 때마다 0.5 센티미터씩 증가
6	20.10	20.60	21.10	21.60	22.10	22.60	23.10	23.60	24.10	
7	20.65	21.15	21.65	22.15	22.65	23.15	23.65	24.15	24.65	
8	21.20	21.70	22.20	22.70	23.20	23.70	24.20	24.70	25.20	
9	21.70	22.20	22.70	23.20	23.70	24.20	24.70	25.20	25.70	
10	22.25	22.75	23.25	23.75	24.25	24.75	25.25	25.75	26.25	
11	22.75	23.25	23.75	24.25	24.75	25.25	25.75	26.25	26.75	
12	23.30	23.80	24.30	24.80	25.30	25.80	26.30	26.80	27.30	

* 길이 증가에 따른 둘레 증가폭은 일정하지 않다.

프랑스식 치수	길이	발허리뼈 둘레	발등 둘레	발꿈치 둘레	발목 둘레
		센티미터 단위			
39	26	22.5	23.3	32	22
40	26.7	23	24	32.7	22.5
41	27.3	23.5	24.5	33.3	23
42	28	24	25	34	23.5
43	28.7	24.5	25.5	34.7	24
44	29.3	25	26	35.3	24.5
45	30	25.5	26.5	36	25

발 크기와 발볼 번호가 평균에 해당하는 사람은 이 표와 줄자만으로 자신의 신발 치수를 정확하게 알 수 있다. 각 부위의 측정치가 표와 일치하거나 그 차이가 0.2~0.3센티미터 이내일 경우 편히 신을 만한 기성화를 찾기가 그리 어렵지 않다. 그러나 표와 비교하여 편차가 크다면 구두를 주문 제작하는 편이 좋다. 수제화 외에는 그런 발에 잘 맞는 제품을 찾기가 거의 불가능하기 때문이다.

발로 만든 신원증명서

Foot ID

구두 제작자가 보관하는 고객의 발도장과 각종 치수 정보는 지문이나 치과 기록처럼 신원을 증명하는 자료나 다름없다. 우리 발의 특징을 기록한 자료는 손가락 피부 끝에 새겨진 소용돌이무늬와 고리무늬처럼 사람마다 다르기 때문이다.

양발의 치수를 재면서 측정지에 점점 더 많은 정보가 채워진다. 밑그림을 그린 후에는 발 둘레 치수가 기록되고 보통 발과 달리 각별히 신경을 써야 하는 지점과 특징이 표시된다. 이후 제작자는 손님과 논의하고, 발을 직접 만져보고, 걸음걸이를 살피고, 손님이 신고 온 신발을 조사하여 얻은 정보를 취합한다. 의뢰자가 장심 지지용 보형물을 사용할 경우, 구두 제작자는 보형물의 두께와 길이, 높이를 재고 이 사항을 치수 측정지에 써넣는다. 이 경우에는 기록한 정보를 참고하여 구두 폭을 더 넓게, 측면 높이 역시 더 높게 만들어야 한다. 또한 발 치수 외에 의뢰자에게 혹여 있을지 모를 건강 문제, 이를테면 혈액순환 장애, 류머티즘, 당뇨병에 대한 정보를 얻는 것도 구

두 제작에 도움이 된다. 염증성 상처나 당뇨성 족부병변 같은 문제가 염려된다면 가벼운 편상화를 택하는 편이 좋다.

그다음에는 세부사항을 모두 고려하여 구두의 종류, 가죽, 색상을 고른다. 물론 이 정보도 치수 측정지에 함께 기록한다. 그러면 밑그림, 수정·보완점을 표시해둔 표준 라스트, 발도장과 함께 맞춤형 라스트를 제작하기 위한 토대가 모두 갖춰진다. 성인의 발 치수는 체중이 급격히 늘어났을 때처럼 특별한 상황이 아니면 수년이 지나도 변하지 않는다. 따라서 일단 제 발에 맞는 라스트를 만들어두면 매번 치수를 새로 잴 필요 없이 오랫동안 재사용할 수 있다. 다만 그동안 발에 어떤 변화나 이상이 발생했다면 2~3년마다 라스트의 치수를 재확인해볼 필요가 있다. 원래 세상 모든 일에는 처음이 있는 법, 구두 제작자와 의뢰자는 처음에 수집했던 정보가 언제든 구두를 만드는 데 유의미하고 적절하게 쓰일 수 있음을 인지해야 한다.

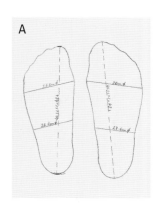
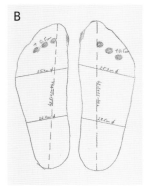
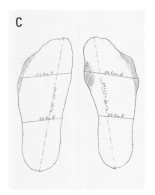
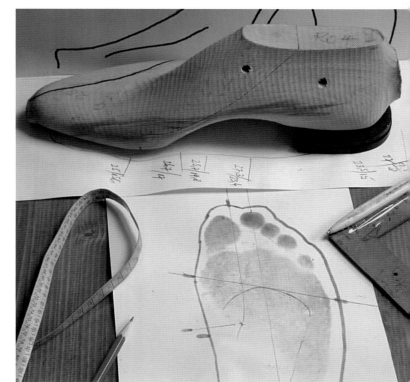

예시로 든 밑그림들의 선과 숫자, 명암을 보면 발마다 특징이 다름을 알 수 있다. A에서는 발 둘레가 평균치를 넘고 오른발이 왼발보다 크다. B에서 검은색 동그라미는 추상족지증을 나타내며, C에서는 오른발 길이가 40.5, 왼발 길이가 41.5로 조금 차이가 있다. 검게 칠한 부위는 발허리뼈가 심하게 돌출되었음을 나타낸다.

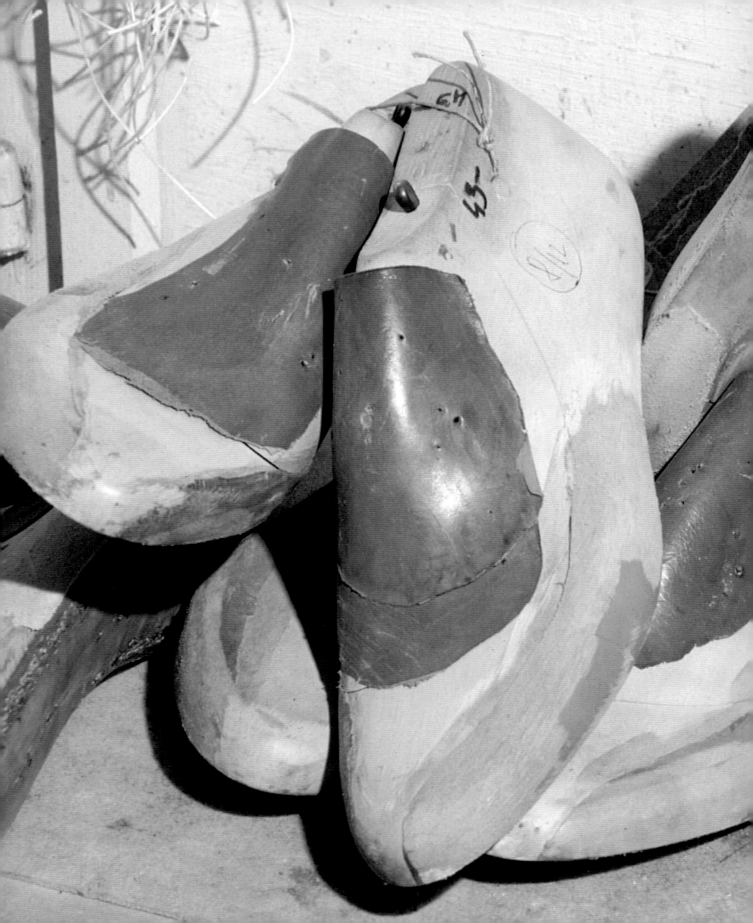

라스트

Lasts

왜 라스트가 필요한가?

Why do we Need Lasts?

라스트는 나무로 사람의 발 모양을 모방하여 만든 틀이다. 이 물건은 구두 제작 단계에서 발을 대신하여 납작한 갑피 가죽의 형태를 잡는 작업면으로 쓰인다.

라스트를 보면 당대의 인기 있는 패션 경향 및 심미적 요구사항을 알 수 있다. 라스트의 모양이 완성된 구두의 종류와 그 생김새를 그대로 드러내기 때문이다. 이런 관점에서 봤을 때, 지난 백 년간 신사화 분야에서 스타일이 극단적으로 바뀐 적은 거의 없었다고 할 수 있다. 구두에는 토캡 모양, 갑피의 양식과 기타 장식에서 차이를 보이는 몇 가지 기본 모델이 존재한다. 라스트의 형태는 각 구두의 유형에 맞게 발전했으며 명칭은 대개 그것을 이용해 만든 구두 이름을 따른다. 일례로 토캡 높이가 유독 높은 부다페스트식 구두의 라스트를 부다페스트식 라스트라고 한다.

구두의 내부 치수와 외양을 결정하는 라스트는 고객의 발 치수에 맞춰 언제나 한 쌍으로 제작된다. 앞 장에서 살펴봤듯이 오른발의 모양은 왼발과 완벽하게 대칭을 이루지 않는다. 두 발에는 조금씩 차이가 있으며 때로는 형태나 크기 모두 눈에 띄게 다른 경우도 있다. 솜씨 좋은 라스트 제작자는 치수 측정지에 기록된 차이점을 빠짐없이 확인하고 그 특징을 라스트에 담아낸다.

현존하는 라스트 제작자 중에 오로지 수작업으로 라스트를 만들거나 극히 고된 작업에만 기계를 이용하는 사람은 거의 없다. 이제 우리는 한 공방에서 구식 연장을 사용하여 정성스레 라스트를 만드는 모습을 살펴볼 것이다. 이 단계에서 빈틈없는 가공을 거쳐 흠결 없는 라스트가 만들어져야 질 좋은 수제화 한 켤레가 탄생할 수 있다. 구두 제작에서 라스트를 만드는 일은 다른 어떤 공정 못지않게 중요하므로, 이 작업에는 반드시 세심한 주의를 기울여야 한다.

맞춤형 라스트는 고객의 발 치수를 측정하여 모은 자료를 바탕으로 제작한 나무틀이다. 이 물건은 제화 작업 중에 의뢰자의 발을 대신하는 한편, 앞으로 만들어질 구두의 유형과 특징을 드러낸다.

구두장이는 제 구둣골에만 신경을 써야 하는 법!

"The Cobbler Should Stick to his Last!"

구두장이에게 가장 중요한 도구인 동시에 직업을 나타내는 상징물은 바로 라스트다. 그 기원은 신발 제조의 역사만큼이나 먼 옛날로 거슬러 올라간다. 제화업에서 라스트가 사용되었음을 구체적으로 명시한 첫 번째 기록은 고대 그리스 로마 시대에서 찾아볼 수 있다. 그리스 철학자 플라톤(기원전 427~347)의 저서 《향연》에는 먼 옛날 제우스 신이 인간을 둘로 나누고 잘린 부위를 끈으로 졸라매어 배꼽이 형성되었다는 대목이 있다. 그때 신은 '갖바치가 가죽의 주름을 펼 때 사용하는 도구'로 인간의 피부를 팽팽하게 펴고 몸통을 빚었다고 한다.

로마의 저술가 플리니우스(23~79)는 화가 아펠레스와 어떤 제화공의 일화를 소개했다. 고대 그리스에서 이름을 날린 아펠레스(기원전 340년에서 300년 사이에 활동했으나 안타깝게도 현재 남아 있는 작품은 없다)는 자신의 최근작을 현관에 세워두고 그 뒤에 숨어 사람들이 무슨 말을 하는지 듣곤 했다. 그림을 그린 자신보다 다른 사람들의 비평이 더 정확하리라 여겼기 때문이다. 그러던 어느 날 제화공 하나가 그림 속 신발에 끈구멍 하나가 생략된 것을 발견했다. 그 말을 들은 화가는 웃으면서 본인의 실수를 바로잡았다. 기고만장해진 제화공은 그림 속 인물의 다리에도 문제가 있다고 지적하기 시작했다. 이에 아펠레스가 소리쳤다. "갖바치가 샌들 위까지 볼 필요는 없잖나! *Ne supra crepidam sutor iudicet!*" 이 말은 '구두장이는 제 구둣골에만 신경을 써야 하는 법!The cobbler should stick to his last!'●이라는 속담의 기원이 되었다.

그리스의 제화공들은 샌들에 가죽끈을 끼워넣을 때 라스트를 이용했고, 로마에서는 신발의 각 부품을 한데 모아서 봉합할 때 이 물건이 쓰였다.

당시 제화공들은 각종 샌들과 일반 가죽신 제작에 쓰이는 라스트를 신발 종류와 치수별로 분류해두었다. 또한 비대칭형 라스트, 즉 양발의 모양을 달리 만든 라스트에도 정통했다. 그들은 오른발과 왼발에 맞는 라스트를 따로 만들어 썼으며 심지어 접이식 라스트를 마련하여 부츠를 제작하기도 했다.

● 우리말 속담인 '송충이는 솔잎을 먹어야 한다'에 해당한다.

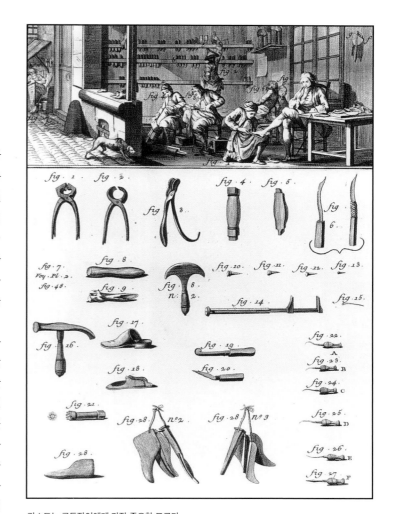

라스트는 구두장이에게 가장 중요한 도구다. 위의 동판화는 로베르 베나르가 제작한 것으로, 디드로와 달랑베르가 편찬한 《백과전서》(1751~1781)에 실렸다.

이런 고대의 기술은 세대를 거듭하여 전수되면서 서서히 오늘날과 같은 모습으로 발전했다. 하지만 한때는 라스트 제작 기술이 아예 사라질 뻔한 적도 있었다.

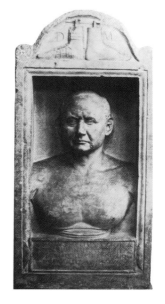

율리우스 헬리우스(2세기 전반기에 활동)의 묘비 상단에는 두 개의 라스트의 형상이 새겨져 있다. 특히 왼쪽의 라스트에는 가죽끈으로 제작 중인 샌들 모양이 함께 나타나 있다(로마의 카피톨리니 박물관 소장).

대칭형 라스트와 비대칭형 라스트

The Symmetric Last and the Asymmetric Last

중세에 접어들어 라스트 제작에 관한 전문 지식은 여타 기술들과 마찬가지로 모두 사라졌다. 이 시기에 북유럽에서는 특별한 도구 없이 단순히 발 모양과 비슷하게 가죽을 꿰매어 신발을 만들었을 가능성이 크다. 신발 제작 도구, 그중에서도 특히 라스트가 사용되었음을 다시 증명하는 판화나 스케치, 채색화는 16세기에나 겨우 모습을 보일 뿐이다. 당시 제화공들은 고대 그리스 로마 시대와 마찬가지로 표준형 라스트를 여러 개씩 보유했다. 오늘날처럼 개인의 발에 맞춘 라스트는 별도의 요청이 있거나 특별한 손님일 경우에만 제작되었다. 처음에 사용된 것은 발 모양을 닮은 두꺼운 나무판으로, 신발이 완성되면 판을 빼내기 쉽게 나무로 만든 부착물이 붙어 있었다(그림 참고). 폴렌poulaine처럼 입구가 좁으면서 앞부리가 길고 뾰족한 신발을 만들려면 양쪽 모양이 다른 비대칭 라스트가 필요했을 테지만, 중세 말로 향하던 시기, 다시 말해 발넣는 입구와 발볼이 넓은 전형적인 중세 농부의 신발이 생산되던 시기(56~57쪽 참고)에 갖바치들은 여전히 양발 모양이 같은 대칭형 라스트를 사용했다. 그때는 한쪽 발 치수만 재어 라스트 두 쪽을 만들었고, 이 때문에 신발이 완전히 길들기 전까지 착용자는 상당한 불편을 감내해야 했다. 당시 귀족들이 새 신발을 길들이려고 하인들에게 6개월이나 대신 신게 한 것도 그럴 만했다.

목재 부착물이 달린 라스트.

19세기 초에 이르러서 비대칭형 라스트는 '재발견'되었다. 시작점은 '자연으로 돌아가라'는 구호 아래 계몽주의 시대(17세기 말에 시작되어 19세기까지 영향을 미쳤다)에 널리 확산된 태곳적 인간에 대한 관심이었다. 로크, 루소, 흄, 페스탈로치 같은 철학자들은 인간의 생각과 행동을 결정하는 근거가 이성이라 여겼다. 이런 흐름으로 말미암아 사회 전반에 신체 건강을 중시하며 자연의 원리를 따르자는 분위기가 형성되었고, 이 흐름은 곧 복식에 반영되었다. 우선 군인들의 신발을 바꾸려는 움직임이 나타났다. 수요 면에서 군인들의 신발이 더 편해져야 한다는 의견이 많았기 때문이다. 제화공들은 자연 상태의 발에 초점을 맞추어 신발을 만들고 해부학(이 학문은 20세기 초에 비대칭형 라스트의 필요성이 확고해진 이래 지금까지도 제화 기술을 공부하는 데 매우 중요한 부분을 차지하고 있다)을 공부하기 시작했다.

19세기부터 착화감이 좋은 신발의 수요는 끊임없이 증가했다. 대량생산 기술의 발전은 새로운 노동계급의 등장과 다양한 직종의 분화를 이끌었다. 19세기 후반에 제화업계를 죄다 집어삼키다시피 한 공업화의 결과, 오늘날 수작업으로 라스트를 만드는 것은 무척 드물고도 특별한 기술로 남게 되었다.

이 라스트 두 쪽은 5, 6세기경에 제작된 것으로,
독일 오베르플라흐트 지역 근방의 무덤에서
발견되었다(슈투트가르트의 뷔르템베르크 박물관 소장).

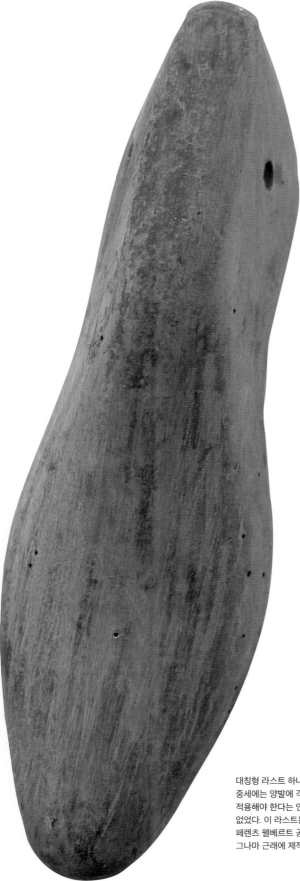

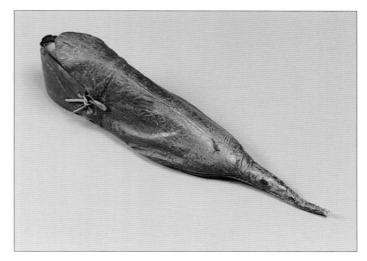

1420년경에 고딕 양식으로 만들어진 이 가죽 풀렌 안에는 비대칭형 라스트가 들어 있다
(쇠넨베르트의 발리 신발 박물관 소장).

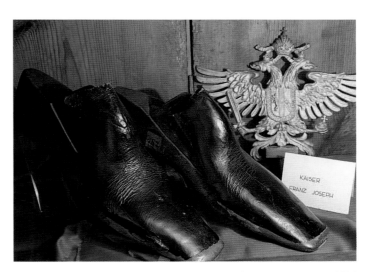

빈의 셔(Scheer) 공방에서 보관 중인 오스트리아 황제
프란츠 요셉 1세(1848~1916)의 라스트.

대칭형 라스트 하나만으로 신발을 만들던
중세에는 양발에 각각 다른 라스트를
적용해야 한다는 인식이 사라지고
없었다. 이 라스트는 헝가리 쾨세그 시의
페렌츠 펠베르트 공방(1890~1920)에서
그나마 근래에 제작된 것이다.

라스트의 원재료

The Raw Material of the Last

라스트가 구두를 만들기 위한 틀로서 제 기능을 완벽하게 수행하려면 우선 원재료로 아주 질 좋은 목재를 준비해야 한다. 구두의 특정 부위, 이를테면 토캡이나 월형(counter, 뒷보강, 뒷갑혁, 힐컵)을 원하는 모양대로 가공하려면 단단하면서도 일정 수준 이상의 탄력을 갖춘 목재 라스트가 반드시 필요하다. 이런 틀을 만들기에 적합한 소재는 습도와 온도 변화에 강하고 높은 압력과 망치질 및 못질의 충격에 잘 견디는 나무뿐이다. 이 조건을 만족시키는 나무로는 단풍나무, 너도밤나무, 느릅나무, 호두나무 등이 있으나, 라스트 제작 요건에 완벽하게 들어맞는 동시에 경제성이 제일 뛰어난 수종은 유럽너도밤나무와 유럽서어나무다.

　　라스트 제작자는 나무가 아직 땅에 뿌리를 내리고 있을 때 필요한 재목을 고른다. 기본적으로 초지나 물가에서 자라는 나무보다는 바위가 많은 지역에서 자라는 나무가 더 단단하다. 라스트 제작자는 수년에 걸쳐 나무의 발달을 관찰하며 성장 중에 어떤 결함이 발생했는지 확인한다. 곧게 자라지 않거나 나무좀 혹은 곰팡이의 해를 입은 것은 사용하면 안 되기 때문이다. 라스트 제작에 쓸 나무의 줄기 두께는 최소 30~40 센티미터가 되어야 한다. 유럽서어나무의 경우 성장 속도가 매우 느려서 연령이 80~100살에 달해야 알맞은 크기로 고품질 라스트를 만들 만한 두께가 된다. 선택한 나무는 수액 순환 속도가 가장 느려지는 시기에 베며, 유럽에서는 11월에서 2월 사이가 이때에 해당한다. 이 무렵에 벌채한 것은 다른 시기에 생산한 목재보다 더 단단하고 마르는 속도도 더 빠르다.

　　라스트 제작자라면 원재료에 관한 세부사항에 필히 관심을 기울여야 하나, 이를 위한 안목과 기량이 일정 수준에 도달하려면 다년간의 경험이 필요하다.

참나무류는 주로 구릉지에서 자라지만 평지에서도 드물지 않게 발견된다. 담금식 무두질 작업에 쓰이는 참나무 수피(樹皮, 나무껍질)는 생장기 초반 50년까지 표면이 대체로 매끈한 편이지만 이후에는 깊게 주름이 파이고 갈라진다. 참나무류는 라스트를 제작하기에 너도밤나무나 유럽서어나무와 너끈히 견줄 만한 훌륭한 재료다.

구릉지와 산림지대에서 발견되는 유럽서어나무(*Carpinus betulus*)는 내음성(耐陰性)이 강하고 극단적인 기후 조건에서도 잘 자라는 편이다. 엷은 잿빛에 얇고 매끄러운 수피에는 밝은 빛깔의 넓은 세로줄무늬가 도드라져 있다. 변재●와 심재●● 모두 백색을 띠지만 공기 중에 노출되면 누런색으로 변한다. 유럽서어나무는 키가 크고 대체로 원통형을 이뤄 목재 가공 면에서 무척 경제적이다.

● 邊材, 수피와 심재 사이에 존재하는 부위로, 줄기 중심부보다 재질이 무른 편이다.
●● 心材, 나무줄기 중심부의 단단한 부분.

라스트 제작자는 자신이 선택해둔 나무를 사용하기 2~3년 전에 미리 주문한다. 이 나무들은 겨울에 벌채되어 2미터 길이로 잘린 후 노지에 쌓인 상태로 수개월간 보관된다. 이 시기에 목재 더미가 천천히 마르면서 함수율이 50~60퍼센트에서 25~30퍼센트로 떨어진다.

원목은 환경 변화에 무척 민감하여 기온이나 습도가 바뀌면 부피가 급격히 변화한다. 따라서 천연건조를 진행하는 시기와 기간을 꼭 신중하게 고려해야 한다. 과도한 열기나 강한 햇빛은 목재를 지나치게 건조시킬 수 있으며, 이 경우 아주 약한 충격만 받아도 나무가 유리처럼 산산이 부서질 우려가 있다.

절단 작업

Cutting It Up

목공소에서 길이 30~32센티미터짜리 큰 나무토막 하나는 목재의 지름과 연령에 따라 4~6개의 작은 토막으로 잘리며 이후에 각 동강이는 하나의 라스트로 제작된다. 이때 라스트의 세로축은 반드시 나뭇결 방향을 따라야 한다.

원목을 자를 때 중시하는 요소는 채산성이다. 두께가 두꺼운 나무일수록 더 큰 라스트를 만드는 데 쓰이며, 두께가 얇다면 그 반대가 된다. 절단된 목재는 세밀한 검사 과정을 거쳐 분류되는데, 오직 최상급 목재만이 구두 제작 과정에서 겪는 망치질과 못질의 충격, 습도 변화에 잘 견딜 수 있다. 큰 나무토막 하나를 기준으로 경제성이 있는 두께는 보통 35~50센티미터 정도다. 나무의 최중심부는 수髓, 나뭇고갱이 또는 목심木心이라고 하며 어린나무일수록 이 부위가 특히 연하다. 라스트는 나이테가 형성되는 그 주변 부분을 이용하여 만든다.

라스트 제작자는 잘린 나무토막을 보고 완성된 라스트의 모습을 머릿속에 그린다. 그리고 두 눈과 수년간의 경험에 의존하여 원목의 한 면을 실톱이나 목재 손질용 작두로 둥그스름하게 다듬어둔다.

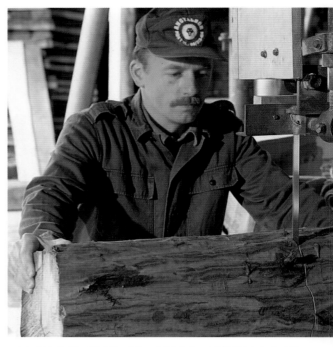

2미터 단위로 절단된 나무줄기는 다시 32센티미터 정도로 작게 잘린다. 수피는 차후 단계에서 제거하므로 여기서는 손대지 않아도 된다.

지름 35~50센티미터짜리 나무토막 하나로 라스트를 4~6개 만들 수 있다.

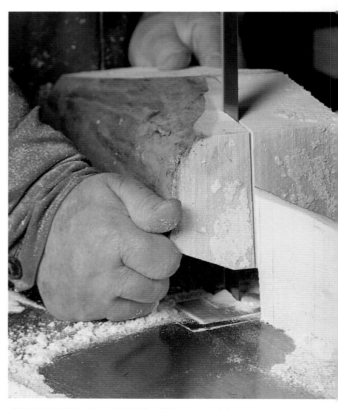

나무줄기를 절단하여 나온 단단한 심재는 맞춤형 라스트의 바탕이 된다.

열처리와 건조

Heat-Treating and Drying

대강 토막을 낸 유럽서어나무나 유럽너도밤나무 더미는 화학적으로 결합하지 않은 액체나 산酸, 곰팡이를 제거하고 습기와 온도 변화에 강해지도록 원통형 열처리실에서 2~3기압, 섭씨 120도 조건으로 열처리 과정을 거친다. 이때 500그램짜리 나무토막 하나에서 증발하는 물의 양은 약 200그램에 달한다. 이 과정에서 목재 섬유의 밀도가 더욱 높아지고 탄성이 커진다. 일례로 열처리를 한 목재에 못을 박으면 그 자리의 섬유조직이 물리력에 의해 밀려났다가 못을 뽑았을 때 다시 제자리로 돌아가는 모습을 보인다.

열처리를 마치면 나무토막의 양쪽 횡단면에 왁스를 바른다. 건조 단계에서 목재 내부의 수분을 측면으로 증발시켜 말단부가 갈라지지 않게 하기 위해서다. 그 뒤로 이어지는 것은 천연 건조 과정으로, 약 2년이 소요된다. 이 기간에 목재의 함수율이 16~18퍼센트로 대폭 줄어들지만, 추후의 공정을 진

행하려면 10~12퍼센트까지 더 낮춰야만 한다. 반면에 인공건조실을 활용한 강제 건조 작업은 약 3주 만에 끝난다. 목재 더미가 쐬는 바람 온도는 섭씨 20도에서 시작하여 30~40도로 차츰 높아지고 최종적으로는 50도에 달한다. 이때 목재의 함수율을 지속적으로 측정해야 한다.

강제 건조법을 활용하든 천연 건조법(나무를 헛간에서 말리는 방법)을 활용하든 간에 서두름은 금물이다. 가령, 목재 더미를 건조실에 너무 일찍 투입하면 대부분 금이 가거나 뒤틀림이 발생하고 결과적으로 라스트 제작 시에 꼭 필요한 성질인 탄성을 잃고 만다. 수년간 이 단계에서 숱한 과정을 거친 목재들은 라스트 제작자의 작업실로 옮겨져 새로운 구둣골로 만들어진다. 그럼 이제부터 라스트 명인의 작업 비결을 파헤쳐보고 구두의 밑바탕인 고품질 라스트의 탄생 과정을 살펴보자.

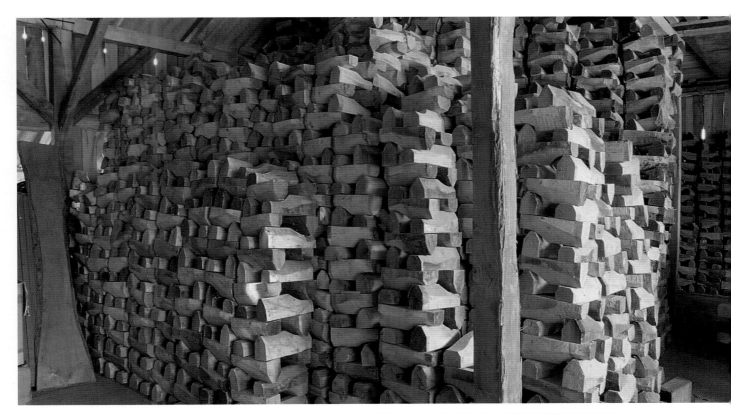

왁스칠을 한 나무토막이 자연풍(평균 수분함유율이 16~18퍼센트)을 여러 방향에서 쐬도록 지붕이 달린 헛간 안에 목재 더미를 차곡차곡 쌓아올린다. 천천히 건조되는 동안 목재의 함수율도 그만큼 줄어들어 라스트를 만들기에 알맞은 상태에 이른다.

라스트 제작자
The Lastmaker

1870년 헝가리의 파퍼 시에서 문을 연 베르터Berta 라스트 제작소는 현재 영국, 오스트리아, 독일, 네덜란드, 이탈리아 등지의 여러 이름난 구두공방에 제품을 공급하며 이 업계에서 독보적인 위치를 차지하고 있다. 현재 78세인 칼만 베르터Kalman Berta는 유럽의 라스트 업계에서 몇 남지 않은 진정한 명인 가운데 한 사람이다. "할아버지가 라스트를 만들었고, 아버지 역시 그 뒤를 따랐죠. 여기서 쓰는 연장 대부분은 이 일을 사랑하는 마음과 마찬가지로 우리 집안 대대로 물려온 겁니다. 할아버지는 1867년에 라스트 제작 기술을 배우려고 독일로 건너갔는데요. 여러 지역을 돌아다니다가 피르마젠스라는 도시에서 라스트 제작법을 가르쳐주겠다는 장인을 만났습니다. 그래서 거기에 2년 넘게 머무르며 일을 했다더군요. 19세기에 피르마젠스는 제화공들의 주요 활동지 중 하나였습니다. 그 도시 광장의 우물 건너편에는 요스라는 구두장이의 동상이 한 손에 라스트, 다른 손에는 구두 제작용 망치를 쥔 채 서 있답니다.

그때 할아버지는 치수 측정지를 보고 대칭형 라스트 깎

는 일을 주로 했다더군요. 그쪽 길드에서 라스트 제작 검정시험을 통과한 다음엔 헝가리로 돌아와서 이 공방의 기틀을 마련했고요. 그게 125년 전 일입니다. 당시에 그분이 밧줄을 이용해서 어떤 장비를 만들었는데 그 덕분에 나무 깎는 작업이 조금 쉬워졌어요. 1911년에 빈에 가서 최신식 장비였던 라스트 제작 기계duplicator와 평삭기를 들여오기 전까지는 그 장비를 계속 썼죠.

내가 기억하기로, 1930년대에 우리 가족은 공방에서 만든 라스트를 팔려고 이곳저곳 돌아다녔어요. 그때 살던 지역에 한두 주마다 장이 섰는데 거기서 신발, 라스트, 옷 같은 일용품을 구할 수 있었습니다. 그 시절엔 동이 트기 전에 우리 라스트를 마차에 싣고 시장으로 가서 구두공들한테 팔았죠.

나는 라스트 만드는 기술을 어릴 적에 할아버지와 아버지에게 배웠습니다. 훌륭한 라스트 제작자는 손가락 끝과 손바닥으로 나무를 '느낍니다'. 그리고 그 속에 있는 섬유의 위치를 파악하고 불필요한 부분을 덜어내기 위해 톱과 칼을 어디에 어떻게 써야 하는지 알죠. 솜씨 좋은 제작자는 나무토막 하나로 어떻게 질 좋은 라스트를 만들어야 하는지 본능적으로 알아요. 그런 기술이 곧 라스트의 '정수'인 겁니다.

구두장이랑 라스트 제작자는 서로 말이 잘 통해요. 상대방이 무슨 일을 하는지 아주 잘 알기 때문이에요. 구두장이는 잘 만들어진 라스트가 있어야 편안하고 좋은 구두를 만들 수 있다는 걸 알고, 라스트 제작자는 그런 라스트를 토대로 어떤 구두가 만들어질지 반드시 머릿속에 그림을 그려봐야 하죠. 나는 이 일을 시작한 지 60년이 지났지만 새 라스트를 만들려고 작두 앞에 설 때마다 가슴이 두근대는 걸 느낍니다."

오른쪽 사진은 수십 년간 한길을 걸어온 칼만 베르터가 또 다른 명품 라스트 제작에 전념하는 모습을 보여준다. 이제 바라는 바는 그의 빼어난 기술이 다음 세대로 잘 전수되는 것뿐이다. 베르터 가문처럼 집안 대대로 이어온 전통이 사라지게 내버려둬서는 안 된다. 이처럼 훌륭한 가업이 끊긴다면 그야말로 비극이 아닌가.

구두장이 요스는 피르마젠스 지역 제화 공업의 창시자 가운데 하나로 알려졌다. 도시 광장의 상징물이 된 그의 동상은 왼손에 구두장이의 상징인 라스트를, 오른손에 망치를 쥐고 있다.

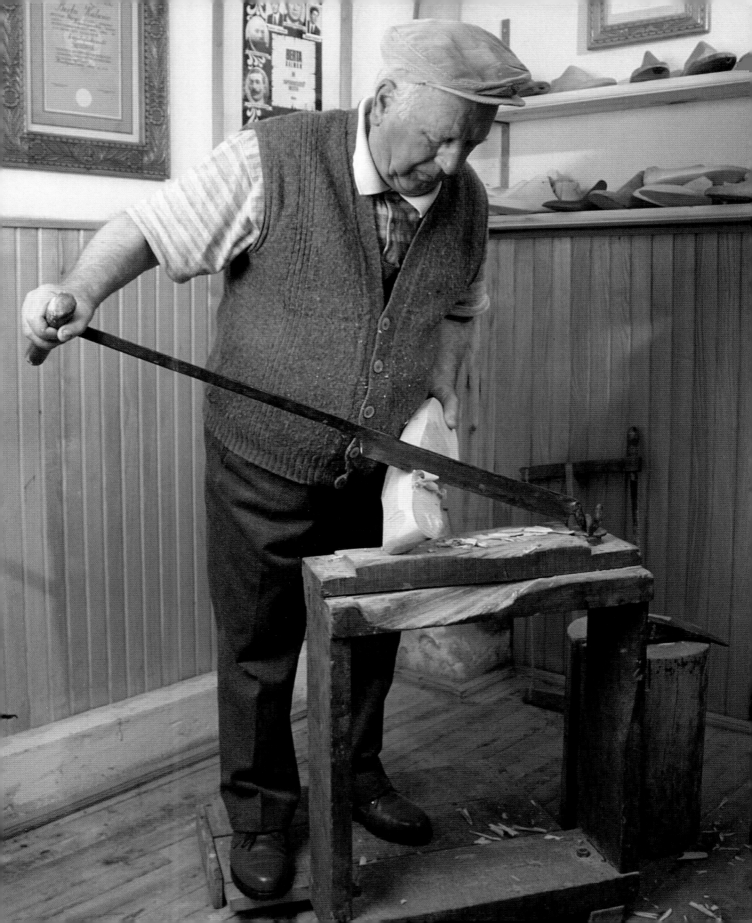

수작업으로 맞춤형 라스트 만들기

Preparing the Custom-made Last by Hand

현존하는 유럽 각지의 라스트 제작소에는 지금도 백 년 넘게 사용된 연장들이 많이 남아 있다. 칼만 베르터의 공방에 있는 물건들 몇 가지는 박물관에 전시된다고 해도 이상하지 않을 정도다. 그중 하나가 나무토막의 초기 성형 작업에 쓰는 날이 기다란 작두다. 이 칼은 작업대 한쪽 끝에 고리로 연결되어 있으며 전방향으로 자유롭게 움직일 수 있다.

 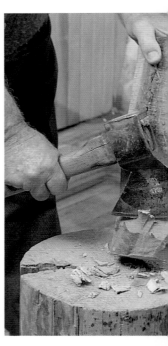

작두를 이용해 1차 형태를 잡은 후에는 치수 측정 시 완성한 밑그림을 참고하여 나무토막 한쪽 면에 라스트 바닥면을 그린다. 그런 다음 왁스로 코팅된 양쪽 말단 부위를 잘라내고 도끼로 불필요한 부분을 쳐낸다.

작업대에 놓인 나무토막은 작두날이 가장 잘 닿는 위치에서 계속 방향을 바꿔 움직이게 된다. 라스트 제작자는 칼을 알맞은 각도로 힘주어 누르며 각 지점에서 필요한 양만큼 나무를 깎아낸다. 비록 초기 단계지만 작업자는 발 길이, 둘레, 구두의 종류를 염두에 두고 치수 측정지에 담긴 정보대로 손을 움직인다.

곡면을 매끄럽게 깎을 때는 조각칼과 줄칼을 쓴다. 이 단계에서는 앞서 다른 연장을 사용하며 남은 자국과 흠집을 제거하고 울퉁불퉁한 부분을 정리한다. 최종적으로 부위별 치수를 확인한 후에는 사포로 표면을 다듬어 (결이 거친 것부터 시작하여 점차 결이 고운 것을 사용하여 마감한다) 라스트를 완성한다.

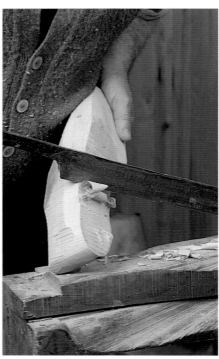 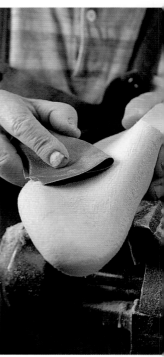

지금까지 수작업으로 라스트를 만드는 방법을 살펴보았다. 그런데 이 분야에서는 용도가 다소 제한적이긴 하나 기계 장비를 사용해온 역사도 꽤 긴 편이다. 실제로 오늘날 라스트 제작자들 대다수는 라스트 제작 기계를 사용한다.

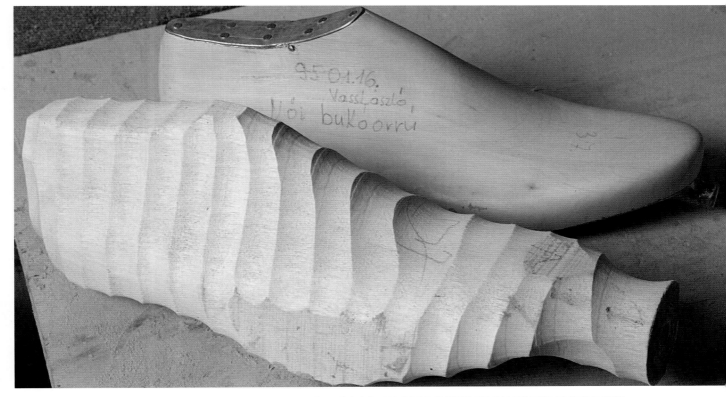

라스트 제작 기계는 손질되지 않은 목재(앞)를 표준 라스트(뒤) 모양으로 가공할 때 쓰인다.

일일이 손으로 라스트를 성형하는 작업이 무척 고되고 많은 시간을 소요하므로 현재는 라스트 제작 기계가 도처에서 쓰이고 있다. 1819년 미국 매사추세츠 주에서 발명가 토머스 블랜처드는 소총의 개머리판이나 라스트 같은 비정형 가공품을 목재로 복제 생산할 수 있는 선반旋盤의 특허를 획득했다. 그의 발명은 라스트를 기계로 생산하는 데 중요한 발판이 되었다. 1920년대에는 현대식 라스트 제작 기계의 선조 격인 제품이 시장에 등장했다. 그 기계는 왼쪽과 오른쪽 라스트를 동시에 가공할 수 있었다. 오늘날 널리 이용되는 기기로는 라스트 한 쌍을 만드는 데 고작 5~6분밖에 걸리지 않는다.

만일 치수 측정지에 고객의 발 길이가 8½, 발허리뼈 둘레는 중간 정도지만 발등 높이가 평균보다 높다고 기록되었다면, 이때는 복제 원본으로 길이 9, 너비 7짜리 견본 라스트를 선택한다. 다른 예로 고객의 두 발 길이가 다른 경우, 가령 왼쪽이 8, 오른쪽이 8½이라면 치수 8½, 그리고 치수 9짜리 견본을 따로 선택한다. 처음 사례에서는 양쪽 라스트가 기계에 고정시킨 견본품 모양을 따라서 동시에 복제되지만, 두 번째 사례에서는 치수 8½짜리 왼쪽 라스트와 치수 9짜리 오른쪽 라스트가 별도로 가공된다.

라스트 제작 기계가 처음 도입되었을 때는 사람들에게 거부감을 불러일으켰을지도 모르나, 현재는 라스트를 만들 때 절대 없어서는 안 될 장비로 인식되고 있다. 그러나 이렇게 유용한 물건이 있으니 제작 솜씨가 조금 떨어져도 별문제 없으리라고 착각하진 마라. 라스트 제작 기계는 단지 시간을 아끼는 데 도움이 될 뿐이다.

초벌 가공
Rough Copying

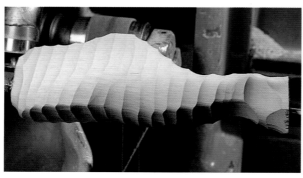

정밀 가공
Fine Copying

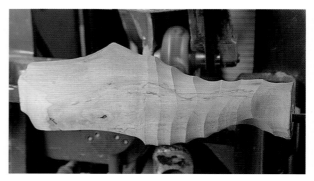

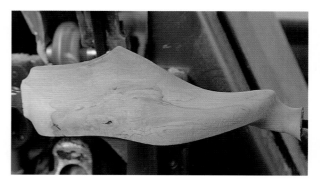

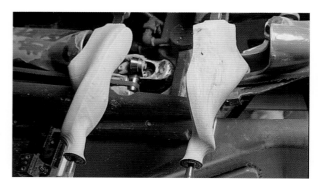

열처리와 양면 왁스 코팅이 된 나무토막 두 개를 라스트 제작 기계의 물림쇠로 고정시키면 구두 한 켤레 제작에 쓸 표준 라스트 한 쌍이 견본품의 모양대로 복제된다. 이때 기계의 감지 시스템이 견본 라스트의 형태를 따라서 날카로운 절삭날을 자동으로 움직인다. 그러면 절삭날 밑에서 두 나무토막이 서로 반대 방향으로 회전하며 동시에 왼쪽과 오른쪽 라스트로 가공되는 것이다. 일단 복제 라스트를 만드는 첫 단계에서는 대강의 형체만 갖추게 된다.

라스트 제작 기계의 설정을 변경하여 정밀도를 높이면 성형 작업은 훨씬 세밀하고 정확하게 진행된다. 절삭날 대신 교체된 연삭숫돌은 초벌 가공된 목재에서 각진 부위를 제거하는 한편, 뒤꿈치부터 발부리까지 오가며 라스트의 치수와 형태가 견본품과 같아질 때까지 여러 차례 겉면을 얇게 깎아낸다. 현대식 라스트 제작 기계는 한 치의 오차도 없이 정확하게 복제품을 생산한다. 그리고 그 덕분에 라스트 제작자의 일은 이전보다 훨씬 간편해졌다.

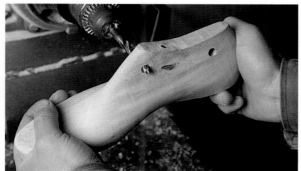

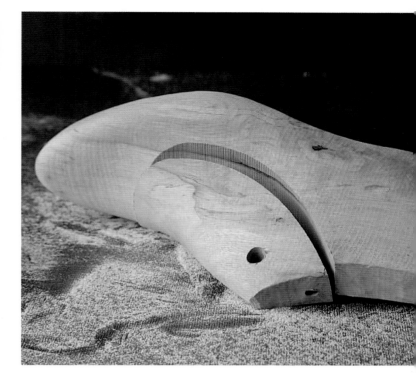

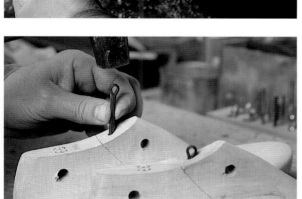

먼저 기계의 물림쇠에 꽂힌 라스트의 양끝을 톱으로 잘라낸다. 그다음 나중에 완성된 구두에서 라스트를 빼기 쉽도록 발등 쪽에 가로로 구멍을 하나 뚫는다(왼쪽 맨 위 사진). 다음 작업도 그 목적은 유사하다. 라스트를 구두에서 통째로 빼내기가 무척 어려우므로 완만하게 솟은 등마루 쪽을 톱으로 잘라둔다(오른쪽 위 사진). 구두를 만드는 동안 이 부분이 움직이면 안 되므로 잘라낸 도막과 라스트 본체에 수직으로 구멍을 뚫고 금속 핀을 박아 둘을 결속시킨다(본문 바로 위 사진).

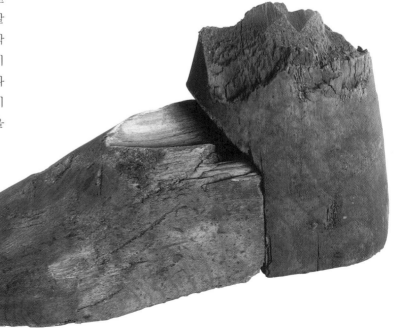

고대 로마 시대의 갖바치들은 분리형 라스트를 이용하여 가죽신을 만들었다. 신발이 다 완성되었을 때 쉽게 꺼내기 위해서다. 이 유물은 2세기경 독일의 로트바일에서 제작된 것으로 추정된다(슈투트가르트의 뷔르템베르크 박물관 소장).

맞춤형 라스트
Custom-made Lasts

제거법

견본품을 복제한 표준 라스트를 고객의 발 치수와 꼭 닮은 라스트로 만드는 방법, 이른바 '라스트 수정 기법'은 크게 두 가지로 나뉜다. 하나는 본체를 깎아내어 제 형태를 만드는 것이고, 또 다른 하나는 다른 재료를 덧붙이는 것이다. 실제 필요한 치수보다 약간 더 크게 완성된 표준 라스트는 이 단계에 이르러 마침내 구두장이의 작업실에 도달한다. 주문자의 발볼이나 발등이 평균치보다 더 좁거나 낮을 경우, 작업자는 라스트를 최종 형태로 완성하기 위해 줄칼과 다양한 등급의 사포를 쥐고 치수 측정지의 정보대로 손을 움직인다. 바꿔 말하면 기본 소재를 일부분 제거하는 것이다.

이 작업이 끝난 뒤에는 막 손질한 표면을 다시 사포로 거칠게 갈아낸다. 그래야만 구두를 만들 때 가죽이 라스트 위에서 미끄러지지 않기 때문이다.

첨가법

이 방식은 가장 역사 깊은 제법 가운데 하나가 아닐까 싶다. 이때도 치수 측정지의 정보를 토대로 작업이 진행되는데, 몇몇 중요 부위에는 특히 더 신경을 써야 한다. 담당 작업자가 가장 많이 손봐야 하는 특수 지점은 발바닥 가장자리와 발허리뼈, 엄지발가락, 발등, 발꿈치다. 보통 이런 부위의 치수가 평균보다 작은 예는 무척 드물다. 오히려 발볼이 더 넓거나 발등과 엄지발가락 높이가 더 높고 발꿈치가 더 두툼한 사례가 훨씬 흔하다. 첨가법으로 라스트를 수정할 때는 필요한 두께가 될 때까지 가죽을 붙여서 치수를 조정한다. 평균치와 편차가 아주 클 때는 한 부위에 가죽을 여러 장씩 덧붙이기도 한다.

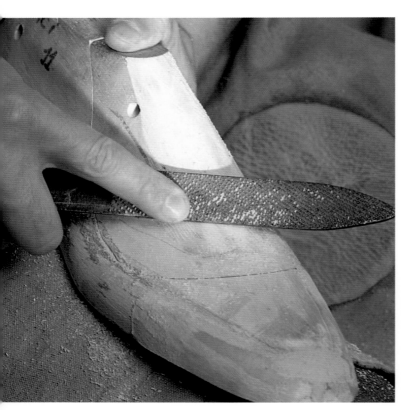

라스트에서 불필요한 부분을 제거할 때는 줄칼(결이 거친 것에서 고운 것 순으로)을 사용한다.

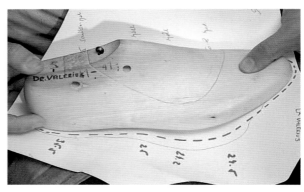

밑그림과 비교해보며 라스트의 길이가 맞는지 확인한다.

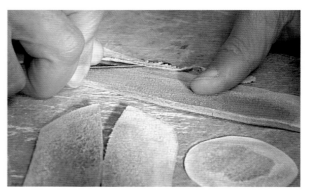

가죽의 가장자리를 얇게 잘라내는 모습.

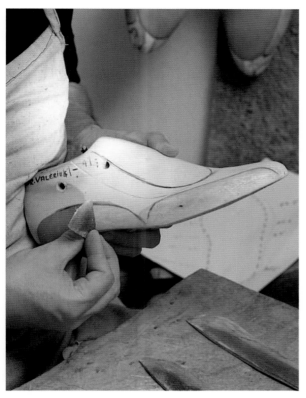

두께를 늘려야 하는 위치에 다른 소재를 덧댄다.

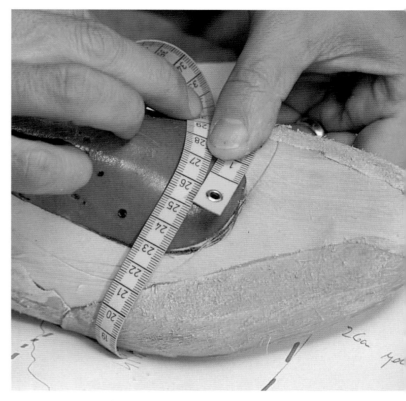

라스트를 수정할 때는 수시로 치수를 잰다.

수정 보완된 맞춤형 라스트

구두 제작자로서는 첨가법을 활용한 수정본, 즉 가죽을 덧댄 라스트로 즉시 신발을 만드는 쪽이 편할 수 있다. 그러나 라스트 표면에 임시로 붙여둔 가죽은 제화 과정에서 비틀어지거나 떨어질 우려가 있다. 만약 의뢰자가 동일한 라스트로 구두를 여러 켤레 만들길 원할 때는 수정한 라스트를 원형으로 삼아 최종판 맞춤형 라스트를 제작하는 편이 더 안전하다.

가죽을 덧댄 수정본 한 쌍은 라스트 제작자의 작업실로 다시 옮겨져 새로운 맞춤형 라스트의 복제 원본으로 활용된다. 곧 이 원형을 따라서 치수가 약간 큰 표준 라스트가 연삭 숫돌로 가공되고, 몇 분 만에 정밀 가공을 거쳐 선택된 구두 종류에 걸맞은 맞춤형 라스트가 탄생한다.

이로써 구두를 만들기에 적합한 라스트가 준비되었다. 이제 구두 제작자는 새로운 라스트가 본 목적을 충실히 수행할 수 있을지 세심히 검토해야 한다.

가죽을 덧붙인 수정본은 의뢰자의 발 특징을 모두 표현한 최종 라스트의 원형으로 쓰인다.

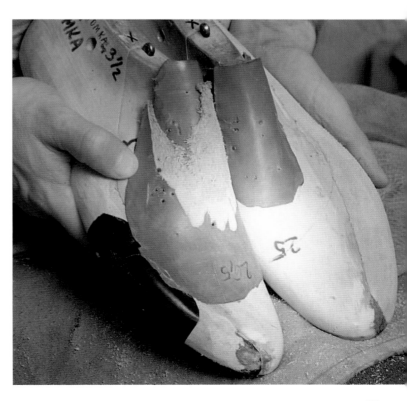

특색 있는 맞춤형 라스트
Characteristic Custom-made Lasts

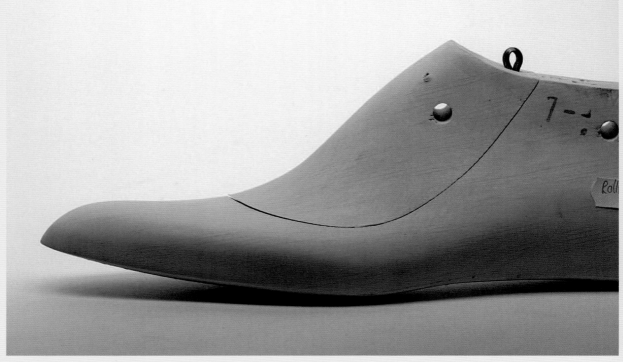

발등이 높게 두드러진 독일식 라스트.

타원형 구두코는 독일식 라스트의 또 다른 특징이다.

바나나 모양을 닮은 빈식 라스트는 횡아치 높이가 낮다.

이탈리아식 라스트는 다른 지역의 라스트에 비해 앞코가 상당히 납작하다.

발등 모양이 독특한 오스트리아식 라스트.　　　　앞코 쪽이 두툼한 부다페스트식 라스트.　　　　영국식 라스트의 앞코는 살짝 각이 져 있다.

재검사

Putting the Last to the Test

구두 제작자에게는 의뢰자에게 잘 맞는 유형의 라스트를 준비할 책임이 있다. 한 가지 라스트로 모든 종류의 구두를 만들 수 있긴 하지만, 원래 더비는 독일식이나 부다페스트식 라스트로, 옥스퍼드는 영국식 라스트로 만드는 것이 전통이다. 맞춤형 라스트에는 고객이 선택한 라스트와 구두의 유형별 특징, 그리고 발의 특징이 모두 담겨야 한다.

완벽한 구두는 완벽한 라스트가 있어야만 만들 수 있다. 대다수 구두공방에서는 이 점을 염두에 두고 다소 번거롭고 큰 비용이 들지만 시착용 구두를 만들기를 고집한다. 착화감이 좋지 않은 제품을 만들어 고객을 실망시키고 기나긴 제작 시간과 값비싼 고급 가죽을 낭비하는 문제를 피할 수 있기 때문이다. 시착용 구두는 중등 품질의 가죽을 사용하여 이후 나머지 장에서 소개할 제작 순서를 그대로 밟아 만든다. 이 신발이 고객의 발에 잘 맞는다면 라스트 제작자는 훌륭히 임무를 완수한 것이다. 그러나 착용 시에 어딘가 불편함이 느껴진다면 구두 제작에 사용한 라스트를 다시 손봐야 한다. 이때 구두 제작자는 라스트에 재료를 덧대거나 깎아낼 위치를 표시한다. 수정이 끝나면 시착용 구두는 제 역할을 다마친 셈으로, 더는 쓰이지 않는다.

이런 작업은 모두 고객이 만족하는 구두를 만들기 위한 과정의 일환이다.

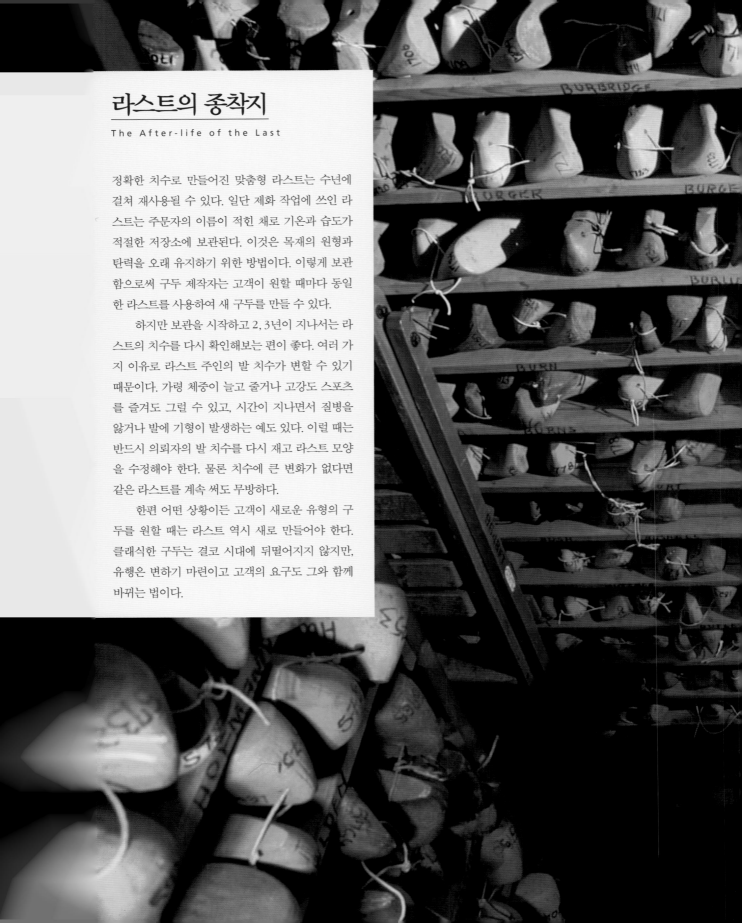

라스트의 종착지

The After-life of the Last

정확한 치수로 만들어진 맞춤형 라스트는 수년에 걸쳐 재사용될 수 있다. 일단 제화 작업에 쓰인 라스트는 주문자의 이름이 적힌 채로 기온과 습도가 적절한 저장소에 보관된다. 이것은 목재의 원형과 탄력을 오래 유지하기 위한 방법이다. 이렇게 보관함으로써 구두 제작자는 고객이 원할 때마다 동일한 라스트를 사용하여 새 구두를 만들 수 있다.

하지만 보관을 시작하고 2, 3년이 지나서는 라스트의 치수를 다시 확인해보는 편이 좋다. 여러 가지 이유로 라스트 주인의 발 치수가 변할 수 있기 때문이다. 가령 체중이 늘고 줄거나 고강도 스포츠를 즐겨도 그럴 수 있고, 시간이 지나면서 질병을 앓거나 발에 기형이 발생하는 예도 있다. 이럴 때는 반드시 의뢰자의 발 치수를 다시 재고 라스트 모양을 수정해야 한다. 물론 치수에 큰 변화가 없다면 같은 라스트를 계속 써도 무방하다.

한편 어떤 상황이든 고객이 새로운 유형의 구두를 원할 때는 라스트 역시 새로 만들어야 한다. 클래식한 구두는 결코 시대에 뒤떨어지지 않지만, 유행은 변하기 마련이고 고객의 요구도 그와 함께 바뀌는 법이다.

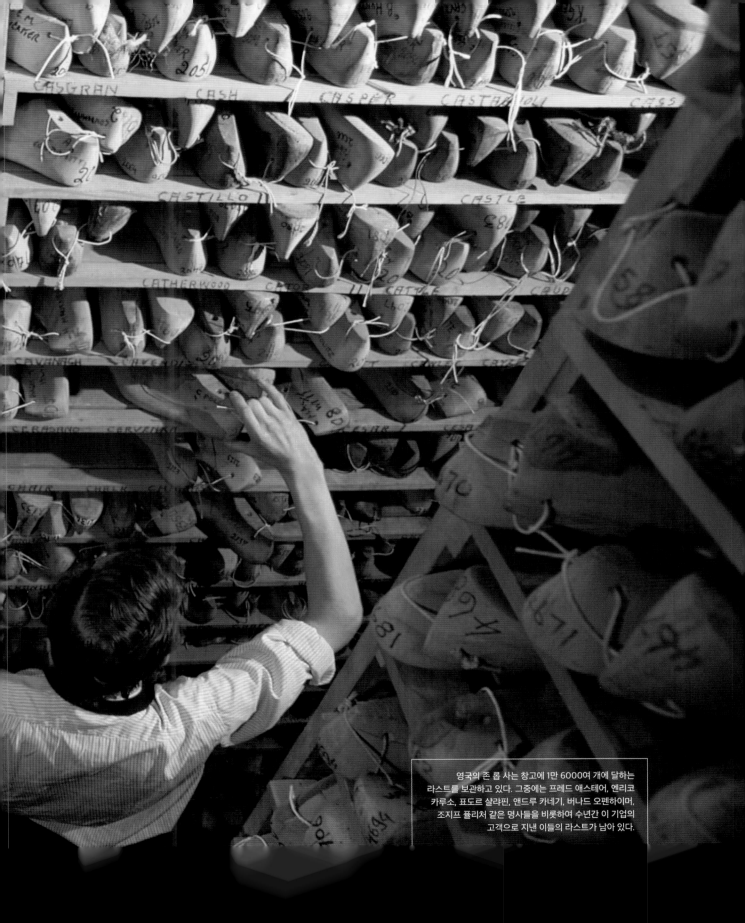

영국의 존 롭 사는 창고에 1만 6000여 개에 달하는 라스트를 보관하고 있다. 그중에는 프레드 애스테어, 엔리코 카루소, 표도르 샬랴핀, 앤드루 카네기, 버나드 오펜하이머, 조지프 퓰리처 같은 명사들을 비롯하여 수년간 이 기업의 고객으로 지낸 이들의 라스트가 남아 있다.

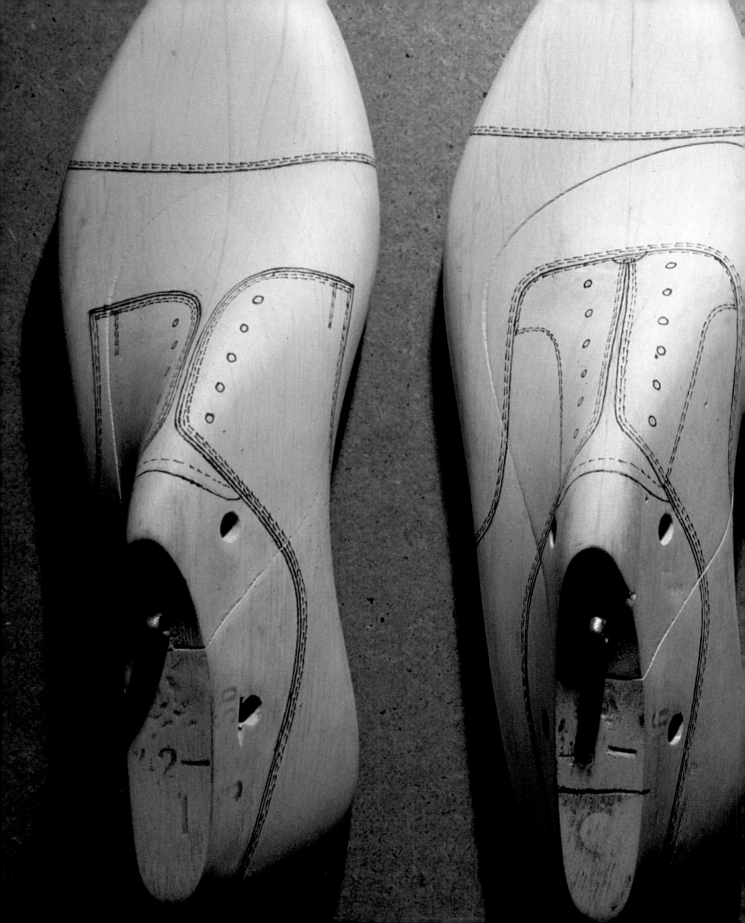

구두 스타일

Shoe
Styles

신발이 사람을 만든다

"Shoes Makyth Man"

인류는 역사가 막 시작된 초기부터 불리한 환경 조건에서 발을 보호할 필요성을 느꼈다. 이 사실은 기원전 1만 5000년에서 1만 2000년 사이에 그려진 스페인의 여러 동굴 벽화에서 알 수 있다. 당시의 신발은 동물 가죽으로 만든 발싸개, 나무 속껍질이나 종려나무 잎사귀 또는 나무로 만든 원시적인 샌들 정도가 다였다.

발을 보호하려는 욕구는 얼마 지나지 않아 사회적 지위와 개성을 드러내는 신발에 대한 욕구로 이어졌다. 착용자의 권위가 클수록 남들과 다르고 더 멋진 신발을 신어야 한다는 생각이 생겨난 것이다. 그러면서 일부 사회 집단의 일원들은 특별한 신발(일정한 양식과 장식을 갖춘 것)로 타 집단과 구분되곤 했다. 어쩌면 신발과 얽힌 최초의 유행은 이런 사회적 기능으로부터 파생되었는지도 모른다.

고대 이집트에서는 고위급 제사장들과 사회 지배층에게 은으로 제작되거나 보석이 장식된 샌들을 신을 권한이 있었다. 당시 파라오의 궁전에는 이 특권과 관련된 중요한 직책이 하나 있었으니, 일찍이 이집트 제1왕조(기원전 2850~2660) 시대에는 맨발로만 입장 가능했던 이 성스러운 곳에서 샌들을 지키는 시종들이 있었다. 그들은 중요한 의식이 진행되는 동안 귀하디 귀한 샌들을 지켜보거나 고관들 바로 뒤편의 방석에 올려두었다. 이 직업은 근세 시대까지도 계속 존재했다.

율리우스 카이사르는 공식 행사가 있을 때 황금 부츠를 신었으나 네로 황제는 오히려 은제 샌들을 선호했다. 샤를마뉴 대제는 축연이 벌어질 때면 보석이 잔뜩 박힌 신발을 신었고, 그의 아들인 경건왕 루이 1세는 황금 부츠가 본인의 지위에 걸맞다고 여겼다. 19세기 전까지만 해도 정교하게 장식된 신발은 사회 부유층을 위한 것이었으며 계급별로 무엇을 입고 신을 수 있는지가 엄격하게 정해져 있었다. 중산계급(지위가 낮은 귀족과 부유한 상인들)은 상위층보다 덜 화려한 신발을 소유했고 가난한 이들은 나막신이나 발목을 가죽끈으로 동여맨 단순한 형태의 신발을 신었다. 심지어 맨발로 다니는 사람들도 있었다.

얇은 띠와 겉창만으로 이루어진 종려나뭇잎 샌들(기원전 1400~1250, 상 이집트의 수도 테베에서 사용)은 모래밭이나 자갈밭을 걸을 때 발을 보호하며 신발로서 가장 기본적인 요건을 충족시켰다.

비잔틴 시대의 한 이집트 무덤에서 발견된 이 은제 샌들은 종려나뭇잎 샌들과 여러 면에서 닮았다. 값비싼 소재를 쓰고 풍부하게 장식을 넣었음에도 일견 단순해 보이는 이 신발은 6세기경에 사회적 지위와 부유함을 드러내는 일종의 상징이었다(쇤넨베르트의 발리 신발 박물관 소장).

금실로 수놓인 그리스 십자가와 붉은 천은 이 덧신이 교회에 소속된 인물의 물건임을 나타낸다. 안창에 적힌 'Portatur a sss Patre Pius VI. to'라는 글자는 이 신발의 주인이 교황 비오 6세(1775~1799)였음을 보여준다(뮌헨의 바이에른 국립박물관 소장).

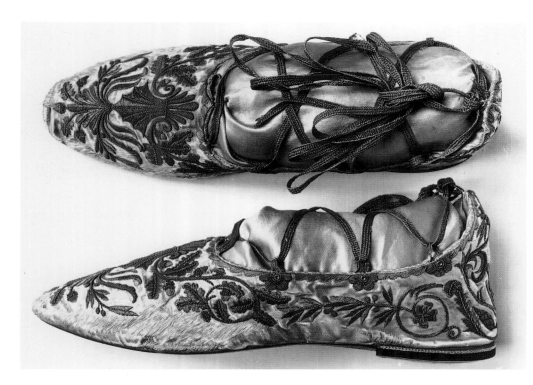

나폴레옹 1세(1769~1821)는 1804년에 치러진 대관식에서 굽이 낮은 이 궁정화를 신었다. 전해지는 바로는 그날 나폴레옹이 자신의 우월함을 과시하고자 교황의 손에 들린 왕관을 빼앗아 직접 머리에 썼다고 한다. 그런 태도는 그의 신발 장식이 당대 교회의 수장이 신었던 것보다 훨씬 더 화려했다는 점에서도 확인할 수 있다(과거 드레스덴에 소재한 작센 주립도서관의 무기 박물관에 소장되었으나 제2차 세계대전 중에 소실되었다).

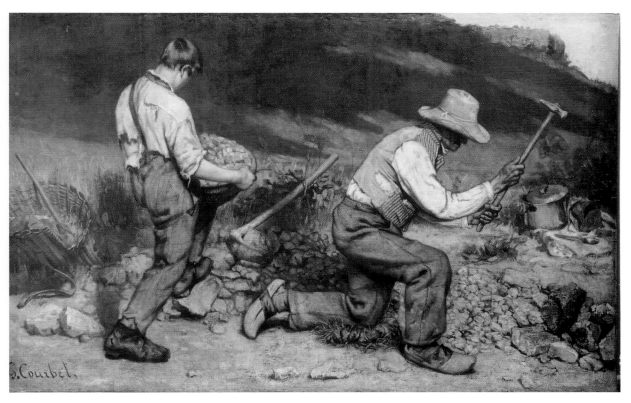

노동자들 역시 발을 최대한 보호하려고 애썼다. 귀스타브 쿠르베의 〈돌 깨는 사람들〉(1849)에서 묘사되었듯이, 그들은 아무런 장식 없이 튼튼하고 질긴 소재로만 신발을 만들었다(과거 드레스덴의 회화관에 전시되었으나 제2차 세계대전 중에 소실되었다).

유행의 변천사

Footwear Fashions

처음에 남성화의 유행 판도를 지배한 것은 남자다운 신발로 통하던 부츠였다. 그러나 이후 시대정신의 변화와 함께 신발의 종류 역시 다양해졌다. 여성화의 유행이 그러했듯이, 남성화도 종종 예기치 못한 극적인 변화를 겪었다.

12~13세기, 유럽에 최초로 유행의 물결이 밀어닥쳤다. 당시 십자군은 아시리아와 에트루리아 사람들이 신던 앞부리가 뾰족한 신을 개조해서 신었다. 이것이 바로 풀렌poulaine으로, 고대 후기(5~6세기)까지 쓰이던 뾰족신을 극단적으로 길게 늘인 신발이었다.

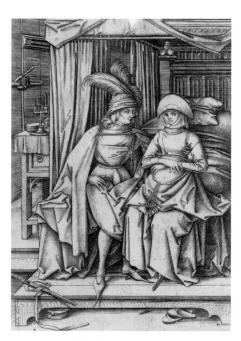

그 밑에는 패튼patten이라는 나무 덧신을 받쳐 신었는데, 신발 모양을 지탱하고 길을 걸을 때 발이 진창에 젖지 않게 하는 용도였다. 역사상 그때까지 풀렌만큼 큰 파문을 일으킨 신발은 없었다. 궁중의 신하들과 부유한 상인들이 주로 신었던 풀렌은 점차 착용자의 사회적 지위를 드러내는 물건으로 쓰이면서 끄트머리가 우스꽝스러울 정도로 길어졌다. 물론 과도하게 긴 풀렌의 앞부분은 명백한 남근 숭배적 사고를 내포하고 있었다. 결국 교황이 합리적인 선에서 풀렌의 길이를 줄이고자 친히 칙령을 내리기에 이르렀다. 한편, 미남왕으로 알려진 프랑스의 필리프 4세는 공작들이 제 발보다 2.5배 긴 신발을 신을 수 있고, 다른 고위 귀족들은 2배 이하, 기사들은 1.5배 긴 신발을 신을 수 있다고 선포했다.

1463년에 영국의 에드워드 4세는 다음과 같이 신발 길이

15세기에 이스라엘 판 메케넴스가 제작한 이 동판화에서 풀렌은 노골적으로 성적인 의미를 띠고 있다(뮌헨의 주립그래픽미술관 소장).

를 제한하는 법령을 만들었다. "대공의 지위에 미치지 못하는 사람은 신발코가 2인치(5센티미터)를 넘는 신발이나 부츠를 신으면 안 된다. 이를 위반할 시에는 벌금으로 3실링 4펜스를 왕가에 납부해야 한다."

르네상스와 함께 도시 부르주아 계층이 등장한 1500년경에는 넓적하고 아주 단순한 형태의 신발이 유행했다. 이것은 풀렌과 다르게 사회 모든 분야에서 누구나 신는 신발이 되었지만, 귀족들의 뾰족신과 정반대편에 있던 신발인 만큼 모양새는 역시나 극단적이었다. 부유한 시민들이 자주 신던 신발은 특히 더 너부죽하고 둥글게 생겨서 독일에서는 그 모양을 비꼬아 흔히 '곰 발'이나 '소 주둥이'라고 불렸다. 그런데 정방형에 가까운 이 신발은 풀렌에 비해 전반적으로 착화감이 더 나빴다. 첫 번째 이유는 발에 딱 맞지 않은 데 있었다. 그리고 '소 주둥이' 신발은 가죽 몇 장을 제외하면 아주 뻣뻣한 소재로 만들어져서 심한 경우에는 발부리의 좌우 돌출부에 마치 '뿔'이 난 것처럼 보였다. 그래서 '뿔 난' 신발로 불리기도 했다. 이것은 곧 신발이 유연하지 않아 발의 움직임이 제한적이었음을 뜻한다. 그래서일까, 르네상스 시대의 신발에서 눈에 띄는 특징 하나는 착용자의 하얀 스타킹이 노출되도록 갑피에 낸 칼집이었다. 1565년부터는 형형색색의 스페인산 신발이 유럽을 휩쓸었는데, 여기에는 부드러운 소재가 쓰여 착화감이 한결 나았다.

바로크 시대에 남자들은 고급 소재(양단 같은 직물류나 가죽)를 쓰고 하이힐(162쪽 참고)과 나비 리본, 커다란 금속 버클, 자수, 보석처럼 화려한 장식이 들어간 신발을 선호했다. 이후 루이 15세(재위 1715~1774) 통치하에 프랑스에서 발

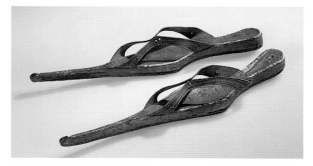

패튼(15세기)은 보행 시에 풀렌을 받치고 진흙과 오물로부터 보호하는 역할을 했다(뮌헨의 바이에른 국립박물관 소장).

달한 로코코 양식은 바로크식 신발의 화려함을 섬세함과 우아함으로 대체했다.

이 시기의 예술과 복식은 여전히 궁중의 전통으로부터 많은 영향을 받았지만, 당시의 물건들을 통해 새로운 부르주아 계층의 영향력도 함께 확인할 수 있다.

부츠는 18세기에 수차례 발생한 무력 충돌(스페인 왕위계승전쟁, 유럽 국가들과 오스만 제국의 전쟁, 미국과 프랑스의 혁명 등)로 말미암아 또다시 중요성을 띠었다. 이 무렵에는 꽉 끼는 고급 가죽 부츠를 신던 왕의 신하들(당시 이들은 발을 물에 담갔다가 시종의 도움을 받아 힘겹게 부츠를 신었다) 외에도 목이 길고 튼튼한 부츠를 신는 사람이 많았고, 이런 신발은 18세기 말까지 군대에서 애용되었다.

근대적인 남성 복식의 토대는 프랑스 대혁명 시기(1789~1799)의 부르주아 해방 과정에서 발달했다. 부르주아 계급의 의복 양식은 혁명의 중심 사상이었던 평등과 박애를 그대로 반영했다. 이때부터 권력자들은 화려한 장식이 들어간 신발을 신지 않았고, 그 색깔과 모양새는 더 차분해졌으며, 하이힐은 완전히 자취를 감추었다.

화려하게 장식된 신발을 신은 태양왕 루이 14세(1638~1715)의 모습(파리 국립도서관 소장).

프랑스의 역사가이자 철학자인 이폴리트 텐(1828~1893)은 유럽 역사상 가장 큰 사건이 발목을 덮는 긴 바지의 발명이라고 주장했다. 그 덕분에 마침내 문명인이 탄생했다는 생각에서였다. 그렇게 새로운 하의가 등장하면서 거기에 어울릴 만한 신발, 즉 오늘날 우리가 신는 구두의 조상들이 등장했다.

비더마이어 양식과 낭만주의 운동이 풍미했던 19세기 초에 리본과 과거 회귀적인 장식이 첨가된 신발 디자인이 잠시 부흥기를 맞았지만, 같은 세기 중반부터 남성화 분야에서는 극단적인 양식의 변화가 드물어지고 클래식한 구두가 주류를 이루었다.

간혹 새로운 유형의 구두와 부츠가 당대의 유행으로 발붙이기도 했는데, 이는 대부분 유명 인사들과 군대 덕분이었다(이를테면 블루처 혹은 더비로 불리는 구두(62쪽 참고)와

발부리의 양옆이 툭 튀어나온 일명 '뿔 난 신발'은 유연성이 부족하여 발을 편히 움직이기 어려웠다(뮌헨의 바이에른 국립박물관 소장).

웰링턴 부츠). 한편, 신발의 세계에서 오랜 세월 변함없이 인기를 끈 제품으로는 앵클부츠가 대표적이다. 이 신발의 유행을 선도한 인물로는 흔히 멋쟁이 브러멜로 알려진 영국의 조지 브라이언 브러멜(1781~1840)이 있다. 그는 조화로운 색 조합을 선호하고 정확한 마름질을 강조하며 몸에 꼭 맞는 바지와 끈을 매는 앵클부츠를 착용했다. 영국과 유럽 대륙을 비롯한 세계 각지에서 20세기 들어서까지 수많은 남자들이 그의 방식을 모방했다(한때 섭정 왕자로 불렸던 영국의 조지 4세 역시 그중 하나였다).

오늘날 전통적인 스타일로 통하는 구두들은 모두 편안함과 멋스러움을 염두에 두고 만들어졌다. 그리고 이처럼 변치 않는 유행이 정착하는 데 이바지한 것은 바로 런던과 뮌헨, 파리, 빈, 부다페스트의 구두 장인들이었다.

피터르 브뤼헐이 그린 〈농부들의 춤〉(1568)에서 당시의 일상화였던 '소 주둥이' 신발과 하얀 스타킹을 착용한 음악가의 모습을 확인할 수 있다(빈 미술사 박물관 소장).

남자 구두의 기본형
Basic Types of Classic Men's Shoes

오늘날 클래식한 남성화의 기본으로 통하는 신발들은 1880년에서 1889년 사이에 유럽의 우수한 제화공들이 서로 경쟁을 벌이면서 탄생했다. 런던과 파리, 뮌헨, 빈, 부다페스트는 그들의 뛰어난 기술과 개성 넘치는 구두 덕분에 세계적인 명성을 얻었다.

구두는 주로 구조에 따라 몇 가지 제품군으로 분류된다. 우선 구두의 스타일은 신발끈(폐쇄형과 개방형)을 사용하는 것, 버클을 사용하는 것, 아니면 아예 끈이 없는 것처럼 발을 어떤 식으로 고정하느냐로 나눈다. 옥스퍼드 같은 폐쇄형 끈 구두는 앞날개(선포, 발부리 가죽) 밑에 놓인 뒷날개(측포)가 앞날개에 박음질된 설포(혀)를 위에서 완전히 잠그는 형태다. 더비 같은 개방형 끈 구두는 뒷날개가 앞날개 위로 올라와 있고 설포와 앞날개가 같은 가죽으로 만들어졌다. 구두를 분류하는 또 다른 기준은 갑피를 이루는 부품의 개수다. 가장 형태가 단순한 구두, 이를테면 슬리퍼는 갑피가 가죽 한 장으로만 구성되었다. 반면에 부다페스트식 더비의 갑피는 앞날개, 뒷날개, 월형 등으로 구성되어 조금 더 복잡하다. 덧붙여서, 앞날개는 가죽의 이음매가 일직선을 이룬 스트레이트팁straight tip이나 날개 모양을 닮은 윙팁wing tip 같은 토캡 부품과 에이프런apron●으로 분할되기도 한다. 구두의 분류법 세 번째는 가죽에 촘촘히 구멍을 뚫어 만든 장식 문양(브로그, 브로깅)이 있느냐 없느냐다. 이 장식은 19세기 말부터 사교계 남성화의 특징으로 자리잡았다.

클래식한 구두의 종류는 십여 가지가 채 못 되지만 각 제품의 디자인을 무한히 변형할 수 있다는 장점이 있다. 구두의 기본 구조를 결정할 때, 디자이너는 항상 전통적인 구두의 범주 내에서 밑그림을 그린다. 그러나 갑피를 디자인할 때만큼은 훨씬 자유롭게 창의성을 발휘하여 전체적인 맵시를 어떻게 살리고 다양한 구성 요소들을 어떻게 조화로이 결합시킬지, 또 어떤 장식(브로그, 재봉선, 톱니형 테두리, 안감 무늬)과 색상, 질감이 적합하고 어떤 조합이 가능할지 고민한다.

현재 전 세계의 제화공들이 큰 분류를 따라서 구두 이름을 통일하여 쓰기는 하나, 제각기 이름을 내건 공방에서 기본 스타일을 변형하여 만든 제품은 셀 수 없을 정도로 많다. 각지의 저명한 구두공방에서 개발된 대표적인 제품 종류는 60∼85쪽에서 확인하기 바란다.

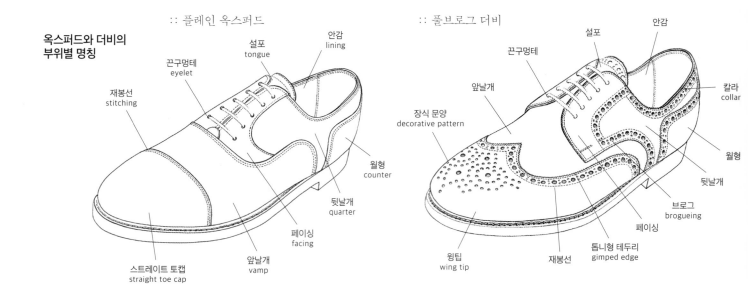

옥스퍼드와 더비의 부위별 명칭

:: 플레인 옥스퍼드
- 안감 lining
- 설포 tongue
- 끈구멍테 eyelet
- 재봉선 stitching
- 월형 counter
- 뒷날개 quarter
- 페이싱 facing
- 앞날개 vamp
- 스트레이트 토캡 straight toe cap

:: 풀브로그 더비
- 안감
- 설포
- 끈구멍테
- 앞날개
- 장식 문양 decorative pattern
- 칼라 collar
- 월형
- 뒷날개
- 브로그 brogueing
- 페이싱
- 톱니형 테두리 gimped edge
- 재봉선
- 윙팁 wing tip

● 발허리뼈와 발등 일부분을 덮는 가죽 부품으로, 토캡과 페이싱 사이에 해당한다.

풀브로그와 세미브로그
The Full-brogue and Semi-brogue

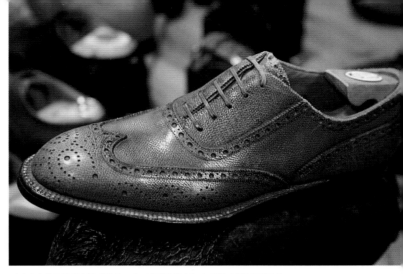

초창기의 옥스퍼드와 더비에는 아무런 장식이 없었지만, 구두 장이들은 곧 다양한 방식으로 남성화를 꾸미기 시작했다. 처음에 작은 구멍을 내어 신발을 장식한 것은 아일랜드 농부들이었다. 그들의 신발은 습한 토양 탓에 안팎이 축축해지기 십상이었다. 이에 농부들은 물먹은 가죽 신발이 잘 마르도록 토캡과 뒷날개에 구멍을 뚫었다.

영국으로 건너간 이 신발은 산지기와 사냥터 관리인들에게 가장 먼저 사랑을 받았고, 얼마 지나서는 그들과 함께 사냥하던 귀족들 사이에서 인기를 끌었다. 귀족들의 신발장에 침투한 브로그는 그때부터 변화를 겪었다. 구두장이들은 기존 소재보다 훨씬 더 부드럽고 얇은 가죽에 구멍을 내기 시작했고 구두의 외형은 더욱 맵시 있게 바뀌었다. 그러면서 이 구멍은 통풍이라는 본래의 기능을 상실한 채 순수하게 장식 용도로만 쓰였다. 이후로 앞부리의 문양은 더욱더 정교해졌고 앞날개와 뒷날개의 연결부는 물론 신발 입구 쪽에도 브로그 장식이 가미되었으며 재봉선으로 가죽 테두리까지 강조되었다. 그리고 그 결과로 풀브로그와 세미브로그(하프브로그라고도 한다) 스타일이 탄생했다. 풀브로그와 세미브로그의 유일한 차이점은 토캡의 형태로, 풀브로그에는 윙팁이, 세미브로그에는 스트레이트팁이 쓰인다(브로그와 기타 장식 문양을 만드는 기법은 106쪽부터 이어지는 내용을 참고).

풀브로그 구두는 20세기 초부터 영국의 골프장에서 그리 어렵지 않게 볼 수 있었다. 당시에는 스포츠화의 일종으로 여겨졌는데, 이 신발이 세계적으로 인기를 끌었던 때는 1930년대 유럽 최고의 멋쟁이로 통하던 영국 왕세자가 풀브로그 구두 차림으로 골프 시합에 나서서 사교계를 들썩이게 했던 시기뿐이다. 브로그 스타일을 굉장히 좋아했던 그는 평상시보다 한층 멋들어진 구두를 신고 공식 석상에 나타나기도 했다.

그러나 이처럼 영국 왕세자가 모범을 보였음에도, 여전히 저녁 연회장에서 세미브로그와 풀브로그 구두를 찾아보기란 좀처럼 쉽지 않다.

디자인이 매우 절제된 플레인 옥스퍼드의 정반대편에 자리하는 것이 화려하게 장식된 풀브로그 스타일이다. 뉴욕의 올리버 무어 공방에서 제작된 이 구두는 풀브로그가 무엇인지 보여주는 훌륭한 예다.

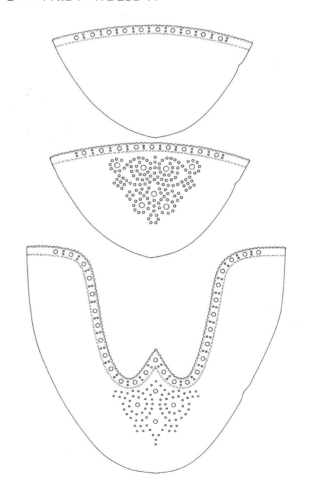

토캡의 세 가지 형태. 맨 위: 플레인●. 가운데: 장식 문양이 들어간 스트레이트팁(세미브로그). 맨 아래: 장식 문양이 들어간 윙팁(풀브로그)

● 구두코에 장식이 없는 것

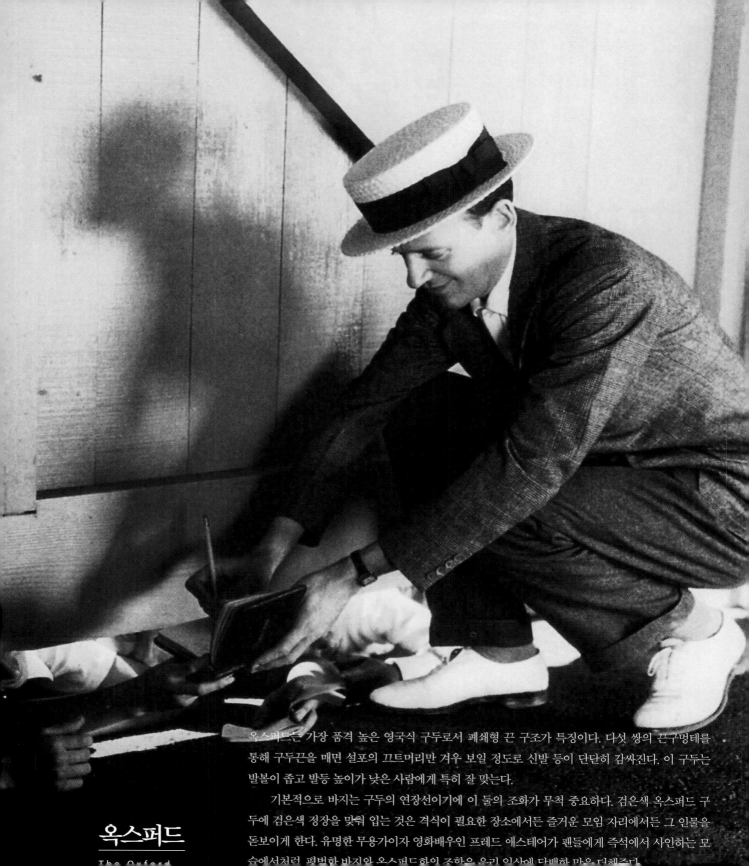

옥스퍼드는 가장 품격 높은 영국식 구두로서 폐쇄형 끈 구조가 특징이다. 다섯 쌍의 끈구멍테를 통해 구두끈을 매면 설포의 끄트머리만 겨우 보일 정도로 신발 등이 단단히 감싸진다. 이 구두는 발볼이 좁고 발등 높이가 낮은 사람에게 특히 잘 맞는다.

기본적으로 바지는 구두의 연장선이기에 이 둘의 조화가 무척 중요하다. 검은색 옥스퍼드 구두에 검은색 정장을 맞춰 입는 것은 격식이 필요한 장소에서든 즐거운 모임 자리에서든 그 인물을 돋보이게 한다. 유명한 무용가이자 영화배우인 프레드 애스테어가 팬들에게 즉석에서 사인하는 모습에서처럼 평범한 바지와 옥스퍼드화의 조화은 우리 인상에 담백한 맛을 더해준다.

옥스퍼드
The Oxford

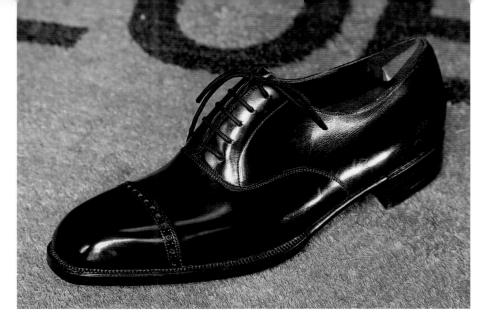

옥스퍼드는 영국적인 개성이 잘 묻어나는 구두로 평가받는다. 이 유형의 구두는 일찍이 1830년경에 영국에서 처음 제작되었으나 대대적으로 인기를 끌기 시작한 시기는 1880년대로, 그때부터 옥스퍼드라는 이름으로 널리 알려졌다. 현대적인 옥스퍼드화의 원형은 백여 년 전에 존 롭의 구두공방에서 탄생했다. 오늘날 이 신발은 가장 풍아한 스타일의 남성화로 평가받는다.

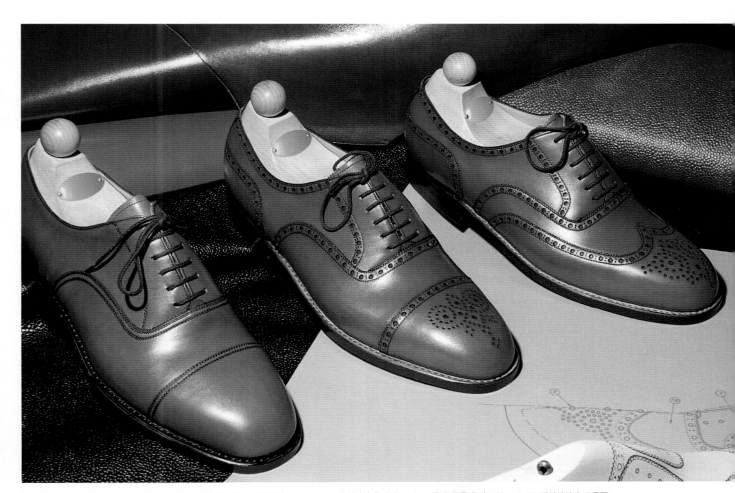

종류별로 늘어놓은 옥스퍼드 구두. 왼쪽: 매끈한 플레인 옥스퍼드. 디자인이 우아하면서도 고도로 절제된 이 구두의 유일한 장식은 스트레이트 토캡 및 앞날개와 뒷날개의 연결부에 들어간 두 줄짜리 재봉선뿐이다. 가운데: 세미브로그 구두. 스트레이트 토캡, 앞날개와 뒷날개의 연결부, 뒷날개와 월형의 연결부, 페이싱 언저리와 톱라인(top line, 목선, 골둘레)이 모두 브로그로 장식되었다. 오른쪽: 화려하게 장식된 윙팁 스타일의 전형적인 풀브로그 구두. (별도의 설명이 없는 한, 이번 장에 등장하는 구두들은 모두 부다페스트의 라슬로 버시 공방에서 제작된 것이다.)

더비

The Derby

더비는 개방형 끈 구조를 지닌 구두로, 유럽 대륙에서 많은 사랑을 받았다. 이 구두는 프로이센의 육군 원수이자 발슈타트 대공인 게프하르트 레베레히트 폰 블뤼허Gebhard Leberecht von Blücher의 이름을 따서 '블루처'라고 부르기도 한다. 1815년 워털루 전투에서 웰링턴이 이끄는 동맹군과 힘을 합쳐 나폴레옹의 프랑스군을 격파한 그는 병사들을 위해 이런 형태의 신발을 제작하도록 했다.

더비는 발볼이 넓거나 발등이 유난히 높은 사람도 편하게 신을 수 있는 구두다. 이 구두는 저부● 의 바느질 형태(특히 더블 스티치식 구두의 경우)와 두꺼운 신발창 때문에 강하면서도 다소 투박한 인상을 주지만 여러 가지 장식이 그런 특징을 누그러뜨리는 역할을 한다. 개방형 끈 구조는 옥스퍼드화보다 발을 쉽게 밀어넣을 수 있고 끈으로 좌우 뒷날개의 폭을 조정하기에 한층 용이하다는 장점이 있다. 더비 역시 플레인, 세미브로그, 풀브로그를 비롯하여 다양한 스타일로 제작 가능하다.

● 低部, 갑피 밑에 연결된 신발창 부위를 뜻한다.

이 스타일은 20세기 초부터 인기를 얻었으며, 특히 빈에서 큰 호평을 받았다. 더비식 외형에 세미브로그 장식이 들어간 것이 특징으로, 앞날개의 전반부 7~8센티미터가 스트레이트 토캡으로 분할되었다. 토캡과 앞날개가 만나는 곳에는 큰 구멍과 작은 구멍들이 위아래의 재봉선 사이에 나란히 줄지어 일정한 무늬를 이룬다. 토캡에는 큰 구멍을 둘러싼 작은 구멍들이 일정한 문양을 그리고 있으며, 앞날개와 뒷날개 및 월형의 재봉 부위에도 브로그 장식이 반복적으로 나타나 있다.

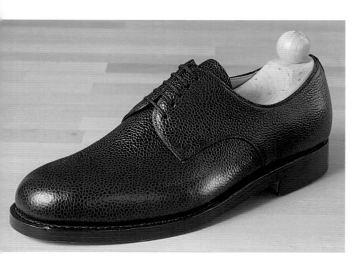

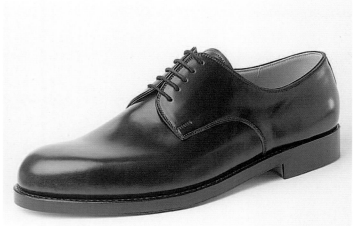

플레인 더비 구두는 절제된 아름다움을 보여준다. 토캡으로 나뉘지 않은 앞날개는 반드럽고 뒷날개의 곡선은 구두창을 향해 맵시 있게 떨어진다. 구두 애호가 중에는 스트레이트팁이나 윙팁 형태의 토캡이 발을 죄고 불편함을 유발한다는 낭설 때문에 세미브로그나 풀브로그 스타일보다 이처럼 단순한 형태를 좋아하는 사람이 많다. 스카치 그레인 가죽(왼쪽)은 더비 구두의 편안하고 캐주얼한 특성을 한층 돋보이게 한다.

형가리 출신인 언드레 코슈톨라니는
파리와 뮌헨에 살면서 증권과 주식 거래
전문가로 활동했다. 그가 더비 구두를
맞춰 신는 데는 나름대로 이유가 있다.
"나는 아주 어린 시절부터 줄곧 맞춤
구두만 신었습니다. 왜냐하면 할아버지와
아버지가 옛날에 부다페스트에서 그런
신발을 신었거든요. 요즘은 분위기가 좀
달라졌지만 과거 부르주아 세계에서는
그게 당연한 일이었죠. 개인적으로는
신사의 척도를 따질 때 정장을 입는 것보다
제대로 된 구두를 신었느냐를 더 중요하게
봅니다. 이건 1924년인가 내가 구두 때문에
괜히 남들 입방아에 올라봐서 그래요. 그때
프랑스의 도빌 카지노에서 밴더빌트 가문
사람을 하나 알게 됐죠. 근데 그 친구가
겁도 없이 검은 턱시도에 샛노란 구두를
신더군요. 그게 파리 사교계의 기자들한테
큰 기삿거리가 됐고요. 투자 일을 하는
관점에서 나는 신발 제조업과 판매업의
정황이 전반적인 소비 동향을 나타내는
중요한 지표라고 생각합니다. 신발이 많이
팔린다면 다른 경제 분야 역시 잘되고
있다는 말이니까요."

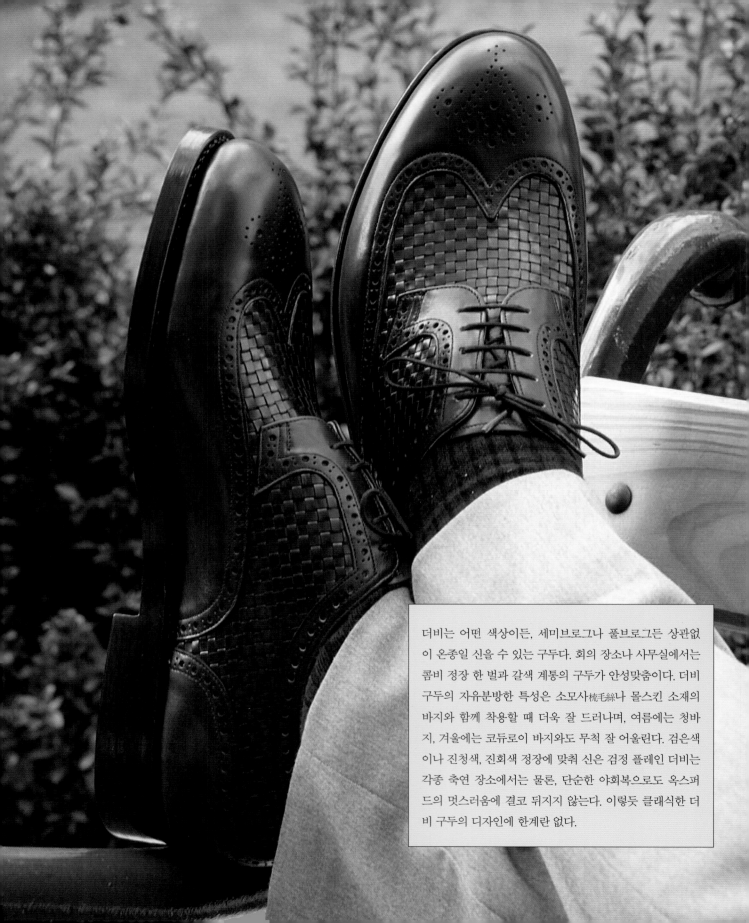

더비는 어떤 색상이든, 세미브로그나 풀브로그든 상관없이 온종일 신을 수 있는 구두다. 회의 장소나 사무실에서는 콤비 정장 한 벌과 갈색 계통의 구두가 안성맞춤이다. 더비 구두의 자유분방한 특성은 소모사梳毛絲나 몰스킨 소재의 바지와 함께 착용할 때 더욱 잘 드러나며, 여름에는 청바지, 겨울에는 코듀로이 바지와도 무척 잘 어울린다. 검은색이나 진청색, 진회색 정장에 맞춰 신은 검정 플레인 더비는 각종 축연 장소에서는 물론, 단순한 야회복으로도 옥스퍼드의 멋스러움에 결코 뒤지지 않는다. 이렇듯 클래식한 더비 구두의 디자인에 한계란 없다.

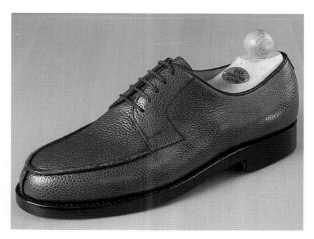

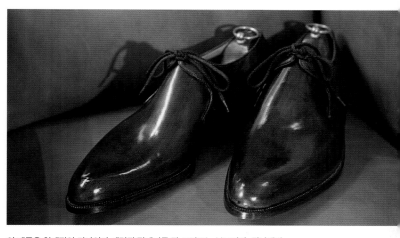

이 구두에 대한 평가는 호불호가 극명하게 갈린다. 어떤 이는 이 모델을 신발장에 한 켤레 두지 않고는 못 배길 만큼 좋아하지만, 어떤 이는 아예 거들떠보지도 않는다. 노르웨이식으로 제작된 이 구두는 더비의 변종으로, 앞날개가 특이하게 분할되고 갑피의 연결부가 손바느질로 처리된 것이 특징이다. 그중 봉합선 하나는 구두창과 2.5센티미터 가량 떨어진 높이에 평행하게 줄을 섰고 다른 하나는 발끝에서 구두창과 수직으로 맞닿았다. 시접부가 훤히 드러난 가죽들은 손바느질로 세밀하게 이어져 한 장의 갑피를 이루었다. 전통적인 구두들과 비교하면 노르웨이 스타일은 아무리 멋스럽게 만든 구두라 해도 캐주얼하게 보인다. 이 구두 특유의 툭박진 느낌은 소재에 의해 더욱 두드러지는 경우가 많다. 특히 표피의 질감을 그대로 살린 가죽 제품의 인기가 좋은 편이고, 아주 대조적이거나 자극적인 색상을 쓴 제품도 만들어지곤 한다. 다소 요란하지만 제작자의 젊은 패기를 엿볼 수 있는 구두랄까?

이 제품은 현대적인 디자인과 세련된 절제미를 잘 보여주는 본보기다. 뒷날개가 일반적인 더비의 곡선과는 다른 형태로 반듯반듯한 앞날개 위에 포개져 있으며 끈구멍테 역시 전통적인 4~6쌍 대신 한 쌍뿐이다. 갑피 전체가 완벽한 조화를 이룬 이 구두는 파리의 베를루티 공방에서 만들어졌다.

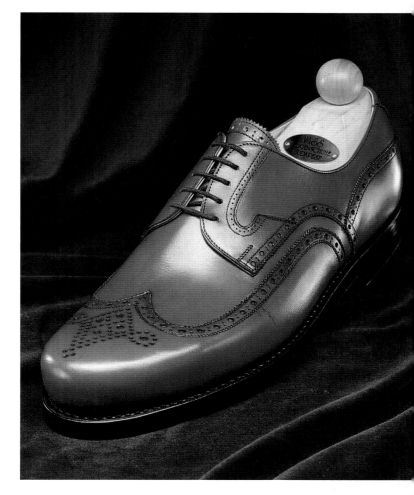

제1차 세계대전이 끝날 때까지 오스트리아-헝가리 제국은 두 도시를 수도로 삼았다. 바로 빈과 부다페스트였다. 두 도시는 건축, 문학, 음악 등 여러 면에서 유사한 점이 많았을 뿐 아니라 수공예 분야에서도 함께 높은 수준을 구가했다. 그간 이 지역에서 수많은 명작이 탄생한 것은 두 도시가 고도의 문화 경쟁을 벌인 덕분이다. 당시 제화공들을 비롯하여 어떤 기술자도 상대 도시보다 실력이 뒤처지길 바라지 않았다. 부다페스트식 더비는 빈에서 세미브로그 더비 스타일이 크게 인기를 끌 때 거의 같은 시기에 등장했다. 두 구두는 많이 닮았지만, 한편으로는 형태와 장식 면에서 중요한 차이를 보인다. 일단 부다페스트식 더비는 토캡 높이가 상당히 높고 그 형태가 스트레이트팁 대신 하트 모양의 윙팁으로 되어 있다. 부드럽게 굽이진 토캡의 테두리는 앞날개를 지나 월형에 거의 닿을 만큼 길고, 이 세련된 윤곽선이 촘촘한 재봉선과 함께 늘어선 브로그 장식을 더욱 돋보이게 한다. 하트 모양의 곡선은 앞날개와 뒷날개, 그리고 뒷날개와 월형의 연결부에서 다시 등장한다. 토캡은 정교한 기하학적 무늬로 꾸며졌다.

몽크

The Monk

몽크(수도승들이 신었던 샌들을 연상시켜서 이런 이름이 붙었다)는 스타일이 무척 독특한 구두다. 옥스퍼드나 더비와 마찬가지로 앞날개와 뒷날개가 있지만, 두 뒷날개를 끈 대신 버클로 조이고 푼다는 점에서 큰 차이가 있다. 한쪽 뒷날개에 고정된 버클에 반대편의 가죽띠를 걸어 발등 너비를 조정한다. 몽크 구두는 버클과 가죽띠가 최대한 돋보이도록 보통 앞날개를 토캡 없이 매끈하게 만든다. 버클은 은색과 금색, 사각형과 원형, 표면에 무늬가 있는 것과 없는 것 등 종류가 무척 다양하다. 이 구두의 장점은 버클 잠금 방식이 주는 간편함이다. 끈 매는 방법이 복잡하고 구두 위로 매듭이 드러나는 더비와는 사뭇 대조적이다.

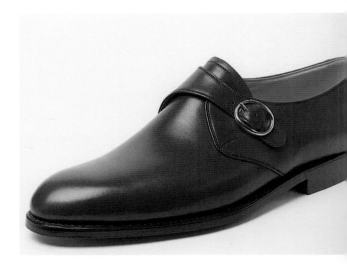

이 몽크 구두는 플레인 더비와 무척 닮았다. 차이점은 구두끈 대신 버클이 쓰인다는 것뿐이다. 뻗은 앞날개가 단정한 분위기를 물씬 자아낸다.

19세기 말에 제작된 이 구두는 보는 이에게 호기심과 재미를 동시에 안겨준다. 스코틀랜드 전통의상에 어울리는 무도화로 제작된 것으로, 보통 몽크는 상당히 단순한 형태를 띠지만 런던의 존 롭 공방에서 제작된 이 신발은 장식이 매우 풍부하다. 풀브로그를 변형하여 만들었으며, 윙팁으로 나뉜 앞날개의 전반부와 측면, 심지어는 월형까지 화려한 브로그 장식으로 뒤덮여 있다. 앞날개를 분할한 방식도 꽤 흥미로운데, 에이프런과 뒷날개가 동일한 가죽 한 장으로 이루어졌다. 여기서 몽크 특유의 버클은 부수적인 기능을 할 따름이다.

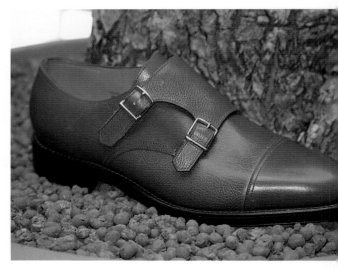

몽크 애호가들은 버클이 두 개 달린 이 디자인을 굉장히 좋아한다. 사진 속 구두는 앞날개가 스트레이트팁으로 나뉘어 있다. 그러나 여기서 진짜 장식 역할을 하는 것은 금속 버클 두 개와 가죽띠가 드리워진 뒷날개 부위다.
이 구두는 파리의 존 롭 공방에서 만들어졌다.

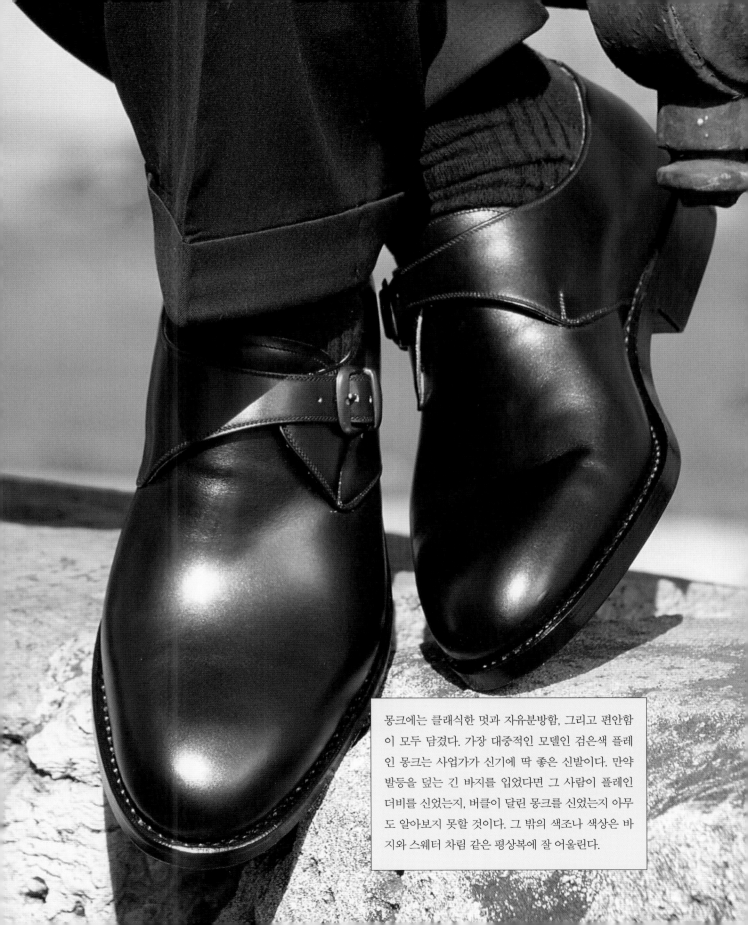

몽크에는 클래식한 멋과 자유분방함, 그리고 편안함이 모두 담겼다. 가장 대중적인 모델인 검은색 플레인 몽크는 사업가가 신기에 딱 좋은 신발이다. 만약 발등을 덮는 긴 바지를 입었다면 그 사람이 플레인 더비를 신었는지, 버클이 달린 몽크를 신었는지 아무도 알아보지 못할 것이다. 그 밖의 색조나 색상은 바지와 스웨터 차림 같은 평상복에 잘 어울린다.

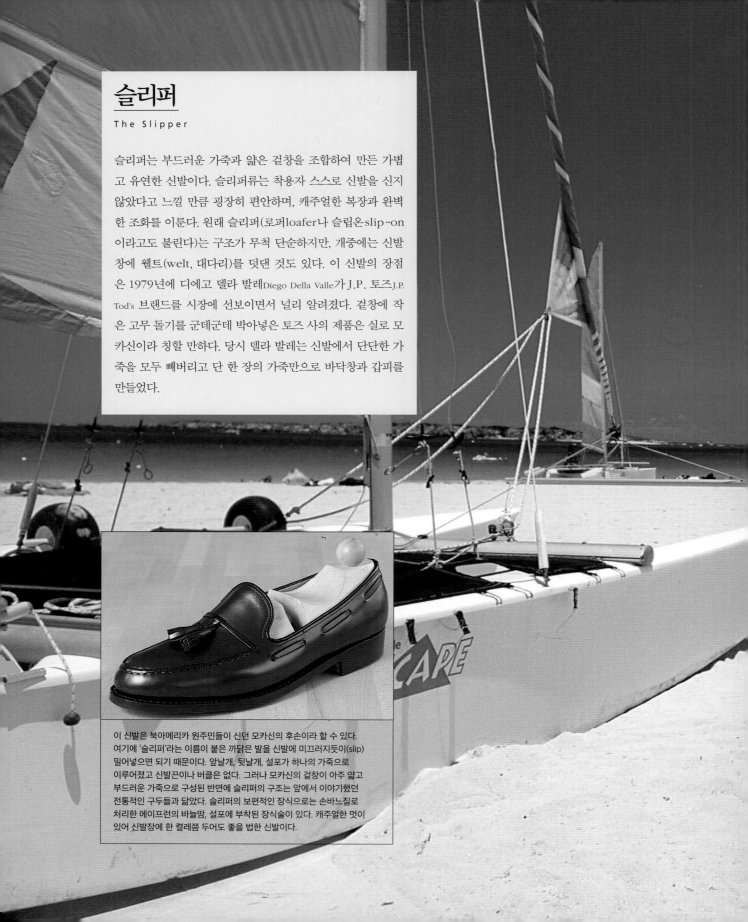

슬리퍼
The Slipper

슬리퍼는 부드러운 가죽과 얇은 겉창을 조합하여 만든 가볍고 유연한 신발이다. 슬리퍼류는 착용자 스스로 신발을 신지 않았다고 느낄 만큼 굉장히 편안하며, 캐주얼한 복장과 완벽한 조화를 이룬다. 원래 슬리퍼(로퍼loafer나 슬립온slip-on이라고도 불린다)는 구조가 무척 단순하지만, 개중에는 신발창에 웰트(welt, 대다리)를 덧댄 것도 있다. 이 신발의 장점은 1979년에 디에고 델라 발레Diego Della Valle가 J.P. 토즈J.P. Tod's 브랜드를 시장에 선보이면서 널리 알려졌다. 겉창에 작은 고무 돌기를 군데군데 박아넣은 토즈 사의 제품은 실로 모카신이라 칭할 만하다. 당시 델라 발레는 신발에서 단단한 가죽을 모두 빼버리고 단 한 장의 가죽만으로 바닥창과 갑피를 만들었다.

이 신발은 북아메리카 원주민들이 신던 모카신의 후손이라 할 수 있다. 여기에 '슬리퍼'라는 이름이 붙은 까닭은 발을 신발에 미끄러지듯이(slip) 밀어넣으면 되기 때문이다. 앞날개, 뒷날개, 설포가 하나의 가죽으로 이루어졌고 신발끈이나 버클은 없다. 그러나 모카신의 겉창이 아주 얇고 부드러운 가죽으로 구성된 반면에 슬리퍼의 구조는 앞에서 이야기했던 전통적인 구두들과 닮았다. 슬리퍼의 보편적인 장식으로는 손바느질로 처리한 에이프런의 바늘땀, 설포에 부착된 장식술이 있다. 캐주얼한 멋이 있어 신발장에 한 켤레쯤 두어도 좋을 법한 신발이다.

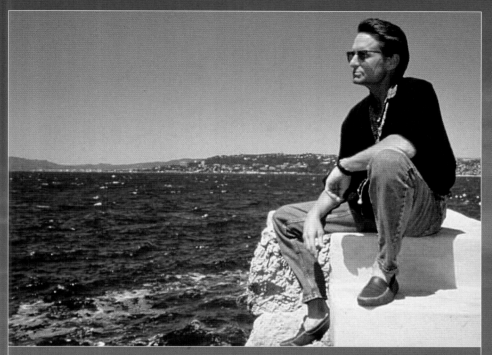

J.P. 토즈는 이탈리아의 수제화 브랜드다. 미국 배우 마이클 더글러스는 영화 촬영 중에 해변에서 잠시 휴식을 취하던 사진 속 모습처럼 이 브랜드의 모카신을 즐겨 신는다.

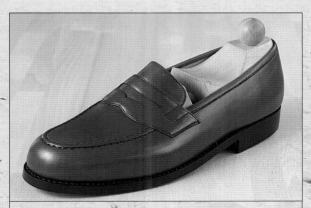

페니 로퍼는 슬리퍼의 한 종류에 속한다. 눈에 띄는 특징은 설포를 가로지르는 장식용 가죽띠다. 이 띠 밑에 사람들이 페니 동전을 곧잘 끼워넣어서 지금과 같은 이름이 붙었다. 가죽띠의 모양을 다양하게 변형하여 클래식한 디자인에 한층 세심한 매력을 더할 수도 있다.

슬리퍼에 달린 가죽 장식술은 종종 바지 밑단의 솔기에 얽히곤 한다. 이런 이유로 많은 고객이 슬리퍼를 맞출 때 장식술을 빼달라고 요청한다.

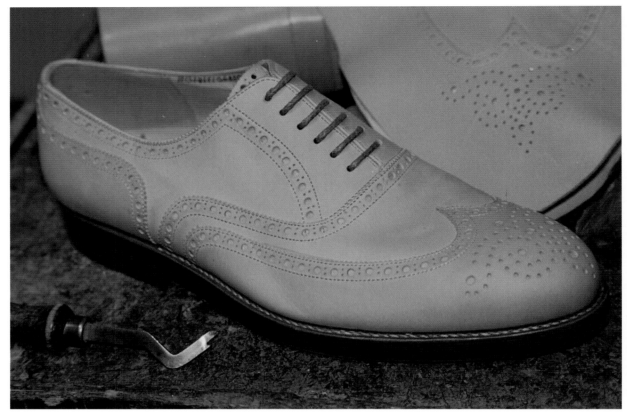

이 옥스퍼드 구두가 여름용 신발이 되느냐 마느냐는 오로지 가죽에 달렸다. 빈의 발린트 공방은 제혁소에 이 가죽을 주문하면서 천연색을 그대로 살리고 촉감을 아주 부드럽게 만들어달라고 요청했다.

여름용 구두

Summer Shoes

클래식한 구두류는 제작 소재로 얇은 가죽을 쓰거나 갑피에 우븐 레더*를 적용하면 모두 통기성이 좋은 여름용 구두로 변신할 수 있다. 물론 여름용 구두라고 해도 전통적인 제화 방식을 따른 만큼 한 계절만 쓰도록 만들어지진 않는다. 유럽의 기후 환경에서는 이런 구두가 겨우 몇 달 신고 마는 기계생산 제품보다 훨씬 오래간다.

놀랍게도 여름용 구두 중에는 밝은색보다 어두운색 제품이 더 많다. 혹 여름날 결혼식에 참석하더라도 우븐 레더로 제작된 검은색 또는 진청색 더비를 신는다면 더위에 시달리지 않을 것이다. 물론 그런 자리에 구멍이 숭숭 난 더비나 샌들을 신고 가는 것은 적절하지 않다. 그래도 더운 여름에 무척 편하긴 하니, 그런 신발들은 딱히 격식을 차릴 필요 없는 야외 파티에 안성맞춤이다.

● woven leather, 얇은 가죽띠를 격자형으로 엮어 만든 소재.

러시아 출신의 작곡가 이고리 스트라빈스키(1951년 베네치아에서 찍은 사진)는 즉흥연주를 즐겼지만, 구두 앞에서는 결코 그런 성향을 드러내지 않았다. 구두에 관한 한 그는 철저한 전통주의자였다.

이 더비 구두는 우븐 레더로 만들어진 앞날개와 미끈한 뒷날개가 뚜렷한 대조를 이룬다. 통기성 측면에서 일반 가죽은 두께가 아무리 얇아도 우븐 레더를 절대로 따라가지 못한다. 이 소재를 제작하려면 우선 가죽을 3~5밀리미터 너비로 가늘게 잘라서 띠를 여러 개 만들고 그중 몇 가닥을 베틀 위의 실처럼 평행하게 펼쳐둔다. 그 사이로 나머지 가죽띠들을 직각 방향으로 한 번은 위, 그다음은 아래로 교차하여 꿰기를 반복한다(이름 그대로 가죽을 엮는다). 그러면 격자무늬가 배열된 우븐 레더가 완성되는데, 사용한 가죽띠의 너비가 좁을수록 소재 특유의 매력이 배가된다.

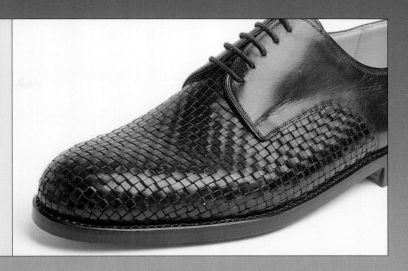

가죽에 뚫린 수많은 구멍 덕분에 완벽한 통기성을 갖춘 더비 스타일의 구두. 앞코와 페이싱 쪽은 표면이 매끈하지만, 그 밖의 부위는 모두 큰 구멍으로 장식되었다. 이것은 심미적으로 브로그와 유사한 기능을 하면서도 공기를 원활하게 순환시켜 발을 쾌적하고 시원하게 해준다. 각 구멍은 지름 3밀리미터, 간격 1.5센티미터로 체계적이고 기하학적으로 배열되었다. 갑피 가죽과 안감 모두 같은 위치에 구멍이 나 있으며, 대다수 신발과 마찬가지로 안감은 갑피를 지탱하는 역할을 한다.

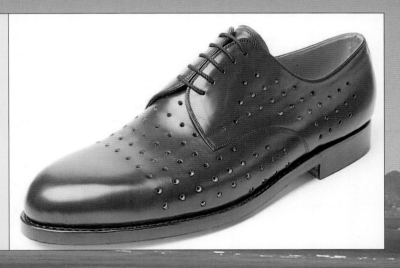

머나먼 과거와 달리 현대 사회에서는 샌들이 착용자의 신분을 나타내지 않는다. 이제 이 신발을 신는 이유는 오직 편안함과 쾌적함을 얻기 위해서다. 무더운 날씨에 이보다 시원한 신발은 없기 때문이다. 사진 속 샌들에서는 클래식한 남성화의 구성 요소를 찾아볼 수 있다. 앞부리에는 아무 장식이 없고 월형은 모습을 감추었으며 발등 쪽에 너비가 각각 다른 가죽띠들이 두드러져 보이는데 특히 맨 위쪽 띠가 눈에 띈다. 즉, 이 샌들은 몽크를 변형시킨 것이다. 여기서 뒷날개는 가죽띠 형태로 반대편의 버클까지 쭉 이어졌다. 디자이너가 실용성을 가장 염두에 두고 만든 제품이다. 그와 동시에 캐주얼한 구두에다 세련미를 더하면서도 담백한 느낌을 잘 살린 독특한 신발을 만들어냈다.

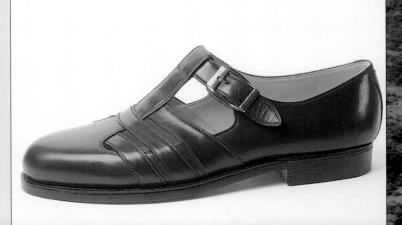

부츠
Boots

추운 겨울이 오면 발을 더욱 잘 보호해야 한다. 부츠는 이런 목적에 잘 맞는 신발로, 발목 위로 5~10센티미터가량 올라오는 뒷날개가 특히 중요한 역할을 한다. 즉, 발뿐만 아니라 하퇴부도 함께 보호하는 것이다. 옥스퍼드와 더비 모두 플레인, 세미브로그, 풀브로그 스타일을 적용하여 부츠로 만들 수 있다.

재료나 제작 기술은 일반적인 구두를 만들 때와 같다. 다만 부츠를 만들 때는 신발창을 더 보강한다는 점에서 차이가 나는데, 눈길이나 젖은 바닥에서 미끄러지지 않도록 고무 겉창을 덧대는 경우가 많다. 뒷날개를 잠그는 데는 신발끈을 비롯하여 일반 단추나 갈고리단추 등이 쓰인다. 긴 바지를 입으면 뒷날개가 거의 완벽하게 덮이므로 부츠를 신을 때도 일반 구두에 어울리는 복장을 똑같이 착용할 수 있다. 그러나 클래식한 구두를 꼭 준비해야 하는 특별한 자리에서는 부츠 착용을 삼가야 한다.

영국에서는 1840년경부터 앵클부츠가 유행하기 시작했다. 이 신발은 빈의 차크(Zak) 구두공방에서 만들어졌다.

6500.

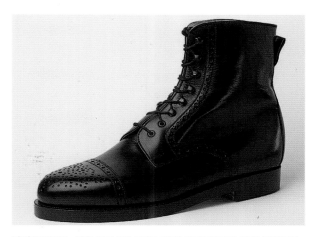

이 겨울용 부츠는 세미브로그 더비 구두를 변형하여 만든 것이다. 여기서 흥미로운 점은 끈 매는 부위다. 처음에는 부츠 끈을 보통 구두처럼 끈구멍테에 넣지만 위쪽은 갈고리단추에 거는 방식으로 되어 있다.

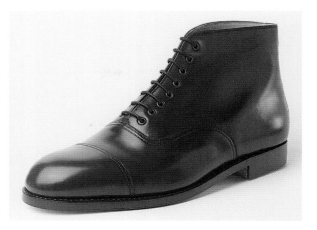

일명 밸모럴(Balmoral)로 불리는 이 부츠의 원조 모델은 19세기 중반, 빅토리아 여왕과 앨버트 공이 스코틀랜드의 밸모럴 성에서 장기간 휴가를 보낼 때 궁정 제화공인 조지프 스파크스 홀(Joseph Sparkes Hall)이 여왕의 부군을 위해 제작했다. 높다란 뒷날개와 긴 신발끈을 장착한 이 플레인 옥스퍼드 부츠는 수십 년 후 남녀노소가 두루 신는 일상화가 되었다.

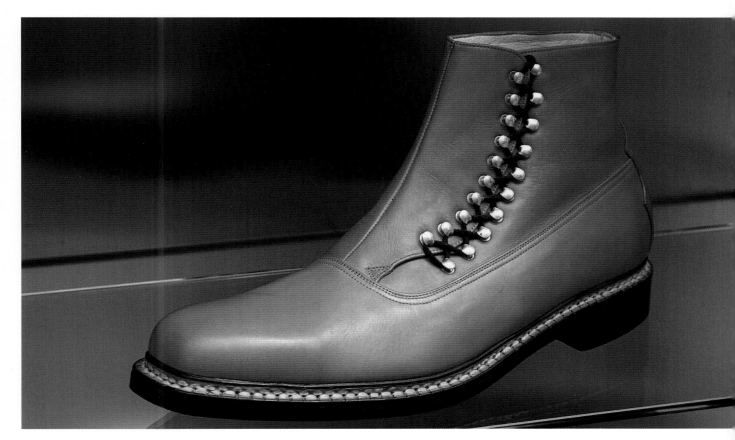

플레인 옥스퍼드 부츠는 다양한 방식으로 변형이 가능하다. 기본 외형은 전통적인 틀 안에서 탄생했지만 혁신적인 디자인과도 무척 잘 어울리기 때문이다.

이 부츠의 뒷날개는 한가운데가 둥그스름하게 잘린 후 다시 봉합되었다. 뮌헨의 베르틀(Bertl) 공방에서 생산된 이 제품의 장식은 열 쌍의 갈고리단추를 지그재그로 지나는 검은색 끈뿐이다. 그러나 이것만으로도 전체적인 외양이 더욱더 돋보인다.

디자인 작업

The Design

예전에는 디자인을 할 때 완성된 구두 모양을 두루 표현한 상세도를 먼저 그리곤 했다. 하지만 요즘은 갑피의 구성 요소와 장식들을 라스트 위에 바로 그리는 경향이 강해졌다. 이 방법은 신발의 외형을 입체적으로 재현하여 작업용도 면에서 훨씬 더 실용적이다.

여기에는 또 다른 장점이 있다. 토캡, 뒷날개, 월형 등 각 부위의 장식 형태와 비례가 알맞은지 확인하기 더 쉽다는 점이다. 라스트에 그린 결과물이 마음에 들지 않으면 원치 않는 선이나 전체 디자인을 죄다 지워버려도 좋고 아예 처음부터 다시 시작해도 좋다. 때로는 이런 초기 작업 단계에서 아주 참신한 디자인이 등장하기도 한다.

세미브로그 더비

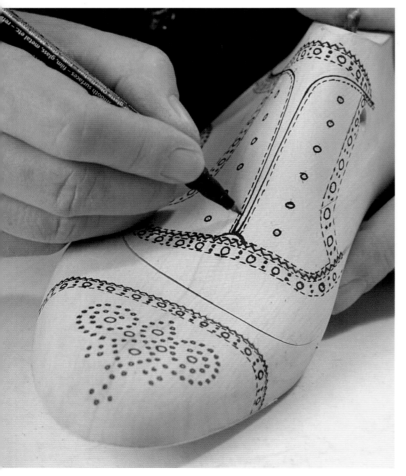

세미브로그 옥스퍼드

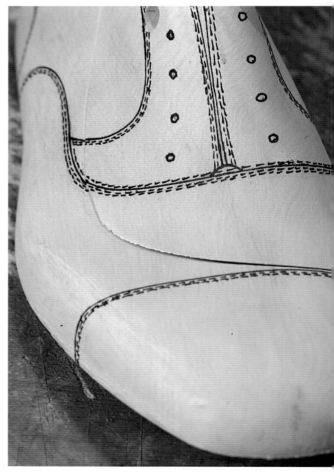

플레인 옥스퍼드

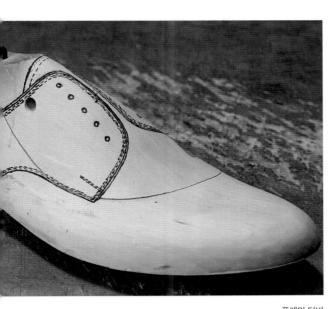

플레인 더비

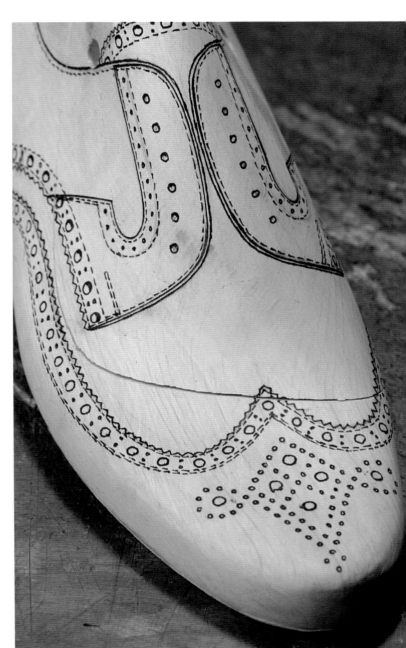

풀브로그 더비

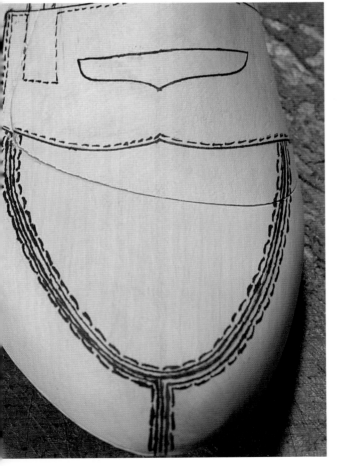

페니 로퍼

패턴 뜨기
The Form

그다음 디자이너는 라스트 위에 완성한 디자인을 종이로 옮긴다. 갑피의 각 부품을 재단하려면 그 틀인 '기본 패턴'이 필요하고, 이를 위해서 우선 입체화한 디자인을 이차원 평면에 전개해야 한다.

노련한 구두 장인들은 연필 한 자루, 종이 몇 장, 잘 드는 칼, 줄자, 시침핀이나 못 몇 개만 있으면 라스트를 이용하여 충분히 정확한 패턴을 만들 수 있다고 여긴다.

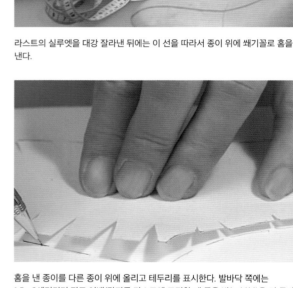

라스트의 실루엣을 대강 잘라낸 뒤에는 이 선을 따라서 종이 위에 쐐기꼴로 홈을 낸다.

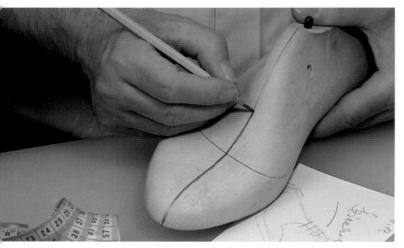

먼저 라스트의 앞부리부터 뒤꿈치 바닥까지 중심선을 긋는다. 이렇게 하면 양쪽 패턴의 크기를 동일하게 맞출 수 있다.

홈을 낸 종이를 다른 종이 위에 올리고 테두리를 표시한다. 발바닥 쪽에는 1.5~2센티미터 정도 여백(갑피를 라스트에 고정할 때 못을 박는 부분)을 더 둔다. 이로써 갑피 제작에 쓸 패턴이 완성되었다.

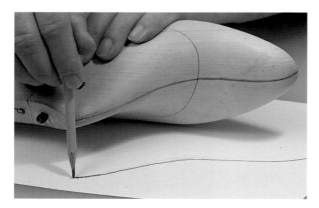

그다음 라스트의 외측 면을 종이에 대고 연필로 윤곽선을 따라 그린 후, 여유 부분을 약간 남긴 채로 패턴을 잘라낸다.

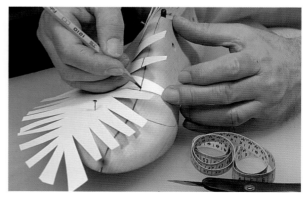

홈을 낸 덕분에 라스트의 곡면에 패턴을 쉽게 두를 수 있다. 위 사진처럼 종이를 못으로 확실하게 고정한 후 주요 디자인을 그 위에 옮기면 된다.

대표적인 패턴

라스트에 그린 모든 선과 곡선, 장식 요소가 패턴 위에 정확하게 옮겨진다. 이로써 새로 만들 구두의 모든 특성, 가령 갑피가 몇 부분으로 이루어졌고 각 부품이 어디서 어떻게 연결되는지, 또 여러 장식의 크기와 위치 및 비례가 어떠한지 등을 쉽고 명확하게 파악할 수 있다. 이 패턴의 치수와 모양은 제작 의뢰자의 발 치수 및 모양과 똑같다. 이제 이 자료는 갑피 재단에 필요한 '작업용 패턴'을 만드는 데 쓰인다(패턴 조각은 구두 모델에 따라 최대 일곱 개까지 나온다).

완성된 작업용 패턴은 기본 패턴과 함께 주문자 이름이 기입된 상태로 봉투에 담겨 갑피재단사에게 전달된다. 갑피재단사가 패턴 모양을 따라서 엄선된 가죽으로부터 갑피 부품을 잘라내면, 갑피재봉사가 이 조각들을 한데 모아 패턴과 똑같이 장식을 넣는다. 그리고 끝으로 갑피 부품들을 꿰매어 하나로 잇는다(106쪽부터 이어지는 내용을 참고).

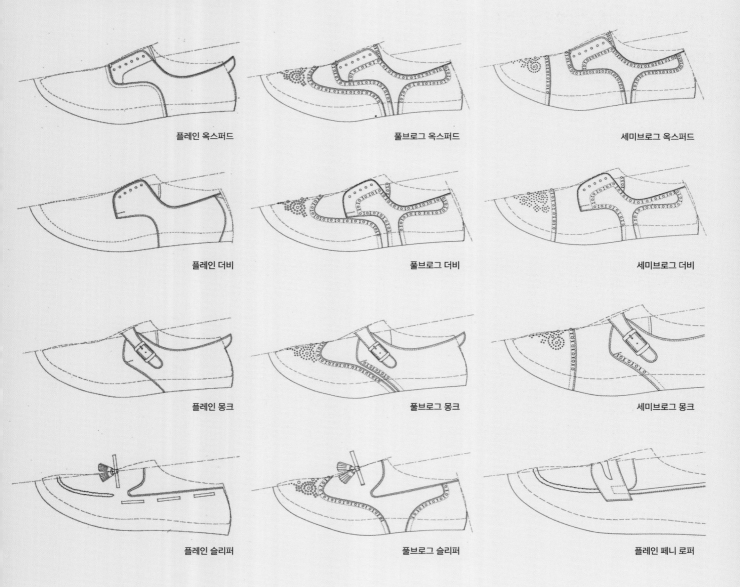

플레인 옥스퍼드 풀브로그 옥스퍼드 세미브로그 옥스퍼드

플레인 더비 풀브로그 더비 세미브로그 더비

플레인 몽크 풀브로그 몽크 세미브로그 몽크

플레인 슬리퍼 풀브로그 슬리퍼 플레인 페니 로퍼

색상 선택

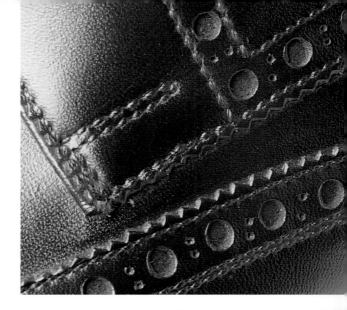

역사 속에서 남성화의 유행을 들었다 놓았다 한 것은 개성 있는 스타일만이 아니다. 여기에는 색깔 역시 큰 영향을 미쳤다. 옛 시대를 묘사한 글과 그림, 사진은 남성화의 색이 굉장히 다채로웠음을 보여준다. 당시의 유행이나 착용자의 신분에 따라 신발에 은색, 금색, 빨간색, 보라색은 물론이고, 심지어 연노란색이 쓰이기도 했다. 화려한 색깔이 수를 놓았던 바로크 시대에 대해서는 일찍이 이번 장을 시작하며 언급한 바 있다.

클래식한 스타일의 수제화가 등장한 이래로 구두의 형태는 줄곧 큰 변화가 없었고 색상 역시 수수하고 점잖은 계통이 주를 이뤘다. 흔히 사람들은 남성화의 색깔이 두 가지, 즉 검은색과 갈색밖에 없다고 생각한다. 실제로는 다양한 색이 있고 각기 다른 색조와 가죽의 질감을 조합하면 선택지가 무척 다양해지지만, 주로 쓰이는 색상의 범위가 비교적 좁은 것은 사실이다.

빨강, 주황, 노랑, 초록, 파랑, 보라, 이 여섯 가지 색깔을 검은색과 섞으면 흔히 암색暗色이라고 하는 짙은 색이 만들어진다. 이런 색깔들은 남성화 분야에서 검은색과 더불어 가장 인기가 좋다. 암색은 명암의 변화에 따라 수백 가지 색조를 띤다. 예를 들어 갈색 계열에는 거의 검정에 가까운 흑갈색부터 연갈색, 황갈색 등이 있고, 붉은색 계열 역시 다홍색, 짙은 자주색, 진홍색 등으로 다채롭게 나뉜다.

구두의 색상을 고를 때 늘 염두에 두어야 할 것이 있다. 구두가 착용자의 의복, 즉 한 벌의 신사복이나 콤비스타일로 맞춘 윗옷과 바지, 그리고 셔츠, 넥타이, 양말과 조화를 이룰 때 진정한 멋이 우러나온다는 사실이다. 세상에는 옷을 갖춰 입을 때 반드시 따라야 하는 몇 가지 불문율이 존재한다. 가령 검은색 정장을 입을 때는 꼭 광이 나는 검정 구두를 신어야 한다. 진갈색 구두와 연한 황갈색 구두는 갈색 정장과 잘 어울리며 옷차림의 전체적인 인상을 바꾸는 데도 도움이 된다. 또 회색 바지는 검은색, 진청색, 녹색, 자주색은 물론, 진한 다홍색 구두와도 잘 어울린다. 양말은 가능한 한 구두와 같은 계통의 색으로 고르는 것이 좋다. 이런 기본 규칙을 따라서 조화로운 색감을 연출하면 세련된 감각을 인정받고, 언제 어디서든 구두 때문에 곤란을 겪는 일이 없을 것이다.

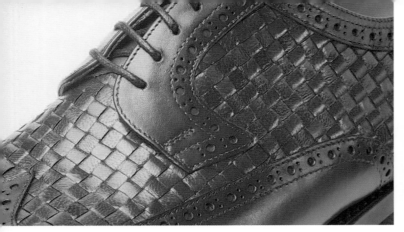
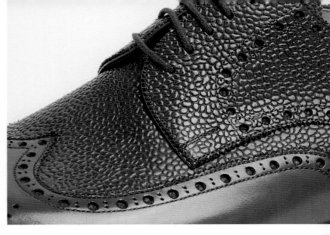
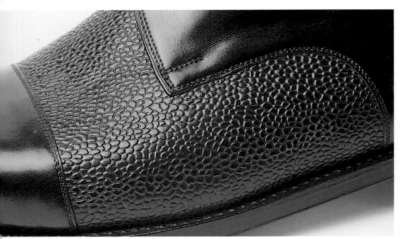
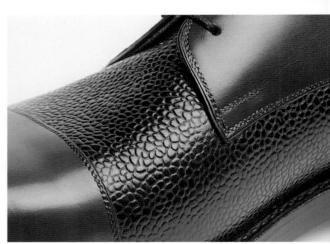

색상과 가죽의 조합

Combining Colors and Leathers

전통적인 플레인 스타일의 구두는 '신사다운' 신발로 여전히 손색이 없지만, 오늘날 구두 제작자와 디자이너들은 갑피의 색과 가죽을 다양하게 조합하여 이러한 전형성이 자아내는 단조롭고 마냥 점잖기만 한 인상을 극복하려고 노력하고 있다. 이 같은 변신은 가장 단순하게 생긴 플레인 옥스퍼드도 예외가 아니며, 갑피가 더 복잡하게 분할된 모델은 더 말할 것도 없다. 그렇지만 대체로 조합할 색깔이나 가죽 종류는 두 가지 이내로 제한한다. 그 이상은 지나치게 요란해 보일 수 있기 때문이다.

평범한 갈색과 흑갈색처럼 같은 계통이면서 색조가 다른 색깔을 혼용하는 것은 전통의 권위에 대한 가벼운 도전으로 통한다. 갈색과 짙은 자주색, 검은색과 황갈색, 검은색과 짙은 자주색, 검은색과 갈색처럼 완전히 다른 색깔을 함께 쓰는 것은 훨씬 과감한 시도에 속한다.

디자이너들은 표면의 질감이 상이한 가죽들을 함께 사용하여 아주 대조적인 인상을 담아내기도 한다. 그러나 이 경우에도 구두코에 항상 윤이 나도록, 또는 풀브로그의 장식 무늬가 늘 돋보이도록 토캡을 매끈한 가죽으로 만든다는 불문율은 엄격히 지켜야 한다.

맞춤형 구두를 디자인할 때는 디자이너와 구두 제작자가 고객과 긴밀하게 의논하여 작업을 진행하는 것이 기본 중의 기본이다. 디자이너와 구두 제작자는 발 치수를 잴 때 고객과 많은 대화를 나누어 새 구두가 언제, 어떤 상황에 필요하고 고객이 원하는 모양과 종류가 무엇인지 알아내야 한다. 그래야만 고객에게 적절하게 조언할 수 있을 뿐 아니라 전문가의 경험과 기술을 최대한 살려 요구사항을 충실히 재현할 수 있다. 고객과 디자이너와 구두 제작자가 의견을 모으는 것이 얼마나 중요한지는 아무리 강조해도 지나치지 않다. 구두의 진정한 멋과 품격이 바로 이 단계에서 확립되기 때문이다.

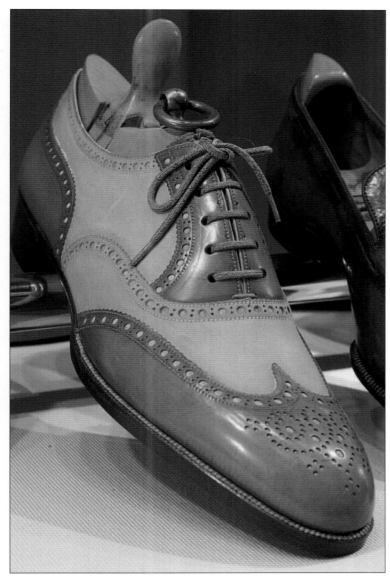

이 풀브로그 옥스퍼드는 서로 다른 색상과 가죽의 대담한 조합을 보여주는 완벽한 예이다. 매끄럽고 반짝이는 구두코와 페이싱, 월형과 함께 보드라운 무광 뒷날개와 에이프런이 아름다운 대비를 이룬 이 구두는 런던의 존 롭 공방에서 제작되었다.

이 풀브로그 더비에는 매끈하게 마감 처리된 가죽과 스카치 그레인 가죽이 함께 쓰였다.

골프화
Golf Shoes

어떤 스포츠든 최고 수준에서 경쟁하려면 특별한 복장이 필요하기 마련이다. 테니스, 펜싱, 크리켓, 골프 같은 종목도 처음 생겼을 때는 보통 신발만으로도 시합하기에 충분했지만, 얼마 지나지 않아 해당 분야에 특화된 신발이 개발되었다.

골프화는 풀브로그 더비를 토대로 만들어졌다. 구두장이들은 잔디가 깔린 야외에서 시합이 주로 열린다는 점을 고려하여 앞날개와 뒷날개를 두껍고 방수가 잘되는 가죽으로 만들기 시작했고, 주재료로 튼튼하고 색조가 어두운 스카치 그레인 가죽을 많이 사용했다. 반대로 에이프런 제작에는 주로 부드러운 가죽과 흰색을 썼다.

골프화는 외형과 구조, 재단 형태, 제작 방식 면에서 바로 다음에 소개할 흑백 부다페스트식 더비와 꽤 닮았지만 몇 군데 큰 차이가 있다. 그중 하나가 장식술과 브로그로 꾸며진 커다란 설포로, 앞날개를 덮어 신발끈을 습기로부터 보호하는 역할을 한다. 또 다른 특징은 잔디 위에서 접지력을 높이기 위해 바닥에 박은 징이다(뒷굽에 4개, 그 외 부위에 5~7개). 보통 두 가지 종류의 징이 골프화와 함께 판매되는데, 각각 지반이 부드러운 곳과 단단한 곳에서 쓰이며 손쉽게 교체할 수 있다.

골프화는 사용자의 발에 맞춰 주문 제작하는 경우가 많다. 프로골퍼들은 이 신발을 보통 두 켤레씩 가지고 하나는 훈련용으로, 화려하게 장식된 나머지 하나는 시합용으로 쓴다.

풀브로그 더비 스타일로 제작된 이 골프화는 특이하게도 오돌토돌한 스카치 그레인 가죽과 매끈한 가죽, 명암 대비가 강한 흰색과 짙은 녹색을 조합하여 만들어졌다. 빈의 발린트 공방에서 제작된 이 신발에는 토캡 색과 같은 녹색 설포가 교체용으로 딸려 있어 시합 중에 설포가 젖거나 더러워지면 곧장 새것으로 바꿀 수 있다. 언뜻 봐서는 새 신발로 갈아 신었다고 착각하기 쉽다.

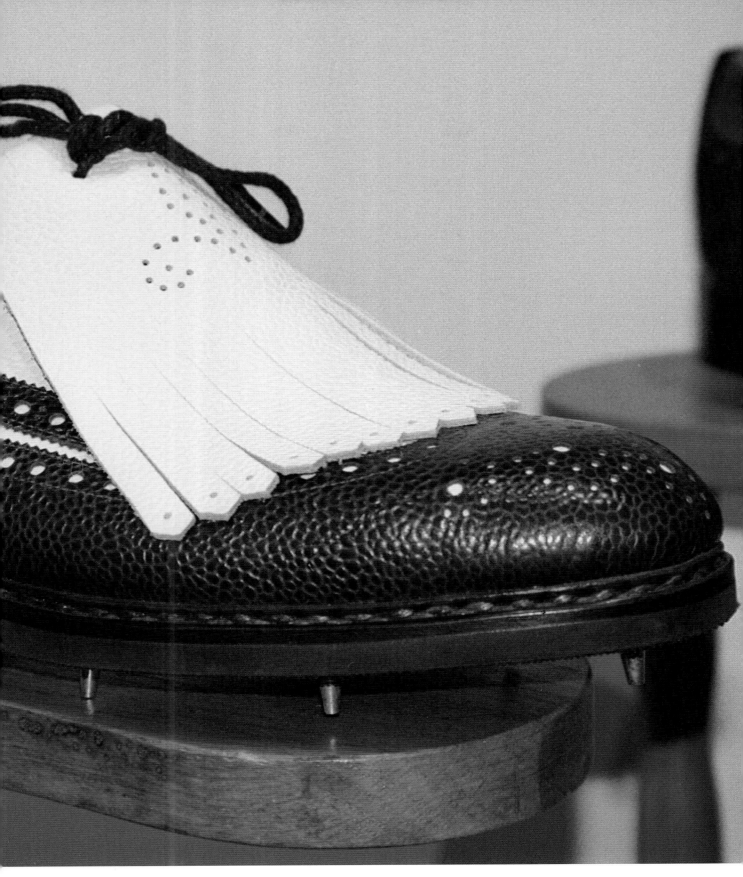

대비색의 조화: 흑과 백
Contrasting Colors: Black and White

검은색과 흰색, 이 두 가지는 수많은 색깔 중에서 가장 완벽하면서도 극단적인 대조를 이룬다. 그러나 이런 특성과는 반대로 이 둘은 재즈 시대가 도래한 이래 줄곧 통일과 일체감을 상징하게 되었다. 색깔에 관념적인 속성이 결합한 것이다.

20세기 초에 미국에서는 유럽과 아프리카의 음악적 요소가 혼합된 결과로 변형된 음계와 거칠고 강렬한 연주를 특색으로 삼은 새로운 음악이 탄생했다. 1920년대에 흑인들의 민속 음악 형태로 빈민가에 등장한 재즈는 곧 세계적인 인기를 얻어 20세기 전반기의 대중음악과 문화에 커다란 충격을 안겼다. 유행 산업에 몸담은 유명 기업들 역시 그 영향에서 벗어날 수 없었다. 뉴욕과 유럽의 유행 중심지에는 재즈풍 복장이 넘쳐났다. 그 시절의 모습에는 과감성과 즉흥성, 그리고 자유롭고 억압되지 않은 시대정신이 배어 있었다. 새로운 풍조의 음악은 무대, 관객석 할 것 없이 모든 인종을 한층 가깝게 만들었다. 이런 분위기 속에서 당대의 음악가들과 이후의 할리우드 영화배우들은 당시 인기를 끈 흑백 색상의 스펙테이터 Spectator 구두를 신고 유대감을 드러냈다. 재즈 스타일은 수많은 지지자를 양산했다. 알 카포네와 영국 왕세자를 비롯하여 진 켈리, 프레드 애스테어, 루이 암스트롱까지 모두 이 신발을 신었다. 엄밀히 따지면 스펙테이터는 검정 구두에 속하며, 색상 대비를 위해 흰색 가죽으로 제작되는 부분은 에이프런과 앞날개, 혹은 뒷날개뿐이다.

스펙테이터의 황금기는

세미브로그 옥스퍼드 스펙테이터는 1920~30년대에 미국의 유명 재즈 연주가들 사이에서 엄청난 인기를 끌었다.

1920년에서 1930년 사이였지만, 아직도 그 인기가 완전히 사그라들지는 않았다. 오늘날 이 신발은 연회나 사교 모임 자리에서 볼 수 있으며 콤비 정장에 맞춰 신는 경우가 많다.

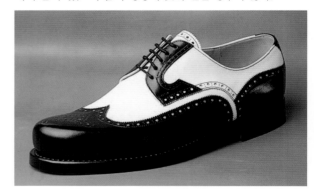

이 풀브로그 더비는 검은색과 흰색으로 꾸며진 부다페스트식 구두가 얼마나 멋스러운지를 잘 보여준다.

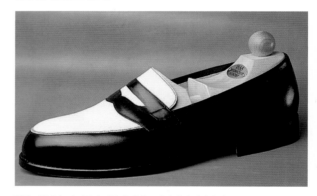

발등 가운데 놓인 가죽띠 덕분에 페니 로퍼의 색상 대비가 더욱 두드러진다.

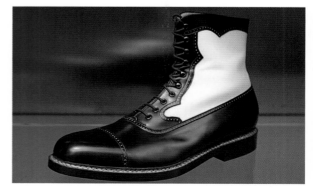

밸모럴 부츠 역시 검은색과 흰색을 조합하여 만들 수 있다. 이 신발은 뮌헨의 베르틀 공방에서 제작되었다.

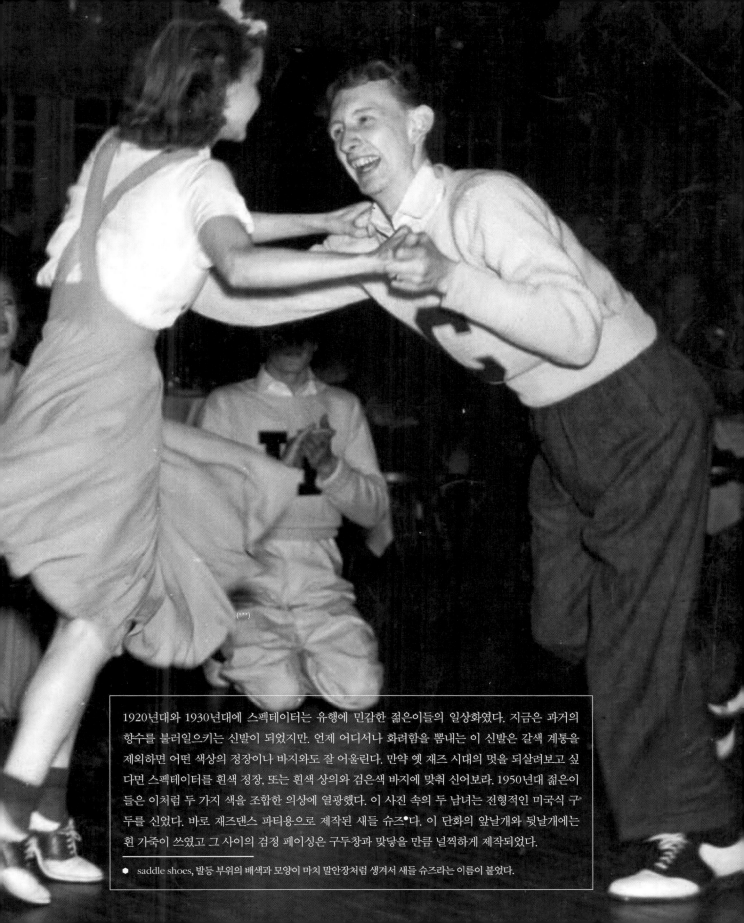

1920년대와 1930년대에 스펙테이터는 유행에 민감한 젊은이들의 일상화였다. 지금은 과거의 항수를 불러일으키는 신발이 되었지만. 언제 어디서나 화려함을 뽐내는 이 신발은 갈색 계통을 제외하면 어떤 색상의 정장이나 바지와도 잘 어울린다. 만약 옛 재즈 시대의 멋을 되살려보고 싶다면 스펙테이터를 흰색 정장, 또는 흰색 상의와 검은색 바지에 맞춰 신어보라. 1950년대 젊은이들은 이처럼 두 가지 색을 조합한 의상에 열광했다. 이 사진 속의 두 남녀는 전형적인 미국식 구두를 신었다. 바로 재즈댄스 파티용으로 제작된 새들 슈즈•다. 이 단화의 앞날개와 뒷날개에는 흰 가죽이 쓰였고 그 사이의 검정 페이싱은 구두창과 맞닿을 만큼 널찍하게 제작되었다.

● saddle shoes, 발등 부위의 배색과 모양이 마치 말안장처럼 생겨서 새들 슈즈라는 이름이 붙었다.

갑피

The Upper

가죽

Leather

구두의 멋스러움과 내구성은 사용하는 소재의 질에 따라 좌우된다. 결론부터 말하자면, 구두 제작의 제1원칙은 갑피와 저부에 쓸 가죽을 고를 때 아주 세심하게 신경을 써야 한다는 것이다.

가죽은 구두를 만들기에 가장 적합한 재료다. 통기성이 좋고 갖가지 부상과 불리한 기후 조건으로부터 발을 지속적으로 보호할 수 있을 뿐 아니라 가공하기가 무척 쉽기 때문이다.

갑피 제작용 소재로는 다양한 동물 가죽이 사용된다. 소(젖소, 황소, 송아지), 말, 염소, 사슴 가죽이 많이 쓰이는 편이며 조금 더 특이한 소재로 코끼리, 악어, 도마뱀, 물고기, 타조,

칠면조, 거위발 가죽이 있다.

20세기 초부터 수제화는 주로 송아지 가죽이나 소가죽, 또는 말가죽으로 만들어졌다. 캥거루 가죽은 최근 들어 조금 흔해졌지만, 그 밖의 이국적이고 생소한 가죽류는 여전히 잘 쓰이지 않는다.

동물의 피부는 세 가지 층으로 명확하게 구분된다. 피부의 외층인 표피, 그 아래에 섬유질로 이뤄진 진피, 그리고 우리가 흔히 살이라고 부르는 피하결합조직이 바로 그것이다. 그중에서 가장 중요한 것은 진피로, 갑피와 신발창, 각종 부속

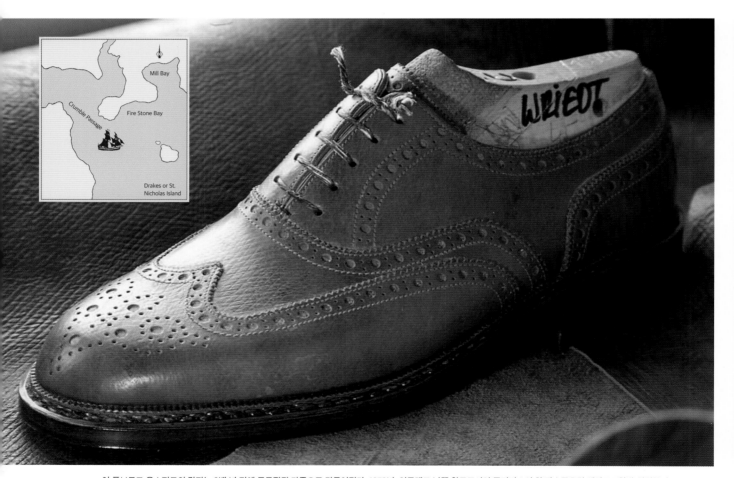

이 풀브로그 옥스퍼드의 갑피는 2백 년 전에 무두질된 가죽으로 만들어졌다. 1973년, 잉글랜드 남쪽 항구도시인 플리머스의 한 잠수동호회 해양고고학반 회원들이 플리머스만 깊이 30미터 지점에서 선박의 시종(時鐘)을 발견했다. 이를 계기로 그들은 1786년 12월에 태풍으로 플리머스만에서 전복된 프라우 메타 카테리나 호의 잔해를 찾았다(난파선의 위치는 지도 참고). 배의 화물칸에는 상트페테르부르크에서 무두질된 순록 가죽이 여러 묶음 실려 있었다. 짧은 복원 작업을 거친 후 구두 제작에 적합해진 이 재료를 구두장이들이 가져다 썼고, 그때 바스토르스트의 벤야민 클레만 공방에서 위 사진 속 구두가 만들어졌다. (지도는 18세기 자료를 바탕으로 제작되었다. 출처: G. Garbett and I. Skelton, *The Wreck of the Metta Catharina*, New Pages: Pulla Cross, Truro, England)

품은 물론이고 구두 이외의 가죽 제품을 만드는 데도 쓰인다. 진피를 얻으려면 생가죽(원피, 생피)●을 손질하는 과정에서 표피와 살점을 떼어내야 한다.

가죽을 보존하는 방법으로는 냉각법(기후가 찬 지역에서 주로 이용), 건조법(따뜻한 지역에서 주로 이용), 염장법이 있다. 세 가지 모두 원피의 부패를 막는 데 효과적이다.

일찍이 석기 시대부터 인류는 가죽의 여러 용도를 발견한 후 이것을 유연하면서도 질기고 튼튼하게 만드는 방법을 찾으려고 애썼다. 때로는 원피를 단순 건조 방식만으로 보존하기도 했으나 이 방법은 결국 실패했다. 햇빛에 노출되면 바스러지기 일쑤였고 습한 조건에서는 쉽게 썩었다. 원피를 피하층과 분리한 후에 마구 두들겨 보존하는 방법도 있었지만 이것 역시 성공적이지 못했다. 그러다가 재와 석회를 바르거나 연기를 이용하면(훈연 무두질로 알려진 기법) 생가죽에서 털이 한결 쉽게 제거된다는 사실을 알게 되면서 새로운 전기가 마련되었다. 기원전 6천 년경부터는 지방과 기름을 이용한 샤무아 무두질 기법Chamois tanning이 쓰이기 시작했다. 지금도 에스키모들은 날가죽을 씹고 침에 의해 부드러워진 표면에 비계를 문지르는 선사 시대의 무두질 방식을 애용한다.

무두질(제혁법)은 신발 제작과 늘 밀접한 관계를 맺어왔다. 이 기술에 관한 가장 오래된 증거는 이집트 벽화에 남아 있다. 고대 그리스 로마와 마찬가지로 이집트에서는 원피를 보존하는 방법으로 식물성 무두질(가문비나무, 오리나무, 참나무류의 수피나 충영●●의 껍질, 석류, 도토리 등을 이용하는 방법)과 샤무아 무두질이 가장 흔히 쓰였다. 또 귀한 원피를 무두질할 때는 표백 효과가 강한 백반(무기염의 일종)이 쓰였다. 아마 이 광물성 제혁법은 가장 역사가 유구한 기법 중 하나일 것이다. 백반을 쓰면 가죽이 뻣뻣해져서 가공하기 전에

───────────────

● 원문은 'raw skins and hides'로, 생가죽을 크기에 따라 skin과 hide로 구분했다. 이처럼 영어로는 가공이 안 된 가죽에 대하여 몇 가지 분류가 있지만 우리말에서는 뚜렷한 구분이 없이 생가죽, 원피, 생피, 날가죽이 거의 같은 뜻으로 통한다.

●● 蟲廮, 참나무나 붉나무에 진딧물이 기생하여 생기는 벌레혹으로, 타닌 성분이 많다.

한껏 잡아 늘여야 한다는 문제가 있지만 말이다.

어떤 원료를 쓰든 제혁법의 본질은 옛날이나 지금이나 변한 바가 없다. 제화 기술이 그러하듯 오늘날의 무두질 기술에도 수천 년에 달하는 역사와 전통이 오롯이 담겨 있다.

부패 방지를 위해 소금에 절여 보관 중인 원피.

전처리
Preparation for Tanning

무두질 전에 날가죽을 손질하는 작업은 먼 옛날에 밝혀진 지식을 바탕으로 이루어진다. 작은 재래식 작업장이든 최신식 설비를 갖춘 현대식 공장이든 무두장이들이 가죽을 만드는 방법은 본질적으로 똑같다.

우리가 실제 '가죽'이라고 부르는 진피는 그물처럼 얽힌 섬유조직으로 구성되었으며 이 조직은 두 가지 층을 이룬다. 한 층은 결이 가늘고 촘촘하지만 다른 한 층은 크고 성긴 편으로, 단면을 맨눈으로만 봐도 이 둘을 금방 알아볼 수 있을 만큼 차이가 뚜렷하다. 섬유가 고운 위층은 은면층銀面層, grain layer으로, 많은 털과 피지분비선, 땀샘이 분포한다. 모든 가죽의 고유한 무늬와 질감은 바로 은면층이 결정한다. 그 아래층은 망상층網狀層, flesh layer으로 불린다. 수많은 섬유 다발이 얽히고설켜 형성된 망상층은 가죽의 내구성과 내마모성에 영향을 미친다. 소가죽은 은면층과 망상층이 1:3.5 비율을 이루어 강한 내구성을 요하는 신발을 만들기에 이상적이다. 그래서

제화업계에서 사용 빈도가 무척 높다.

진피는 전체의 90퍼센트 정도가 단백질로 구성되며 그중 대부분은 콜라겐이다. 생가죽의 전처리 작업은 모두 이 물질 덕분에 가능하다 할 수 있다. 콜라겐 분자가 물을 쉽게 빨아들이고 각종 무두질제를 흡착시키기 때문이다.

무두질을 위한 첫 준비 작업은 생가죽을 물에 담가 부드럽게 만드는 일이다. 여기서 원피 표면에 붙은 오물과 방부제(소금 따위)가 제거되고 수분 함량이 자연 상태로 복원된다.

고대와 중세 사람들은 표면의 털을 쉽게 제거할 요량으로 원피를 따뜻하고 습한 장소에 보관했다. 현재 주로 쓰이는 석회침지법石灰浸漬法, liming도 오래된 방법이기는 마찬가지다. 이때는 석회액을 채운 큰 통에 생가죽을 20~24시간 동안 담가둔다. 그러면 표피와 결합조직이 매우 부드럽게 변한다.

그다음에는 원피에서 살점을 제거한다. 요즘은 옛날에 일일이 사람 손으로 했던 고된 작업을 기계가 대신한다. 우선 석회에 의해 말랑말랑해진 원피에서 피하결합조직을 벗겨 망상층을 드러낸다. 그리고 원통형 박리기로 표피를 벗겨내 은면층을 노출시킨다.

기계 처리 후에는 수작업으로 같은 과정을 반복하여 진피의 양쪽 면을 최대한 깨끗하게 다듬는다. 이때 둥그스름한 칼몸 양쪽에 손잡이가 달린 무두질 칼fleshing iron이 사용된다. 이 칼은 지난 수백 년간 무두장이들이 사용해온 유서 깊은 도구로, 라스트를 깎을 때 쓰는 작두칼과 모양이 비슷하다.

손질이 끝난 원피는 면밀한 검사를 거쳐 등급별로 분류된다. 실제 품질을 판단하는 것은 이 단계에 이르러야 가능하다. 여기서 아무 흠결이 없다고 확인을 받아야만 다음 순서로 넘어갈 수 있다.

검사 후 결함이 없다고 판정된 원피는 약품 처리 후에 본격적인 무두질 공정에 들어가게 된다(93쪽 참고).

피지분비선
땀샘
털
표피

은면층

진피
망상층
살
지방 세포

동물의 피부는 단백질, 물, 지방, 무기물로 이루어졌다. 피부를 구성하는 세 가지 층 가운데서 가죽 제조에 이용할 수 있는 것은 진피뿐이며, 이것은 다시 은면층과 망상층으로 나뉜다. 가죽은 섬유 다발이 이리저리 얽힌 망상층의 복잡한 구조 덕분에 특유의 내구성과 강도를 띠게 된다.

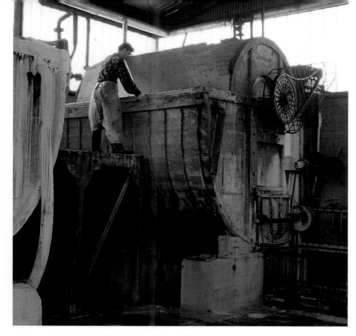

원피를 석회액에 담가 표피와 살을 부드럽게 만든다.

원통형 박리기로 물러진 표피를 벗긴다.

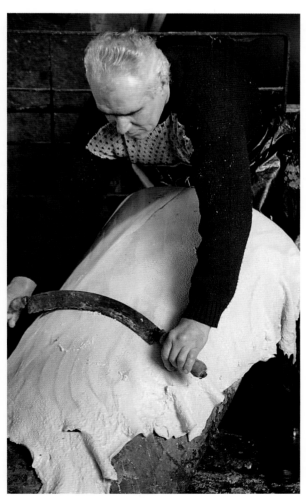

무두질 칼로 표면을 한 번 더 손질한다.

깨끗하게 손질을 마치고 무두질을 기다리는 원피의 모습.

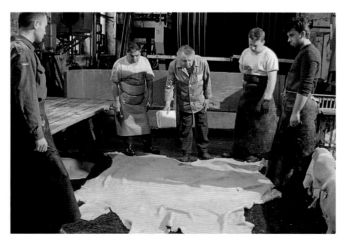

전처리가 끝난 생가죽은 무두질로 넘어가기 전에 꼼꼼하게 품질 검사를 받는다.

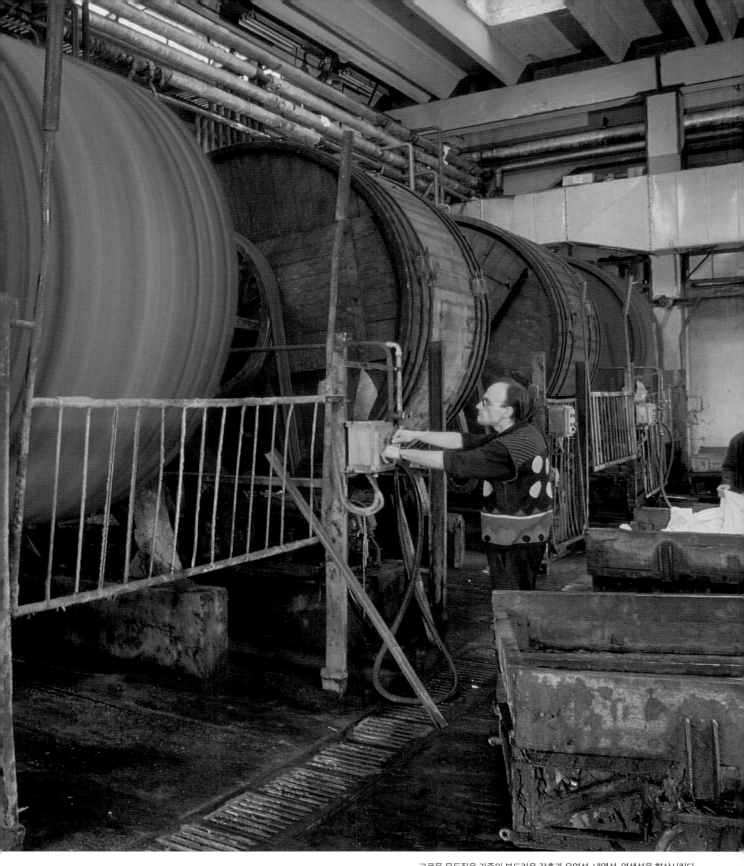

크로뮴 무두질은 가죽의 부드러운 감촉과 유연성, 내열성, 염색성을 향상시킨다.

전처리를 마친 원피는 제혁 공정이 시작되기 전에 두 단계를 더 거친다. 먼저 겉에 묻은 석회액을 다양한 산(염산, 황산, 젖산 등)으로 중화시키고 물로 씻어내야 한다. 이어서 원피는 '효해 공정酵解, bating'을 통해 한층 더 부드러워지는데, 이 작업의 목적은 무두질 용제가 쉽게 흡수되도록 섬유조직을 최대한 이완시키는 것이다. 옛날에는 표면에 개똥이나 새똥을 발라서 처리했지만 요즘은 단백질 분해 효소를 사용한다. 원피가 제혁소에 도착할 때는 두께가 보통 5~8밀리미터쯤 된다. 이것을 더 얇게 여러 장으로 나눈 후 추가 가공을 거치면 진피 중에서 가장 유용한 은면층이 구두의 갑피 가죽으로 재탄생한다. 은면층의 두께는 0.6~1.8밀리미터이며, 갑피용 가죽의 두께는 대개 1.2밀리미터가 적당하다. 은면층 밑에 놓인 망상층은 갑피와 비슷한 두께로 가공되어 안감으로 쓰인다.

그다음이 가장 중요한 공정인 무두질이다. 이 작업을 거친 피혁은 원피와 여러모로 다르다. 표면이 수분과 접촉한 후에도 바스러지거나 뻣뻣해지지 않고, 물을 먹어도 쉽게 썩지 않으며 금방 다시 마른다. 또한 강한 열에 노출되어도 표면이 끈적끈적해지지 않는다. 가죽의 내구성은 무두질이 얼마나 효과적으로 되었느냐에 달렸다. 결과적으로 무두질이 구두의 품질과 착용자의 발 건강에 막대한 영향을 미친다고 볼 수 있다. 여기서 또 하나 중요하게 고려할 점은, 이 가죽이 나중에 구두로 만들어지면서 수차례 물리적 변형을 겪는다는 사실이다. 완성된 가죽은 제화 과정에서 못이 박히거나 팽팽하게 당겨지고, 더 부드럽게 다듬어지거나 마름질된다. 따라서 신축성, 강도, 유연성, 통기성 같은 특장점이 작업을 진행하는 내내 그대로 유지되어야 한다.

19세기 중반까지 구두 갑피와 저부용 가죽을 마련할 때는 주로 식물성 원료(참나무나 가문비나무의 수피, 밤나무 목재, 옻나무 잎, 충영 등)를 사용하여 무두질을 했다. 식물성 무두질로 처리된 가죽은 천연 황색이나 연한 황토색을 띠므로 금방 알아볼 수 있다. 지금도 신발창과 안감 가죽을 만드는 데 이 방법이 활용된다.

앞에서도 이야기했듯이 고대 이집트인은 식물성 원료 외에 광물을 이용한 가죽 제작법에도 정통했다. 그들이 주로 사용한 재료는 백반과 소금이었다. 오늘날 많이 활용되는 광물성 제혁법, 즉 크로뮴 무두질은 1858년에 독일의 화학자 프리드리히 L. 크나프Friedrich L. Knapp가 크로뮴염의 제혁 효과를 밝혀낸 후 널리 알려졌다. 그때부터 이 방법이 일부 가죽류(송아지 가죽, 소가죽, 말가죽)에 한해서 식물성 무두질을 거의 완전히 대체하게 되었다. 구두 갑피는 대부분 크로뮴으로 처리된 가죽으로 만들어진다. 백반이나 식물성 원료로 무두질된 가죽보다 감촉이 부드럽고 촉감, 무게, 유연성, 내열성, 염색 용이성 면에서 훨씬 더 우수하기 때문이다. 크로뮴 무두질의 또 다른 장점은 바로 공정에 드는 시간이다. 이 기법이 도입되면서 과거에 6~7개월 걸리던 전체 작업 기간이 6~7주로 대폭 단축되었다.

크로뮴 제혁법에서는 원피를 무두질 용제가 든 커다란 회전통에 6~12시간 넣어두고 크로뮴 화합물이 전 방향에 골고루 스며들게 한다. 무두질이 끝나면 변화한 섬유 구조가 잘 정착하도록 최소 24시간은 휴지기를 두어야 한다.

식물성 원료로 무두질한 가죽이 노란빛을 띠는 것과 달리 크로뮴염으로 처리한 가죽은 푸르스름한 색을 띤다.

염색된 가죽을 적외선 건조기로 말리는 모습.

나무판 위에 가죽을 펼쳐놓고 말리는 재래식 건조법.

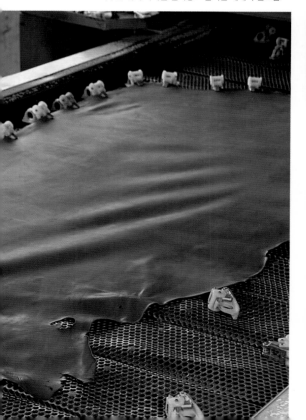

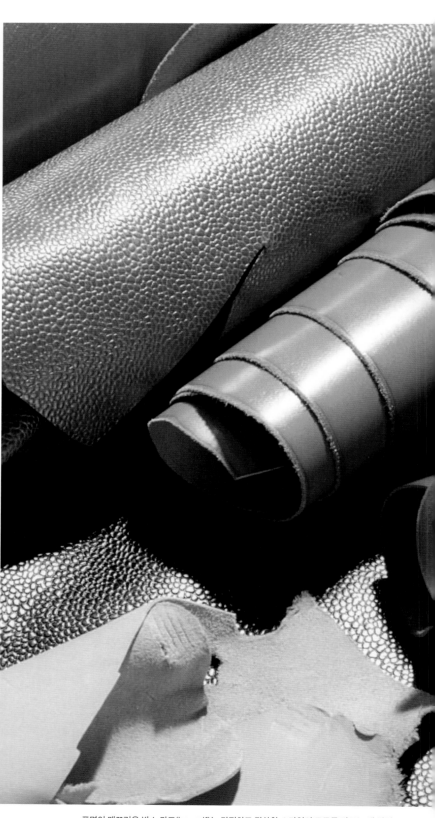

표면이 매끄러운 박스 카프(box calf)는 단정하고 말쑥한 스타일의 구두를 만드는 데 많이 쓰인다. 반면에 스카치 그레인 소가죽은 좀 더 캐주얼한 구두에 잘 어울린다.

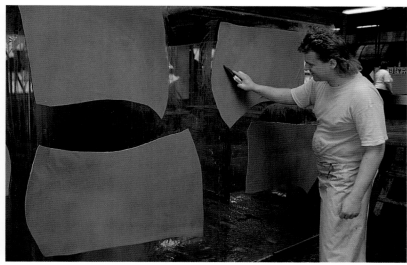

쓸어내기 기법으로 가죽 표면을 말끔하게 다듬을 수 있다.

후처리 공정과 마감 처리
Post-tanning Procedures and Finishing

무두질을 마치고 최종 완성을 하기 전에 몇 가지 할 일이 남았다. 작업자는 우선 가죽에 흡수된 물을 짜내고 혹시 모를 결함이 있는지 재차 확인한다. 그러고 나서 정해진 사양대로 색을 입힌다. 가죽에 색을 입히는 방법은 크게 염색과 도장으로 나뉜다. 염색 시에는 유기안료나 무기안료가 든 회전통에 가죽을 넣고 모든 섬유조직에 색깔이 완전히 배어들 때까지 통을 돌린다. 그러나 도장 작업을 할 때는 가죽 표면에만 안료를 칠한다. 예전에는 대부분 붓으로 색칠했지만, 요즘은 일반적으로 도료 분무기를 사용한다.

색이 더해진 가죽을 말리는 방법에도 여러 가지가 있다. 통가죽을 건조대에 걸고 길이 20미터짜리 건조 터널을 통과시키는 대류식 건조법이 있는가 하면, 이른바 '쓸어내기striking out'라는 전통 방식도 있다. 이것은 커다란 유리판에 은면층을 편평하게 붙인 후 뭉툭한 금속 긁개로 수분과 표면의 주름을 제거하는 건조법이다. 하지만 역사가 가장 깊고 실용성도 최고로 뛰어난 방법은 가죽을 나무판 위에 그냥 펼쳐두는 것이다. 가죽을 나무판에 올리거나 유리판에 붙인 채로 말릴 때는 온도를 섭씨 40~60도로 유지하면서 하루나 이틀 휴지기를 두어야 한다. 건조가 끝나면 가죽 표면에 유제油劑를 발라 유연성과 광택을 향상시킨다. 제혁 공정의 마지막 단계는 다듬질이다. 망상층을 펼쳐 다리미질을 하거나 섭씨 80~90도로 가열된 강철판 위에서 은면층 쪽을 회전식 압착기로 눌러 가죽을 평평하게 만든다. 이렇게 크로뮴 무두질이 마무리되면 갑피용 통가죽은 곧 구두공방으로 전달된다.

갑피 재단
Clicking

제화업이 산업화하기 전에는 구두장이가 수제화의 모든 부품을 직접 재단했다. 그러나 지금은 겉창과 안창, 웰트 같은 토대 부분만이 그의 몫으로 남아 있다. 이제 제혁소에서 완성된 갑피용 가죽(박스 카프, 소가죽, 말가죽 등의 소재)은 패턴과 함께 가장 먼저 갑피재단사clicker에게 넘겨져 정해진 치수대로 마름질된다. 어찌 보면 당연한 말이겠지만, 훌륭한 갑피재단사라면 제화 공정 전체를 잘 알아야 할 뿐 아니라 다양한 가죽의 특성을 꿰고 있어야 한다.

"우리 재단사들의 책임이 정말 막중합니다." 30년이 넘는 세월 동안 갑피재단사로 일한 죄르지 스컬러Győrgy Szkala(현재도 부다페스트의 라슬로 버시 공방에서 근무하고 있다)는 이렇게 말한다. "최상급 박스 카프는 아주 비싼 소재니까요. 충분히 주의를 기울이지 않으면 앞날개와 뒷날개의 크기나 모양이 잘못된 불량품을 만들거나 가죽을 낭비하게 돼요. 사실 마감 처리가 아무리 잘된 가죽이라도 상대적으로 질이 더 좋고 더 나쁜 부위가 있기 마련이죠. 그래서 가죽 질이 좋은 척

추 쪽에서는 어떤 부품을 잘라내고 또 상대적으로 질이 떨어지는 목이나 복부 쪽은 어디에 쓸지 잘 알아야 합니다. 그간의 경험을 믿고 움직이면 되긴 하지만, 아무리 박스 카프라도 품질이나 특성은 제각각이에요. 그것 때문에 패턴 배치를 할 때마다 늘 심사숙고해야만 하죠.

박스 카프에서 가장 질이 좋은 부분을 앞날개용으로 재단했는데 나중에 결함이 발견되면 그 조각은 더 작은 부품을 만드는 데 쓽니다. 작업 중에 실수로 칼이 미끄러져서 원래 패턴보다 부품 치수가 작아지면 그것도 다른 데 쓰죠.

가죽의 신축 방향도 중요합니다. 가령, 통가죽 위에 패턴을 배치할 때 앞날개 조각은 가로가 아니라 세로 방향으로 늘어날 수 있는 쪽에 올려야 하죠. 반대로 뒷날개는 가로로 늘어나는 게 좋아요. 그렇게 안 하면 구두를 조금만 신어도 옆면이 1~2센티미터는 늘어나서 모양이나 강도에 문제가 생기거든요.

이 방향 찾는 거에 비하면 가죽 자르는 일 자체는 애들 장난이나 마찬가지예요. 칼이 잘 들고 손만 안 떨면 딱히 잘못

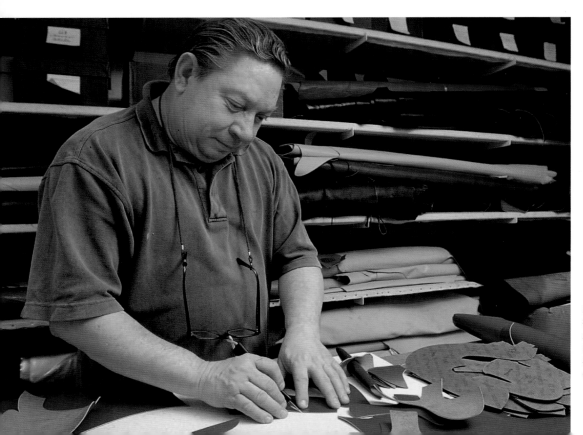

가죽을 선택하고 갑피 부품을 잘라내는 갑피재단사는 구두의 외형과 내구성에 지대한 영향을 미친다. 색상, 무게, 질감, 신축성 등 가죽의 종류별 특성을 속속들이 아는 가죽 전문가라 할 수 있다.

될 게 없거든요."

가장 먼저 갑피재단사는 가죽에 제혁소의 검수 과정에서
미처 확인하지 못한 결함, 이를테면 원피 손질 과정에서 생긴
흠집이나 벌레 물린 자국, 주름 따위가 없는지 자세히 살펴본
다. 문제가 있는 부분은 패턴을 올리지 않고 따로 연필로 표시
하여 재단 작업에서 배제한다.

재단사는 통가죽의 여러 부위를 당겨보며 잘 늘어나는 방
향을 확인하고 신축성이 어느 정도인지 확인한다. 패턴은 항상
정해진 순서대로 가죽 위에 배치된다. 구두에서 가장 중요한 부
위인 앞날개를 먼저 올리고, 두 번째로 뒷날개, 그다음은 나머지
부품 순서로 배열한다. 앞날개는 척추 쪽에서 잘라내고, 나머지
조각들은 그보다 질이 떨어지는 부위를 사용한다.

박스 카프, 소가죽, 코도반● 등 갑피로 쓸 가죽이 무엇이
든 간에 재단하는 방식은 늘 똑같다. 먼저 두께 8센티미터짜
리 고무판이 깔린 재단용 작업대에 가죽을 펼친다. 작업 중에
고무판에 칼날이 닿아도 칼집이 절로 오므라들기 때문에 전혀
자국이 남지 않는다. 각 부품은 양쪽 구두의 품질이 같아지도
록 항상 같은 가죽을 사용해 한 쌍으로 재단해야 한다. 작업자
는 부품 개수를 고려하여 효율적으로 패턴을 배열한다. 보통
앞날개 두 장, 뒷날개 네 장, 월형 두 장, 끈구멍테를 넣을 페이
싱 네 장이 필요하고 디자인이 더 복잡한 구두에는 별도의 패
턴이 추가된다. 패턴과 패턴 사이에는 최소 1밀리미터 이상
간격을 둔다.

배치가 완료되면 패턴 모양대로 앞날개와 뒷날개를 비롯
한 여타 갑피 부품들을 잘라낸다. 가죽 재단칼은 의료용 메스
와 무척 닮았다. 혹여 재단 중에 날이 안 들어 미끄러지거나
실수가 발생하지 않도록 항상 숫돌로 날카롭게 갈아두어야 한
다. 칼날이 무디면 자른 부위가 고르지 않아서 이후의 재봉 작
업이 까다로워질 우려가 있다.

재단이 끝나면 구두의 소유주가 누구고 왼쪽과 오른쪽
켤레 중 어디에 쓰이는 부품인지 알 수 있도록 모든 가죽 조각
에 고객의 이름과 식별번호를 적는다. 끝으로 이 부품들은 봉
투에 담겨 갑피재봉사에게 전달된다.

● 주로 말의 궁둥이 부분에서 채취한 가죽.

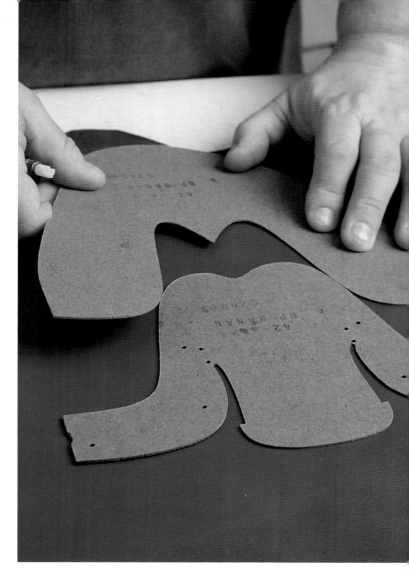

박스 카프 위에 올린 윙팁 구두의 앞날개 패턴.

갑피재단사에게 유연한 강철제 칼과 숫돌보다 중요한 도구는 없다.

박스 카프
Box Calf

고급 구두는 대부분 박스 카프로 만들어진다. 송아지 가죽 중에서도 이 종류는 특유의 무늬와 질감이 잘 살아 있고 마감 상태가 무척 매끄럽다. '박스 카프'라는 명칭의 유래에 대해서는 세 가지 설이 있다. 하나는 사각형 안에 송아지를 그려넣은 미국의 한 가죽 제조업체 로고에서 비롯했다는 것이고, 또 하나는 과거에 제품 손상을 막기 위해 최상급 송아지 가죽을 상자에 담아서 운송 보관했기 때문이라는 것, 마지막은 런던의 구두 제작자인 조지프 박스Joseph Box의 이름을 따서 붙였다는 것이다. 박스 카프는 부드러우면서도 제 형태를 잘 유지하는

특성 덕분에 가죽 중에서도 상당히 귀한 물건으로 통한다. 은면층의 무늬가 아름답고 결이 아주 고우며, 두께는 약 1~1.2밀리미터, 면적은 평균 10.8~16.2제곱피트(1~1.5제곱미터, 국제 시장에서는 가죽의 면적 단위로 피트가 쓰인다)에 달한다. 앞날개가 토캡으로 분할되지 않은 플레인 더비처럼 부품 개수가 적을 때는 박스 카프 한 장으로 갑피를 최대 세 쌍까지 만들 수 있다. 물론 그 방법에는 여러 가지가 있겠지만, 솜씨 좋은 구두 장인들에게 최적의 패턴 배열을 찾기란 그리 어려운 일이 아니다.

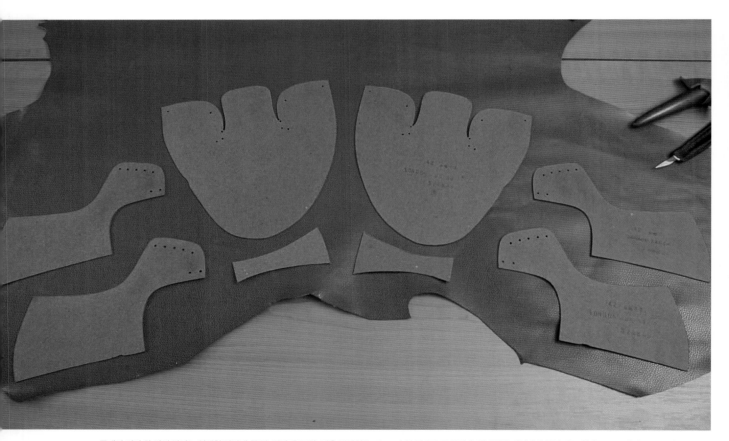

플레인 더비 한 짝의 갑피는 일체형 앞날개 한 장, 뒷날개 두 장, 뒤축 보강혁(back stay) 한 장으로 구성된다. 통가죽을 작업대에 올릴 때는 척추부를 중심에 두고 목덜미 쪽이 앞에 오도록 펼친다. 두 앞날개 패턴은 가운데에 대칭으로 배열한다. 오른쪽 앞날개를 척추 오른쪽에, 왼쪽 앞날개를 그 왼쪽에 둔다. 송아지 가죽 한 장으로 갑피를 여러 장 재단할 수 있으므로 패턴을 배치할 때는 척추 방향을 따라서 차례로 줄을 맞춰야 한다. 앞날개로 목덜미 가죽을 쓰는 것은 금물이다. 섬유 구조가 척추 쪽보다 훨씬 성긴데다가 목주름 때문에 앞날개의 단정하고 야무진 모양새가 손상될 우려가 있어서다. 뒷날개와 뒤축 보강혁은 척추부를 제외한 나머지 부위에서 잘라낸다.

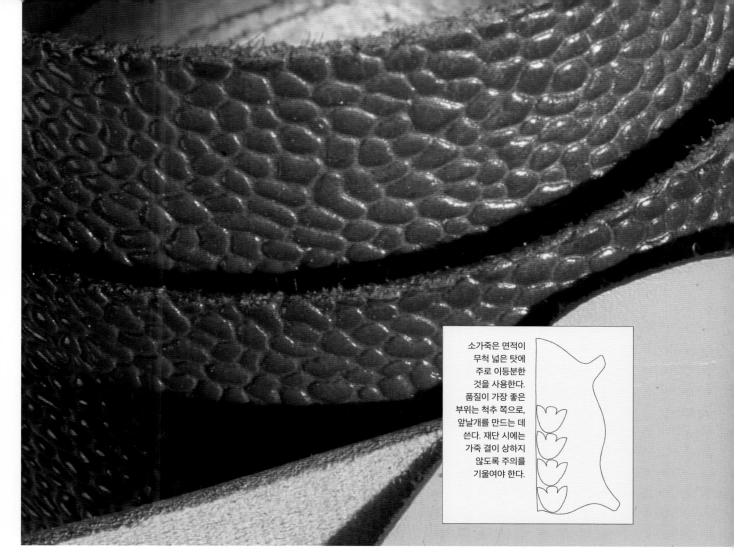

곰보무늬가 있는 소가죽은 대부분 인조 은면층을 덧씌운 것이다.

소가죽은 면적이 무척 넓은 탓에 주로 이등분한 것을 사용한다. 품질이 가장 좋은 부위는 척추 쪽으로, 앞날개를 만드는 데 쓴다. 재단 시에는 가죽 결이 상하지 않도록 주의를 기울여야 한다.

소가죽
Cowhide

소가죽은 강한 내구성을 요하는 신발에 주로 쓰인다. 구조가 치밀하고 망상층의 섬유가 박스 카프보다 강하면서 유연성까지 갖췄다(130쪽 참고). 보통 소가죽이라고 하면 사용 수명이 다 될 때까지 최소 2만 번 접히고 펴져도 찢어지지 않을 만큼 튼튼해야 한다. 원피를 가공하면서 가죽 표면을 그대로 드러내지 않고 오돌토돌한 스카치 그레인 형태의 인조 은면층으로 덮는 경우가 많다.

소가죽의 전체 면적은 30제곱피트(3제곱미터) 정도로, 박스 카프보다 몇 배 넓다. 이 크기 때문에 재단 작업에는 척추를 기준으로 이등분한 가죽을 주로 사용한다. 그래서 패턴을 배열하는 방식도 박스 카프를 쓸 때와는 다르다. 척추부의

품질이 가장 좋은 것은 마찬가지만, 통가죽이 반으로 잘린 상태이므로 갑피재단사는 좌우 한 컬레의 앞날개 패턴을 대칭으로 두지 못하고 절단면을 따라서 나란히 배열하게 된다. 인조 은면층을 덧씌운 가죽을 사용할 때는 재단 시에 신축 방향을 심사숙고해야 한다. 방향을 잘못 잡으면 구두를 신었을 때 가죽이 지나치게 늘어나서 곰보무늬 특유의 질감이 사라지기 때문이다. 스카치 그레인 소재로 만든 구두의 매력과 개성은 바로 독특한 외피에서 우러나온다. 그런 점에서 이 작업은 오랜 세월 기술을 갈고 닦아온 전문가에게도 하나의 도전인 셈이다.

코도반
Cordovan

원래 '코도반'은 스페인의 코르도바Córdoba에서 특수한 원료로 무두질된 가벼운 염소 가죽을 뜻했다. 현재 이 단어는 말가죽 중에서도 내구성이 뛰어난 종류를 주로 일컫는다. 이 소재는 선이 굵고 강한 구두의 갑피로 무척 잘 어울린다. 코도반이 쓰인 구두는 대체로 원재료 특유의 내구성에 맞춰서 신발창과 안감 역시 보통 구두보다 두껍게 제작된다. 아마도 코도반으로 가장 세련된 멋을 낼 수 있는 신발은 부다페스트식 더비가 아닐까 싶다.

코도반 구두는 박스 카프로 만든 것과 비교해도 크게 무겁지 않다. 박스 카프 구두 한 짝이 약 500그램, 코도반 구두 한 짝이 540~550그램인데, 한 켤레 단위로 비교해도 많아야 80~100그램 차이밖에 안 난다. 코도반은 구두 갑피용 재료 중에 가장 비싼 축에 든다. 품질이 굉장히 좋은데다가 거대한 말 한 마리에서도 면적이 겨우 0.9제곱피트(0.3제곱미터)에 불과한 엉덩이에서만 얻을 수 있기 때문이다. 흔히 하는 말마따나 구두 한 켤레가 말 한 마리와 맞먹는 셈이다.

코도반의 두께는 1.5~1.8밀리미터로 조금 두껍지만, 부드럽기는 박스 카프 못지않다. 박스 카프나 소가죽을 재단할 때는 척추를 기준점으로 삼지만, 코도반에는 패턴을 올리는 위치가 따로 정해져 있지 않다. 갑피재단사 스스로 어느 부위의 조직 구조가 치밀하고 느슨한지 찾고 시험한 다음 양쪽 구두의 부품들 두께가 같아지도록 재량껏 배치한다. 모공이 거의 보이지 않는 박스 카프와 달리 코도반을 생산할 때는 표면의 작은 구멍을 완전히 제거하기가 어렵다. 이런 흔적은 특수한 크림으로 메우며, 표면이 거울처럼 매끈하고 반짝이도록 광택 처리를 한다.

말 한 마리에서 나온 코도반 가죽으로 부다페스트식 구두 한 켤레를 만들 수 있다.

독특한 가죽들

Exotic Leathers

도마뱀가죽

도마뱀가죽 한 장의 면적은 약 0.3제곱피트(0.1제곱미터)에 불과하다. 이 말은 곧 구두 한 켤레를 만드는 데 이 가죽이 최소 서너 장은 필요하다는 뜻이다. 도마뱀가죽에서 갑피 부품을 잘라내는 작업은 재단사를 여러 차례 시험에 들게 한다. 일단 통가죽 한 장만으로 앞날개 두 장을 재단하기가 불가능하므로 색깔과 무늬가 최대한 비슷한 가죽을 하나 더 준비해야 한다. 그리고 비늘 모양이 매력적이면서도 두께가 가장 두꺼운 부분을 찾아 앞날개를 만들어야 한다. 두 가죽이 뚜렷이 대칭을 이루지 않으면 구두 양쪽의 균형미를 살리기 어렵다는 문제도 있다.

이렇듯 어려움이 있지만, 작은 부품들을 오밀조밀 조합하여 만든 도마뱀가죽 구두는 참으로 아름답다. 도마뱀가죽과 부드러운 박스 카프를 함께 사용한 구두 역시 상당히 매혹적이다.

이 구두는 페이싱과 앞날개, 월형이 도마뱀가죽으로 만들어진다.

악어가죽

악어가죽 중에서 구두 갑피로 만들기에 가장 알맞은 것은 새끼 악어가죽이다. 악어가 일정한 크기 이상으로 자라면 비늘이 너무 크고 단단해져서 가공 작업 도중에 쉽게 깨지기 때문이다. 구두 한 켤레 제작에 필요한 갑피의 구성품은 악어가죽 한 장이면 모두 만들 수 있다. 통가죽에 패턴을 배치할 때는 오른쪽과 왼쪽 구두에 비슷한 비늘 문양이 들어가도록 신경을 써야 한다.

도마뱀가죽이나 악어가죽을 자를 때는 신축 방향을 크게 고려하지 않아도 된다. 박스 카프보다 두께가 훨씬 얇고 보행 시에 잡음이 더 많이 나는 편이어서 갑피를 받치기 위해 안감 외에 얇은 천(심감)을 넣기도 한다. 심감으로는 신축성이 있는 얇은 박스 카프가 자주 쓰인다. 파충류 가죽 구두에는 장식용 바늘땀이나 무늬를 넣지 않고 브로그를 뚫지도 않는다. 소재 자체가 무척 귀할 뿐 아니라 별도의 장식 없이도 외관이 상당히 화려하기 때문이다. 악어가죽 특유의 무늬와 질감은 다른 가죽을 써서 인공적으로 만들어낼 수도 있다.

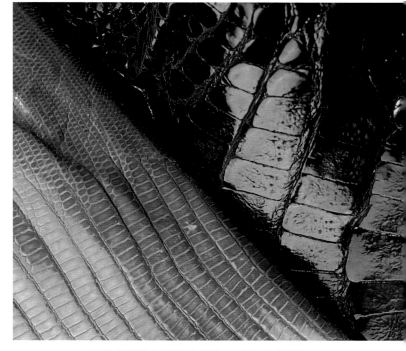

도마뱀가죽(왼쪽)과 악어가죽(오른쪽)으로 만든 구두의 장식은
비늘무늬만으로 충분하다.

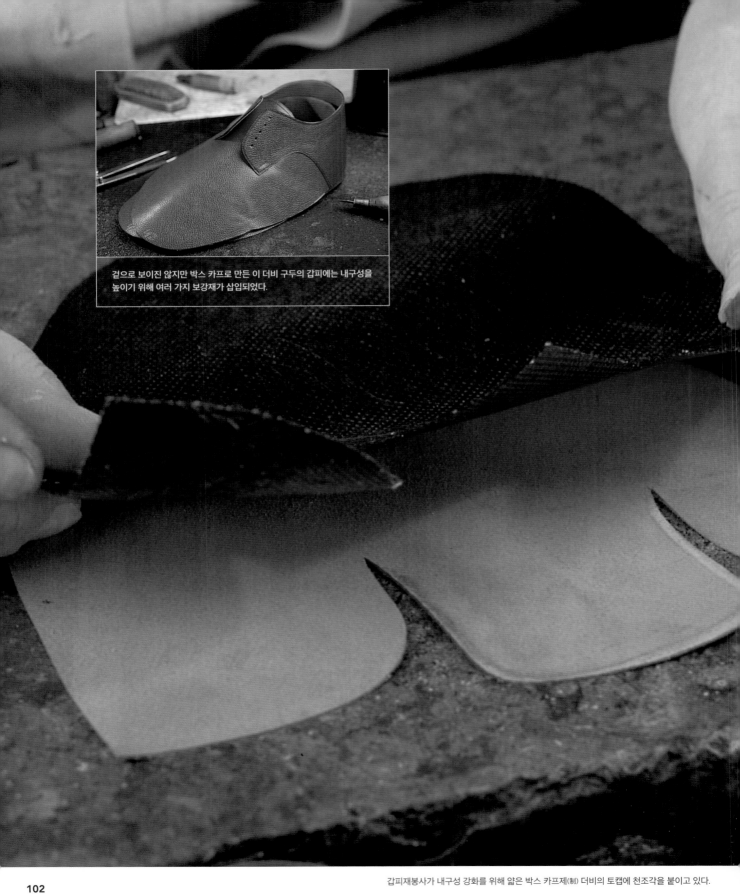

겉으로 보이진 않지만 박스 카프로 만든 이 더비 구두의 갑피에는 내구성을 높이기 위해 여러 가지 보강재가 삽입되었다.

갑피재봉사가 내구성 강화를 위해 얇은 박스 카프제(制) 더비의 토캡에 천조각을 붙이고 있다.

갑피를 구성하는 기타 부품
Accessories for Shoe Uppers

맞춤식 수제화의 갑피에는 항상 안감이 붙는다. 이것은 신발 안쪽의 보강재를 가릴 뿐 아니라 착화감을 크게 높여준다. 갑피에는 부드러우면서도 강도가 뛰어난 가죽이 쓰이며, 이 가죽은 구두로 재탄생하기까지 여러 가지 가공을 거친다. 일 차적으로 무두질 단계에서 내구성이 강화되고, 이후 제화 단 계에서 각종 보강재가 첨가된다. 그러나 이대로 신발을 만들 면 가죽에 발이 쓸리기 때문에 보강재 위에 안감을 덧대는 것이다.

크롬 무두질로 생산된 갑피 가죽과 달리 안감 가죽은 식물성 무두질을 거친다. 착용자의 발이 자연스럽게 숨쉴 수 있게 하기 위해서다. 안감 소재로는 송아지 가죽이 가장 좋다. 통기성과 투습성이 뛰어날 뿐 아니라 유연성과 촉감, 내구성 까지 탁월하기 때문이다.

갑피를 재단하는 데 쓰는 패턴과 안감용 패턴에는 꽤 큰 차이가 있다. 재봉 단계에서는 갑피와 안감의 재봉선이 맞닿 지 않게 하는 것이 가장 중요하다. 자칫하면 두터워진 실밥에 발이 눌리고 쓸리기 때문이다. 또한 구두 내부의 재봉선 수를 줄이기 위해 안감의 구성품 개수를 최소화해야 한다. 이런 이 유로 갑피재단사는 별도의 안감용 패턴을 제작한다.

그 밖에도 갑피에는 브로그 보강재backing를 비롯한 여러 가지 보강용 소재가 들어가며, 그중 일부는 갑피에 쓴 것과 같 은 가죽으로 만들어진다. 일례로, 풀브로그 구두를 만들 때는 장식용 구멍이 뚫린 토캡과 뒷날개, 톱라인은 물론이고 설포 의 위쪽 언저리에도 브로그 보강재를 붙인다. 또 발목 부위를 보강하고 장식할 목적으로 칼라를 붙이기도 하는데(111쪽 참 고), 이 부품 역시 갑피와 같은 가죽으로 제작된다.

갑피재단사는 구두의 외형을 견고하게 유지할 필요가 있 을 때 앞날개와 뒷날개 보강용으로 천조각을 추가하기도 한 다. 이 작업은 갑피에 유연성이 높은 가죽을 사용할 경우에 필 요하며, 캐주얼한 복장이 허용되지 않고 평소보다 격식을 차 려야 하는 자리에서 쓸 구두라면 더욱 그러하다.

앞날개와 뒷날개 외에 페이싱의 안감이나 칼라 같은 부속품도 갑피용 가죽을 재단하여 만든다.

가죽 색깔로 지금 재단하는 부위가 안감이라는 사실을 알 수 있다.

조립 준비 단계

Preparations for Assembling the Shoe Upper

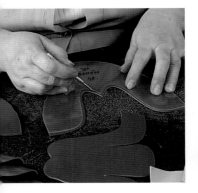

재봉할 위치를 표시하고……

절단면을 불로 그슬려 단단하게 만든다.

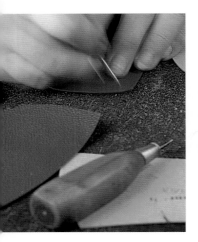

끈구멍테 위치를 표시한다.

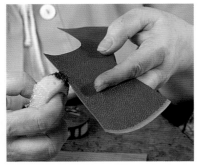

가죽 단면에 색깔을 입힌다.

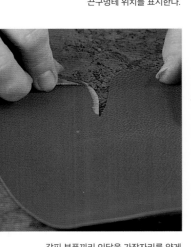

갑피 부품끼리 잇닿을 가장자리를 얇게
피할한다.

재단이 끝난 갑피와 안감 및 기타 부속품들은 갑피재봉사에게 넘겨진다. 과거에 구두공방에서는 갑피를 조립하는 작업, 이른바 '갑피 재봉closing'을 비롯한 수많은 공정을 모두 구두 제작자 혼자서 처리했다. 그러나 오늘날 이 일은 완전히 독립된 직업으로 나뉘었다.

갑피 부품들을 하나로 꿰매는 데는 재봉틀이 쓰인다. 이 작업을 위해서는 몇 가지 사전 준비가 필요하다. 먼저 작은 가죽 조각들을 서로 이어붙일 가장자리를 표시한다. 그리고 장식 무늬와 끈구멍테를 넣을 위치를 표시한다.

준비 단계에서 가장 중요한 작업은 함께 꿰맬 가죽 조각들의 가장자리를 얇게 깎는 것이다. 일명 '피할皮割, skiving'이라는 작업으로, 언저리를 깎아내지 않으면 이음매에 가죽 두 장이 그대로 겹쳐지므로 구두에서 그 부위가 불룩하게 올라올 수 있다. 그러나 피할을 해두면 두 부품의 연결부가 뜨지 않고 말끔하게 맞아떨어진다.

물론 갑피 중에는 톱라인이나 설포의 위쪽 언저리처럼 다른 부품과 전혀 맞닿지 않는 부분도 있다. 반대로 앞날개에 올린 스트레이트팁이나 윙팁 구두의 토캡처럼 윤곽선이 강조되도록 가죽들을 일부러 겹쳐놓는 사례도 있다. 사실 구두 장인들은 갑피 이곳저곳의 테두리를 꾸미는 데 무척 신경을 쓴다. 다만 방법에 따라 정교함이나 복잡성에는 꽤 차이가 난다. 그중에서 가죽 둘레를 접은 후 바로 꿰매는 기법은 간단한 축에 든다. 테두리를 깔쭉깔쭉한 톱니 모양으로 자르거나(김핑) 칼라를 붙이는 것은 한층 세련된 기술이라 할 수 있다(105쪽과 111쪽 참고).

가장자리를 접거나, 톱니꼴로 다듬거나, 칼라를 덧대기 전에 갑피재봉사는 해당 부위를 피할한 후 재단 작업 중에 혹시 남았을지 모를 보풀을 제거하고 절단면을 경화시키기 위해 가죽 테두리를 불로 그슬린다. 무두질 단계에서 도장 작업으로 색을 입힌 경우는 가죽의 속 색깔이 겉면보다 연하다. 이때는 안료를 묻힌 스펀지로 단면을 문질러 전체 색을 통일시킨다. 고급 수제화라는 이름에 걸맞은 전문가의 손길이 잘 느껴지도록 말이다.

준비 작업이 끝난 뒷날개의 모습.

김핑
Gimping

김핑 작업은 가죽 단면부에서 해지거나 약한 부분을 제거하고 장식미를 더한다. 이 기법은 갑피의 부품 개수가 많을 때 특히 효과적이다. 기하학적인 형상의 테두리가 정교하고 복잡한 구두 구조에 어울리는 독특한 무늬를 만들기 때문이다. 때로는 전체적인 조화와 시각적인 재미를 위해 설포의 위쪽 언저리나 설포 전체를 김핑 처리하기도 한다.

김핑 기계는 재봉틀과 같은 원리로 작동하지만, 바늘 대신 크기와 형태가 다양한 금속 칼날을 사용한다. 갑피재봉사는 이 도구를 이용하여 가죽의 가장자리를 직선이나 곡선, 또는 톱니 형태로 자른다. 김핑 처리한 테두리 역시 가죽 속과 겉의 색이 같아지도록 안료를 묻힌 스펀지로 문질러준다.

가장자리를 작은 톱니꼴로 균일하게 잘라낸 부다페스트식 더비의 토캡.

김핑 기술은 가죽의 단면부를 튼튼하게 다듬고 보기 좋게 꾸며준다. 김핑 처리한 톱라인은 칼라로 한 번 더 보강하기도 한다.

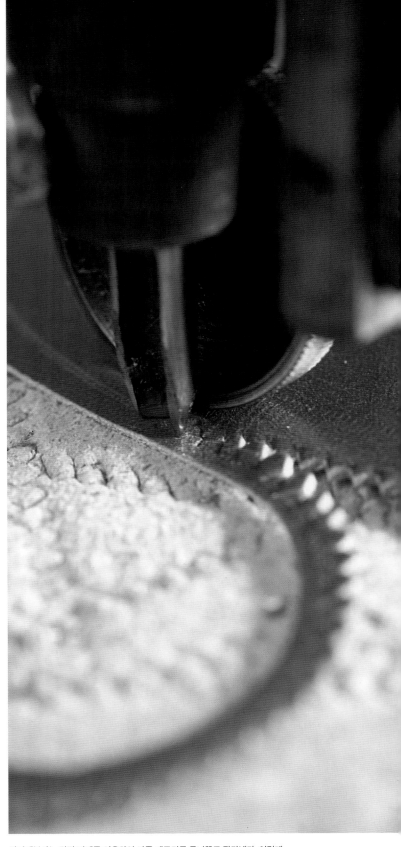

갑피재봉사는 김핑 기계를 이용하여 가죽 테두리를 톱니꼴로 잘라낸다. 이렇게 손질된 단면은 독특한 장식 효과를 낸다.

브로그
Brogueing

모든 남성화는 크게 브로그(브로깅, 구멍 장식) 없이 표면이 매끈한 제품과 브로그가 있는 제품으로 나뉜다(앞에서 구두 스타일을 다룬 장을 참고). 세미브로그는 갑피의 재봉선 부위가 브로그로 꾸며졌고 앞부리가 스트레이트 토캡으로 덮였다. 풀브로그는 윙팁의 테두리와 갑피의 여러 재봉선을 따라서 브로그가 들어간 구두를 뜻한다. 재봉선과 재봉선 사이에 넣는 장식용 구멍은 가지런하게 연속적으로 배열되며, 토캡이나 뒷날개 복판을 장식하는 구멍은 크기를 달리하여 예술적이고 기하학적인 형태로 배열된다.

재봉선과 나란히 배열된 브로그는 갑피의 이음매를 강조한다. 앞날개와 뒷날개, 월형과 뒷날개, 토캡과 에이프런을 잇는 재봉선이 브로그로 꾸며진다. 뒷날개 상단의 톱라인에도 일렬로 구멍을 뚫어 장식 효과를 대폭 높일 수 있다.

재봉선을 따라서 가장 단순하게 브로그를 배열하는 방법은 지름 3밀리미터짜리 구멍을 5밀리미터 간격으로 반복해서 뚫는 것이다. 작은 구멍과 큰 구멍을 번갈아 배치하는 방식은 조금 더 복잡하다. 이때는 큰 구멍들 사이에 지름 1밀리미터짜리 구멍을 두 개씩 뚫는다.

일반적으로 브로깅 작업을 할 때는 가죽 테두리로부터 일정한 거리를 두고 구멍을 뚫는다. 구멍 양쪽에 재봉선을 한두 줄씩 박을 공간이 필요하기 때문이다.

재봉선 옆에 구멍을 뚫기 위해 별도의 패턴을 만들거나 간격을 표시하진 않는다. 갑피재봉사는 그저 자신의 눈과 수년간의 경험으로 익힌 감각에 기댈 뿐이다. 그렇게 그는 작업대의 고무판 위에 가죽을 펼치고, 날이 선 천공기punch를 똑바로 세운 다음, 망치를 시원하게 내리친다. 그리고 일정한 박자를 유지하며 차례차례 구멍을 뚫는다.

이런 방법으로 갑피재봉사는 브로그 구두에 유쾌하고 자유분방하면서도 말쑥한 인상을 불어넣는다. 1930년대에 영국 왕세자가 유행시킨 이 스타일은 오늘날도 수많은 남성으로부터 사랑을 받고 있다.

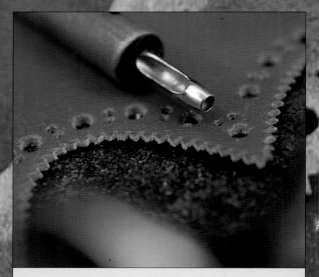

브로깅 작업에는 직경이 각각 1, 3, 5밀리미터인 천공기를 사용한다.

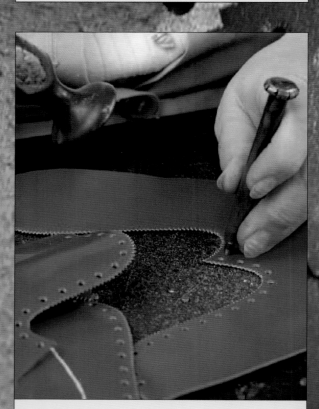

갑피재봉사가 일정한 박자로 구멍을 뚫으면 가지런하게 줄을 맞춘 장식 무늬가 완성된다.

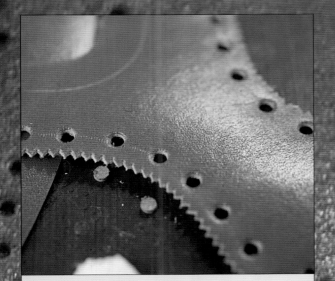

우선 뒷날개의 테두리를 따라서 일정한 간격으로 직경 3밀리미터짜리 구멍을 뚫는다.

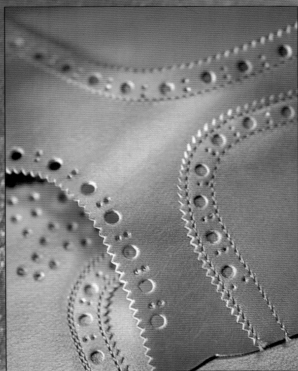

큰 구멍들 사이에 작은 구멍 두 개를 평행하게 뚫는다.

교대로 배열된 크고 작은 구멍들이 윙팁의 만곡부를 장식한 모습.

토캡 장식하기

Decorations on the Toe Cap

세미브로그와 풀브로그 구두의 토캡은 브로그를 활용하여 아름답고 기하학적인 무늬로 장식된다. 크기가 같거나 다른 구멍들을 규칙적이면서도 추상적인 형태로 배열하는 것이다. 이 무늬는 직선이든 곡선이든 모양에 상관없이 항상 대칭을 이룬다. 주로 직경 3밀리미터와 1밀리미터짜리 구멍을 번갈아 배열하지만, 때로는 더 큰 구멍(직경 5밀리미터)을 문양 복판에 뚫는 경우도 있다. 단, 토캡을 브로그로 온통 뒤덮는 것은 절대 금물이다. 문양은 고객의 의사에 따라 디자이너가 보유한 기존 것을 사용하거나 아예 새롭게 디자인한다.

기술적인 면에서 토캡에 문양을 만드는 작업은 재봉선 옆에 구멍을 내는 것과 전혀 다르지 않다. 다만 구두 디자이너가 만든 전용 패턴을 사용한다는 점에서 차이가 날 뿐이다. 갑피재봉사는 장식이 그려진 얇은 종이를 토캡 가죽 위에 올리고 디자이너가 표시해둔 지점에 신중하게 구멍을 뚫는다.

갑피 부품의 연결부, 가령 뒷날개와 앞날개의 이음매에 브로깅을 하면 조립 후에 그 구멍 사이로 아래쪽에 놓인 가죽이 보이게 된다. 토캡의 경우에는 복판에 뚫린 구멍을 통해 앞코 모양을 유지시키는 선심toe puff이나 안감 가죽이 보일 수 있다. 이처럼 색상 충돌이 일어나는 문제를 막기 위해 장식 문양 밑에는 갑피 소재로 만든 브로그 보강재를 댄다.

브로그 장식을 오로지 심미적인 이유 때문에 하는 것은 아니다. 때로는 무척 실용적이다. 특히 여름용 구두의 브로그는 공기를 자유롭게 순환시켜 발을 시원하게 해준다.

작은 구멍으로 이루어진 원과 직선이 큰 구멍을 둘러싼 형태.

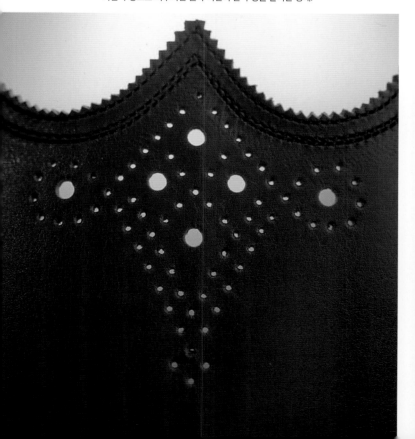

곡선이 주를 이룬 독특한 아라베스크 무늬.

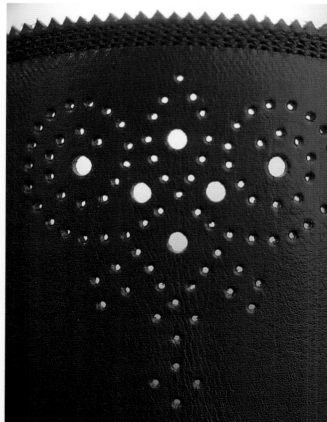

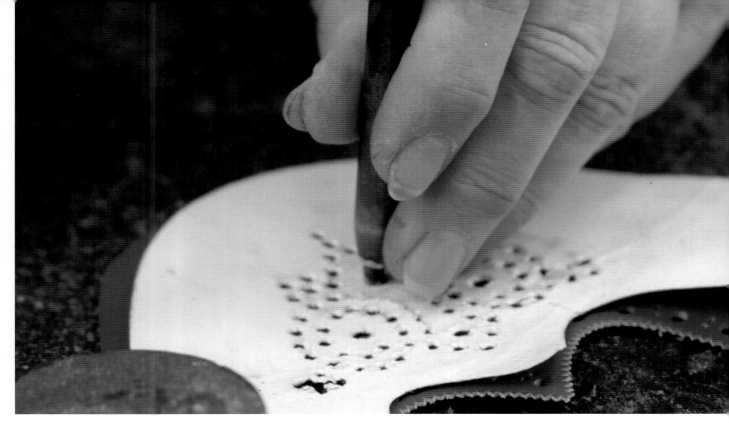

토캡에 장식 문양을 뚫을 때는 미리 만들어둔 패턴을 활용한다.

구멍 크기에 변화를 주어 딱딱하게 배치된 문양에 한층 편안한 인상을 더했다.

테두리를 따라 작업한 브로그와 토캡의 장식 문양이 완벽한 조화를 이루었다.

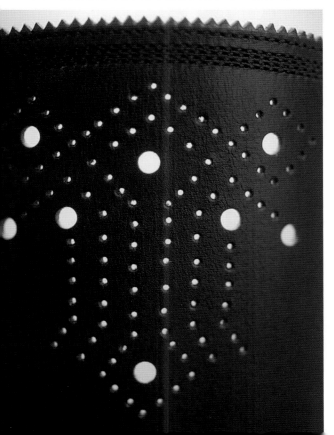

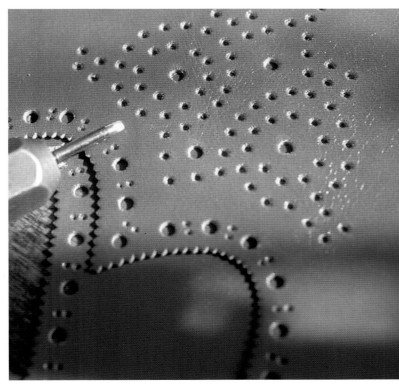

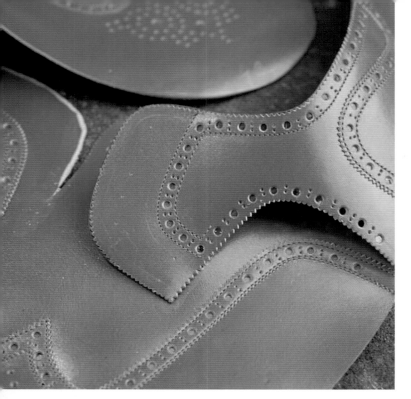

소재 보강을 위해 앞날개와 뒷날개에는 가죽이나 천을 덧댄다.

끈구멍테 밑에 가장자리를 피할한 브로그 보강재를 붙인다.

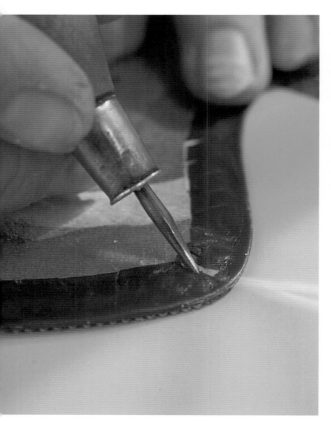

칼라가 꽉 죄거나 들뜨지 않도록 많이 접히는 부위에 미리 홈을 낸다.

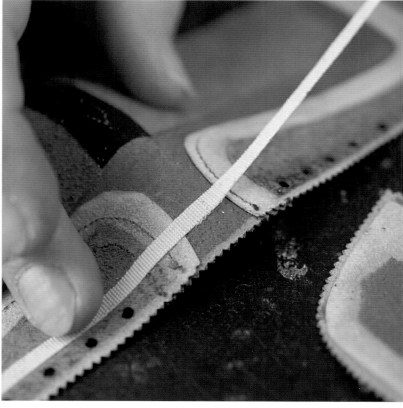

튼튼한 천 테이프를 붙여두면 뒷날개가 과하게 늘어나는 문제를 막을 수 있다.

갑피 보강하기
Reinforcing the Upper

앞서 말했듯이 갑피에는 다양한 보강용 소재가 삽입된다. 보강 재는 제화 작업 중에 갑피 모양을 지탱할 뿐 아니라 구두가 완성된 후에도 견고하고 세련된 외형을 유지하는 데 도움이 된다. 그중에서 몇 가지는 갑피재봉사의 손을 거치고, 그 외의 것들은 이어지는 제작 단계에서 구두 제작자가 직접 추가한다.

가장 신경 써야 하는 부위는 가죽이 제일 늘어나기 쉬운 톱라인 쪽이다. 이 방향대로 뒷날개가 늘어나지 않도록 안쪽에 너비 3~5밀리미터의 천 테이프를 붙인다. 테이프는 잘 찢어지지 않게 튼튼하면서도 약간의 신축성이 있어야 한다. 또한 뒷날개와 앞날개 쪽의 안감과 갑피 사이에는 침대보 두께의 천을 삽입한다.

갑피에 보강재를 붙일 때는 벤진에 고무를 녹여 만든 접착제를 사용한다. 이 접착제는 10~15분 내에 건조되며 완전히 마른 후에도 유연성과 신축성을 잃지 않는다.

갑피재봉사는 구두코처럼 실제 사용 중에 쉽게 손상될 만한 부분을 갑피 소재와 같은 보강재로 보강한다. 또 하나 관심을 기울여야 하는 곳은 끈구멍테 주변의 가죽이다. 착용자가 구두끈을 너무 세게 잡아당기면 페이싱 부위가 찢어질 위험이 있기 때문이다. 이런 이유로 이 부분은 소재 강화에 특히 신경 써야 한다. 먼저 페이싱 밑에 접착제로 너비 약 2~2.5센티미터짜리 가죽 조각을 붙이고, 앞뒤면에 끈구멍테 위치를 표시한 다음, 가죽 조각의 안쪽 가장자리를 갑피에 박음질한다.

뒷날개에 고정한 천 테이프 덕분에 가죽이 늘어나지는 않지만, 톱라인의 단면부가 찢어지는 것까지 막지는 못한다. 이 문제를 해결하기 위해서 칼라라는 특수 보강재를 사용한다. 먼저 가죽을 1.8센티미터 너비로 길게 자르고 가장자리를 피할한 후 길이 방향으로 반을 접고 꿰매어 인장강도가 두 배로 강한 가죽띠를 만든다. 이것을 갑피 입구 쪽에 접착제로 붙이고 박음질한다. 칼라가 톱라인 위로 1~1.5밀리미터쯤 드러나도 상관없으나, 그보다 더 노출되면 미관상 좋지 않다.

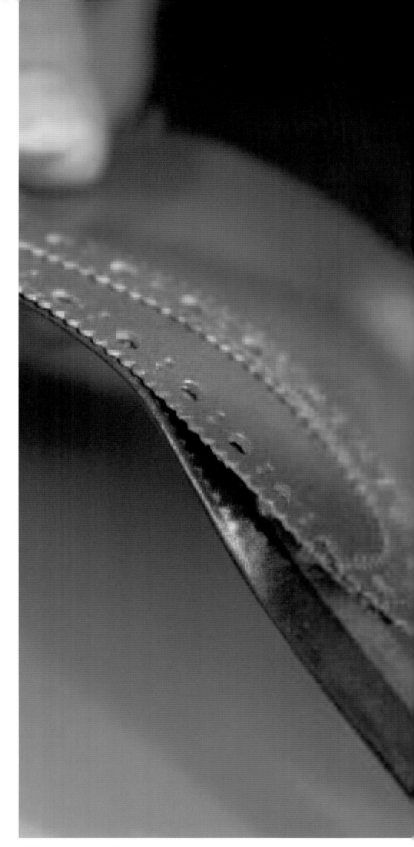

뒷날개의 톱라인에 칼라를 붙인다.

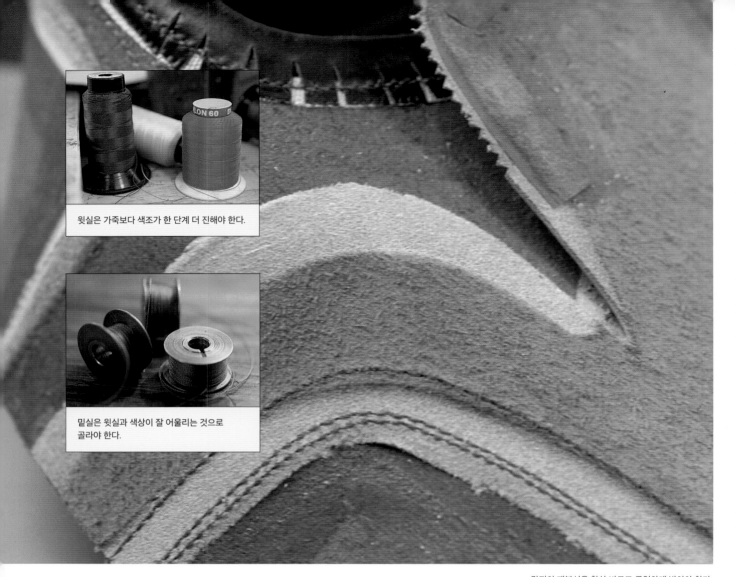

윗실은 가죽보다 색조가 한 단계 더 진해야 한다.

밑실은 윗실과 색상이 잘 어울리는 것으로 골라야 한다.

갑피의 재봉선은 항상 바르고 균일하게 박아야 한다.

갑피 재봉하기
Stitching the Upper

기원전 5만 년 전에 인류는 나무 가시, 생선과 짐승의 뼈, 힘줄 등으로 가죽을 기워 옷을 만들어 입었다. 고고유적지에서 발견된 최초의 손바느질용 바늘은 그 기원이 청동기 시대(기원전 3000~1000)로 거슬러 올라간다. 구리로 제작된 원시 시대의 바늘 한쪽 끝에는 실을 꿸 수 있는 구멍이 뚫려 있었다. 그리고 19세기 중반까지 그것과 거의 똑같이 생긴 바늘이 신발의 갑피를 꿰매는 데 쓰였다. 이 도구는 요즘도 갑피와 신발창을 만드는 데 종종 사용되곤 한다.

1845년, 방직 공장에서 기계 기술공으로 일했던 미국의 발명가 일라이어스 하우Elias Howe가 겹박음질이 가능한 재봉기계를 만들어냈다. 이후 재봉틀 제작자들은 이 역사적인 기계 장치의 작동 원리를 완벽하게 다듬었다.

구두 갑피를 재봉할 때 고려해야 할 점은 크게 두 가지다. 박음질한 자리가 튼튼하고 선이 고르면서 곧아야 한다. 덧붙여, 미적으로도 별다른 손색이 없어야 한다.

갑피를 만들 때 한자리에 재봉선을 여러 줄 넣는 경우가 종종 있다. 보통 뒷날개의 톱라인에는 재봉선을 한 줄이나 두 줄만 넣으면 충분하다. 그러나 앞날개와 뒷날개의 이음매처럼 더 큰 응력이 가해지는 부분에는 재봉선을 나란히 네 줄 박는 경우도 있다. 아주 정교한 작업을 할 때는 재봉선을 1센티미

터 안에 약 1.2밀리미터 간격으로 5~6개씩 넣기도 한다.

　일반적으로 두께가 얇은 부품을 꿰맬 때는 무명실을, 두꺼운 부품을 꿰맬 때는 더 질긴 아마실을 쓴다. 비단실은 아주 섬세한 부품을 꿰맬 때 쓰는 것이 좋다. 갑피 재봉에는 섬유를 3~6가닥, 많게는 9가닥까지 꼬아 만든 겹실을 사용한다. 실의 굵기는 길이(미터 단위를 적용)와 무게(그램 단위를 적용)의 비로 표시한다. 만약 실 한 타래에 80/4이라는 숫자가 붙었다면 그 실은 길이 80미터당 무게가 4그램이라는 뜻이다. 재봉틀을 이용한 본바느질은 윗실과 밑실이 교차하면서 가죽 여러 겹을 한데 단단히 고정시킨다. 그러면 갑피 위로 윗실이, 신발 안쪽에는 밑실이 말끔하게 선을 이루게 된다.

　재봉선은 장식 역할도 한다. 갑피를 꿰맬 때 실과 바늘땀 두께에 변화를 주면 때때로 재미있는 효과가 나타난다. 가령, 두꺼운 실로 바늘땀을 크게 넣거나(1센티미터 안에 3개씩) 가늘고 두꺼운 재봉선을 나란히 배열하면 캐주얼한 느낌을 강조할 수 있다.

　재봉 작업을 시작하기 전에 갑피재봉사는 서로 이어붙일 가죽 조각들의 가장자리를 표시하고 고무 접착제를 발라 부품들을 붙인다. 그러면 박음질하는 도중에 가죽이 미끄러지지 않아서 일이 훨씬 수월해진다. 완성한 재봉선의 모양은 항상 바르고 균일해야 한다. 아무리 잘 만든 신발이라도 바늘땀이 삐뚤빼뚤하면 균형이 흐트러지기 때문이다. 물론 구두공방의 재봉사들은 이 분야에서 내로라하는 실력을 갖췄기에 웬만해서는 품질을 걱정할 필요가 없다.

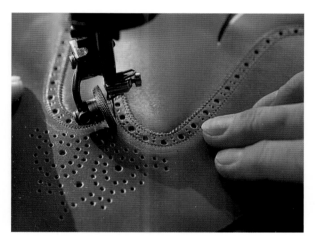

갑피재봉사가 에이프런과 토캡을 재봉하고 있다.

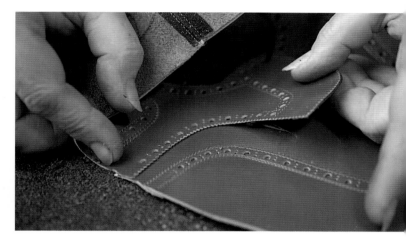

뒷날개 위에 앞날개를 붙인다.

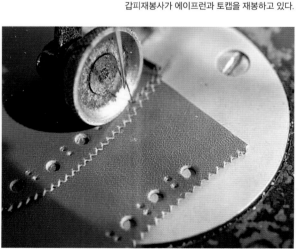

접착제로 고정한 월형과 뒷날개에 실을 박는다.

월형이 없는 구두의 경우, 뒤축 솔기를 작은 일자형 보강혁으로 덮는다.

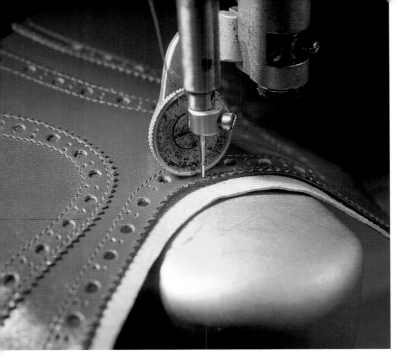

안감
The Lining

갑피와 안감은 별도의 패턴을 사용하여 재단 및 조립 작업이 따로 진행되지만 합쳐보면 모양이 서로 완벽하게 들어맞는다. 나중에 두 가죽층 사이로 선심, 측면 지지재, 월형심(뒤축심) 등 추가 보강재를 삽입하므로 우선은 톱라인 부근만 박음질한다. 안감은 총 세 부분, 즉 앞날개 한 장과 뒷날개 두 장만으로 구성된다. 부드러우면서도 질긴 소재로 제작되며, 갑피에 부착할 때는 은면층을 신발 안쪽으로 향하게 한다. 그러나 슬리퍼에 안감을 댈 때는 요령이 조금 다르다. 슬리퍼식 구두의 안감은 네 부분으로 나뉜다. 앞날개 한 장과 뒷날개 두 장, 그리고 뒤축에서 두 뒷날개를 잇는 작은 가죽 조각이 그것이다. 안감을 조립할 때 이 뒤축 조각만은 면을 뒤집어서 망상층이 신발 안쪽을 향하게 한다. 은면층보다 거친 성질을 활용하여 걸을 때 구두 안에서 발뒤꿈치가 미끄러지는 현상을 막는 것이다.

　더비 구두와 옥스퍼드 구두는 안감을 대는 방식도 다르다. 더비의 앞날개와 설포는 같은 가죽으로 이루어졌으므로 안감 역시 하나로 이어져 있다. 그러나 옥스퍼드는 설포가 분할되어 있어 설포에 별도의 안감을 받친 후 앞날개에 꿰매야 한다.

　일반적으로 여름용 구두에는 안감을 넣지 않는데, 통기성을 높일 목적으로 갑피를 브로그로 꾸미거나 우븐 레더로 만들기 때문이다. 그러나 때로는 신발의 외형을 견고하게 유지시킬 목적으로 여름용 구두와 샌들에도 아주 얇은 안감을 넣곤 한다. 이때 브로그 처리가 필요한 구두라면 갑피와 안감에 모두 구멍을 뚫고, 샌들의 경우에는 가죽띠 안쪽으로 안감을 둘러 박음질한다. 그런 다음 가죽띠들 사이로 삐져나온 안감을 잘 드는 칼로 조심히 잘라낸다.

뒷날개 테두리를 따라서 갑피와 안감을 함께 꿰맨다.

더비 구두의 갑피에 안감을 맞춰넣는 모습.

좌우측 뒷날개 모두 안감 가죽이 붙는다.

갑피의 마감 처리
Finishing the Upper

세심하게 재봉질을 하고 안감 작업을 마쳤지만 구두 제작자에게 갑피를 넘기기 전에 몇 군데 더 손을 봐야 한다. 우선 갑피 바깥으로 삐져나온 안감을 재봉선에서 약 1~2밀리미터 위에 있는 톱라인에 맞춰 자른다. 안감 가죽이 밖에서 보이지 않도록 가장자리를 바르고 깔끔하게 다듬어야 하며 가위 날에 재봉선이 손상되지 않도록 주의해야 한다.

그다음 끈구멍테를 뚫는다. 대개 직경 2~3밀리미터로, 1~1.5센티미터 간격으로 배치된다. 끈구멍테는 처음에 구두끈을 통과시키기가 빡빡할 정도로 작아야 한다. 사용하면서 끈을 수차례 당겨 매다보면 구멍이 늘어나기 때문이다.

갑피 재봉이 끝나고 남은 실은 길이를 조금 남겨놓고 잘라낸다. 남은 윗실의 말단부는 송곳을 이용하여 갑피와 안감 안쪽으로 밀어넣은 후 밑실의 끝부분과 단단히 매듭을 짓는다. 나머지 실밥은 잘라내거나 불로 그슬려 없앤다.

이후에도 여러 작업이 남아 있으므로 이 단계에서 갑피 표면을 닦거나 일부러 광택을 낼 필요는 없다. 단, 풀브로그 구두를 만들 때는 갑피재봉사가 따로 신경 써야 할 부분이 있다. 브로깅 처리한 토캡과 브로그 보강재를 접착제로 이어 붙였으므로 다음 단계에서 장식 문양에 먼지나 가죽 쪼가리가 끼지 않도록 미리 청소해두어야 한다. 작은 고무 조각으로 큰 구멍들을 메운 접착제를 제거하면 갑피 작업은 모두 끝난다.

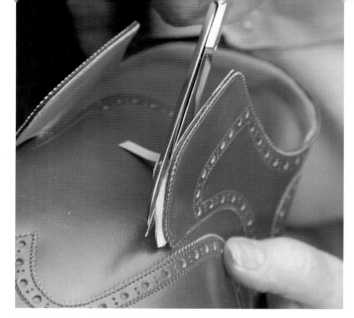

안감을 다듬을 때는 매우 주의해야 한다.

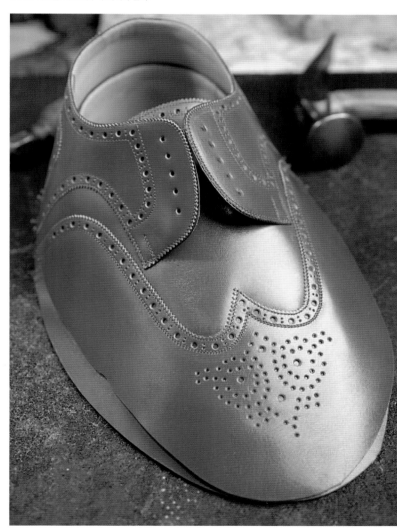

부다페스트식 풀브로그의 갑피가 모두 완성되었다.

끈구멍테를 뚫는 모습.

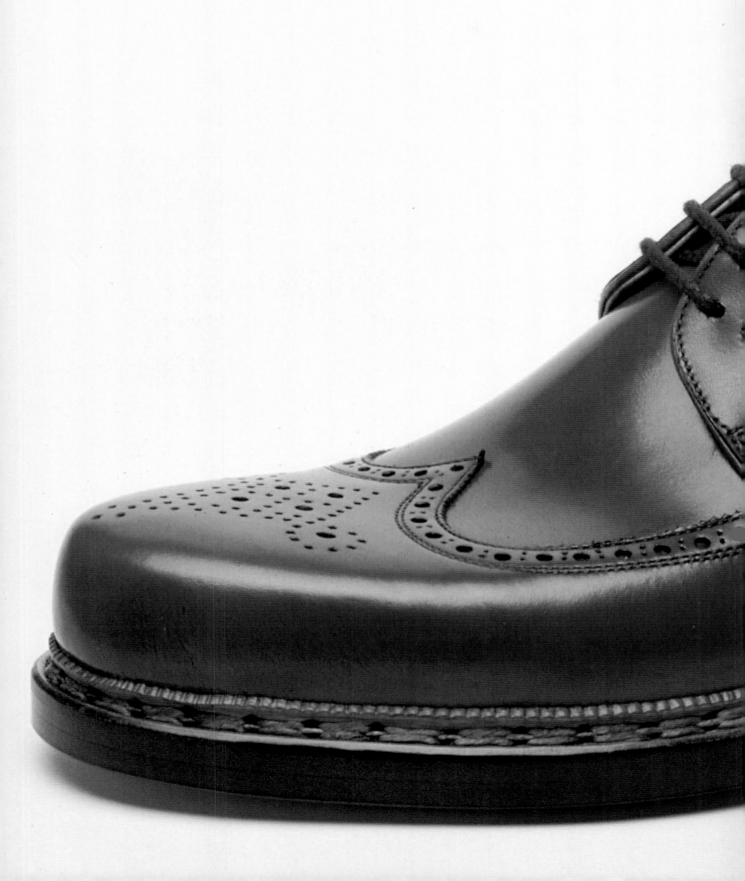

제화공의 작업소

The Shoemaker's Workshop

제화업은 약 1만 5000년 전 인류가 최초로 발을 보호하는 덮개를 만들면서 시작되었다. 석기 시대에 가정에서 신발을 만드는 일은 여성이 도맡아 했다. 이후 여러 씨족이 모여 더 큰 공동체를 이루면서 곧 분업이 발달하기 시작했고, 신발 제작도 다른 기술과 마찬가지로 집단에 속한 한두 사람에게 맡겨졌다.

옛 이집트 테베에서 발견된 레크미르의 무덤 벽화는 제화공의 모습이 담긴 그림 중에서도 가장 역사가 오래된 축에 든다. 수많은 직업을 마치 만화처럼 묘사한 이 그림에는 제화공을 비롯하여 조선공, 보석 세공사, 조각가, 필경사 등이 등장한다. 연장이 두루 갖춰진 공방에서 샌들을 만드는 갓바치의 모습은 이 직업이 일찍부터 세간의 존경을 받았으며 투트모세 3세를 섬겼던 고관의 무덤 벽화에서 한자리를 차지할 만큼 중요했음을 보여준다.

당시 그림에 가죽을 늘리는 작업과 신발창에 끈 구멍을 뚫는 작업이 뚜렷이 구분된 것을 보면 고대 이집트의 샌들 공방에서 분업화가 이루어졌던 모양이다.

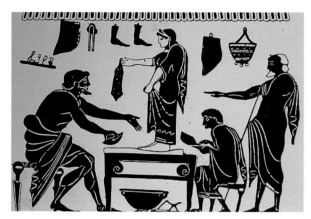

기원전 6세기 그리스에서 제작된 항아리(런던 대영박물관 소장)에는 제화공이 가죽을 재단하는 모습이 그려져 있다. 제화공의 머리 위쪽에 여러 도구와 신발 모형이 걸려 있고 주문자가 작업대로 올라가 신발을 신어보고 있다.

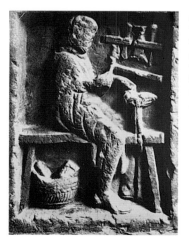

프랑스 랭스 지방에서 발견된 한 묘비에는 신발을 작업대에 올리고 망치질하는 구두장이의 모습이 양각으로 새겨져 있다(2세기경 제작). 이 인물의 발치에는 가죽 조각이 든 바구니가 놓이고 벽에는 연장이 걸려 있다.

고대 로마의 전설에 의하면 제2대 왕인 누마 폼필리우스(기원전 715~672)가 로마 내에서 끊이지 않는 분쟁을 막고자 시민들을 출신에 따라 아홉 가지 직능조합(라틴어로는 콜레기아collegia)으로 분류했다고 한다. 제화공(라틴어로는 수토르sutor)은 제5콜레기아에 속했다. 그러나 기원전 2세기까지 로마 공화정에 중세의 길드와 유사한 동업자 조직이 존재했다는 역사적 증거는 없다. 그 시절에 콜레기아는 국가의 제어를 받았고, 공동신앙 활동과 사회적 행사를 관장하거나 소속원의 공통된 직업적 관심사를 돌보는 것을 주된 목적으로 삼았다. 기술자들은 도심 골목에서 서로 인접한 위치에 작업장을 마련하고 가까이 모여 살았다. 그들이 일하고 생활하던 지역에는 '신발 골목'이나 '구두장이 거리' 같은 이름이 붙었고 지금도 많은 도시에서 이런 지명을 찾아볼 수 있다.

독어권 국가에서는 제화업과 관련된 역사적 증거를 6세기 말에 편찬된 부르군트 법전과 9세기에 샤를마뉴 대제가 반포한 칙령(봉토에 관한 제45호 칙령)에서 찾아볼 수 있다. 당시에 샤를마뉴는 왕명으로 영주들에게 '대장장이, 금은세공사, 제화공, 목수'를 포함한 솜씨 좋은 기술자들을 찾으라고 지시했다.

10~11세기에 이르러 제화업은 역사적으로 큰 전환점을 맞았다. 구두장이들이 동업자 조합인 길드를 결성하고 사회경제적 이익을 도모한 것이다. 시골을 떠나 도시로 진출한 기술자들은 길드의 보호를 받는 동시에 큰 시장과 재화의 집산지가 안겨주는 경제적 이점을 마음껏 누렸다. 처음에는 교회가 길드의 활동을 감독했으므로 조합원의 생활 전반에 성직자들이 미치는 영향은 자연히 클 수밖에 없었다.

중세에 구두장이의 수호성인으로 받들어진 인물은 크리스피누스와 크리스피니아누스 형제로, 지금도 매년 10월 25일이면 그들을 기리는 기념제가 열린다. 프랑스 전설에 의하면 두 사람(프랑스어로는 크레팽과 크레피니앙, 영어로는 크리스핀과 크리스피니언)은 기독교로 개종한 로마 귀족 출신으로, 디오클레티아누스 황제(284~305)의 박해를 피해 프랑스 북부의 수아송으로 몸을 숨겼다. 형제는 제화 기술을 배운 후 낮에는 복음을 설파하고 밤에는 신발을 만들어 가난한 이들에게 나눠주었다. 그들의 고결한 행동은 많은 사람의 시기를 샀고, 마침내 두 사람은 로마군 사령관인 막시미아누스 헤르쿨리우스에게 넘겨졌다. 그러나 어떤 고문도 그들을 해하지 못했고(손가락 끝에 박은 쇠못들이 자꾸 튕겨 나와 구경꾼들이 많이 다쳤다고 한다) 목에 무거운 돌덩이를 매달아 물에 빠뜨려도 죽지 않았다. 그러다 결국 형제는 참수형으로 생을 마감했다. 병사들이 시체를 짐승들에게 던져주었지만, 어떤 동물도 그 곁에 다가오지 않았다. 또 다른 전설에서는 어느 노인과 딸이 천사로부터 두 사람의 시신을 수아송 근처에 묻으라는 전언을 들었다고 한다. 그 외에 동료 신자들이 이탈리아 파니스페르나 지역의 산 로렌초 성당에 유해를 묻었다는 전설도 있다. 수아송(3세기부터 주교좌 도시가 되었다)의 시민들은 신앙심이 깊었던 두 사람을 위해 성당을 헌정했으며 유골은 9세기에 이르러 독일의 오스나브뤼크에 안치되었다.

영국에는 이 형제가 켄트 지방 여군주의 아들이었다는 설이 있다. 막시미아누스 헤르쿨리우스의 박해를 피해 패버샴으로 달아난 두 사람은 가난한 농부로 신분을 위장했다. 이후 크리스핀은 구두장이의 제자가 되었고 크리스피니언은 로마군에 입대했다. 어느 날 크리스핀은 스승의 부탁으로 막시미아누스 황제(288년에 디오클레티아누스가 공동 통치자로 임명했다)의 딸 우르슬라에게 새로 만든 신발을 전달했다. 이렇게 만난 두 사람은 사랑에 빠졌고, 비밀리에 부부의 연을 맺었다. 이 소식을 알게 된 막시미아누스는 이 형제가 귀족 집안 출신이며 크리스피니언이 군대에서 많은 업적을 세웠다는 사실에 결국 화를 누그러뜨리고 10월 25일에 크리스핀과 딸의 결혼을 공식 인정했다고 한다.

사람들이 어떤 이야기를 더 좋아하고 또 무엇이 진실이든 간에, 이 형제가 구두장이의 수호성인이라는 사실은 예나 지금이나 변함이 없다. 신발 제작에 헌신했던 두 사람의 마음가짐은 필시 수많은 구두 장인들에게, 또 이제 막 제화 기술을 배우는 초심자들에게 창조적인 영감을 안겨줄 것이다.

성 크리스피누스와 크리스피니아누스를 묘사한 이 제단화는 일명 카네이션의 거장(Nelkenmeister)으로 알려진 익명의 화가들(1500~1510년에 활동)이 베른에서 완성한 작품으로, 위쪽 그림은 두 성인이 가난한 이들에게 신발을 나눠주는 모습을 표현했다. 아래 그림은 형제가 고문을 당한 후 사형장으로 끌려가는 모습을 담고 있다(취리히의 스위스 국립박물관 소장).

제화업자 길드
The Shoemakers' Guilds

중세의 수공업 길드는 11세기 말부터 발달했다. 옛 문헌에 의하면 독일에서는 1104년 트리어 시에서 제화업자 길드가 생겼다고 한다. 그 뒤로 1128년에 뷔르츠부르크, 1274년에 브레멘, 1377년에 프랑크푸르트에 길드가 설립되었다. 런던의 코드웨이너 길드 설립 문서는 그 역사가 1272년으로 거슬러 올라가는데, 여기서 구두장이를 뜻하는 '코드웨이너cordwainer' 란 말은 질 좋은 가죽으로 유명한 스페인의 코르도바에서 유래했다. 이 길드에는 제혁업자들도 가입되어 있었으며 좌우명은 '가죽과 기술corio et arte'이었다. 파리의 제화공들은 1379년에 동업자 조합을 결성했고, 비슷한 시기에 스위스 취리히에서도 구두장이와 수선공들의 길드가 생겼다는 기록이 있다.

유럽 각지의 제화공 길드는 제 나름의 원칙과 규범을 세우고 조합원에게 철저히 따르게 했다. 이 조직은 제품의 가격을 정하고 엄격한 품질관리 기준을 명시하여 생산량은 물론 근로시간, 조합원의 자격, 도제와 직인(職人, journeyman)의 기술 교육 방식까지 규정했다. 또한 조합원의 일상생활도 길드의 관리 대상이었다.

각종 문서와 돈은 길드 금고에 보관되었고 조직 내에서 가장 명망이 높은 인물들이 책임지고 관리했다. 금고는 뚜껑을 여닫을 수 있는 제단 형태로 만들어졌으며 그 속에는 조합원 명단, 각종 기록물, 값비싼 술잔, 지역사회의 상징물 등이 보관되었다. 한편, 부유한 대도시에 소재한 길드들은 집회소를 마련하여 회의장으로 쓰곤 했다. 그런 건물은 일감을 찾아 각지를 여행하던 직인들의 숙소로도 활용되었다.

당시에는 일정한 자격을 갖춘 사람만이 제화 기술을 배울 수 있었다. 독일에서는 '부모가 모두 어질고 덕망 있는 집안 출신'인 사람 또는 구두장이 남편을 잃은 과부와 결혼한 사람만 제화점에 배움을 청할 수 있었다. 게다가 지원자는 일단 14일간 공방에 머물면서 손재주와 기술을 증명해야 했다. 이렇게 신원을 확인하고 시험을 무사히 통과한 다음에는 수업료를 내고 구두 장인과 계약을 맺었다. 이때부터 제화공은 스승으로서 제자에게 모든 기술을 가르치고 바른길로 이끌 책임을 졌다. 도제 기간은 평균 3년이었으나 수업료를 다 내지 못할 때는 4년까지 일을 돕기도 했다. 약속한 기한을 다 채우면 그때부터 도제는 직인의 자격으로 6~9년가량 각지를 떠돌며 다른 공방에서 기술을 가다듬었다(17세기에는 순회여행이 제화 교육의 필수 과정이 되었으며 그 기간은 1년 반으로 짧아졌다). 여행을 떠난 직인은 한 공방에서 6주 이상을 보냈다. 그리고 공식 문서와 수첩에 머무른 장소와 기간, 그곳에서 한 행동을 기록했다. 여행을 마친 뒤에는 심사위원인 길드의 선임 조합원 네 사람을 대상으로 그간 익힌 지식과 기술을 모두 활용하여 일생일대의 걸작을 만들었다. 제작할 신발은 부츠를 포함하여 네 켤레였고 주어진 시간은 8일이었다. 실제로 뷔르츠부르크 제화업자 길드의 1763년도 규약에는 '튼튼한 승마화 한 켤레, 질 좋은 신사화 한 켤레, 나무굽을 넣은 여성화 한 켤레, 나무굽을 넣은 여

구두 공방을 묘사한 아브라함 보스의 판화(1650년경 제작). 화려한 옷을 입고 카운터 앞에 선 구두 장인의 모습에서 당시 이 직업의 사회적 지위가 꽤 높았음을 알 수 있다.

성용 나막신 한 켤레'를 만들도록 명시되어 있다. 심사위원들을 맞이할 때는 대접을 후하게 해야 했으므로 준비하는 데 큰 비용이 들었다. 그리고 이렇게 시험을 통과한 제화공만이 장인의 지위를 얻어 길드에 가입할 수 있었다. 이때부터 구두 장인과 그 가족은 동종업계 사람들에게 존중을 받고 그가 정식으로 소속된 동업자 조합으로부터 사회적, 경제적 보호를 받았다.

기록에 의하면 도시 지역에는 제후들 못지않게 잘사는 구두장이들이 있었다고 한다. 예를 들어 헨리 8세 시대에 존 피치라는 구두 장인은 런던의 플리트 가에서 40명이 넘는 직인과 도제들을 거느리며 일했다. 그가 교회로 향할 때면 제자들은 제복을 갖춰 입고 스승을 호위했으며, 심지어 옆구리에 칼을 차기도 했다. 또 치프사이드에 살던 존 캠프스라는 구두 장인은 1796년에 사망하면서 3만 7000파운드에 달하는 재산을 자선 활동에 써달라고 유언을 남겼다.

한스 작스(1494~1576)는 독일의 제화업자 가운데 가장 널리 알려진 인물로, 솜씨 좋은 구두 장인인 동시에 뛰어난 시인이자 음악가였다. 그는 4천 편이 넘는 곡과 85편에 달하는 사육제 연극 대본을 썼으며, 현실에 안주한 동업자 조합들을 비판하는 풍자적인 희극을 여러 편 완성했다.

도시에 비해 형편이 넉넉하지 못했던 변두리 지역의 제화업자들은 농민을 대상으로 단순하면서도 값싸고 튼튼한 신발을 제작했다. 그들은 비록 낡아빠진 건물에서 일하긴 했으나, 도시의 구두장이들보다 훨씬 더 평판이 좋았고 헌 신발을 새것처럼 고칠 만큼 실력이 뛰어났다. 시골에는 이곳저곳을 떠돌며 신발 제작과 수선을 하던 기술자들도 드물지 않았다. 그들은 연장을 챙겨 다니면서 농가를 방문하고 그 집에 비축된 가죽으로 온 가족의 신발을 만들곤 했다. 도시의 구둣방에서는 바깥 지역의 제화공들을 경쟁상대로 여겼고, 결과적으로 길드가 시장의 수요와 공급 상황을 엄격히 주시하기에 이르렀다. 실제로 뉘른베르크에서는 1800년에 여자 하인들이 도시 밖의 시장에서 신발을 사는 것을 금지하는 포고령이 내려졌다.

하지만 같은 지역 내에서 벌어지는 경쟁도 절대로 만만치 않았다. 일부 공방은 길드가 허용한 수보다 많은 직인을 고용했고 여름에는 하루 열 시간, 겨울에는 열한 시간으로 규정된 근무 시간을 초과하여 일을 시키거나 공식적으로 인가되지 않은 신발 종류를 만들어내기도 했다. 길드의 임원들은 이런 관행을 막고자 구둣방의 영업 실태를 감찰했다.

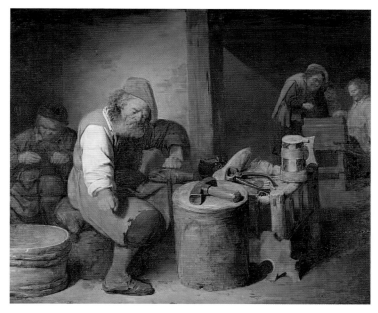

다비트 리카르트 3세의 유화 〈공방의 구두장이와 직인들〉(1655)은 어두운 흙색 계통의 색상, 남자들의 심각한 표정과 고개 숙인 모습을 통해 이 구두장이 일가의 곤궁함을 잘 드러내고 있다(라이프치히 조형예술 박물관 소장).

계몽주의 시대에는 구두장이를 묘사한 이 판화(1750년경 제작)처럼 공예가를 주제로 삼은 그림이 큰 인기를 끌었다. 이런 작품의 주된 목적은 수공품의 제조법과 대상 인물을 사실적으로 보여주는 데 있었다.

당시 다른 분야의 직공들이 노동력을 무자비하게 착취당했던 사실과 비교해봤을 때, 제화공 길드는 동종업계의 인력을 보호하는 데 상당히 힘썼던 것 같다. 아마도 신발을 만드는 일이 그만큼 숙련된 기술을 요구한다는 인식이 있었기 때문이리라.

산업화와 그 결과

Industrialization and its Consequences

1750년 이후 도시들은 정치적 중요성을 잃기 시작했다. 이런 변화와 더불어 1791년에 프랑스가, 19세기 초에 프로이센과 기타 유럽 국가들이 도입한 자유무역 정책(1869년에 무역거래법이 등장하기 전까지 독일 전역에서 통용되진 않았다)에 의해 전통적인 길드 체계가 무너지고 말았다. 독일 지역에서는 이눙Innung이라는 새로운 유형의 상공업자 조합이 생겨났고, 이 이름은 지금까지도 그대로 남아 있다.

19세기 중반에 산업화 시대가 도래하면서 제화업자들은 곤경에 처했다. 일라이어스 하우가 개발한 현대식 재봉틀에 이어서 1856년에 신발 갑피를 재봉하는 기계가 등장했고, 1860년에는 신발창과 뒷굽을 나사로 고정하는 기계가, 1874년에는 웰트 구두 제작에 쓰이는 굿이어Goodyear 재봉기가 탄생했다. 그리고 1900년경 중창과 겉창을 함께 꿰매는 매케이Mckay 재봉기가 발명되면서 제화업은 마침내 기계화 시대를 맞았다. 이러한 기술 혁신으로 말미암아 신발공장들은 막대한 수익을 올렸다. 직물 가공업과 신발 제조업은 미국에서 특히 빠른 성장세를 보여 1901년에는 영국으로 수출되는 미국산

신발이 100만 켤레를 넘어섰다. 소규모 구둣방들은 제품 생산 속도와 가격 면에서 공장제 신발을 따라가지 못했고, 결국 큰 손실을 입었다. 구두 제작자의 지위는 한낱 수선공 수준으로 격하되었다. 그러나 공장제 신발과 장인들의 구두공방에서 만들어진 신발은 품질에서 큰 차이가 났다. 오랜 전통을 지켜온 제화점에는 옷과 마찬가지로 신발이 사람을 만든다고 굳게 믿는 단골손님들이 드나들었고, 이들은 항상 개성이 담긴 고품질 구두만을 고집했다.

현재 런던과 파리, 로마, 빈, 부다페스트에 자리잡은 제화점들(이 중 몇 곳은 백 년이 넘는 역사를 자랑하지만, 상대적으로 최근에 문을 연 곳도 있다)은 먼 옛날부터 이어져온 제작 기법을 그대로 따르고 있다. 일례로, 부다페스트의 라슬로 버시 공방에서는 요즘도 옛 길드 시절의 품질관리 원칙을 준수하여 제품을 만든다. 이곳의 장인들은 모두 본인의 일을 자랑스럽게 여기고 사랑하며 가족같이 친근한 분위기에서 즐겁게 근무하고 있다.

오늘날 헝가리의 제화업계가 구두 제작자들에게 그 옛날

1658년에 요스트 아만과 한스 작스가 펴낸 《세상의 모든 계층에 대한 사실적 묘사집(Eigentlicher Beschreibung aller Stände auf Erden)》에는 구두장이를 묘사한 목판화가 실렸다. 구두를 만드는 도구와 그 과정은 이 책이 출간된 이래로 거의 변하지 않았다.

라슬로 버시 공방의 장인들은 자신의 작품에 자부심을 가지며 제화 과정 하나하나마다 높은 품질 기준을 엄수하려고 한다.

길드에서 바라던 '걸작'을 요구하진 않지만, 실제로 모든 신발은 최상의 작품을 만들 때와 같이 성심성의껏 제작된다. 반면에 독일에서는 요즘도 공방을 개업하고 도제를 가르치려면 걸작 수준의 구두를 만들어 심사를 통과해야만 한다.

전통을 고수하는 구두공방의 장인들은 2천 년 전의 갖바치와 마찬가지로 망치와 못, 녹밥●을 사용한다. 이번 장에서는 그들의 손을 볼 기회가 많다. 칼과 실에 베이고 긁힌 자국, 셀 수 없이 많은 망치질과 바늘땀 때문에 생긴 굳은살. 장인들의 손에는 오랜 노동의 흔적이 남아 있다. 구둣방 사람들은 자신의 연장을 대부분 직접 만들어 쓴다. 칼과 송곳, 바늘의 모양새는 오래된 판화 속의 도구들과 꼭 닮았고, 작업자들은 다른 물건이 손에 도통 익지 않는다며 하나같이 자신만의 연장 쓰기를 고집한다. 라슬로 버시 공방에는 분업이 존재하지 않는다. 컨베이어 벨트로 구두를 전달해가며 한 사람이 라스트에 안창을 못질하고, 다음 사람이 웰트를 재봉하고, 그다음 사

람이 겉창이나 뒷굽을 붙이는 방식을 활용하지 않는 것이다. 버시 공방에서는 구두 한 켤레를 장인 한 사람이 도맡아 만들며 그 속에는 해당 작업자만의 특징이 고스란히 녹아 있다. 식견이 있는 고객이라면 완성된 구두를 보고 누가 어디서 만들었는지 금방 구분할 수 있을 정도다.

구두장이의 작업대는 제 나름의 규칙이 존재하는 작은 세계다. 얼핏 무질서하게 보이지만, 온갖 가죽 조각과 실, 밀랍, 안료와 함께 모든 도구가 제자리를 지키며 특별한 기능을 발휘하는 공간이다.

제화용 연장과 재료를 다루는 작업장의 모습은 지금이나 수백 년 전이나 크게 다르지 않다. 1568년에 제작된 목판화(본문 위의 그림) 속의 구둣방과 여전히 전통 방식을 고수하는 요즘 구둣방을 한번 비교해보자. 위 사진에서 버시 공방 사람들이 제각각 구두를 붙들고 일하는 모습이 목판화에 묘사된 장인들과 무척 닮지 않았는가? 사실 구두를 혼자서 만들든 혹은 분업을 하는 제작 과정 자체는 옛날과 거의 다르지 않다. 이 점은 이어지는 글과 사진에서 확인하기 바란다.

● 가죽 신발의 테두리와 바닥을 꿰매는 실.

구두 제작 과정
Construction of the Shoe

신발창을 포함한 저부低部 제작용 가죽, 주문자의 발 치수와 똑같이 제작된 맞춤형 라스트, 재봉이 끝난 갑피가 작업대에 오르면, 이때부터 구두를 짓는 작업construction●이 진행된다. 여기서는 부품과 부품의 위치를 위아래로 조정하여 끼워맞추고 판판한 가죽 갑피를 입체화한다는 점에서 '짓다'는 표현이 적절할 듯하다.

우선 구두 제작자는 바로 다음 단계에 필요한 저부 부품, 즉 안창, 겉창, 웰트, 월형심, 월형, 선심, 뒷굽을 하나씩 재단한다. 갑피는 이미 완성된 상태로, 차후에 선심이나 월형심, 측면 보강재 같은 보강물이 삽입된다.

본격적인 구두 짓기는 안창을 라스트에 고정시키는 것에서 시작된다. 뒤이어 작업자는 플라이어plier를 이용해 갑피의 아래쪽 가장자리를 안창에 고정시킨다.

그런 다음 바늘과 실을 사용하여 안창의 전족부와 중족부에 일정한 간격으로 웰트를 꿰맨다. 뒤꿈치에는 상단 돌려대기를 대고 나무못을 박는다.

가장자리에 두른 웰트로 인해 공간이 생긴 안창 가운데에 허리쇠를 부착한다. 구두의 중심을 떠받치는 허리쇠 위로 가죽 한 장을 덮고, 나머지 공간에는 코르크 충전재를 채워넣는다.

단일창 구두를 만들 때는 웰트에 겉창을 바로 꿰맨다. 이 중창인 경우에는 웰트와 겉창 사이에 중창을 넣는다.

이어서 나무못으로 뒤꿈치에 하단 돌려대기를 고정시키고 뒷굽을 두껍게 보강한다. 이 작업이 끝나면 제 역할을 다한 라스트를 제거해도 좋다.

기능적인 부분이 모두 완성되면 마무리 작업으로 구두의 외양을 꾸민다. 신발 안팎을 깨끗하게 청소한 후, 가죽에 광택을 내고 장식 무늬와 가지런히 박힌 재봉선을 더욱 강조한다. 겉창에도 은은하게 윤을 낸다.

이 모든 작업은 제작자의 솜씨가 구두에 온전히 반영되도록 작은 부분에도 소홀함 없이 주의에 주의를 기울여 진행해야 한다.

● 일반적으로 제화업계에서 construction은 '제법製法'을 뜻한다.

공방에 갑피와 맞춤형 라스트, 주문자의 발 치수를 기록한 자료, 저부 제작에 쓸 가죽이 도착했다. 이제 이 재료들을 조합하여 멋진 구두를 만들 차례다.

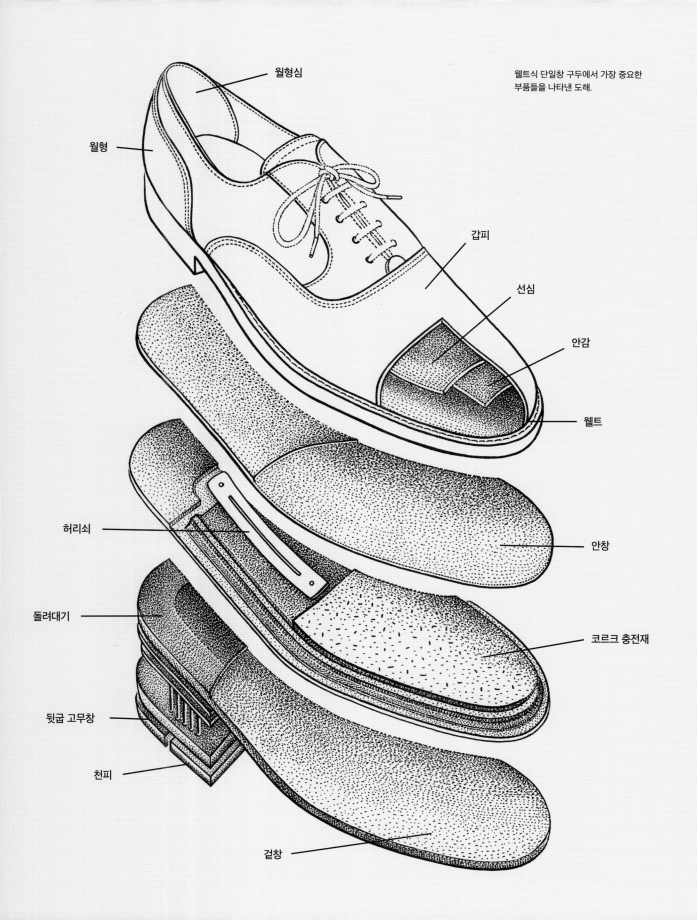

월형심

월형

웰트식 단일창 구두에서 가장 중요한
부품들을 나타낸 도해.

갑피

선심

안감

웰트

허리쇠

안창

돌려대기

코르크 충전재

뒷굽 고무창

천피

겉창

구두의 기본 구조

The ABC of the Shoe

코르크 충전재(창 보강재, 속메움)

코르크 충전재는 웰트의 두께만큼 뜨는 공간을 채우는 데 쓰이며 보행 시 탄력과 안정성을 더해준다.

뒤축 보강재

월형심(뒤축심)은 갑피에서 두 뒷날개가 만나는 위치에 삽입되는 가죽 조각으로, 발을 단단히 잡아주는 역할을 한다. 월형(뒷보강, 뒷갑혁, 힐컵)은 갑피와 같은 소재로 제작되며 뒤축의 재봉 부위를 덮는다. 보통 뒤꿈치 모양에 맞춰서 일자형 띠나 폭이 더 넓은 가죽 조각을 부착한다.

힐 리프트(heel lifts)

뒷굽은 튼튼한 가죽 조각을 2~4장 쌓아서 만든다. 그냥 리프트라고도 한다.

천피(굽창)

뒷굽에서 가장 아래쪽에 대는 가죽으로, 지면에 닿는 부분이다.

선심

선심은 두께가 1.7~2밀리미터인 작은 가죽 조각으로, 통가죽의 목덜미에서 재단한다. 구두 종류에 따라 모양이 달라지며 갑피와 안감 사이에 삽입된다. 보행 중에나 갑피가 젖었을 때 구두코가 늘어나지 않게 원형을 유지시킨다. 발가락을 보호하는 역할도 한다.

안창

두께 2.5~3.5밀리미터짜리(신발의 강도와 외형에 따라 달라진다) 가죽 조각으로, 구두 짓기의 중심이 되는 부품이다. 일반적으로 안창 위에는 얇은 가죽 안감(까래)을 붙인다.

까래

안창 위에 까는 부드러운 가죽층으로, 발과 직접 닿는 부분이다. 주문자의 요청에 따라서 안창을 전부 덮거나 전체의 ¾이나 ¼(뒤꿈치 부위만)만 덮는다.

안감

갑피 안쪽에는 담금식 무두질로 처리한 가죽을 댄다. 안감은 발과 직접 접촉하는 부분인 만큼 유연하면서도 자연스럽게 '숨쉬는' 소재를 택해야 한다.

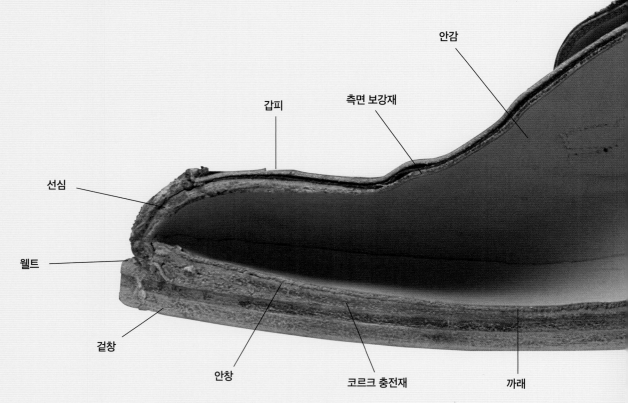

겉창

지면에 닿는 부분. 가볍고 날렵한 스타일의 구두에서는 두께가 약 5밀리미터이며, 선이 굵고 견고한 구두일수록 바닥면이 두껍다.

돌려대기

안창과 겉창에 못으로 고정되는 폭 2센티미터, 두께 3밀리미터 가죽띠로, 웰트의 연장선이자 뒷굽의 토대를 이룬다. 웰트식 구두를 만들 때는 나무못으로 돌려대기를 고정시키고, 더블 스티치식 구두의 경우에는 실로 꿰매어 고정시킨다.

뒷굽 고무창

천피와 함께 굽바닥에 부착되는 단단하고 마찰력이 강한 고무 조각으로, 두께는 약 6밀리미터다.

허리쇠

중족부(구두에서는 이 부위를 허리 또는 생크shank라고 한다)에 세로로 놓이는 길이 약 10센티미터, 너비 약 1.5센티미터 철편으로, 웰트의 두께만큼 뜨는 공간에 삽입된다. 모양이 안창의 곡면에 맞게 약간 휘어져 있다. 허리쇠는 보행 시에 발을 지지하고 신발 뒤꿈치의 흔들림을 막는다.

측면 보강재

갑피의 측면부와 그 안감 사이에 갑피용 가죽으로 만든 보강재를 삽입한다. 보통 넓은 띠 형태로 제작되는 이 부품은 갑피가 과도하게 늘어나는 문제를 막고 신발의 양측면에 지지력을 더한다.

갑피

갑피 재료로는 크로뮴 무두질로 처리한 가죽을 사용한다.

웰트(대다리)

구두의 전체 구조를 지탱하는 가죽띠로, 길이와 너비, 두께가 각각 약 60센티미터, 2센티미터, 3밀리미터에 달한다. 갑피와 안창, 겉창을 하나로 결속시키는 역할을 한다.

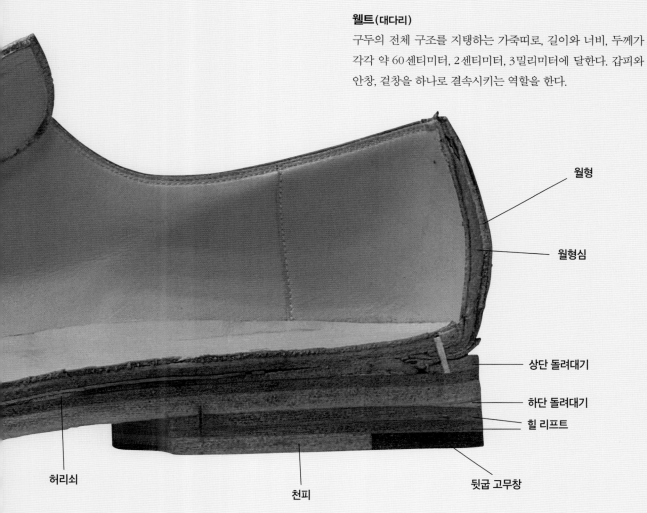

월형

월형심

상단 돌려대기

하단 돌려대기

힐 리프트

허리쇠

천피

뒷굽 고무창

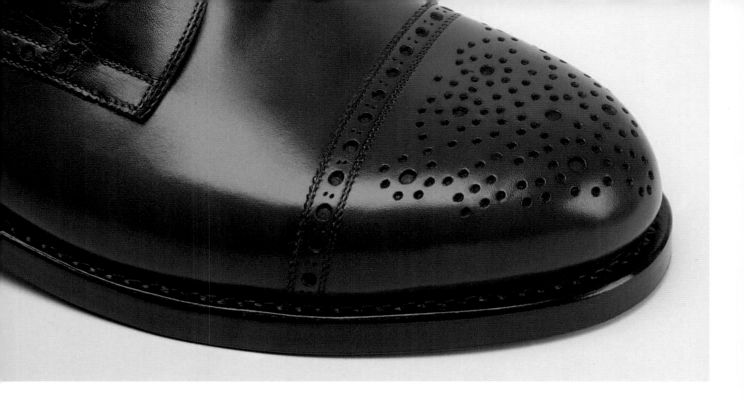

웰트식 구두
The Welted Shoe

수제화는 제작 방식에 따라 크게 두 종류로 나뉜다. 바로 웰트식 구두와 더블 스티치식 구두다.

　　두 유형 모두 웰트를 이용해 안창 위에 갑피를 고정한다는 점은 똑같다. 바늘 두 개로 재봉 작업을 진행한다는 점도 그렇고 공정상 몇 군데 공통점이 존재한다. 그러나 두 구두를 어떻게 만드는지 자세히 들여다보면 외형이나 기능에 큰 차이가 있음을 알게 된다.

　　웰트식 구두는 단일창, 이중창 할 것 없이 모두 가볍고 우아한 맵시를 자랑한다. 모델에 따라 평상화와 특별한 행사에서 신을 신발로 두루 쓸 수도 있다. 요컨대 신사라면 신발장에 한 켤레 정도는 꼭 구비해야 하는 구두다.

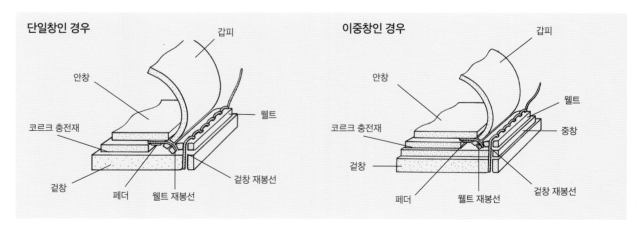

웰트식 단일창 구두의 단면도. 첫 번째 재봉선이 갑피와 웰트, 안창을 연결하고, 두 번째 재봉선은 웰트와 겉창을 연결한다.

웰트식 이중창 구두의 단면도. 두 번째 재봉선이 웰트와 중창, 겉창을 연결한다.

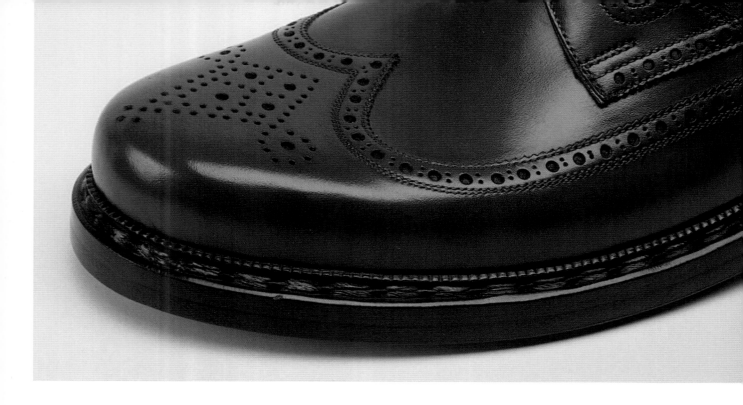

더블 스티치식 구두

The Double-stitched Shoe

더블 스티치식 구두에는 단일창을 두 겹으로 재봉한 것과 이중창을 세 겹으로 재봉한 것이 있으며 두 종류 모두 강하고 활동적인 인상을 준다. 평상복에 맞춰 신으면 조금은 단정한 느낌을 낼 수 있지만, 격식을 많이 차려야 하는 자리에는 어울리지 않는다.

더블 스티치식 구두는 웰트를 두르는 위치에 따라 또 둘로 나뉜다. 하나는 다른 구두와 마찬가지로 안창의 허리까지만 웰트를 대는 것이고, 다른 하나는 뒤꿈치까지 전부 두르는 것이다. 후자의 경우, 뒤꿈치가 일반적인 구두에 비해 더 넓어 보인다.

갑피에는 매끄럽고 질긴 가죽이나 표면이 깔깔한 가죽을 쓴다. 부위별로 색을 다르게 넣는 경우도 많으며, 발목을 살짝 덮는 제품이나 앵클부츠 형태가 인기를 끌고 있다.

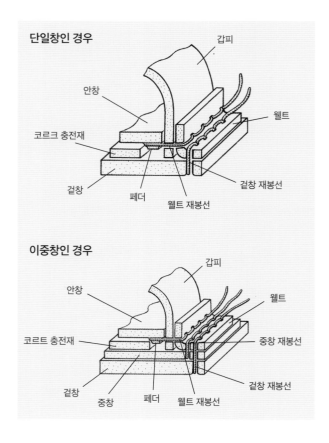

더블 스티치식 단일창 구두와 이중창 구두의 단면도. 단일창의 웰트에는 재봉선이 두 겹으로 들어간다. 바늘땀 위치가 엇갈리게 배열된 두 재봉선의 길이는 웰트식 구두보다 두 배 이상 길다. 안창과 웰트, 갑피를 하나로 묶는 웰트 재봉선이 밖으로 완전히 드러나 있으며, 겉창 재봉선에 의해 웰트와 겉창이 결속된다. 이중창이 적용된 더블 스티치식 구두에는 재봉선이 세 줄 들어간다. 웰트 재봉선의 기능은 단일창에서의 사례와 같으며, 중창 재봉선은 웰트와 중창을, 겉창 재봉선은 웰트, 중창, 겉창을 하나로 묶는다. 세 재봉선 모두 밖으로 드러나 있어 육안으로 확인이 가능하다.

담금식 무두질
Pit Tanning

클래식한 수제 신사화의 저부 부품들, 즉 안창, 중창, 겉창, 뒷굽, 웰트는 내구성이 뛰어난 가죽으로 만들어진다. 여기에는 전통 방식 그대로 식물성 원료를 사용하여 담금식 무두질 처리한 소가죽이 제격이다. 전처리 방법은 저부용 가죽, 갑피용 가죽 할 것 없이 똑같다(90쪽 참고). 그러나 각 소재를 무두질하는 방식에는 상당한 차이가 있다. 우선 무두질에 쓰는 원료가 다르고, 사용하는 기술 역시 다르다. 갑피용 가죽의 경우에는 원피를 무두질 용제가 든 커다란 통에 넣고 오래 돌리지만, 신발창에 쓸 가죽을 만들 때는 이 방법을 못 쓴다. 계속된 회전으로 가죽이 부드러워지면서 내구성과 콜라겐 성분의 접착력이 떨어지기 때문이다. 신발창에는 강한 응력이 수시로 가해지므로 그런 특성은 오히려 불필요하다. 이런 이유에서 고전적인 방법인 담금식 무두질이 지금도 활용된다. 이 작업에는 구덩이가 적어도 세 개 필요하다. 먼저 한 구덩이에 농도가 묽은 무두질 용제를 채우고 안팎을 깨끗이 손질한 원피를 6주간 담가둔다. 이후 원피는 조금 더 진한 용액을 채운 구덩이로 옮겨져 다시 6주를 보낸다. 그리고 마지막 구덩이에서 장장 11개월을 보낸다. 원피 다발을 식물성 원료와 번갈아 배치하고, 이 작업물을 구덩이에 넣은 후에는 완전히 잠기도록 용액을 가득 채운다. 그러면 그 속에서 신비로운 변화가 일어나 허여멀건 생가죽이 중후한 천연색을 띠며 수분과 고온에 저항성을 갖춘 저부용 가죽으로 거듭난다. 현재 과학자들이 인위적으로 가죽을 합성하려고 많은 노력을 기울이고 있으나, 인공 소재 중에는 아직 이 천연가죽에 비길 만한 것이 없다. 어쩌면 성공이 바로 코앞에 다가왔거나, 아니면 앞으로도 절대 성공하지 못하거나 둘 중 하나가 아닐까.

깨끗하게 손질한 원피를 첫 번째 구덩이에 담그는 모습.

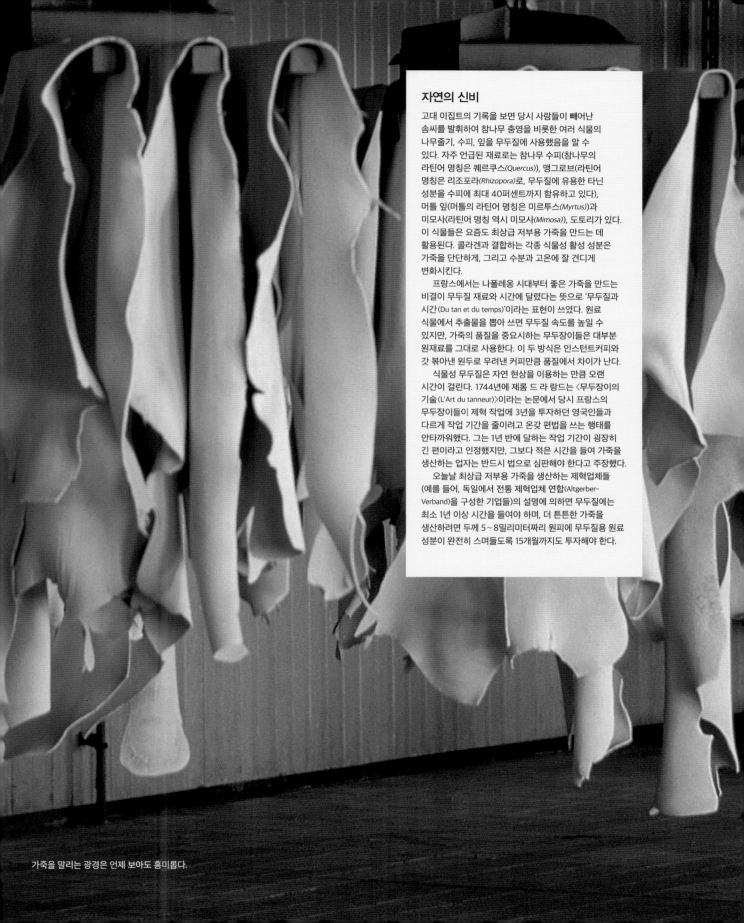

자연의 신비

고대 이집트의 기록을 보면 당시 사람들이 빼어난 솜씨를 발휘하여 참나무 충영을 비롯한 여러 식물의 나무줄기, 수피, 잎을 무두질에 사용했음을 알 수 있다. 자주 언급된 재료로는 참나무 수피(참나무의 라틴어 명칭은 퀘르쿠스(*Quercus*)), 맹그로브(라틴어 명칭은 리조포라(*Rhizopora*)로, 무두질에 유용한 타닌 성분을 수피에 최대 40퍼센트까지 함유하고 있다), 머틀 잎(머틀의 라틴어 명칭은 미르투스(*Myrtus*))과 미모사(라틴어 명칭 역시 미모사(*Mimosa*)), 도토리가 있다. 이 식물들은 요즘도 최상급 저부용 가죽을 만드는 데 활용된다. 콜라겐과 결합하는 각종 식물성 활성 성분은 가죽을 단단하게, 그리고 수분과 고온에 잘 견디게 변화시킨다.

프랑스에서는 나폴레옹 시대부터 좋은 가죽을 만드는 비결이 무두질 재료와 시간에 달렸다는 뜻으로 '무두질과 시간(Du tan et du temps)'이라는 표현이 쓰였다. 원료 식물에서 추출물을 뽑아 쓰면 무두질 속도를 높일 수 있지만, 가죽의 품질을 중요시하는 무두장이들은 대부분 원재료를 그대로 사용한다. 이 두 방식은 인스턴트커피와 갓 볶아낸 원두로 우려낸 커피만큼 품질에서 차이가 난다.

식물성 무두질은 자연 현상을 이용하는 만큼 오랜 시간이 걸린다. 1744년에 제롬 드 라 랑드는 〈무두장이의 기술(L'Art du tanneur)〉이라는 논문에서 당시 프랑스의 무두장이들이 제혁 작업에 3년을 투자하던 영국인들과 다르게 작업 기간을 줄이려고 온갖 편법을 쓰는 행태를 안타까워했다. 그는 1년 반에 달하는 작업 기간이 굉장히 긴 편이라고 인정했지만, 그보다 적은 시간을 들여 가죽을 생산하는 업자는 반드시 법으로 심판해야 한다고 주장했다.

오늘날 최상급 저부용 가죽을 생산하는 제혁업체들(예를 들어, 독일에서 전통 제혁업체 연합(Altgerber-Verband)을 구성한 기업들)의 설명에 의하면 무두질에는 최소 1년 이상 시간을 들여야 하며, 더 튼튼한 가죽을 생산하려면 두께 5~8밀리미터짜리 원피에 무두질용 원료 성분이 완전히 스며들도록 15개월까지도 투자해야 한다.

가죽을 말리는 광경은 언제 보아도 흥미롭다.

소가죽으로 만든 구두창의 모습. 전통 제혁업체 연합의 품질 마크를 당당히 획득한 이 제품은 독일 트리어 시의 요하네스 렌덴바흐(Johannes Rendenbach) 사에서 생산된 것으로, 구두창 분야의 메르세데스 벤츠로 통한다.

저부 제작용 가죽

Leather for the Lower Parts

수공업 분야의 전통은 나라마다 추구하는 방향과 표현 방식이 다르다. 예를 들어, 독일에서는 참나무류의 활성 성분을 이용하여 전통적인 담금식 무두질을 했다는 인증 표시로 전통 제혁업체 연합(1930년에 설립)의 품질 마크를 사용한다. 이 마크는 오직 식물성 원료만 사용해 1년간 담금식 무두질 처리한 고품질 가죽에만 붙는다. 유럽에서도 이런 단체가 존재하는 곳은 독일뿐이며, 이탈리아와 프랑스, 영국, 헝가리의 몇 안 되는 제혁업체들만 독일의 전통 제혁업체 연합과 유사한 방식으로 제화용 가죽을 생산한다.

담금식 무두질로 만든 가죽은 튼튼하면서도 유연하고, 가공하기가 용이한 동시에, 구두에 가해지는 온갖 충격과 응력에도 잘 견딘다. 이 소재로 제작되는 겉창, 안창, 뒷굽, 웰트, 월형심은 다양한 장점을 지닌다. 눈비가 올 때 또는 여름의 뜨거운 아스팔트나 자갈밭 위에서도 담금식 무두질로 생산된 가죽창은 온전히 제 형태를 유지한다. 웰트 역시 늘어나거나 줄어들지 않고 어떤 환경에서든 완벽하게 구두를 지지한다. 안창은 통기성이 좋고 눅눅한 느낌 없이 발에 난 땀을 흡수하며 살균 효과까지 낸다. 게다가 식물성 원료 덕분에 아름다운 천연색을 띤다. 무두질이 잘된 가죽의 향은 효과 좋은 발냄새 탈취제와도 견줄 만하다.

무두질된 가죽을 금속 롤러로 높을 압력을 가해 압착한다.

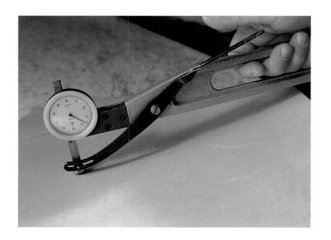

가죽의 품질은 색깔과 감촉으로 가늠할 수 있지만, 정확성을 기하려면 특수한 장비를 사용해야 한다. 사진 속의 기구는 가죽 두께를 여러 지점에서 아주 정확하게 측정할 수 있다.

저부용 가죽의 재단 부위

The Lower Parts

저부용 소가죽은 제혁소에서 큰 조각들로 나뉜 뒤 구두공방으로 전달되어 구두 제작자에 의해 알맞은 치수로 재단된다. 목덜미와 복부 가죽은 두께가 2.5~3.5밀리미터로, 안창과 웰트, 월형심, 선심, 이중창 구두의 중창을 만드는 데 쓰인다. 소가죽에서 가장 튼튼하고 질긴 부위는 척추의 좌우측에 자리하며, 길이 방향으로는 목에서 등허리까지, 아래로는 복부까지 이어진다. 전처리 작업과 무두질 후에 측정한 두께는 약 6밀리미터이며, 위치상 등 가운데에 해당하므로 일명 등가죽이라고도 한다. 이 부위는 겉창과 천피, 돌려대기처럼 심하게 마모되는 부품을 만드는 데 적합하며, 그 밖에 머리와 측면의 가죽은 보통 힐 리프트용 재료로 쓰인다. 갑피재단사는 모든 부품을 한꺼번에 오려내어 다음 작업 단계로 넘기지만, 구두 제작자는 저부를 만들면서 그때그때 필요한 부품을 잘라 쓴다. 저부를 한 층씩 쌓는 과정에서 각 부품의 최종 치수가 결정되기 때문이다. 따라서 모든 작업을 마무리하는 데는 많은 시간과 인내가 요구된다.

무두질 처리된 통가죽에서 목과 배의 가장자리는 등가죽보다 두께가 얇다. 구두 제작자는 두께를 기준 삼아 어느 부위를 어떤 부품으로 만들어 쓸지 결정한다.

저부 부품 재단하기
Cutting out the Lower Parts

위쪽의 쇠칼은 저부 부품을 재단하는 도구로, 손잡이와 날이 이어져 있다. 칼날이 살짝 굽어져 있어 가죽을 도려내기가 한층 수월하다. 재단하면서 손에 잔뜩 힘을 주므로 작업자가 다치지 않도록 손잡이를 가죽으로 여러 번 감쌌다. 부품을 잘라낸 후엔 다음 작업이 더 수월하고 깔끔하게 잘리도록 숫돌로 칼을 갈아둔다.

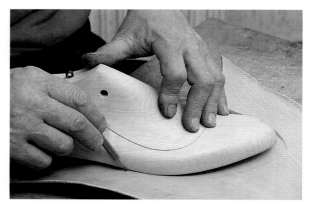

저부용 가죽은 무두질 공장에서 목과 등, 배 부위로 적절히 분할되어 공방에 도착한다. 재단되는 부품은 제작 단계에 따라 모두 다르다. 작업자는 가죽의 목 부위에서 안창을 오려내는 것을 시작으로 그때그때 필요한 부품만 재단한다. 우선 라스트를 준비한 가죽에 올리고 윤곽선을 따라 그린다. 간혹 주문자의 왼발과 오른발 치수가 크게 다를 때도 있다.

소가죽의 등허리 부위(두께 5~6밀리미터)는 장방형으로 큼직하게 잘려서 공방에 도착한다. 이 소재가 얼마나 튼튼한지는 사진만 보아도 금방 알 수 있다. 앞으로 살펴볼 저부 작업에는 이 가죽이 빈번하게 사용된다. 구두 제작자는 작업물이 반 정도 완성된 시점에서 겉창을 재단한다. 우선 웰트가 부착된 갑피 바닥면을 등가죽에 대고 윤곽선을 따라 그린 후 안창을 재단할 때와 같은 방식으로 겉창을 잘라낸다. 힐 리프트 역시 이 가죽으로 만든다. 굽 높이에 따라 힐 리프트가 4~6장 필요한데, 웰트 밑에 겉창을 대기 전까지는 이 부품을 재단하지 않는다. 구두 바닥에 꿰맨 겉창의 치수에 맞춰 힐 리프트의 패턴을 뜨기 때문이다. 이런 이유로 각 공정을 올바른 순서대로 진행하는 것이 무척 중요하다. 그렇지 않으면 고객의 발에 잘 맞지 않는 결과물이 나올 우려가 있다.

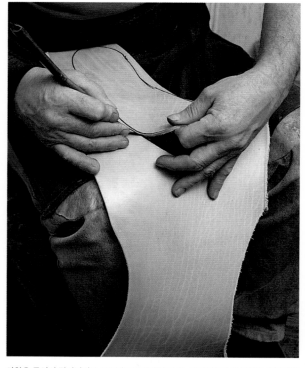

안창은 물성이 질기면서도 부드럽고 유연해야 한다. 소가죽에서 이 부품을 만들기에 적합한 부위는 목덜미(두께 2.5~3.5밀리미터)이다. 재단 시에는 왼쪽과 오른쪽 안창을 천천히, 아주 조심스럽게 오려낸다. 안창의 치수는 웰트의 길이를 결정한다.

안창

The Insole

안창은 갑피와 웰트의 고정부가 되는 중요한 연결 부품이다. 앞에서도 이야기했듯이 본격적으로 구두를 짓는 일은 안창을 라스트에 고정시키는 데서 시작한다.

구두 제작자는 안창을 재단한 후 유리조각으로 표면의 얇은 막을 세게 긁어낸다. 이렇게 처리한 면은 발과 맞닿는 부분이 된다.

이어서 라스트를 밑바닥이 보이게 무릎에 얹고 물을 적셔 한층 부드러워진 안창을 라스트에 올린다. 그런 다음 안창이 라스트에 밀착되도록 발걸이(끈)를 당긴다. 작업자는 플라이어로 가죽을 팽팽히 잡아당기고 쇠못을 3~4개 박아 라스트에 고정한다. 이때 안창이 들뜨지 않도록 못 머리를 바닥 쪽으로 구부려둔다(못을 제거할 단계에 이르면 이후에는 이런 식으로 가죽 부품을 고정할 필요가 없다). 여분의 가죽은 칼을 수직으로 세워 잡고 다른 손으로 안창을 �꽉 누른 상태로 라스트 가장자리를 따라 잘라낸다. 이 작업 시에는 라스트 모양대로 아주 정교하게 칼을 움직여야 한다.

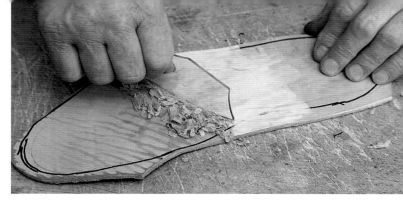

날카로운 유리조각은 안창의 표면을 매끄럽게 다듬기에 매우 적합한 도구다.

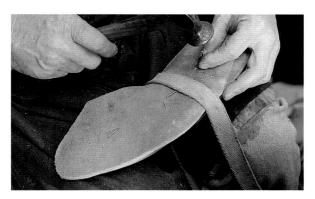

안창을 라스트에 고정할 때 이 사진과 같이 발걸이를 활용한다.

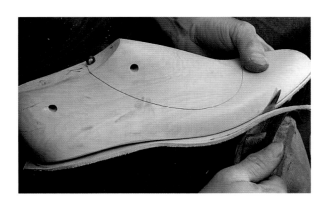

여분의 가죽을 잘라내고 나면 라스트 모양에 딱 맞는 안창이 완성된다.

발걸이 혹은 등자끈?

구두를 만들다보면 양손을 모두 써야 할 때가 많다. 이럴 때 튼튼한 가죽으로 만든 발걸이 또는 일명 등자끈(너비 1.5~2센티미터, 요즘은 자동으로 둥글게 말리는 제품도 있다)을 쓰면 양손을 자유롭게 움직일 수 있다. 구두장이들은 평소 이 끈을 발과 다리에 둘러놓고 일하다가 필요에 따라 발로 당기거나 풀어가며 작업을 진행한다.

유리조각

깨진 유리창이나 유리병 조각은 제화업계에서 먼 옛날부터 지금까지 변함없이 애용되는 도구로, 가죽의 표면을 미세하게 깎아내거나 매끄럽게 다듬고 금을 긋는 데 사용된다. 수리할 필요가 없고 언제든 새것으로 교체할 수 있어 비용면에서 전혀 부담이 없다. 일회용 연장이라고 해도 크게 틀린 말은 아니다.

페더

The Feather

안창에서 뒷굽과 페더의 위치는 연필이나 유리조각으로 표시한다. 페더(너비 6밀리미터, 높이 2밀리미터)는 안창의 가장자리로부터 6밀리미터 정도 떨어진 위치에 구두 허리와 앞부리를 두르는 턱을 형성한다. 그러나 구두 주인이 안짱걸음으로 걷는다면 신발 바닥에 노출된 재봉선이 금방 쓸리고 마모될 위험이 크므로 가장자리로부터 최대 1센티미터까지 띄우기도 한다. 표시해둔 선을 따라서 안팎의 가죽을 깎을 때는 안창 피할용 공구를 사용한다.

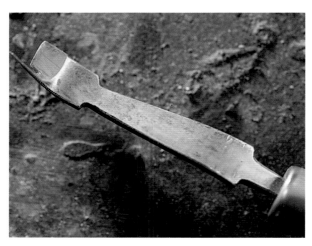

안창 가죽을 깎아낼 때, 즉 '피할'할 때는 강철로 된 안창 피할용 공구를 사용한다.

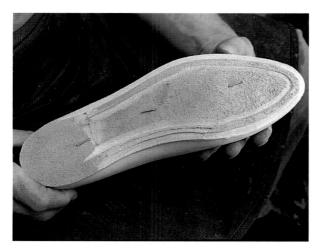

안창 바닥에 페더가 선명하게 모습을 드러냈다. 이로써 웰트 작업이 가능한 상태가 되었다.

스트레이트팁 구두의 선심

윙팁 구두의 선심

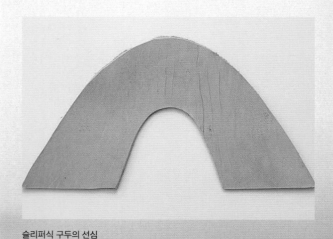

슬리퍼식 구두의 선심

갑피 보강하기
Preparing the Upper

안감을 넣고 얼추 조립을 마친 갑피의 나머지 작업 역시 구두 제작자의 몫이다. 가장 먼저 할 일은 각종 보강재를 재단하는 것이다. 스트레이트팁과 윙팁 구두의 선심은 소가죽의 목덜미나 복부를, 월형심은 복부 가장자리를 잘라서 만들고, 측면 보강재는 갑피를 만들고 남은 가죽 조각으로 만든다. 재단이 끝나면 각 보강재의 가장자리를 얇게 깎아내고 앞면과 뒷면에 접착제를 바른다. 앞코 쪽에는 갑피와 안감 가죽 사이에 선심을 넣고, 뒤꿈치 쪽에는 월형심을, 신발 양옆에는 측면 보강재를 넣는다. 이어서 갑피를 작업대에 펼친 다음, 접착제가 균일하게 펴지고 보강재와 갑피 및 안감이 서로 접하는 면끼리 잘 붙도록 처음에는 갑피 겉면을, 그다음에는 전체를 뒤집어서 안감 쪽을 힘주어 누른다. 선심은 발가락을 보호하는 보강재로, 구두 모양을 보면 이 부품이 삽입되었는지 아닌지를 대번에 알 수 있다. 선심을 넣은 앞코는 착용자의 발이 보행 중에 체중을 지탱하면서 조금 신장되더라도 발가락이 앞부리의 단단한 가죽과 맞닿지 않을 만큼 충분히 넓어야 한다.

선심의 두께는 부분마다 조금씩 차이가 난다. 구두의 앞부리는 강한 응력을 받으므로 어느 부위보다도 소재가 두꺼워야 한다. 따라서 발 끝부분에는 가죽을 원래 두께 그대로 쓴다. 그러나 이 보강재는 구두 허리 쪽으로 가면서 조금씩 얇아진다. 발의 움직임에 맞춰 더 큰 유연성이 요구되기 때문이다. 가죽을 깎아낼 때는 먼저 잘 드는 칼을 사용하고, 이어서 줄칼과 유리조각으로 표면을 다듬어 가장자리 두께가 0.5밀리미터까지 점점 얇아지게 만든다.

구두 앞부리의 강도는 접착제를 바르는 방법과도 관계가 있다. 접착제는 앞부리 쪽에서 한층 두껍게, 구두 허리 쪽으로 갈수록 얇게 펴 발라야 한다. 구두의 완성도를 평가할 때 극히 중요하게 생각하는 가죽의 강도와 내구성은 접착제와 그 도포량에도 얼마간 영향을 받는다.

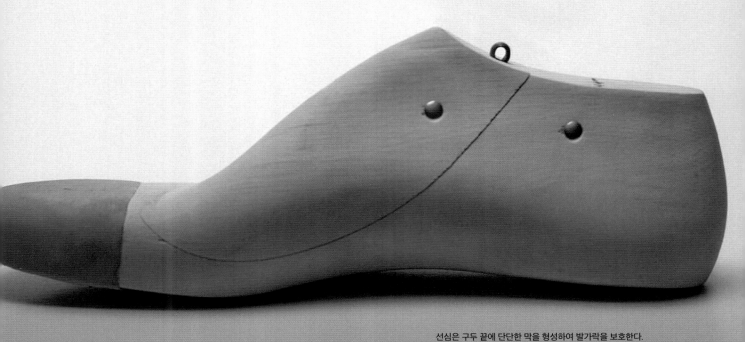

선심은 구두 끝에 단단한 막을 형성하여 발가락을 보호한다.

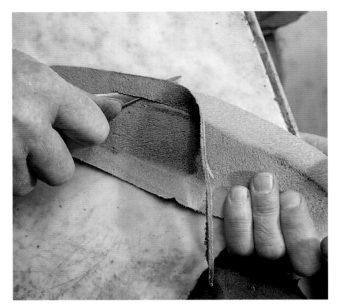

월형심
The Counter

월형심은 구두를 신고 벗을 때나 보행 시에 뒤꿈치를 견고하게 받치는 부품으로, 두께가 상대적으로 얇은 후면의 갑피 가죽이 구겨지지 않게 하고 발을 안정적으로 잡아주는 역할을 한다. 가죽 두께는 위로 갈수록 얇아지는데, 이것을 갑피와 안감 사이에 삽입할 때는 그 가장자리가 갑피의 톱라인과 잇닿도록 맞춰넣어야 한다. 그렇지 않고 월형심을 조금 낮은 위치에 부착하면 갑피에 크게 주름이 생기고 만다. 월형심은 선심과 같은 방식으로 제작하며, 강한 압력에 견딜 만큼 튼튼해야 한다.

뒤꿈치 부위의 착용감과 유연성을 높이기 위해 월형심의 위아래 가장자리를 중심부보다 얇게 깎아야 한다.

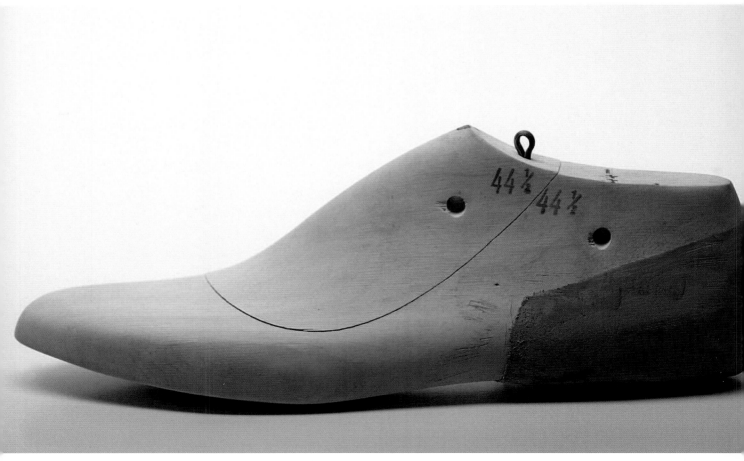

가죽 둘레를 얇게 깎은 월형심을 라스트에 대어보면 이런 모양이 된다. 이 부품이 안감과 갑피 사이에 삽입된 후, 세 가죽층은 라스트 위에서 제 형태를 갖추게 된다.

측면 보강재
The Side Reinforcements

갑피 안팎에 지지력을 더하고 보행 시에 구두 양측면의 가죽이 늘어나거나 주름지지 않게 하는 역할을 한다. 측면 보강재는 갑피를 재단하고 남은 가죽으로 만들며 두께는 1.2~1.4밀리미터다.

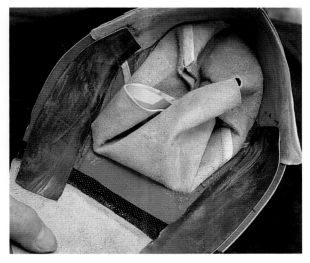

앞뒷면에 접착제를 바른 선심, 월형심, 측면 보강재를 갑피에 부착할 때, 작업에 방해되지 않도록 안감 가죽을 가운데로 모아서 접어둔다. 보강재끼리는 말단부가 맞붙게 된다.

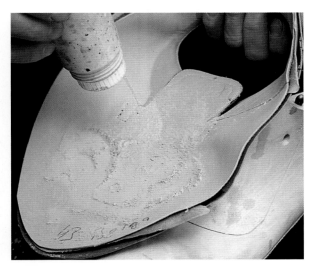

보강재를 제 위치에 부착한 후 안감을 원래대로 펼치고 갑피 안팎의 주름을 편다. 나중에 완성된 구두를 라스트에서 쉽게 벗길 수 있게 안감 가죽에 분가루를 뿌려둔다.

접착제
The Adhesive

전통을 고수하는 제화업자들은 접착제를 밀가루나 밤, 감자로 직접 만들어 쓴다. 이런 접착제는 판 형태로 굳혀두었다가 필요할 때 물과 섞어서 사용한다. 이때 물양을 정확히 가늠하는 것이 중요하다. 풀이 너무 묽으면 가죽 표면에서 흘러내리기 쉽고, 너무 되면 덩어리질 우려가 있다. 또한 가죽에 지나치게 많은 양을 바르지 않도록 주의해야 한다. 자칫 잘못하면 선심과 월형심, 측면 보강재를 삽입했을 때 갑피나 안감에 풀이 배어들어 보기 싫은 자국이 남기 때문이다. 일을 하다보면 간혹 생길 수 있는 문제이긴 하지만, 진정한 장인이라면 이런 상황이 벌어지지 않도록 최대한 주의를 기울여야 마땅하다.

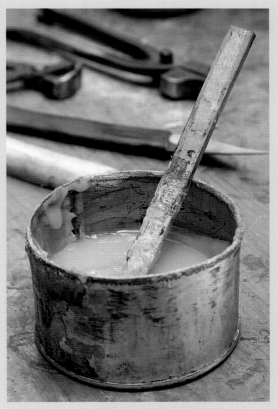

밀가루나 밤, 감자 같은 재료로 만든 접착제를 물과 섞어서 사용한다. 구두장이들은 자신만의 비법으로 접착제를 직접 만들어 쓴다.

골씌움

Lasting

라스트 바닥에 안창을 고정시키고 그 밖의 준비 작업을 마치면 저부 작업의 2단계로 넘어간다. 이번에는 플라이어가 중요한 역할을 한다.

복잡다단한 과정을 거치는 이 작업의 주목적은 갑피를 라스트 모양에 맞추는 데 있다. 앞부리와 뒤꿈치 모양을 잡을 때 특히 주의해야 하는데, 라스트에 갑피를 씌울 때 해당 부위에 주름이 많이 잡히기 때문이다. 이 주름진 부분을 반드시 라스트의 곡면에 맞게 팽팽히 펴야 한다.

제화용 플라이어는 두 가지 기능을 지녔다. 깔쭉깔쭉 골이 파인 주둥이로는 갑피 가죽을 잡아당겨 표면을 반듯하게 펴고, 네모지게 돌출된 등으로는 못을 친다. 즉 이 연장 하나로 가죽을 당기고 그 언저리에 못 박는 작업을 동시에 수행할 수 있다.

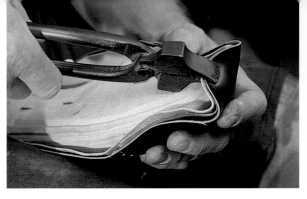

골씌움 작업은 구두의 바닥면부터 시작된다. 우선 플라이어의 주둥이로 앞부리의 세 가죽층을 동시에 잡아당겨 팽팽하게 편다. 갑피가 앞으로 바짝 당겨지면 구두다운 모양새가 잡히기 시작한다.

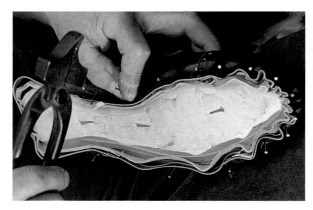

갑피가 라스트에서 벗겨지지 않도록 여덟 곳(토캡 쪽에 세 개, 양측면에 두 개씩, 뒤꿈치에 하나)에 못을 박아 고정시킨다. 이어서 플라이어로 가죽을 5~6센티미터 간격마다 한 번씩 잡아당겨서 재차 모양을 잡는다. 당긴 부위는 안창 쪽으로 구부려 못으로 다시 고정시킨다. 작업 도중에 이따금 라스트를 뒤집어보고 갑피의 중심축이 한쪽으로 치우치지 않았는지 확인한다

플라이어로 갑피 모양을 잡을 때 사용하는 쇠못은 길이 2.5센티미터, 지름 1.2~1.4밀리미터로, 못질 중에 쉽게 부러지거나 휘어서는 안 된다. 훌륭한 구두 장인들은 못질 한 번으로 가죽 갑피와 안감, 보강재를 모두 뚫고 라스트에 5밀리미터 깊이까지 못을 박는다.

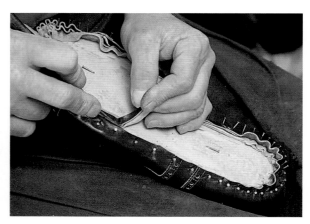

모양을 다 잡고 보니 갑피 가죽에 필요 이상으로 남는 부분이 많다. 갑피 가장자리가 페더 위치에 잘 맞도록 여분의 가죽을 잘라낸다.

망치질

Hammering the Shoe

다음 순서는 한쪽 면이 동글납작한 제화용 망치(무게 약 500그램)로 갑피를 섬세하게 두들기는 일이다. 이 작업으로 가죽의 섬유조직이 단단히 압축되어 구두의 맵시가 살아나고 내구성이 향상된다. 여기서 중요한 것이 바로 라스트의 재질이다. 질 좋은 목재는 망치를 내려칠 때마다 진동하면서 자동으로 박자를 맞춘다. 마치 끊임없는 망치질에 의해 되살아나는 것처럼 말이다.

　제화용 망치는 평범한 가정용 망치와 생김새가 닮았지만 용도가 더 다양하다. 망치 머리 뒤쪽의 쐐기면은 못과 못 사이에 잡힌 주름을 펴는 데 쓰인다. 동글납작한 앞쪽으로는 구두 측면을 두루 두들겨 겉에 생긴 주름을 깨끗하게 편다. 월형의 위쪽과 토캡 역시 같은 방식으로 손질하여 갑피 전체를 매끈한 모양새로 만든다. 제화 작업에 활용되는 망치의 또 다른 부위는 손잡이로, 웰트에 꿰맨 중창이나 겉창을 평평하게 고르는 역할을 한다.

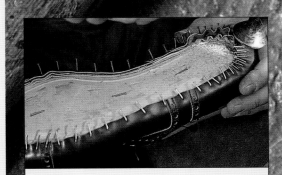

못 수십 개가 고슴도치의 가시처럼 라스트에 빼곡히 박혔다. 이 못들을 라스트 바닥에 밀착되도록 구부려둔다.

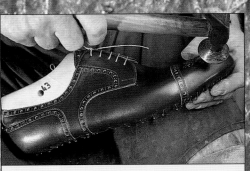

플라이어 작업을 마친 뒤에는 갑피를 망치로 살살 두들겨 라스트 모양에 꼭 맞게 다듬는다.

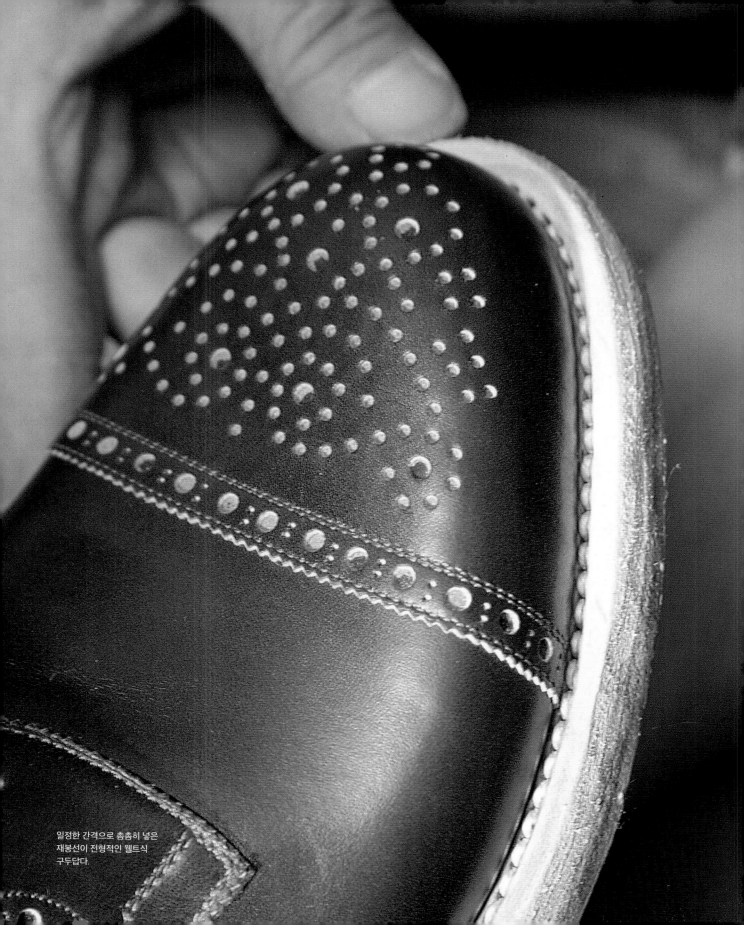

일정한 간격으로 촘촘히 넣은
재봉선이 전형적인 웰트식
구두답다.

웰트식 구두의 제작 예

The Welted Shoe

웰트 만들기

웰트는 저부용 소가죽의 복부에서 재단한 가죽띠로, 너비와 두께가 각각 1.8센티미터, 3밀리미터에 이른다. 소재 특성상 매우 질기고 두꺼우면서도 유연하다.

원재료에서 잘라낸 가죽띠는 물에 적신 후 종이로 감싸 밤새 축축하게 보관한다. 이렇게 처리해두면 재질이 부드러워져서 웰트를 꿰매기가 훨씬 수월해진다(웰트 작업이 끝날 즈음이면 가죽이 마르면서 소재 본연의 질긴 성질이 되살아난다). 작업자는 웰트 모양이 안창의 페더에 잘 맞도록 칼을 45도로 기울여 가죽띠의 측면을 자른다. 그런 다음 웰트에 유리 조각으로 깊이 1밀리미터 정도의 홈을 파둔다. 나중에 이 줄을 따라서 재봉선이 들어간다.

웰트의 한쪽 면을 45도로 잘라낸다.

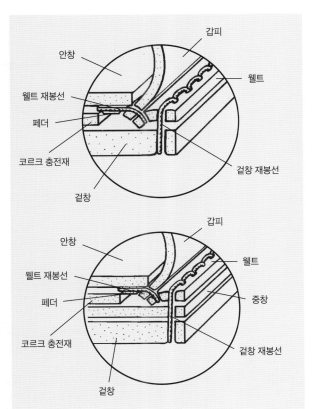

웰트를 정확한 치수로 재단한 후 재봉선이 들어갈 길을 표시해두었다.

안창과 갑피, 웰트를 고정시키는 웰트 재봉선은 겉창에 가려져 밖으로 보이지 않는다. 반면 웰트와 겉창(단일창인 경우), 또는 웰트와 중창 및 겉창(이중창인 경우)을 하나로 묶는 겉창 재봉선은 외부로 드러나 있다.

녹밥 만들기
Cobbler's Thread

웰트를 꿰맬 때는 아마 섬유나 삼 섬유를 12가닥(구두를 아주 견고하게 만들어야 할 때는 24가닥까지 사용) 꼬아 만든 2미터짜리 녹밥을 사용한다. 재료로 삼이 많이 쓰이는데, 이는 삼실이 왁스를 더 많이 흡수하여 가죽 간의 이음매를 잘 봉합하기 때문이다. 보통 이 실은 실패에서 자른 그대로 쓰지 않고 끄트머리의 올을 살짝 풀었다가 최대한 매끄럽고 단단하게 다시 꼬아서 쓴다. 솔기 부위에 물이 새어들지 않도록 실에 왁스를 먹이는 것도 중요하다. 구두 제작자는 송진과 밀랍, 석랍 paraffin wax을 함께 녹인 후 찬물로 잠시 냉각시켰다가 혼합물을 반죽하여 작은 원통형 덩어리를 만든다. 이것을 손에 쥐고 실을 문질러 당기면서 왁스를 묻히는데, 체온으로 말랑해진 왁스가 다시 굳기 전에 최대한 신속하게 작업해야 한다. 이 과정에서 왁스 입자가 코팅제처럼 실에 균일하게 달라붙어 섬유 가닥이 풀리지 않게 된다.

저부 작업용 실은 실타래에서 2미터 단위로 잘라 쓴다. 작업자는 이 실의 끄트머리를 열두 갈래로 나누어 연필심을 날카롭게 다듬듯이 각 가닥을 뾰족하게 매만진다. 그런 다음 12가닥을 다시 꼬아서 온전한 실로 되돌린다. 이렇게 첫머리를 다듬어두면 실을 바늘에 쉽게 꿸 수 있다.

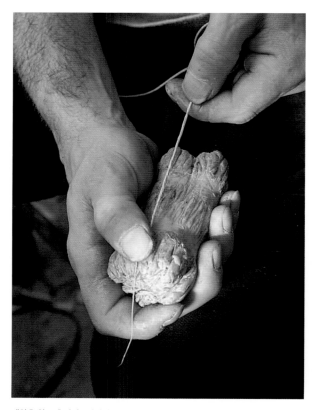

제화용 왁스에 길이 2미터짜리 실을 대고 당기길 수차례 반복하면 튼튼하고 물에 젖지 않는 녹밥이 탄생한다.

제화용 왁스는 송진, 밀랍, 석랍을 섞은 혼합물을 작은 원통 형태로 빚어 만든다.

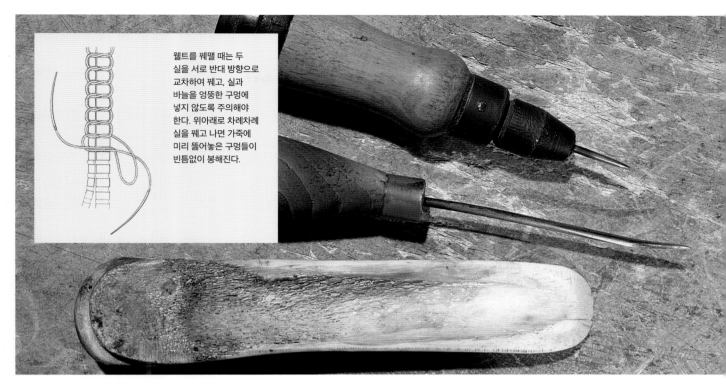

웰트를 꿰맬 때는 두 실을 서로 반대 방향으로 교차하여 꿰고, 실과 바늘을 엉뚱한 구멍에 넣지 않도록 주의해야 한다. 위아래로 차례차례 실을 꿰고 나면 가죽에 미리 뚫어놓은 구멍들이 빈틈없이 봉해진다.

웰트 재봉에 사용하는 도구들. 웰트에 미리 구멍을 뚫을 때 쓰는 짧은 송곳(위), 웰트 작업용 송곳(가운데), 웰트 표면을 고르는 뼈칼(아래).

재봉 준비
The Seam

웰트식 구두에서는 갑피와 안창의 연결부를 먼저 꿰맨다. 이 재봉선은 밖으로 드러나지 않지만, 구두의 내구성에 지대한 영향을 미치므로 바늘땀을 튼튼하고 고르게 뜨는 것이 중요하다. 세계 도처의 신발 박물관을 둘러보면 알 수 있듯이, 정교한 바느질 기술은 시대를 막론하고 항상 높은 평가를 받았다. 그런 곳에 전시된 백 년 전의 구두를 보면 가죽이 쩍쩍 갈라지고 심하게 닳았어도 저부의 재봉선만큼은 새것처럼 쌩쌩한 경우가 많다.

웰트를 꿰맬 때는 바늘 두 개를 사용한다. 일자로 곧게 뻗은 바늘의 길이는 약 8센티미터, 지름은 0.5~0.8밀리미터에 이른다. 그러나 구두장이들은 작업을 용이하게 하기 위해 바늘을 불에 달구어 한쪽 끝을 플라이어로 둥그스름하게 굽혀둔다. 그런 다음 왁스를 먹인 뻣뻣한 실을 살짝 가열하여 바늘에 꿰고, 후속 작업을 위해 송곳과 뼈칼을 준비한다. 송곳은 웰트 가죽에 바늘과 실을 넣을 구멍을 뚫는 데 사용한다. 바느질은 녹밥의 왁스 코팅이 식어서 굳기 전에 재빨리 마무리해야 한다. 이때 바늘땀의 간격과 크기를 정확하게 파악하면서 능숙하게 바느질을 할 줄 알아야 실력 있는 구두장이라 할 수 있겠다. 물론 이런 능력을 손에 넣으려면 제화 기술을 수년간 끈기 있게 반복, 연습해야만 한다.

웰트 바느질에는 곧게 뻗은 길이 8센티미터짜리 바늘이 두 개 필요하다. 바늘의 끝부분을 가열하여 살짝 휘어두면 작업이 더욱 수월해진다.

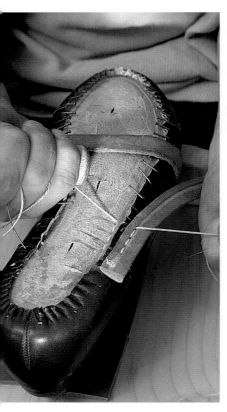

뒤꿈치 쪽부터 엄지발가락 방향으로 웰트를 꿰맨다.

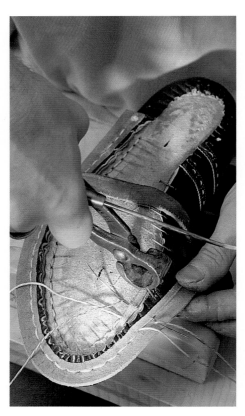

갑피와 안창을 실로 꿰매가며 못을 하나씩 제거한다.

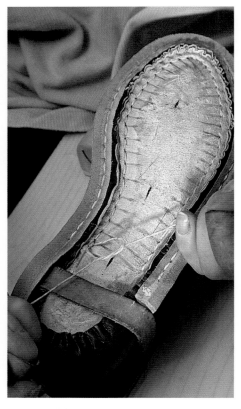

시작 부위의 반대쪽에서 바느질을 끝내고 두 실을 단단하게 매듭짓는다.

웰트 꿰매기

Stitching the Welt

"작은 바늘땀은 제 할 일을 하고 큰 바늘땀은 밥벌이를 한다." 독일의 제화공들 사이에 전해져오는 이 속담은, 튼튼한 구두를 만들려면 바늘땀을 촘촘히 넣어야 한다는 뜻과 함께 바늘땀을 큼지막하게 뜨면, 즉 작업 속도를 올리면 더 많은 돈을 벌 수 있다는 뜻을 담고 있다. 웰트식 구두의 바늘땀 길이는 보통 6밀리미터(약 ¼인치)다. 더블 스티치식 구두는 그 길이가 1센티미터로 조금 더 길지만 재봉선이 세 줄 들어가는 만큼 이음매의 안정성에는 아무 문제가 없다(157쪽 참고).

웰트를 꿰맬 때는 우선 웰트를 안창과 갑피의 연결부에 올리고 페더의 테두리를 따라서 뒤꿈치 쪽부터 발가락 방향으로 바늘을 움직인다. 이때 긴 송곳으로 웰트와 갑피, 안창, 페더를 동시에 꿰뚫어 구멍을 낸다. 작업자는 한 구멍에 두 바늘 중 하나를 아래에서 위로, 다른 하나를 위에서 아래로 통과시켜 가죽 여러 겹을 하나로 엮는다. 바늘땀 하나를 완성할 때마다 재봉선이 가죽면에 팽팽하게 박히도록 실을 힘주어 잡아당긴다. 바늘땀을 두세 개 박고 나서는 그동안 안창과 갑피를 고정했던 못을 차례로 뽑는다. 따라서 구두 바닥을 재봉선으로 모두 두르고 나면 못은 하나도 남지 않게 된다. 마지막 바늘땀까지 다 넣은 다음엔 두 실을 매듭짓고 남은 부분을 잘라낸다.

원래 갑피와 웰트는 재봉 작업을 수월히 하기 위해 실제 필요한 치수보다 조금 더 크게 재단한다. 그러므로 바느질이 끝나면 여분의 가죽을 잘라내야 한다. 그 후에는 망치로 구두 바닥을 가볍게 두들겨 압착하고 플라이어로 웰트의 매무새를 잡아준다. 플라이어에 집힌 자국은 뼈칼로 다듬는다.

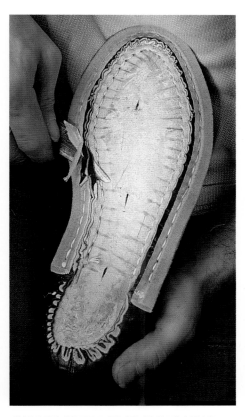

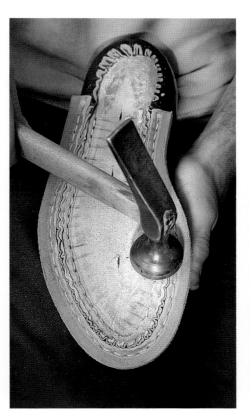

재봉선이 상하지 않도록 주의하며 갑피와 웰트에서 여분의
가죽을 잘라낸다.

구두 밑바닥, 특히 웰트와 재봉선을 망치로 조심스레 두들겨
압착한다.

전체적인 매무새를 바로잡고 겉창을 꿰매기
쉽게 플라이어로 웰트를 눌러준다.

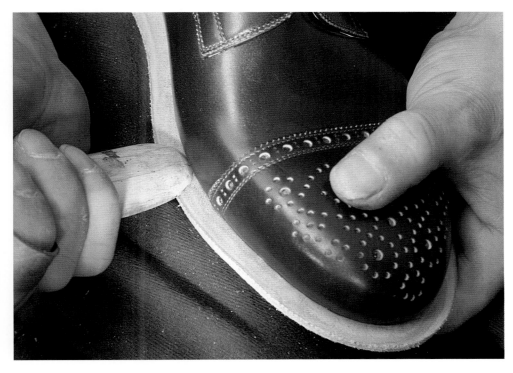

뼈칼로 웰트 표면을 고르게 정리한다.

웰트의 완성: 돌려대기

다음 작업 단계에서 겉창을 온전히 부착하려면 웰트를 두르지 않은 뒤꿈치 부분을 보완해야 한다. 이 자리에는 만곡부가 평평해지도록 쐐기꼴로 군데군데 칼집을 넣은 가죽띠를 댄다. 돌려대기라고 하는 이 띠는 웰트와 마찬가지로 여러 부품을 하나로 묶는 기능을 한다. 그러나 재봉선이 단단히 박힌 웰트와 다르게 돌려대기와 그 아래쪽에 놓인 안창, 갑피, 월형심, 안감은 모두 나무못으로 고정된다. 돌려대기의 너비와 두께는 웰트와 똑같다.

나무못 대여섯 개로 돌려대기를 안창에 고정시킨 후에는 뒤꿈치 둘레대로 길이를 맞춰 여분의 가죽을 잘라낸다. 그런 다음 추가로 못을 박기 위해 짧은 송곳으로 구멍을 뚫는다. 구멍 간격은 6~7밀리미터로, 각 위치에는 접착제를 묻힌 나무못을 박는다. 이때 구멍의 직경은 나무못의 직경보다 작아야 한다. 구멍이 조금 좁아야 못이 가죽층에 단단히 물리기 때문이다. 이후 위로 돌출된 부분은 줄칼로 말끔하게 제거한다.

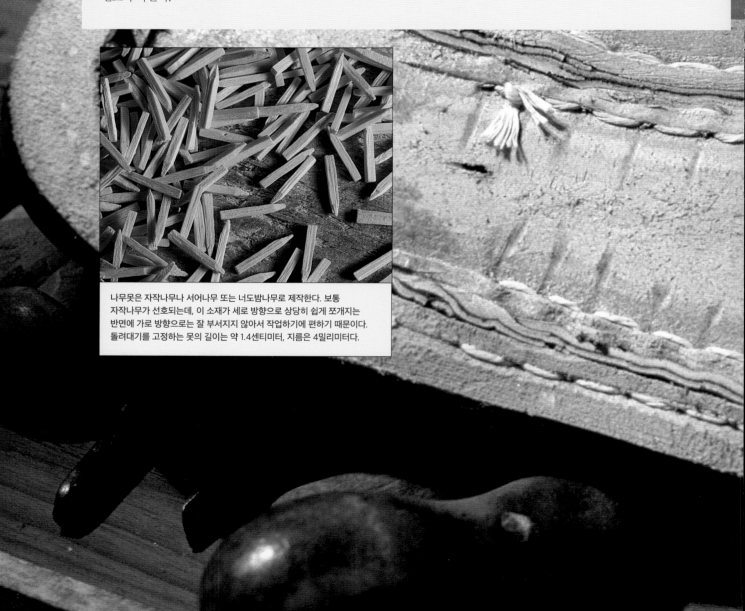

나무못은 자작나무나 서어나무 또는 너도밤나무로 제작한다. 보통 자작나무가 선호되는데, 이 소재가 세로 방향으로 상당히 쉽게 쪼개지는 반면에 가로 방향으로는 잘 부서지지 않아서 작업하기에 편하기 때문이다. 돌려대기를 고정하는 못의 길이는 약 1.4센티미터, 지름은 4밀리미터다.

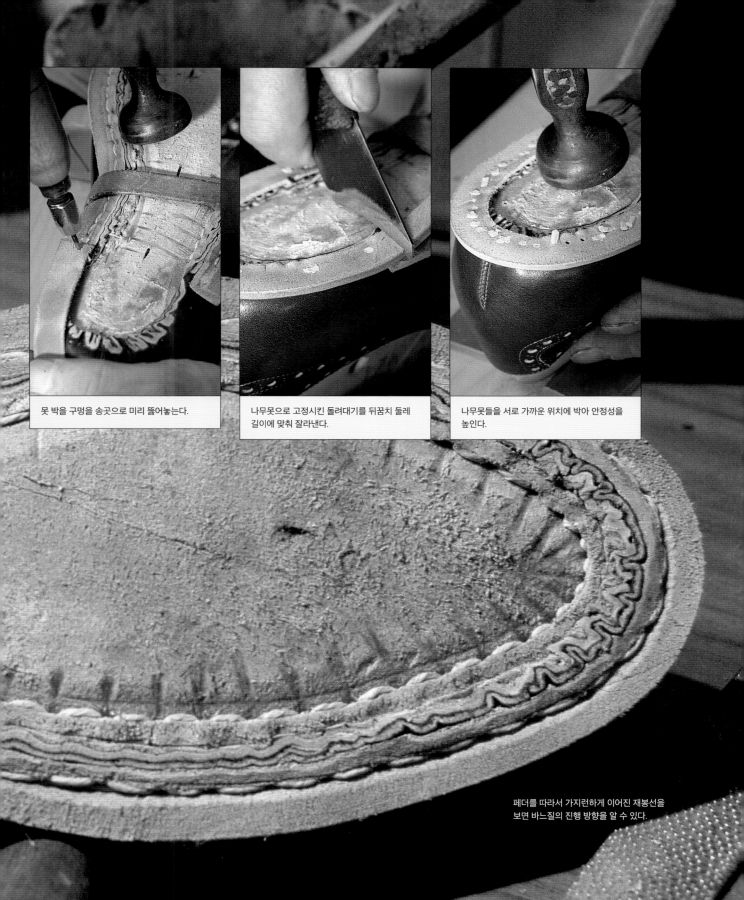

못 박을 구멍을 송곳으로 미리 뚫어놓는다.

나무못으로 고정시킨 돌려대기를 뒤꿈치 둘레 길이에 맞춰 잘라낸다.

나무못들을 서로 가까운 위치에 박아 안정성을 높인다.

페더를 따라서 가지런하게 이어진 재봉선을 보면 바느질의 진행 방향을 알 수 있다.

겉창 붙이기

Soling the Shoe

갑피 위에 웰트와 돌려대기가 겹쳐지면 그 두께 때문에 안창과 앞으로 붙일 겉창 사이에 공간이 뜨게 된다. 이 문제를 막고 구두에 안정감을 더하기 위해서 허리쇠와 코르크 충전재를 삽입한다.

웰트식 구두는 모델에 따라 단일창으로 제작되기도 하고 이중창으로 제작되기도 한다. 단일창 구두를 만들 때는 웰트에 겉창을 바로 꿰맨다. 이중창 구두에서는 웰트와 충전재 위에 겉창보다 조금 얇은 중창(소가죽의 목 부위 가장자리에서 재단)을 부착하고 겉창을 댄다. 그런 다음 가죽 세 겹을 실로 단단히 꿰맨다.

어떤 구두를 만들건 만족스러운 결과물을 얻으려면 차근차근 일을 진행해야 한다는 점은 다르지 않다.

구두는 보행 시에 전체 길이의 ⅓에 해당하는 앞부분만 구부러져야 정상이다. 또한 신발창과 뒷굽은 걸음을 내디딜 때마다 흔들림 없이 발을 안정적으로 지지해야 한다. 이것을 가능케 하는 것이 강철로 제작된 허리쇠로, 이 부품은 구두 허리 쪽, 정확히 뒤꿈치 중간부터 발허리뼈가 놓이는 지점까지 세로로 배치된다. 물론 그 길이는 구두의 종류와 치수, 강도와 유연성에 따라 달라질 수 있다. 허리쇠를 안창에 부착한 뒤에는 가죽 덮개를 얹고 나무못을 박는다.

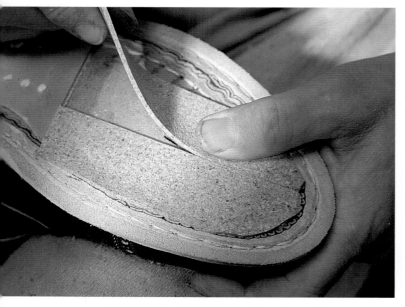
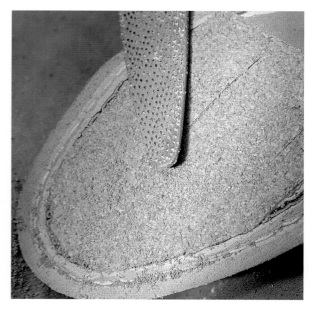

편안하고 안정적인 보행을 위해 나머지 공간에는 가볍고 유연한 코르크판을 채운다.

허리쇠 덮개와 코르크 충전재로 공간을 메운 뒤에는 줄칼로 표면을 평평하게 정리한다.

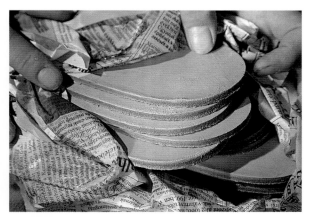

소가죽을 잘라 만든 겉창을 웰트처럼 물에 적신 후 신문지로 싸서 24시간 보관한다. 이렇게 해두면 겉창의 접착과 재봉 작업이 한층 수월해진다.

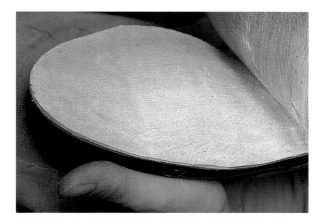

가죽의 접착성이 높아지도록 마주 닿을 면들을 줄칼로 거칠게 갈아둔다. 이때 근처의 재봉선이 손상되지 않도록 각별히 주의해야 한다.

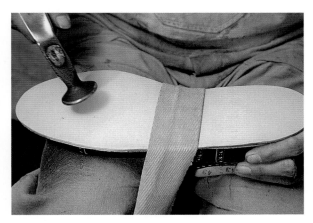

접착제를 바른 겉창을 망치 자루로 눌러가며 제 위치에 단단히 붙인 다음 망치 머리로 두들겨 압착한다. 구두를 허벅지 위에 고정할 때는 발걸이를 사용한다.

접착제가 가죽에 잘 스며들도록 플라이어로 웰트와 겉창의 접합부를 돌아가며 꾹꾹 집어준다. 여분의 겉창 가죽(수작업으로 재단한 구두창은 항상 최종 치수보다 조금 크다)을 웰트 치수에 맞게 자르고 웰트와 겉창의 테두리 모양이 일치하도록 다듬는다.

스티칭 채널

The Outsole

웰트식 구두에서 웰트와 겉창이 실로 꿰매졌음을 보여주는 증거는 뒤꿈치와 발부리 사이를 두른 한 줄짜리 재봉선뿐이다. 구두 바닥 쪽에서는 이 재봉선이 스티칭 채널 덮개stitching channel flap에 가려져 겉으로 보이지 않는다.

이 방식으로 겉창 재봉선을 가리고자 할 때는, 먼저 겉창의 테두리로부터 5~6밀리미터 떨어진 위치에 유리조각으로 얕게 홈을 파고 이 선을 따라서 겉창 두께의 절반 깊이로 칼자국을 낸다. 이어서 스크레이퍼로 칼자국을 살짝 깎아내면서 홈을 더 깊이 판다. 이 과정에서 홈을 따라 겉창에 야트막하게 솟은 턱이 생긴다. 이것이 스티칭 채널 덮개로, 나중에 겉창 재봉선을 가리는 역할을 하니 다른 작업 중에 뭉개지거나 손상되지 않도록 조심해야 한다.

작업자는 홈을 팔 때 정확한 깊이와 폭을 유지하도록 늘 주의해야 한다. 스티칭 채널의 깊이가 너무 얕으면 구두를 신었을 때 재봉선이 지면에 쓸리거나 터질 우려가 있고, 깊이가 너무 깊으면 자칫 겉창이 분해될 수 있다. 또한 재봉 시에는 바늘땀이 성기거나 솔기가 벌어지지 않도록 촘촘하고 빡빡하게 실을 박아야 한다. 항상 그렇듯이 질 좋은 구두를 제대로 완성하려면 이처럼 작은 부분까지 신경을 써야 한다.

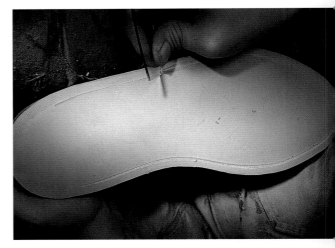

얕게 파둔 홈을 스크레이퍼로 더 깊이 파낸 후 뼈칼로 매끄럽게 다듬는다. 이렇게 완성된 스티칭 채널에 겉창과 웰트를 잇는 재봉선이 들어간다.

홈의 깊이는 겉창 두께의 절반 정도면 된다.

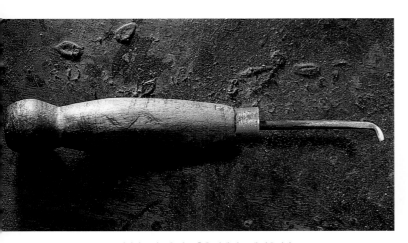

스크레이퍼는 가죽을 깎고 홈을 깊게 파는 데 사용된다.

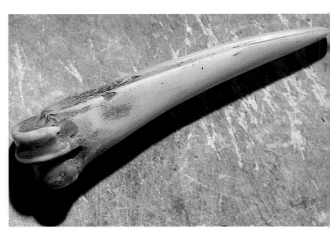

구두 제작자가 직접 만든 뼈칼.

바늘땀 표시하기
Marking Stitches on the Outsole

구두장이는 웰트와 안창, 갑피를 하나로 꿰맬 때 눈짐작으로 바늘땀을 넣는다. 물론 정확한 위치에 실을 꿰는 것이 중요하긴 하나, 재봉선이 구두 내부에 숨어서 구조적인 역할만 하므로 경험과 눈대중으로 처리해도 아무 문제가 없다. 웰트 재봉선은 땀을 적당히 촘촘하게 넣고 실을 팽팽하게 당기기만 하면 충분히 튼튼하기 때문이다.

그러나 바깥쪽에서 웰트와 겉창을 묶는 재봉선은 미적인 기능까지 함께 담당한다. 일정한 간격으로 나란히 늘어선 바늘땀은 구두에 있어서 일종의 장식이기도 하다. 그래서 웰트와 겉창을 꿰맬 때는 미리 바늘땀 위치를 표시해둔다.

이 작업에는 스티치 마커가 사용된다. 선단부가 둥글게 파여 그 양끝이 뾰족하게 솟은 이 도구로 웰트를 꾹 누르면 가죽면에 점이 두 개씩 찍힌다. 이런 방식으로 바늘땀이 들어갈 자리를 표시하면서 웰트 둘레를 한 바퀴 돈다. 웰트식 구두에서 바늘땀의 길이는 약 6.6밀리미터(¼인치)다. 바늘땀을 표시할 때는 이어지는 작업에서 송곳날이 엇나가지 않고 바닥면의 스티칭 채널을 곧장 관통하도록 가지런히 점을 찍어야 한다. 송곳으로 뚫을 가죽층의 두께는 단일창일 때 최대 9밀리미터, 이중창일 때 최대 1.2센티미터에 이른다.

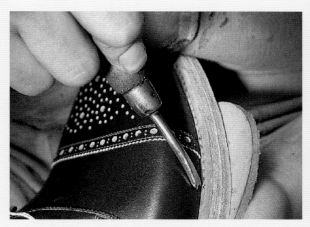

스티치 마커로 웰트에 바늘땀 위치를 표시한다.

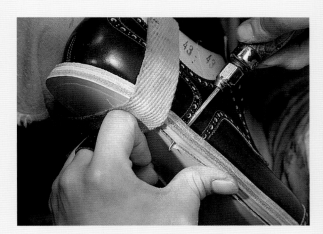

송곳으로 여러 층의 가죽을 뚫어 반대편의 스티칭 채널까지 바늘구멍을 낸다.

스티치 마커의 선단부는 둥글게 파여 그 양끝이 뾰족하게
솟아 있다. 이 도구는 웰트에 송곳과 바늘이 들어갈 위치를
표시하고 재봉 후에 바늘땀 모양을 정리하는 기능을 한다.

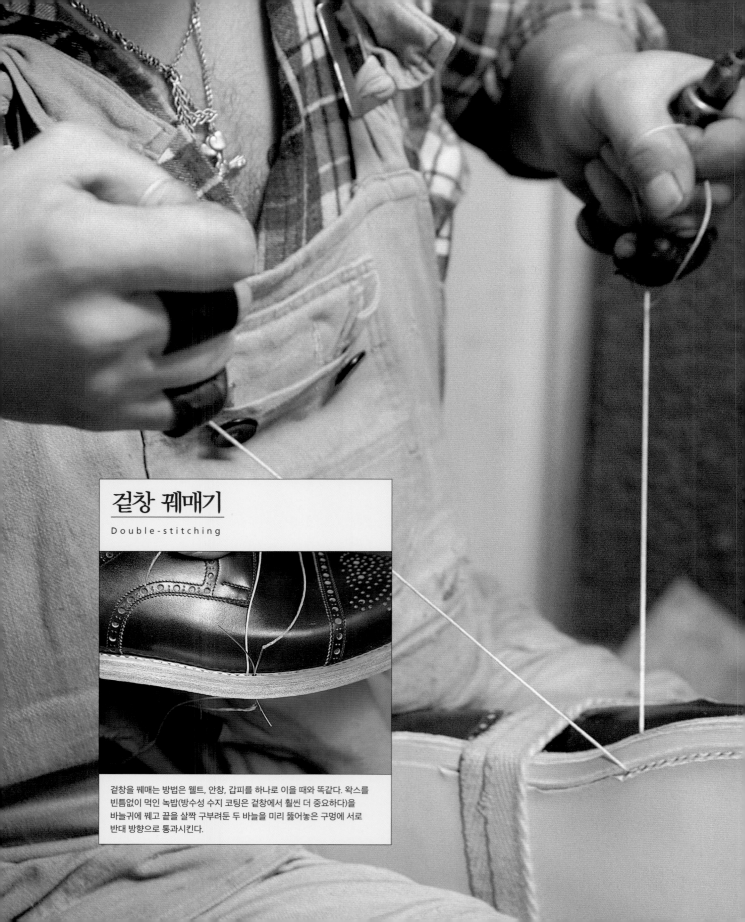

겉창 꿰매기
Double-stitching

겉창을 꿰매는 방법은 웰트, 안창, 갑피를 하나로 이을 때와 똑같다. 왁스를 빈틈없이 먹인 녹밥(방수성 수지 코팅은 겉창에서 훨씬 더 중요하다)을 바늘귀에 꿰고 끝을 살짝 구부려둔 두 바늘을 미리 뚫어놓은 구멍에 서로 반대 방향으로 통과시킨다.

겉창 재봉선의 완성
Completing the Sole-stitching

재봉 작업 중에는 스티치 마커로 찍어놓은 점을 따라서 규칙적으로 바늘땀을 넣는 데만 집중하도록 한다. 이때 어느 한 부분이라도 바늘땀이 너무 뜨거나 필요 이상으로 죄면 안 되므로 늘 일정한 힘으로 실을 당겨야 한다. 마지막 땀을 뜬 뒤에는 두 실을 단단히 매듭짓는다. 작업자는 겉창을 꿰매면서 스티칭 채널 덮개가 손상되지 않도록 각별히 주의해야 한다. 이어서 이 덮개로 재봉선을 가리고 표면을 정리하면 겉창 재봉작업이 마무리된다.

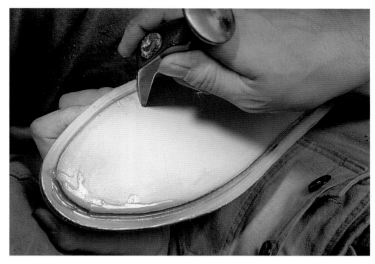

스티칭 채널에 접착제를 채우고 망치 머리의 쐐기면으로 덮개를 밀어 닫는다.
가죽이 마르고 나면 재봉선이 들어간 자리에는 아주 얇은 선만 보이게 된다.

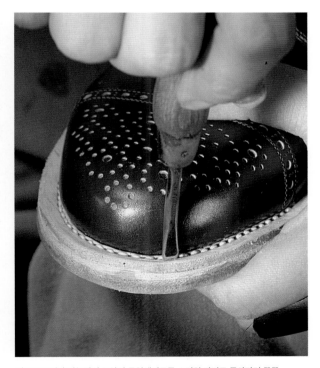

겉으로 드러난 바늘땀의 모양이 균일해지도록 스티치 마커로 돌아가며 꾹꾹 눌러준다. 마커 끝의 작은 돌기가 실을 단단히 물고 바늘땀을 아래로 밀어내리면 마치 작은 구슬들을 이어놓은 듯한 형상이 된다.

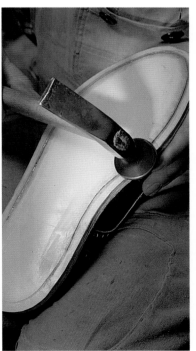

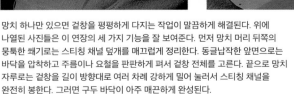

망치 하나만 있으면 겉창을 평평하게 다지는 작업이 말끔하게 해결된다. 위에 나열된 사진들은 이 연장의 세 가지 기능을 잘 보여준다. 먼저 망치 머리 뒤쪽의 뭉툭한 쐐기로는 스티칭 채널 덮개를 매끄럽게 정리한다. 동글납작한 앞면으로는 바닥을 압착하고 주름이나 요철을 판판하게 펴서 겉창 전체를 고른다. 끝으로 망치 자루로는 겉창을 길이 방향대로 여러 차례 강하게 밀어 눌러서 스티칭 채널을 완전히 봉한다. 그러면 구두 바닥이 아주 매끈하게 완성된다.

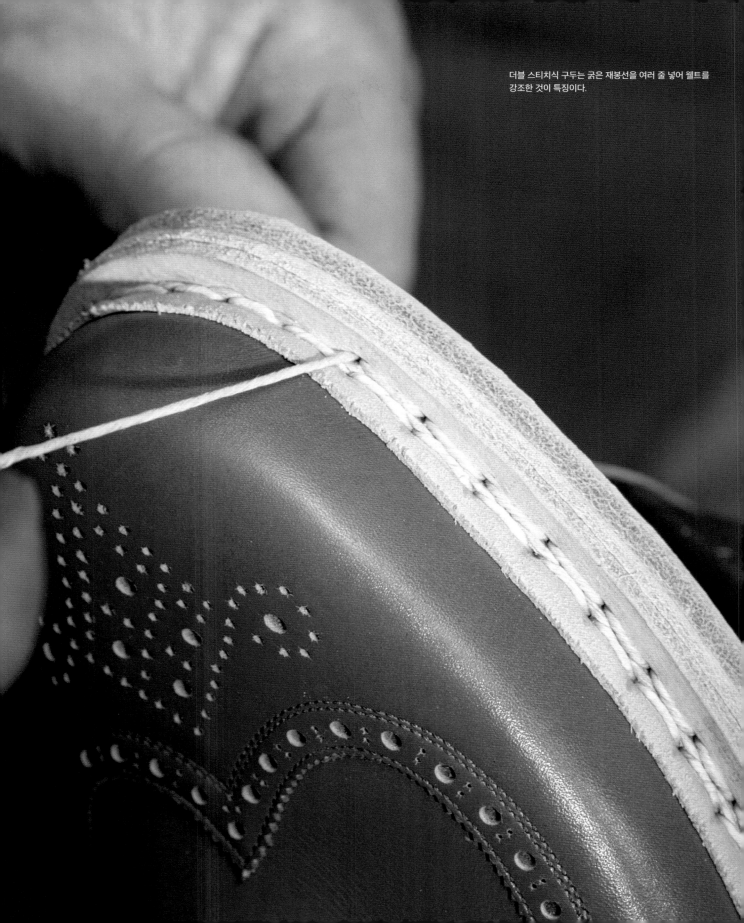

더블 스티치식 구두는 굵은 재봉선을 여러 줄 넣어 웰트를
강조한 것이 특징이다.

더블 스티치식 구두의 제작 예
The Double-stitched Shoe

더블 스티치식 구두를 제작할 때 단일창일 경우에는 저부에 재봉선을 두 줄로, 이중창일 경우에는 세 줄로 넣는다. 앞으로 이어질 글과 사진들은 이중창 구두의 웰트 부착 단계를 순서대로 다룬다. 웰트식 구두와 더블 스티치식 구두에서 웰트는 갑피와 안창과 겉창을 하나로 묶는 역할을 한다. 그러나 두 구두는 웰트와 재봉선을 얼마나 강조하냐에서 차이를 보인다. 모양새가 세련되고 가벼워 보이는 웰트식 구두와 달리, 더블 스티치식 구두의 웰트와 재봉선은 미적인 기능과 구조적인 기능을 동시에 책임진다. 이러한 기능적 장식미는 활동적이고 선이 굵은 스타일의 구두에서 특히 두드러진다.

두 구두는 재봉 준비 단계에서 또 하나 큰 차이를 보인다. 바로 웰트의 너비인데, 더블 스티치식 구두의 웰트는 폭이 2.2센티미터로 웰트식 구두보다 4밀리미터 넓다. 그 밖의 준비 작업은 대체로 똑같다. 우선 라스트 바닥에 안창을 고정시키고, 라스트에 갑피를 씌워 못을 박은 후 못 머리를 굽혀둔다. 그럼 이 과정을 담은 사진들을 통해 각 제작 방식의 차이점과 유사점을 비교해보길 바란다.

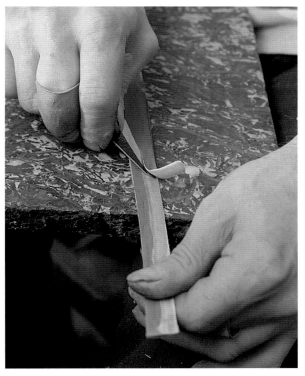

칼을 45도로 힘주어 쥐고 널따란 웰트의 가장자리를 비스듬히 깎아낸다.

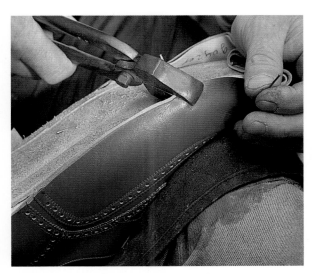

안창에 페더를 만들고 플라이어로 갑피 가장자리를 구부리기 시작한다. 이 작업은 웰트식 구두를 만들 때와 완전히 똑같다. 갑피는 금속 못으로 안창과 라스트에 고정된다.

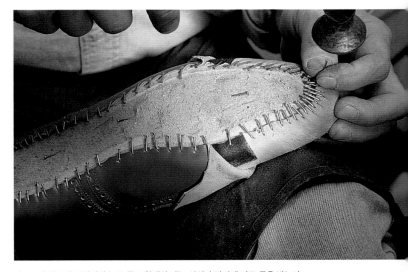

라스트의 앞코가 군화처럼 높고 둥근 형태일 때는 선심과 갑피에 따로 못을 박는다. 선심을 고정시킨 후에는 갑피 가죽에 주름이 잡히지 않도록 접힌 부분을 편다.

157

웰트 재봉선
The Welt Seam

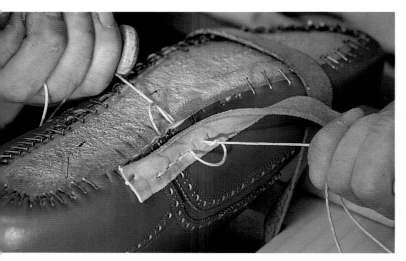

송곳으로 웰트와 갑피, 안창에 구멍을 낸다. 얇은 섬유를 12가닥 꼬아 만든 겹실(구두를 아주 견고하게 만들어야 할 때는 24가닥까지 사용)을 두 바늘에 꿴 다음 구멍에 서로 반대 방향으로 넣고 잡아당긴다. 더블 스티치식 구두의 바늘땀 길이는 최대 1센티미터에 이른다. 이 재봉선은 구두 바깥쪽으로 드러나게 된다.

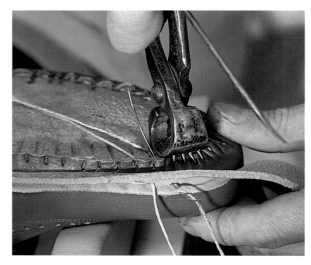

갑피와 웰트를 실로 꿰매면서 못을 제거해간다. 바늘땀 크기가 커서 바느질 속도는 꽤 빠른 편이다. 촘촘히 박힌 못들 역시 작업 진행 속도에 맞춰 빠르게 제거한다.

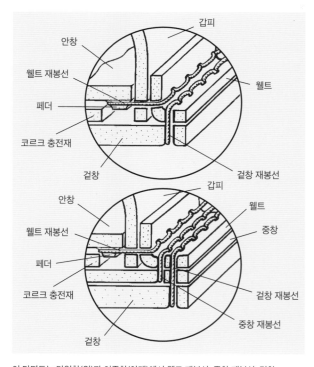

이 단면도는 단일창(위)과 이중창(아래)에서 웰트 재봉선, 중창 재봉선, 겉창 재봉선이 각각 구두의 어떤 부분을 연결하는지 잘 보여준다.

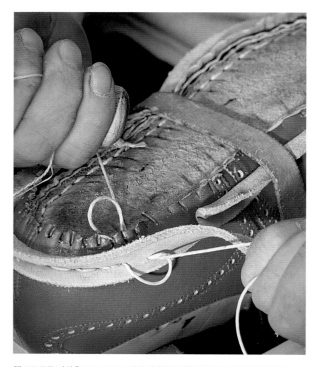

웰트로 구두 바닥을 모두 두르고 나면 시작점인 뒤꿈치에서 그 끝과 끝이 만난다. 바느질을 마치면 플라이어를 이용하여 웰트를 직각으로 굽혀둔다.

다음 재봉선을 넣기 위한 준비 작업
Preparing for the Second Row of Stitching

두 번째 재봉선을 넣기 전에 준비할 것은 웰트식 구두를 만들 때와 똑같다(143쪽부터 이어지는 내용을 참고). 먼저 안창과 앞으로 붙일 중창 사이에 공간이 뜨는 것을 막기 위해 허리쇠와 얇은 가죽 한 장, 코르크 충전재를 넣는다. 그런 다음 그 아래 바른 접착제가 고르게 퍼지도록 망치로 코르크 충전재를 가볍게 두들긴다. 이중창 구두에는 완충재 역할을 하는 중창이 있어 착용 시에 울퉁불퉁한 지면을 걸어도 발이 무척 편안하다. 중창은 두께가 3~4밀리미터로, 겉창보다 얇고 그래서 더 유연하다. 허리쇠와 코르크 충전재 층에 중창을 올릴 때는 접착제가 잘 붙도록 줄칼로 가죽면을 거칠게 갈아둔다. 접착이 끝난 뒤에는 망치 머리로 바닥을 강하게 눌러준다. 이로써 두 번째 재봉선을 넣을 준비가 모두 끝났다.

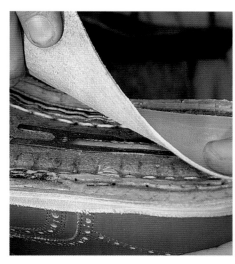

허리쇠 위로 얇은 가죽 한 장을 덮는다.

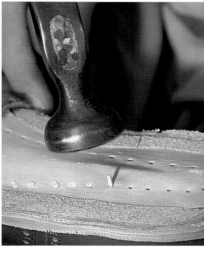

이어서 허리쇠와 가죽 덮개를 나무못으로 고정시킨다.

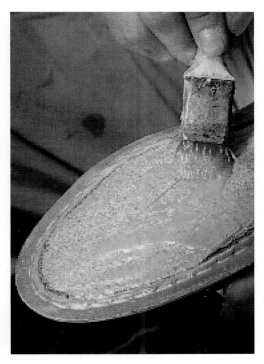

허리쇠 덮개와 웰트 및 코르크 충전재에 접착제를 펴 바른다.

중창을 붙인다. 이 사진은 직각으로 꺾인 웰트가 갑피와 중창에 어떤 형태로 연결되는지 잘 보여준다.

중창이 제자리에 고정되도록 망치 머리로 압착한다.

중창 재봉선
The Midsole Seam

두 번째 재봉선은 접착제로 붙여놓은 웰트와 중창을 단단히 결속시킨다. 우선 작업자는 송곳으로 두 가죽층에 구멍을 내고 바늘 두 개를 서로 반대 방향으로 꿴 다음 실을 힘껏 잡아당긴다. 중창 재봉선의 바늘땀은 웰트 재봉선의 바늘땀 한가운데서 시작한다. 그래서 두 재봉선이 5밀리미터씩 엇갈려 배열된 채로 평행하게 나아간다. 이 구조는 구두에 실리는 무게 부담을 균등하게 분산시키는 효과를 낸다. 보행 중에 발이 바닥에 닿았을 때 두 재봉선에 동시에 압력이 가해지지 않고 파도가 치듯 차례로 힘이 전달되기 때문이다.

구두 제작자는 저부를 한 층씩 쌓는 동안 모든 재봉선에 손상이 가지 않게 주의해야 한다. 물론 다양한 보호 장치가 마련되어 있다. 웰트 재봉선은 위치상 손상될 우려가 적고, 중창 재봉선은 겉창에 가려지므로 안전하다. 겉창 재봉선 역시 스티칭 채널을 따라서 만든 덮개 아래 모습을 감추게 된다. 따라서 심각한 손상이 발생할 위험성은 상당히 낮다고 할 수 있다.

겉창 재봉선
The Outsole Seam

세 번째 재봉선은 총 두께 1.2센티미터(이 두께는 구두를 얼마나 견고하게 만드느냐에 따라 달라지며 특히 겉창에 의해 크게 좌우된다)에 달하는 세 가죽층, 즉 웰트와 중창과 겉창을 하나로 묶는다. 소가죽의 엉덩이 부위(두께 약 6밀리미터)로 만든 겉창은 먼저 접착제로 중창에 고정된다. 겉창을 붙이고 꿰매는 방법은 웰트식 구두의 제작 예와 같다(150쪽부터 이어지는 내용을 참고). 스티칭 채널과 그 덮개는 겉창 가장자리에서 2~3밀리미터(웰트의 너비에 따라 달라진다) 떨어진 위치에 만들고, 이 홈을 따라서 실을 꿸 구멍을 미리 뚫어둔다. 송곳으로 가죽 여러 겹을 뚫기란 앞서 살펴봤던 웰트식 구두에서도 좀처럼 쉽지 않다. 꽤 힘이 드는 작업이지만 겉창 재봉선이 웰트 재봉선과는 평행하게, 또 중창 재봉선과는 대칭을 이루도록 구멍을 정확히 뚫어야 한다. 제작자의 역량을 시험하는 또 다른 도전 과제라 할 수 있다.

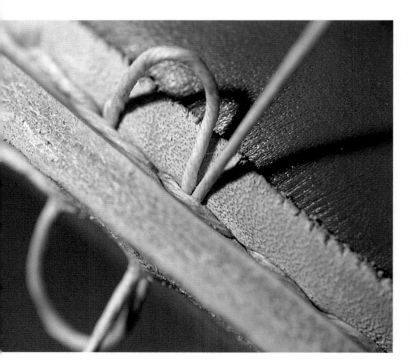

웰트 재봉선과 중창 재봉선의 바늘땀(길이 1센티미터)은 5밀리미터씩 엇갈린 상태로 평행하게 배열된다.

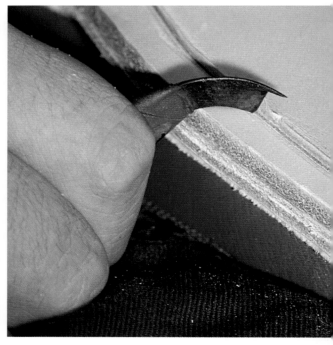

바닥에 그어둔 선을 따라서 가죽을 파내면 겉창 재봉선을 위한 스티칭 채널이 완성된다.

세 번째 재봉선을 꿰어넣는 모습.

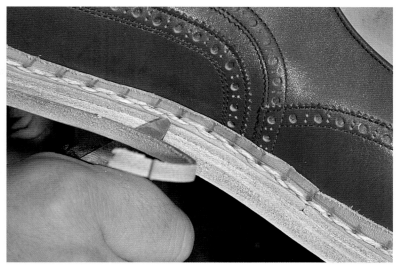

겉창 가장자리를 중창에 맞춰 잘라낸다.

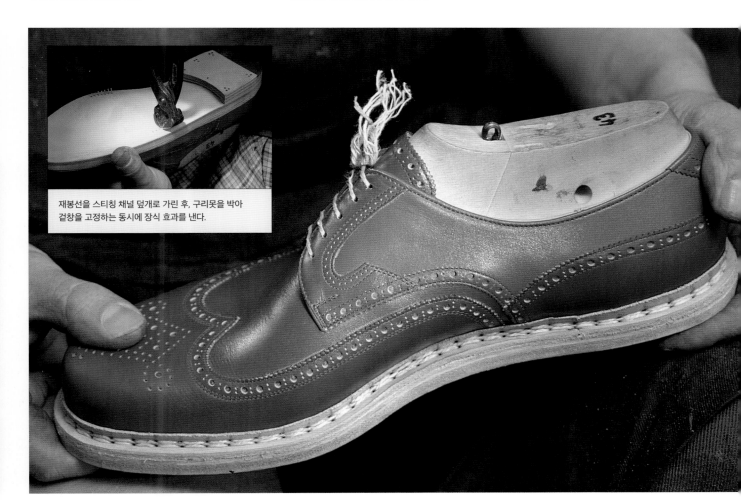

재봉선을 스티칭 채널 덮개로 가린 후, 구리못을 박아
겉창을 고정하는 동시에 장식 효과를 낸다.

아직 뒷굽을 부착하지 않은 더블 스티치식 이중창 구두.

뒷굽

The Heel

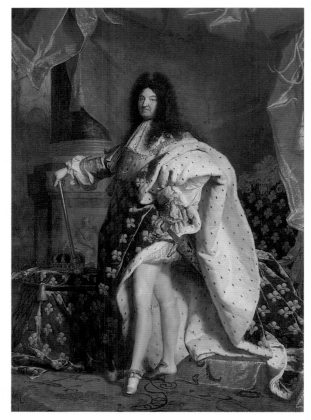

프랑스의 루이 14세는 키가 커 보이길 바라며 굽이 높은 신발을 즐겨 신었다(이아생트 리고가 그린 〈이 14세의 초상〉(1701), 파리의 루브르 박물관 소장).

17세기 전까지 신발굽은 승마용 부츠에만 제한적으로 사용되었다. 그러다가 바로크 시대부터 사진 속의 브로케이드(brocade) 구두처럼 멋스러운 신발에도 굽이 달리기 시작했다(쇠넨베르트의 발리 신발 박물관 소장).

2세기에 페르시아에서 처음 만들어진 신발굽은 기수가 등자에 쉽게 발을 걸고 신속히 말에 오르기 위한 목적이었다. 이 발명품은 터키(1350년경에 이 지역에서 처음으로 신발굽이 발견되었다)와 헝가리를 거쳐 아주 천천히 유럽으로 전해졌다. 16세기 즈음에는 유행에 민감한 프랑스인들이 뒤꿈치를 돋운 신발을 신었던 것으로 보이나, 1605년에 발행된 어떤 물품 가격표 이전에는 그와 관련한 문서 기록이 남아 있지 않다. 그 시절에는 뒤축을 높인다고 해봤자 신발 안에 나무쐐기를 받치는 수준에 불과했고, 주목적은 발을 든든하게 지지하기보다 단순히 착용자의 키를 커 보이게 하는 것이었다. 그러나 굽이 밖으로 드러난 신발이 등장하기까지 그리 오랜 시간이 걸리진 않았다. 바로크 시대에 신발굽은 높이와 장식 면에서 그야말로 극을 달렸다. 지나치게 높은 뒷굽 때문에 발의 움직임이 부자연스러워지고 신발의 균형미가 깨지는 경우가 드물지 않았다. 1800년 이후에는 신발굽이 다시 인기를 잃고 2, 30년간 가볍고 바닥이 평평한 비단신이 유행했다.

그렇게 변덕스러운 유행의 변화도 다 옛일일 뿐(적어도 신사화 분야에서는 그렇다), 신발굽은 여전히 우리 곁에 있다. 현시대에 이르러 제화업 종사자들과 구두 애호가들은 적절한 높이와 형태를 갖춘 뒷굽이 기립 시나 보행 시에 발가락과 뒤꿈치에 실리는 무게를 균등하게 분산시키고 신발의 유연성을 높인다는 것을 알게 되었다.

구두굽의 외측과 내측이 살짝 비대칭을 이루었을 때 발이 가장 편안하다.

폭이 아래쪽으로 슬며시 넓어지는 사다리꼴 뒷굽은 선이 굵고 앞부리가 널찍한 구두에 적합하다.

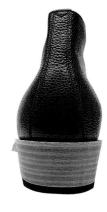

앞부리가 좁은 구두에는 위로 갈수록 너비가 넓어지는 역사다리꼴 뒷굽을 부착해야 한다.

뒷굽의 치수
The Correct Measurement

신사화의 굽을 제작할 때 최상의 지지력을 이끌어내려면 '겉창 길이의 ¼+1센티미터'라는 공식에 따라 굽 길이를 정해야 한다. 가장 흔히 사용되는 종류는 말편자 형태의 대칭형 굽이지만, 안짱걸음을 방지하기 위해 외측보다 내측을 조금 더 경사지게 만든 비대칭형 굽도 있다.

남자 구두의 굽 높이로는 2.5센티미터가 이상적이다. 물론 주문자가 원하는 대로 더 높이거나 낮출 수 있지만, 기준 높이에서 1센티미터 이상 조절하지 않을 것을 권장한다. 보행 시에는 굽 모양이 대칭형에 가까우면서도 외측 언저리가 살포시 기울어진 것이 가장 편안한 느낌을 준다. 앞부리가 뾰족한 구두는 위로 갈수록 면적이 넓어지는 역사다리꼴 굽이, 선이 굵고 앞부리가 널찍한 구두는 아래로 갈수록 넓어지는 사다리꼴 굽이 잘 어울린다.

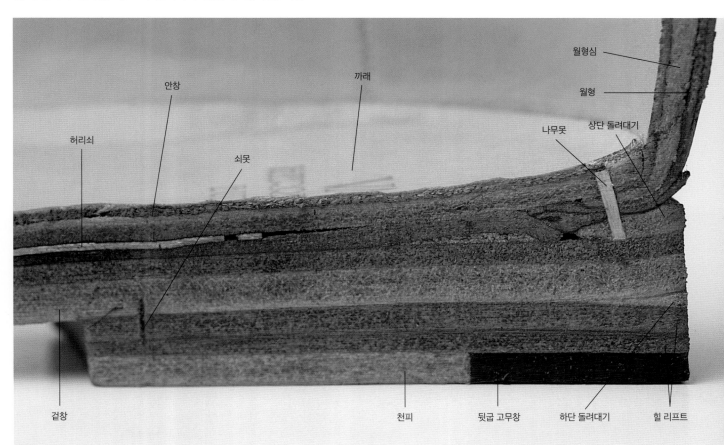

구두굽은 별도의 패턴이나 틀 없이 가죽을 바로 재단하여 쌓기 때문에 작업자의 감각이 아주 중요하다. 굽의 곡면을 균일하게 다듬는 데 많은 기술이 필요하며, 특히 왼쪽 구두굽과 오른쪽 구두굽의 높이와 두께, 모양을 한 치의 오차 없이 똑같이 맞춰야 한다. 다시 말해 항상 짝을 맞춰 작업을 진행해야 한다.

구두굽은 겉창 뒤꿈치에 나무못으로 고정시킨 하단 돌려대기 위에 소가죽(두께 4~6밀리미터)을 잘라 만든 '힐 리프트'를 여러 겹 쌓아서 제작한다. 작업자는 구두굽이 지속적인 압력과 충격에 쉽게 손상되지 않도록 힐 리프트로 쓸 가죽

조각(물에 축였다가 밤새 보관해둔 것)을 망치로 두들겨 내구성을 강화한다.

힐 리프트를 부착한 뒤에는 양쪽 구두의 굽 높이를 재고 비교한다. 한쪽 굽이 지나치게 높으면 오차가 난 부위를 줄칼로 갈고 망치로 두들긴 후 다시 높이를 잰다.

구두굽의 마지막 층을 이루는 천피는 지면과 직접 접하는 부위로, 힐 톱 피스(heel top piece)라고도 한다.

하단 돌려대기

The Second Rand

뒷굽을 쌓을 때 가장 먼저 할 일은 연필로 겉창에 굽의 길이와 앞쪽 테두리 위치를 표시하는 것이다. 굽 길이는 구두의 치수에 따라 달라지므로 작은 신발에는 짧은 굽이, 큰 신발에는 상대적으로 긴 굽이 붙는다. 이렇게 비례를 맞춤으로써 보행 중에 안정성을 높일 수 있다. 새로 만들 굽의 치수와 모양은 겉창에 견본 힐 리프트를 대어보고 정한다. 구획을 표시한 후에는 부드럽게 줄질을 하고 표면이 최대한 평평해지도록 유리조각으로 가죽을 미세하게 깎는다. 이어서 하단 돌려대기의 너비에 맞춰 뒤꿈치 언저리에 접착제를 얇게 펴 바른다. 돌려대기를 제자리에 부착한 다음에는 송곳으로 나무못을 박을 위치에 구멍을 낸다. 못의 길이는 겉창과 상단 돌려대기, 쭈글쭈글하게 접힌 월형의 가장자리를 모두 관통하고 이 가죽층들을 확실하게 고정할 만큼 길어야 한다. 못질 후에는 돌려대기의 윗면을 도려내고 나무못의 돌출부를 줄칼로 갈아서 표면을 최대한 고르게 만든다. 이로써 구두굽의 토대가 완성되었다. 뒤이어 진행될 굽 쌓기 과정에서는 제화 작업의 또 다른 매력을 한껏 느낄 수 있다.

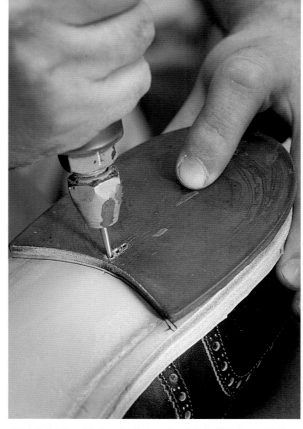

겉창에 굽 치수를 표시할 때는 견본 힐 리프트를 사용한다. 이 힐 리프트에 뚫어놓은 세 구멍은 각기 치수가 다른 구두굽의 테두리 위치를 나타낸다. 맨 앞엣것은 유럽 치수로 45, 46짜리 구두의 굽 길이와 같고, 가운데는 41에서 44, 맨 뒤엣것은 39와 40에 해당한다.

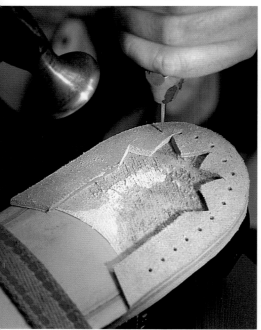

가죽띠가 뒤꿈치 모양에 꼭 맞게 휘어지도록 안쪽 둘레의 네다섯 군데를 쐐기꼴로 오려낸다.

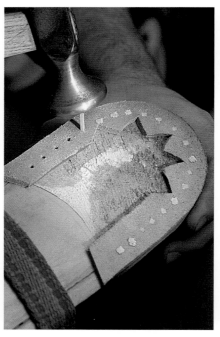

송곳으로 뚫어둔 구멍에 나무못을 박는다.

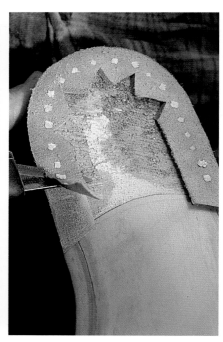

뒷굽을 쌓을 자리가 최대한 평평해지도록 돌려대기의 표면을 칼로 도려낸다.

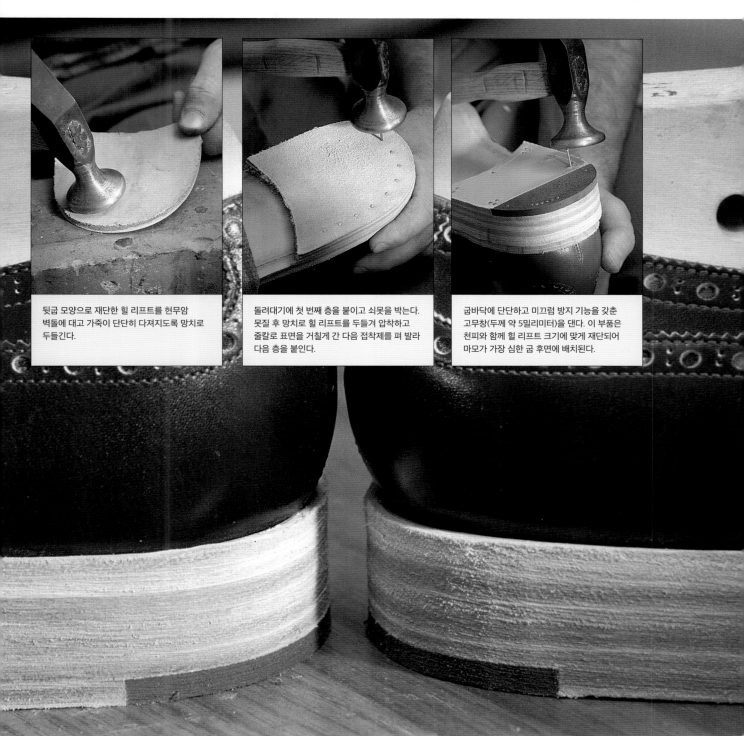

뒷굽 모양으로 재단한 힐 리프트를 현무암 벽돌에 대고 가죽이 단단히 다져지도록 망치로 두들긴다.

돌려대기에 첫 번째 층을 붙이고 쇠못을 박는다. 못질 후 망치로 힐 리프트를 두들겨 압착하고 줄칼로 표면을 거칠게 간 다음 접착제를 펴 발라 다음 층을 붙인다.

굽바닥에 단단하고 미끄럼 방지 기능을 갖춘 고무창(두께 약 5밀리미터)을 댄다. 이 부품은 천피와 함께 힐 리프트 크기에 맞게 재단되어 마모가 가장 심한 굽 후면에 배치된다.

이 사진은 가죽을 층층이 쌓아 만든 구두굽의 구조를 보여준다.

뒷굽의 치수 확인 및 성형
Measuring and Shaping the Heel

굽 쌓기 작업은 항상 짝을 맞춰 진행된다는 특징이 있다. 좌우 한 켤레의 굽 높이가 정확히 같아야 하기 때문이다. 그래서 구두 제작자는 힐 리프트를 한 층씩 쌓은 뒤 곧장 높이를 잰다. 한쪽 굽의 리프트가 상대적으로 두껍다고 판단되면 줄질과 망치질로 반대쪽 굽 치수에 맞춰 높이를 낮춘다. 양쪽을 모두 쌓은 뒤에는 최종 높이를 다시 확인한다.

다음은 굽의 측면을 깎는 작업으로, 대단히 주의를 요한다. 작업자는 굽 내측이 지면과 직각을 이루고 외측이 바닥에서 위쪽으로 슬며시 기울어진 형태가 되도록 전 방향으로 칼을 돌려가며 모양을 잡는다. 이 단계에서 균형이 잘 잡혀야 보행 시에 발이 근들거리지 않는다.

모양이 다듬어지면 재질이 단단해지도록 망치로 겉면을 두들긴다. 이때 굽 표면을 젖은 솔로 적셔가며 망치 머리의 쐐기면으로 가죽 언저리를 톡톡 때려서 압착한다.

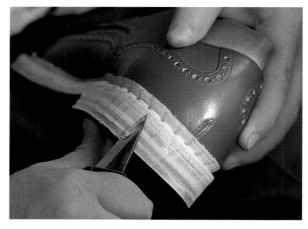

새로운 힐 리프트를 한 장씩 붙일 때마다 이전 층의 크기에 맞춰 가죽을 잘라낸다. 이 구두굽에는 아직 천피와 뒷굽 고무창을 부착하지 않은 상태다.

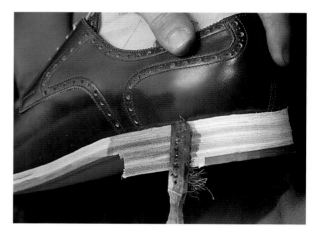

물에 젖은 가죽은 완전히 말랐을 때보다 부드럽다. 따라서 칼이나 망치로 굽 표면을 다듬을 때 물을 바르면 작업이 수월해진다.

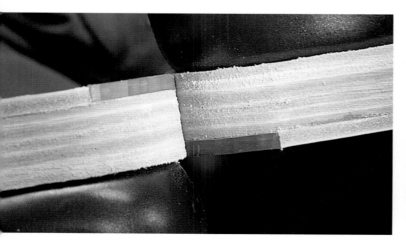

굽 높이는 둥글게 튀어나온 월형 때문에 구두 한 짝을 뒤집어 뒷굽끼리 대어보는 식으로만 비교, 확인할 수 있다.

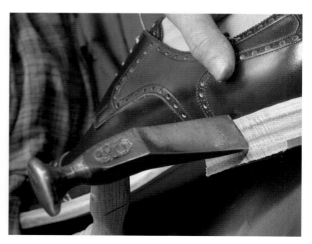

물기를 머금은 굽 표면을 망치로 골고루 두들기고 꾹꾹 눌러준다. 망치에 눌린 자국은 줄칼로 갈아낸다.

뒷굽 고무창
Rubber Heel Pieces

구두굽에서 가장 빠르게 마모되는 부위는 보행 시에 지면과 제일 먼저 접촉하는 곳, 바로 뒤축 가장자리다. 이 부위는 내구성이 좋은 소재를 중심축에서 조금 비스듬하게 배치하여 보강한다. 보강재로는 주로 단단한 고무창이 쓰이지만, 골이 얕게 파인 철판을 대는 경우도 많다. 물론 어떤 소재를 쓸지는 전적으로 주문자의 선택에 달렸다.

가장 일반적인 구두굽의 형태. 좌우가 대칭을 이루고 고무창이 외측으로 슬쩍 기울어져 있다.

바닥면이 비대칭을 이룬 구두굽은 평발을 받치는 데 특히 유리하다.

영국 왕실의 윌리엄 왕자는 아버지와 마찬가지로 런던의 존 롭 공방에서 제작된 구두를 신는다. 물론 그 뒷굽에는 고무창이 붙어 있다.

뒷굽 고무창은 여러 가지 형태로 제작 가능하다. 이 사진 속의 고무창은 천피 가운데로 돌출된 모양이다.

뒤축에 요철이 있는 철판을 덧대면 굽바닥의 내구성이 한층 높아질 뿐 아니라 미끄럼 방지에도 도움이 된다. 이 기법은 빈에서 무척 인기를 끌고 있으나, 걸을 때 소음이 심하게 나는 단점이 있다.

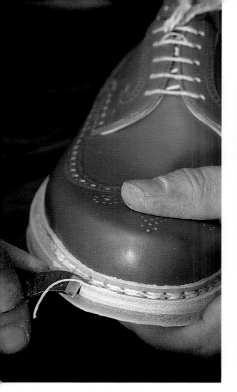

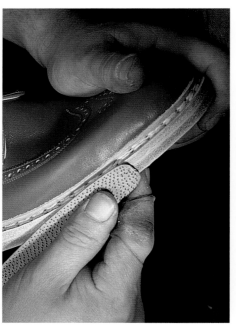

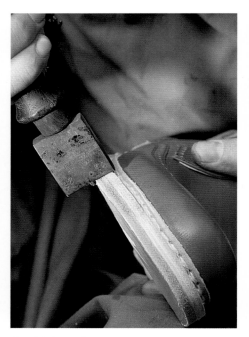

모서리에 길잡이가 딸린 피할기로 가죽 표면에 군데군데 튀어나온 부분을 정리한다.

이어서 줄칼로 표면을 꾹꾹 눌러가며 만곡부를 매끄럽게 다듬는다.

차게 식힌 사각 인두*로 물기를 머금은 신발창 둘레를 골고루 눌러 가죽을 압착하고 줄질한 흔적을 제거한다.

● edge iron, 우리말에는 이에 해당하는 명칭이 없어서 모양 과 용도에 맞춰 '사각 인두'로 옮겼다.

구두창과 굽의 마감 처리
Finishing the Sole and Heel

걸창과 뒷굽을 쌓는 작업은 끝났지만 아직 할 일이 남았다. 구두창과 굽의 둘레가 천연색 그대로인데다가 온갖 연장으로 자르고 두들긴 흔적이 곳곳에 남아 있기 때문이다. 이제 시작할 작업은 구두의 '마감 처리'로, 마무리 손질 과정에서 넣는 각종 장식은 구두의 내마모성을 향상시키는 데도 도움이 된다.

만약 색상이 하얗거나 아주 옅은(이를테면 연한 황토색) 여름용 구두라면 걸창과 굽을 염색하지 않고 가죽의 본래 색깔 그대로 두어도 무방하다. 그러나 그 외의 구두는 일반적으로 걸창과 뒷굽의 둘레에 갑피와 같은 색을 입힌다. 물론 반드시 같은 색을 쓸 필요는 없지만 그 색조는 갑피보다 짙어야 하며, 만약 갑피 색이 검다면 해당 부위에 필히 검은색을 입혀야한다. 구두창과 굽의 둘레를 염색할 필요가 없을 때는 유리조각으로 표면을 매끄럽게 다듬은 후 무색 또는 누르스름한 구두 크림(가죽에 스며들어 방수 효과를 낸다)만 바르면 된다. 그러면 가죽 본연의 색을 한층 살릴 수 있다. 구두 크림을 바른 걸창은 처음에 다소 미끄거리지만, 바닥의 가죽면이 마찰로 금세 거칠어지므로 신을 신고 몇 걸음만 걸어보면 충분한 접지력을 느낄 수 있다. 이와 반대로 구두창과 굽의 둘레를 염색할 경우에는 굽바닥 전체와 걸창의 허리 쪽에도 색을 입히는 것이 좋다. 이때는 같은 색을 써서 걸창 바닥에도 2~3밀리미터 너비로 테두리선을 넣는다. 걸창을 칠하는 방식은 크게 두 가지로 나뉜다. 세미브로그 구두라면 스트레이트 토캡 모양을 반영하여 구두 바닥 가운데에 둥그스름한 경계선을 긋고 그 안에 색을 칠한다. 풀브로그 윙팁 구두일 경우에는 바닥에 양 날개를 펼친 형태로 선을 긋고 색을 넣는다. 사실 걸창의 끝손질을 아무리 멋지고 아름답게 해도 그런 상태가 유지되는 것은 제작 의뢰인이 새 구두를 신기 전까지 뿐이다. 하지만 구두장이는 그 경이로운 순간을 위해 길고도 고된 작업들을 달갑게 받아들인다. 비록 그 물건이 언젠가 닳아 없어진다 해도, 결국 가장 중요한 것은 완성품에 대한 구매자의 감상이기 때문이다.

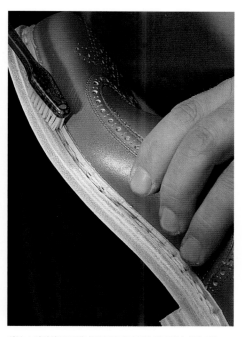

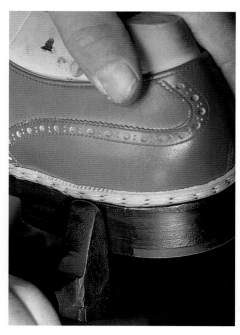

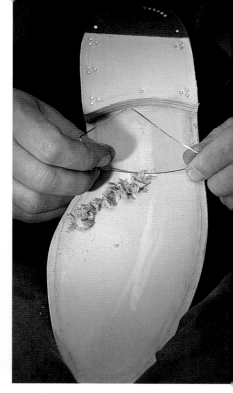

더블 스티치식 구두에서 저부의 재봉선을 강조하고 싶을 때는 진한 노란색 안료로 웰트와 재봉선을 칠한다. 물론 이 부위에 갑피나 구두창과 같은 색을 입힐 수도 있다.

구두창과 굽의 둘레를 원하는 색으로 칠한 후 왁스를 얇게 바른다. 안료와 왁스를 도포한 부위를 마치(anvil)와 사각 인두로 문지르면 표면에 은은한 광택이 난다.

간혹 작업 도중에 신발 바닥에서 울퉁불퉁한 부분이 발견되기도 한다. 그럴 때는 유리조각으로 겉창 가죽을 아주 얇게 깎아내어(두께 약 0.2~0.4밀리미터) 표면을 고르게 다듬는다.

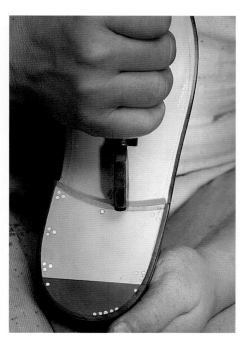

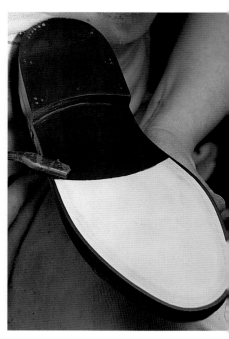

겉창과 천피를 천연색 그대로 쓸 경우, 무색의 구두 크림을 여러 차례 문질러 바른 후 가죽 본연의 색이 잘 살아나도록 잠시 휴지기를 둔다.

사각 인두를 가열하여 구두 크림이 가죽에 잘 '녹아들도록' 문지른다.

구두창 둘레와 허리 및 천피의 색을 통일시키면 아주 멋진 효과를 낼 수 있다.

저부 장식하기
Ornamentation

구두창과 굽의 장식 무늬는 긴 세월을 지나는 동안 각 구두공방의 트레이드마크로 자리잡았다. 구두 곳곳에 새겨진 독특한 문양은 그 제품이 사람의 손으로 만들어졌음을 증명하는 동시에 강한 개성을 드러낸다. 장식 작업에 사용하는 도구는 팬시 휠fancy wheel 또는 크로 휠crow wheel이라고 한다.

이 도구는 각종 경계부, 이를테면 뒷굽의 최상단이나 겉창에서 도색면과 가죽면이 접하는 부분을 꾸미는 데 쓰인다. 사용 방법은 이렇다. 팬시 휠을 적정 온도까지 불로 달군 다음, 무늬를 넣을 위치에 대고 힘주어 굴린다. 그러면 다른 구두와 차별되는 독특한 문양이 새겨진다.

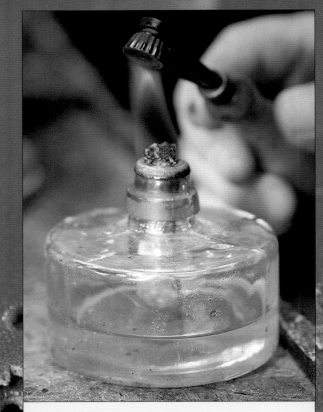
팬시 휠과 마치를 적정 온도에 이를 때까지 불에 달군다.

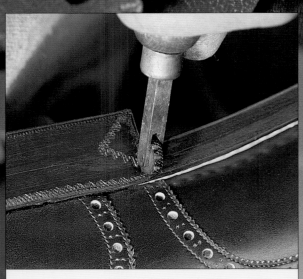
구두굽의 측면을 지그재그 무늬로 장식한다.

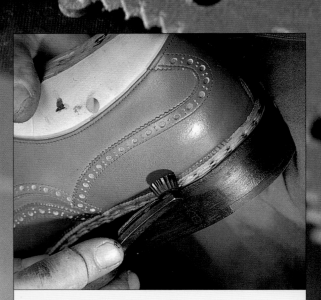
팬시 휠로 더블 스티치식 구두의 웰트와 갑피의 경계에 장식을 넣고 있다.

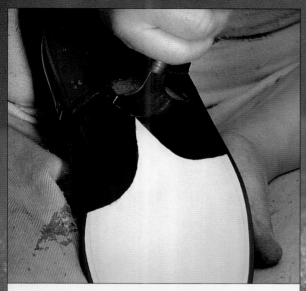

장식은 구두창 허리에도 넣을 수 있다. 이 사진은 전형적인 풀브로그 구두의 겉창을 찍은 것으로, 지금 상태로는 약간의 장식이 필요해 보인다.

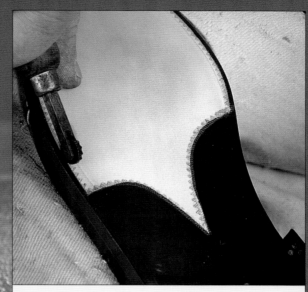

팬시 휠로 도색면과 가죽면의 경계선 및 겉창의 검은 테두리에 정교한 무늬를 넣는다.

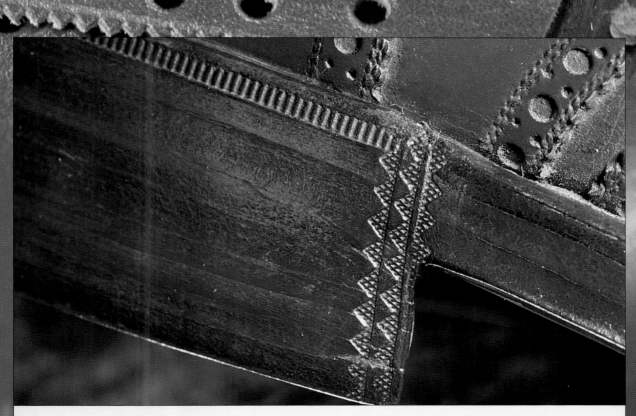

세월을 담은 기술: 제작된 지 50년이 넘은 이 구두의 뒷굽은 두 가지 문양으로 장식되었다. 굽 위쪽에는 짧은 수직선이 가로로 나란하게, 또 그 직각 방향에는 작은 점이 촘촘히 박힌 삼각 무늬가 두 줄로 찍혔다. 제작자의 기술적 자부심이 잘 드러난 장식 무늬이다.

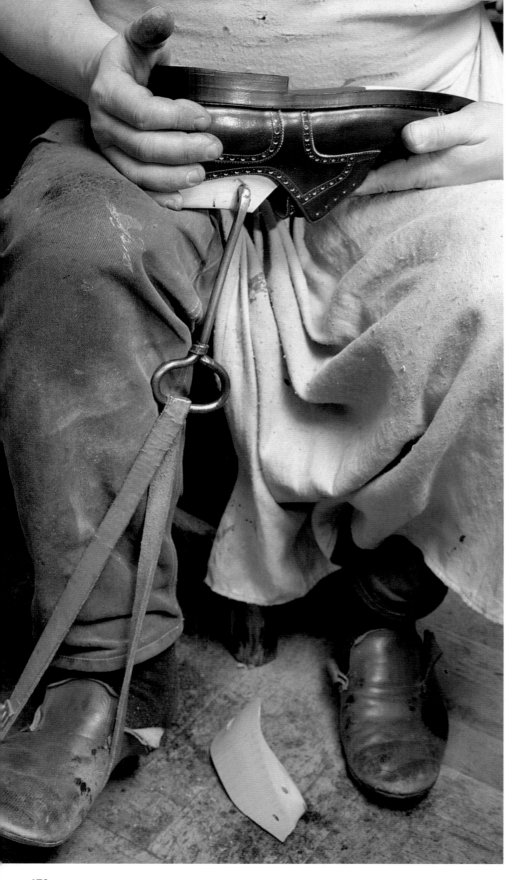

라스트 제거하기
Removing the Last

구두의 완성과 함께 라스트는 제 역할을 마친다. 구두장이는 나머지 작업을 마무리하기 위해 발걸이와 쇠갈고리(두께 6~7밀리미터)를 이용해 라스트를 조심스럽게 구두에서 빼낸다. 사용이 끝난 라스트는 이후 같은 고객이 구두를 재주문할 때 쓸 수 있도록 잘 보관한다.

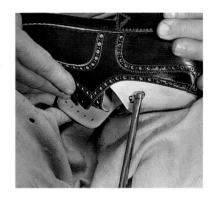

라스트 측면의 구멍에 쇠갈고리를 걸고 발걸이를 잡아당긴다.

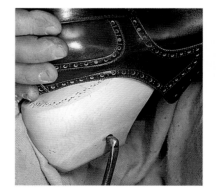

작업 중에 안창을 관통한 나무못이 라스트에 아주 단단히 박힌 경우가 있다. 따라서 라스트를 제거할 때는 아주 조심스럽게 잡아당겨야 한다.

구두의 내부 마감 처리

Finishing the Inside of the Shoe

구두를 만들다보면 때때로 나무못이 안창을 뚫고 나오기도 하고 힐 리프트를 고정하는 쇠못 때문에 안쪽까지 구멍이 나기도 한다. 실제로 라스트를 막 빼낸 구두 안에 손을 넣어보면 가죽이 살짝 솟은 부분이나 뾰족한 못 끝이 만져질 때가 있다. 이때 구두 제작자는 특수한 줄칼로 안쪽 바닥면을 매끈하게 다듬는다. 그리고 나서 대개는 안창 전체에 안감 가죽으로 만든 덮개(까래)를 깐다. 안창 치수를 그대로 본뜬 이 전창 까래 full insole cover를 사용하면 발바닥 전체가 부드러운 가죽면과 맞닿는다는 장점이 있다. 까래는 정확한 위치에 단단히 접착해야 한다. 그렇지 않으면 보행 중에 발밑에서 가죽이 들뜨거나 구겨져 큰 불편을 유발하게 된다.

그런데 고객들 중에는 발밑에 까래 없이 식물성 원료로 무두질한 안창 가죽만 놓길 바라는 사람이 많다. 이런 주문이 들어왔을 때는 사포질(결이 거친 것부터 시작하여 점차 결이 고운 것을 사용한다)로 안창을 손질한 다음 부드럽게 광을 낸다. 그리고 안창의 ¾ 또는 ¼만 덮는 까래를 넣는다. 이렇게 하면 안창만 깐 구두와 착용감이 크게 다르지 않고 보행 시에도 까래의 존재를 느끼기 어렵다.

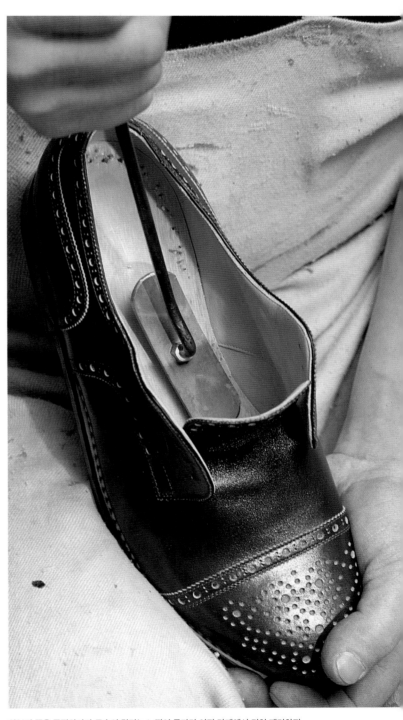

안창의 앞부리 쪽은 폭이 좁고 기다란 줄칼로, 뒤꿈치 쪽은 둥근 줄칼로 다듬는다.

앞부리 쪽을 줄질하다가 금속이 걸리는 느낌이 든다면 이전 단계에서 미처 제거하지 못한 못 조각이 어딘가에 박혀 있는 것이다.

까래

표면을 매끄럽게 다듬은 안창에는 안감 가죽으로 만든 까래를 부착한다. 까래는 주문자의 요청에 따라 안창을 전부 덮기도 하고 전체 길이의 ¾(뒤꿈치에서 발볼 부위까지)나 ¼(뒤꿈치 부위)만 덮기도 한다.

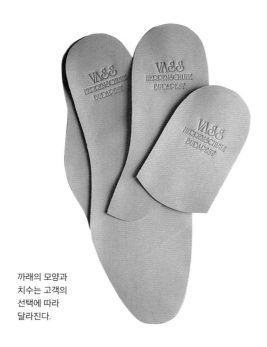

까래의 모양과 치수는 고객의 선택에 따라 달라진다.

적절한 치수를 선택한 다음에는 접착제를 발라 구두 안쪽에 부착한다.

장심 받침

남자들 중에는 꼭 평발이 아니더라도 장심 받침으로 중족부를 받쳐주는 신발을 선호하는 사람이 많다. 그래서 구둣방에서는 주문자의 발 둘레 치수를 확인하고 코르크로 만든 장심 지지물과 발볼 쪽에 놓을 원형 지지물(지름 약 2센티미터)을 준비하기도 한다.

제작자는 안창과 까래 사이에 지지물을 삽입한 구두를 고객에게 신겨보고 그 크기와 위치가 적절한지 확인한다. 필요한 경우 각 부품의 두께와 길이를 착용자의 발에 맞게 조정하고 까래를 신중하게 제자리에 붙인다.

의사의 처방이 내려진 족부교정용 지지물은 구두를 만들 때 안창에 고정시키지 않고 까래 위에 따로 부착한다. 특수 지지물이나 보형물 등에 대한 정보는 발 치수를 측정할 때 미리 확인해야 하며 구두 제작 시에도 늘 염두에 두어야 한다. 이런 경우에는 구두의 폭을 통상 제품보다 1센티미터 정도 넓게, 갑피와 월형의 높이도 더 높게 만든다. 그래야 지지물을 넣은 뒤에 구두끈을 조여도 발볼이 너무 꽉 끼지 않고 갑피와 월형이 발을 든든하게 잡아주기 때문이다.

당연한 이야기지만, 구두장이가 제작한 장심 받침은 단지 발을 조금 더 편하게 할 뿐, 그 기능이나 효과가 의료용 지지물과 다르다.

가장자리를 얇게 깎은 코르크 지지물을 착용자의 장심 모양에 맞게 조정하여 안창과 까래 사이에 넣는다.

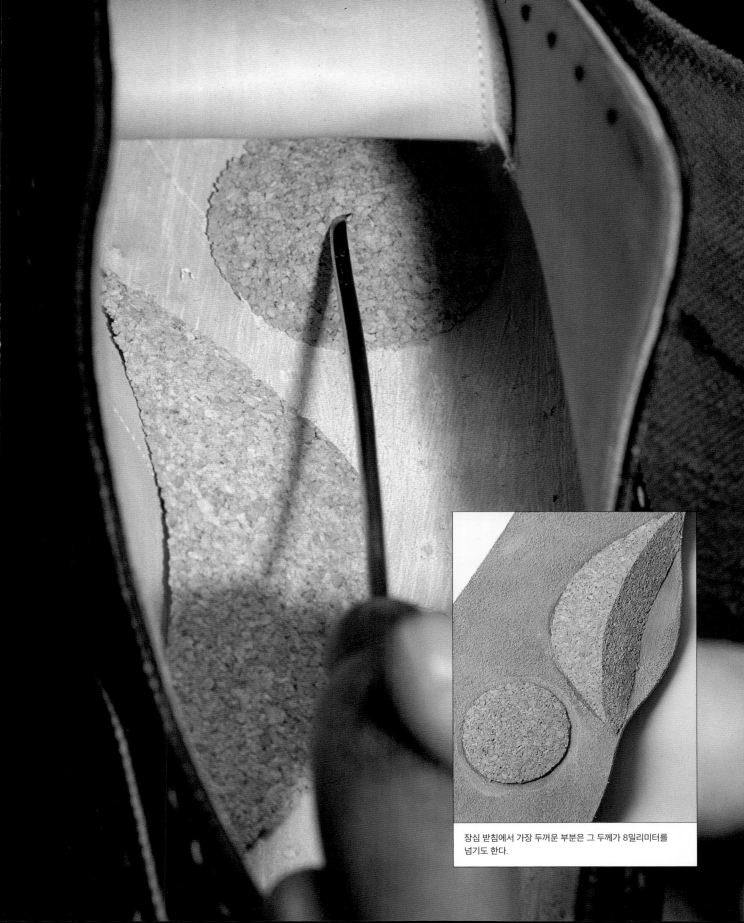

장심 받침에서 가장 두꺼운 부분은 그 두께가 8밀리미터를
넘기도 한다.

슈트리

Shoe Trees

구두가 완성된 후 슈트리(구두 보형기)의 역할은 구두를 만들 때의 라스트만큼이나 중요하다. 슈트리의 주된 임무는 구두의 원형을 최대한 오래 유지시키는 것이다. 수제화에 있어서 라스트 모양과 똑같이 만든 수제 슈트리만큼 이 일에 적합한 물건은 없다.

슈트리는 라스트처럼 강한 충격이나 압력을 받지 않으므로 제작 소재를 달리해도 무방하다. 그중에서도 절삭 가공이 용이하고 가공 면이 무척 매끄럽다는 점에서 중량이 적게 나가는 목재가 좋다. 슈트리 제작에 알맞은 나무는 오리나무(라틴어로 *Alnus glutinosa*), 보리수(라틴어로 *Tilia cordata*), 삼나무(라틴어로 *Cedrus*), 벚나무(라틴어로 *Prunus*)로, 특히 벚나무가 매력적인 나뭇결 때문에 인기를 끌고 있다.

슈트리용으로 목재를 준비하고 다듬는 방식은 라스트를 만들 때와 거의 같다. 두 과정이 너무도 유사해서 언뜻 봐서는 슈트리를 만드는지 라스트를 만드는지 분간이 안 될 정도다.

하지만 최종 단계에 이르면 그 양상이 무척 달라진다. 슈트리는 구두에 넣고 빼기 쉽도록 한 차례 더 가공되기 때문이다. 슈트리 중에서 가장 보편적이고 인기가 좋은 종류는 3단 분리형과 용수철 삽입식이다(188쪽 참고).

가죽과 잘 어울리는 소재로 나무만 한 것이 또 있을까? 구두장이들은 이 자연의 선물을 매만지며 지난간 시간을 들여다보게 된다.

슈트리의 원형을 갖춘 나무토막들이 맞춤형 슈트리로 거듭나기 위해 다음 공정을 기다리고 있다.

맞춤형 라스트를 선반에 물리고 센서로 그 형태를 읽어들여 슈트리 원형에 그대로 반영한다.

오리나무는 슈트리 제작 재료로 가장 선호되는 수종에 속한다. 물 공급이 원활한 습지에서 생장할 경우 3, 40년 만에 줄기 두께가 40센티미터에 달할 만큼 빨리 자란다.

3단 분리형 슈트리

The Three-part Shoe Tree

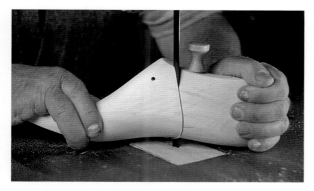

슈트리를 조금 비스듬히 잡고 손잡이 앞쪽을 기준 삼아 나무를 반으로 가른다.

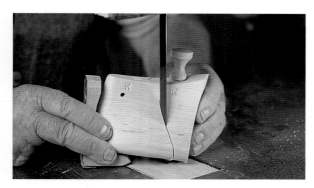

손잡이 뒤편의 발꿈치 부위도 같은 방식으로 자른다. 이로써 슈트리가 세 부분으로 나뉘었다.

구두에는 슈트리의 앞부리를 먼저, 뒤꿈치를 그다음에 넣는다. 손잡이가 달린 가운데 쐐기꼴 도막은 갑피가 팽팽하게 펴지도록 앞서 삽입한 두 나무 사이에 꽉 밀어넣는다.

용수철 삽입식 슈트리

The Sprung Shoe Tree

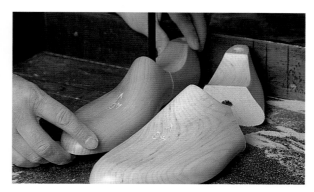

톱을 사용하여 슈트리를 세 부분으로 나눈다. 가운데 도막은 곧장 제거한다.

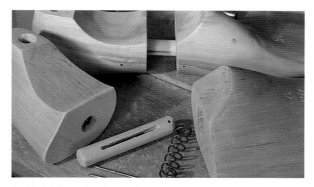

용수철 삽입식 슈트리는 뒤꿈치 도막, 중앙부의 연결목, 용수철, 금속 핀, 앞부리 도막으로 구성된다. 이 부품들을 각기 위치에 맞게 조립한다.

완성된 슈트리에 밀랍을 얇게 펴 바르고 부드러운 헝겊으로 문질러 광을 낸다.

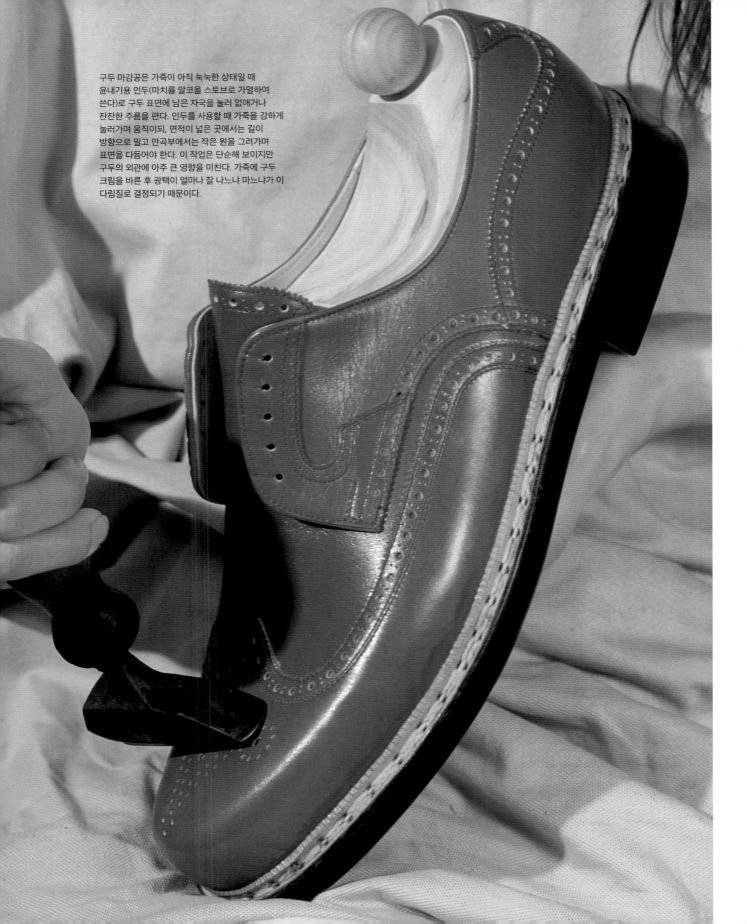

구두 마감공은 가죽이 아직 눅눅한 상태일 때
윤내기용 인두(마치를 알코올 스토브로 가열하여
쓴다)로 구두 표면에 남은 자국을 눌러 없애거나
잔잔한 주름을 편다. 인두를 사용할 때 가죽을 강하게
눌러가며 움직이되, 면적이 넓은 곳에서는 길이
방향으로 밀고 만곡부에서는 작은 원을 그려가며
표면을 다듬어야 한다. 이 작업은 단순해 보이지만
구두의 외관에 아주 큰 영향을 미친다. 가죽에 구두
크림을 바른 후 광택이 얼마나 잘 나느냐 마느냐가 이
다림질로 결정되기 때문이다.

완성된 구두의 최종 마감 작업
Finishing the Completed Shoe

이제 구두 곳곳을 섬세하게 정돈하는 일만 남았다. 이 단계에서 갑피는 마감공의 손길 아래 예술 작품으로 거듭난다. 그런데 이 구두란 녀석은 우리가 집에서 아무리 애지중지 매만져도 처음 샀을 때만큼 광이 나지 않는다. 마감공도 별다르지 않은 구두약과 헝겊, 구둣솔을 쓸 텐데 일단 손을 대면 그 결과는 천지차이가 난다. 아마도 경험이 그런 차이를 만들어내기 때문일 것이다. 한 가지 다행인 점은 어떤 구두든 간에 그것을 만든 공방에 맡기기만 하면 금세 새 물건처럼 깨끗해진다는 사실이다.

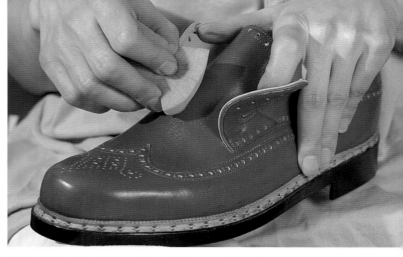

갑피 표면에 남은 접착제 자국이나 지문을 미지근한 비눗물로 닦아 제거한다. 제아무리 노련한 구두장이라 해도 접착제가 묻은 손으로 갑피를 만지다보면 이런저런 자국을 남기기 마련이다.

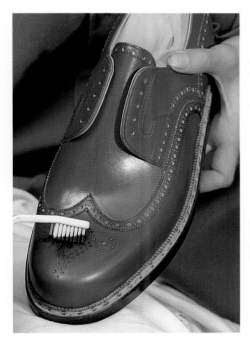

다림질에 이어 갑피에 구두 크림을 바르고 광을 낼 때는 아무리 작은 부분이라도 소홀히 하면 안 된다. 가령, 풀브로그 구두에서 장식 구멍 안쪽의 가죽 색깔이 구두 크림으로 착색된 부위보다 연하다면 필히 구멍 사이사이에 색을 입혀야 한다. 칫솔을 이용해 아주 작은 틈새에도 구두약을 바른다.

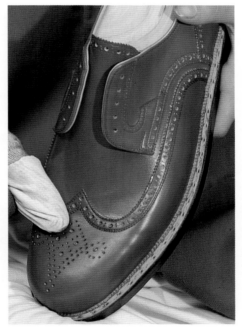

구두의 광택은 육안으로 보이지 않는 흠집을 얼마나 잘 메우느냐에 달렸다. 다림질로 가죽을 단단히 압착한 뒤에는 구두 크림으로 표면에 남아 있는 미세한 결점들을 제거해야 한다. 이때 마감공은 크림을 묻힌 헝겊을 손가락에 감고 가볍게 힘을 주면서 갑피를 둥글게 문지른다. 그 결과로 가죽 표면이 마치 거울처럼 반짝이게 되는데, 비결은 구두 크림으로 가죽에 얇은 막을 입히고 15분 이상 그대로 두었다가 같은 과정을 3~4차례 반복하는 데 있다. 그런 다음 부드러운 솔과 플란넬 천으로 갑피를 닦아내면 새 구두는 말 그대로 빛을 발하게 된다.

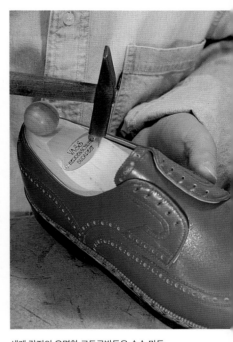

세계 각지의 유명한 구두공방들은 손수 만든 작품들을 자랑스레 여기며 자신들의 상징을 당당히 내건다. 이 상징이란 공방의 상호나 알아보기 쉬운 로고일 수도 있고, 구두 바닥에 색을 넣는 양식이나 천피의 독특한 모양처럼 간접적이고 암시적인 표식일 수도 있다. 물론 가장 효과적인 방법은 상호와 로고를 직접 드러내는 것이다. 이를테면, 가게 이름을 깔개에 새기거나 로고가 박힌 작은 동판을 슈트리에 부착하는 식이다(사진 속 구두는 부다페스트의 버시 공방에서 제작되었다).

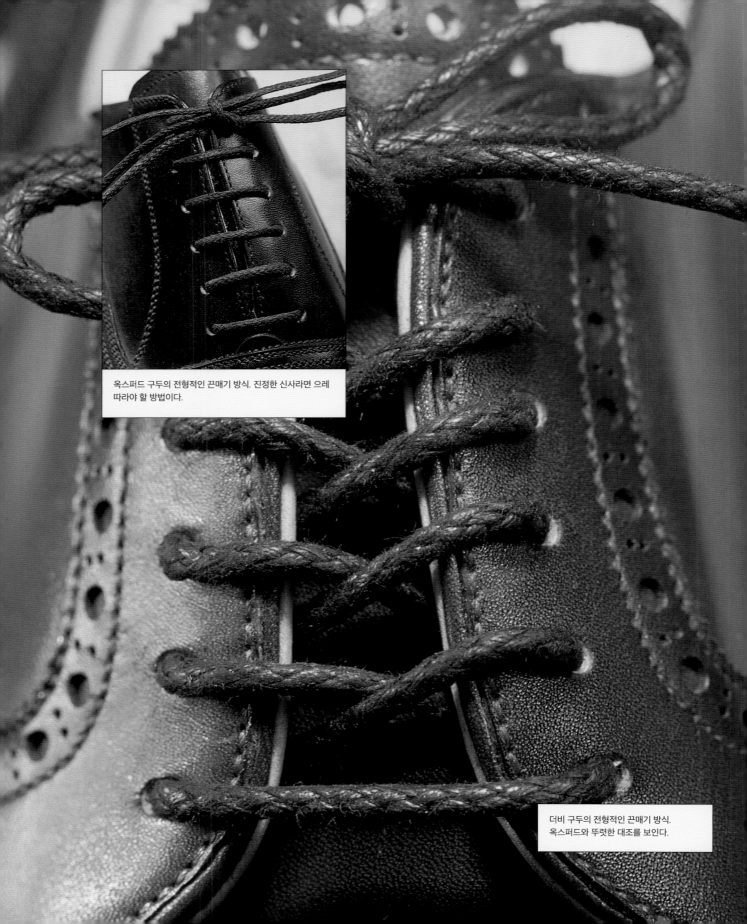

옥스퍼드 구두의 전형적인 끈매기 방식. 진정한 신사라면 으레 따라야 할 방법이다.

더비 구두의 전형적인 끈매기 방식. 옥스퍼드와 뚜렷한 대조를 보인다.

구두끈 선택하기

Suitable Shoelaces

주문 제작식 신사화에는 직물로 만든 끈이 제격이다. 모양새가 점잖고 세련된 구두에는 둥근 끈이 어울리고, 선이 굵으면서 활동성을 강조한 구두에는 납작한 끈이 잘 맞는다. 물론 요즘은 두 가지 다 기계로 제작된다. 원통형 구조를 이룬 둥근 끈에는 무명실이나 삼실로 만든 심이 들었지만, 납작한 끈에는 그런 것이 없다. 구두끈의 끄트머리는 끈구멍테에 꿰기 쉽게 금속이나 플라스틱 싸개 tag로 둘러싸여 있다.

구두끈은 갑피 색깔과 잘 어울리는 것으로 골라야 한다. 색조가 갑피보다 짙으면 상관없지만, 절대로 더 밝아서는 안 된다. 만약 갑피의 색상이 여러 종류로 이루어졌다면 구두끈은 그중에서 가장 어두운색에 맞춰야 한다. 끈 길이는 끈구멍테의 구멍 개수에 따라 달라진다. 구멍이 다섯에서 여섯 쌍인 구두에는 길이 75센티미터짜리 끈이 적합하고, 구멍이 네 쌍 이하일 경우에는 60센티미터짜리 끈이 알맞다. 이렇게 끈구멍테와 끈 길이를 잘 맞추면 적당한 길이로 리본 매듭을 지을 수 있다. 부츠용 끈 길이는 120센티미터가 적당하다.

옥스퍼드와 더비 구두 모두 고유한 끈매기 방식이 있지만, 실제로는 착용자가 원하는 대로 바꿔 매어도 무방하다. 이제 끈 모양이 구두 모델에 구애받는 시절은 지났다. 하지만 신사화와 전통이란 떼려야 뗄 수 없는 관계이기에, 앞으로도 구두를 신는 남자들 대다수는 기존 방식대로 끈을 매고자 할 것이다. 그리고 사람들은 그처럼 전통을 충실히 따르는 모습을 신사의 전형으로 기억할 것이다.

포장재는 새 구두가 제 주인을 만날 때까지 한시적으로 제품을 보호하는 기능을 한다. 이때 그냥 신발장에 두거나 구두 상자 안에 보관하기보다 천 주머니에 넣어두는 편이 좋다. 구두 보관용 주머니를 사용하면 먼지가 쌓이거나 상자의 벽면처럼 단단한 부위에 가죽이 쓸리는 문제를 막을 수 있다.

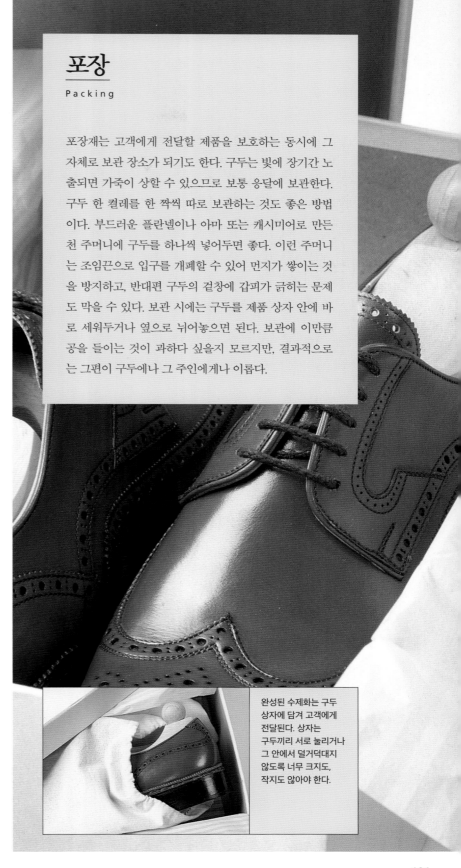

포장

Packing

포장재는 고객에게 전달할 제품을 보호하는 동시에 그 자체로 보관 장소가 되기도 한다. 구두는 빛에 장기간 노출되면 가죽이 상할 수 있으므로 보통 응달에 보관한다. 구두 한 켤레를 한 짝씩 따로 보관하는 것도 좋은 방법이다. 부드러운 플란넬이나 아마 또는 캐시미어로 만든 천 주머니에 구두를 하나씩 넣어두면 좋다. 이런 주머니는 조임끈으로 입구를 개폐할 수 있어 먼지가 쌓이는 것을 방지하고, 반대편 구두의 겉창에 갑피가 긁히는 문제도 막을 수 있다. 보관 시에는 구두를 제품 상자 안에 바로 세워두거나 옆으로 뉘어놓으면 된다. 보관에 이만큼 공을 들이는 것이 과하다 싶을지 모르지만, 결과적으로는 그편이 구두에나 그 주인에게나 이롭다.

완성된 수제화는 구두 상자에 담겨 고객에게 전달된다. 상자는 구두끼리 서로 눌리거나 그 안에서 덜거덕대지 않도록 너무 크지도, 작지도 않아야 한다.

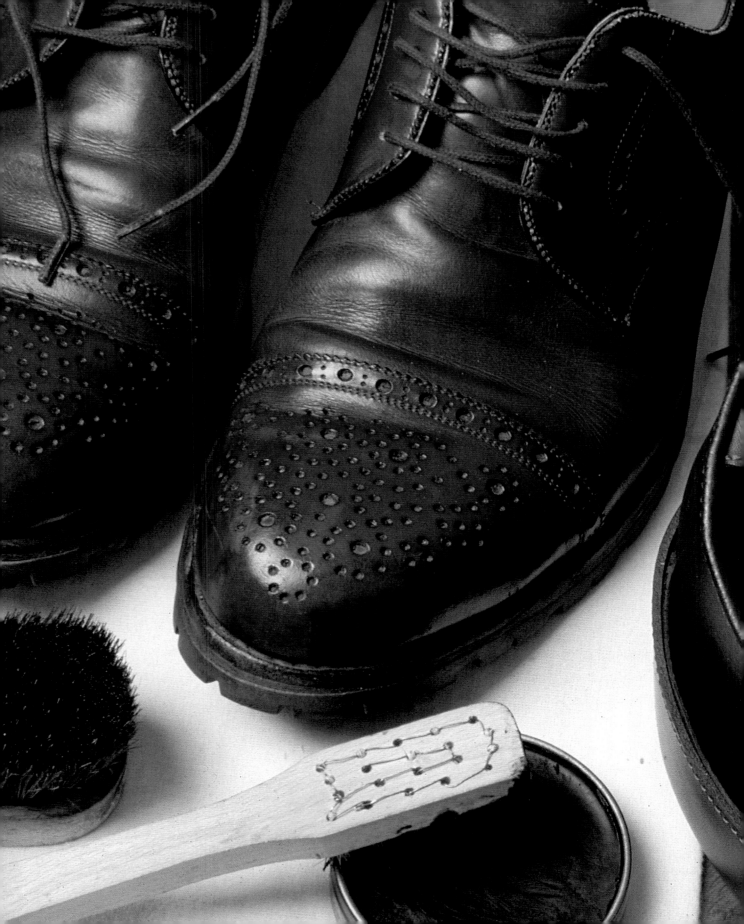

구두 관리법

Caring for
Shoes

구두 닦기
Cleaning

갑피 가죽 본연의 유연성과 탄력, 은은한 윤기를 유지하는 방법은 세심한 관리밖에 없다. 깨끗하게 관리된 구두는 착용자의 옷차림을 돋보이게 하지만, 반대로 신발을 소홀히 다루면 갑피 가죽, 특히 그중에서도 자주 접히는 부위가 찢어지거나 금세 표면이 쩍쩍 갈라지고 만다. 즉 관리되지 않은 구두는 수명이 상대적으로 짧아질 수밖에 없다.

구두 관리가 다소 까다롭긴 하지만, 관리용품만 제대로 갖춘다면 이것 역시 즐거운 취미가 될 수 있다. 만약 필요한 도구가 이미 준비된 상태라면 남은 일은 정확한 순서로 구두를 닦는 것뿐이다.

일단 돼지 털이나 소나 말의 꼬리털로 만든 청소용 솔이 적어도 하나는 있어야 한다. 이런 구둣솔의 재료로는 용설란도 인기가 높다. 잎 섬유가 억세면서도 유연하기 때문이다. 빳빳한 털이 조밀하게 박힌 청소용 솔로 구두 겉에 말라붙은 진흙이나 먼지 따위를 제거한다.

보통 부드러운 말 털로 제작되는 약품 도포용 솔은 구두 색깔별로 하나씩 필요하다. 솔 하나에 색이 다른 여러 가지 구두 크림을 묻히는 것은 절대 금물이다. 솔에 엉겨붙은 구두약 찌꺼기들이 섞여서 색이 얼룩덜룩해지거나 색조가 아예 달라질 수 있기 때문이다. 갑피의 가죽 색상이 두 가지 이상일 때는 일이 더 복잡해진다. 만일 흑백 스펙테이터 구두를 닦아야 한

다면, 이 한 켤레를 위해 솔 두 개를 준비해야 한다. 검은색 가죽에는 까만 솔, 흰색 가죽에는 하얀 솔이 필요하다. 부득이한 경우에는 칫솔이나 하얀 헝겊을 구둣솔 대신 사용해도 좋다.

약품 도포용 솔의 개수는 본인이 소지한 광택제, 구두 크림, 액상 구두약의 개수와 일치해야 한다. 최고급 구두를 관리할 때는 갑피 가죽과 색이 똑같은 최고급 관리제를 쓰는 것이 옳다. 그러나 신발에 약간 '낡은' 느낌을 주길 원한다면, 갑피 색보다 색조가 몇 단계 더 짙은 크림을 쓰길 권장한다. 가령 연한 자주색 가죽에는 짙은 자주색 크림, 연한 황토색 가죽에는 담갈색이나 흑갈색 크림, 갈색 가죽에는 검은색 크림을 쓴다. 이런 약품들을 가죽 표면에 얇은 막이 형성되도록 골고루 펴 바르고 그 상태로 잘 스며들도록 최소 10분 이상 기다린다.

구두 관리용품에는 광내기용 솔도 포함된다. 보통 말의 갈기나 꼬리털로 제작되며, 다른 구둣솔과 마찬가지로 약품 색깔에 맞게 여러 개를 준비해야 한다. 구두 크림을 가죽에 바르고 일정 시간을 기다린 다음에는 이 솔로 구두를 문질러 광을 낸다. 이때도 전용 솔 대신 하얀 헝겊을 사용할 수 있으며, 특히 구두의 가죽 두께가 아주 얇을 때는 표면이 마모될 위험이 있으니 천으로만 닦는 편이 좋다. 가죽은 이런 손상에 무척 민감하므로 구두를 오래 신고 싶다면 그 위험성을 가벼이 여겨서는 안 된다.

수제화를 신는 사람에게는 구두 색깔에 맞는 관리용품이 필요하다. 구두 크림을 바를 때는 갑피 색보다 색조가 한 단계 짙은 종류를 쓰는 것이 가장 좋다. 색이 옅은 여름용 구두에는 무색 크림을 쓴다. 이런 크림을 흔히 '투명 구두약'이라고도 한다.

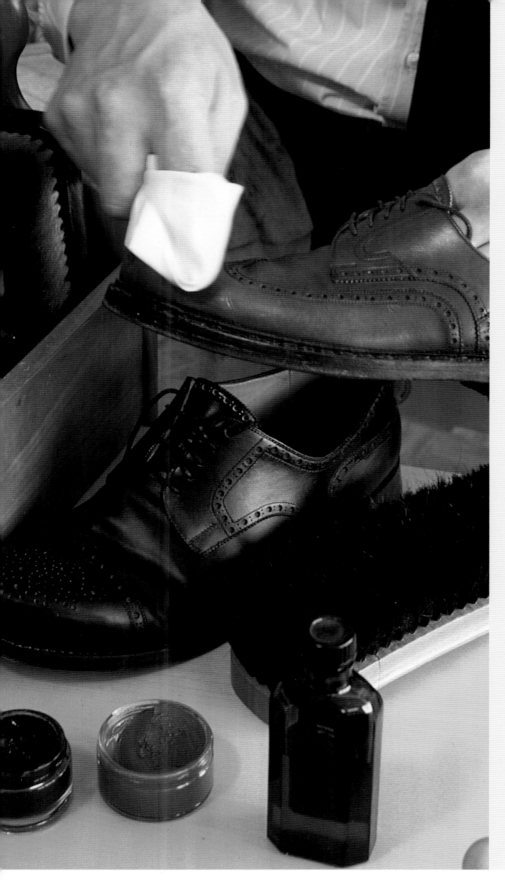

구두 관리의 10대 황금률

새로 만든 구두 한 켤레를 제 주인에게 정식으로 전달할
때, 달리 말해 세상에 하나뿐인 작품이 명인의 손을 떠나는
순간, 구두장인는 고객에게 구두 관리의 비법도 함께
전수한다. 수제화의 기대 수명과 외관은 주로 원재료의
질과 제작자의 솜씨가 좌우하지만, 신발 주인이 얼마나
잘 관리하느냐 역시 그에 못지않게 영향을 미친다.
상태가 좋지 않은 신발은 신고 조금만 걸어도 불편함이
느껴지기 마련이다. 만약 구두를 늘 새것처럼 오래 신고
싶다면 다음의 '황금률'을 따르길 권장한다.

1. 새로 산 구두를 처음 신을 때는 착용 시간을 2~3시간
 넘기지 않는다. 구두와 발이 서로 완전히 적응했다는
 판단이 들면 그때부터 온종일 신어보도록 하라.

2. 같은 구두를 이틀 연속으로 신지 않는다. 한 번 신은
 다음에는 하루 동안 회복기를 둔다.

3. 구두를 신을 때는 끈을 매든 버클을 잠그든 혹은
 슬리퍼에 발을 그냥 밀어넣든 간에 항상 구둣주걱을
 사용한다.

4. 끈이 있는 구두를 벗을 때는 발을 쉽고 편히 뺄 수 있게
 끈을 최대한 느슨하게 푼다.

5. 구두를 벗은 다음에는 곧바로 슈트리를 넣는다.

6. 눈이나 비에 젖은 구두라도 벗은 후에는 반드시
 슈트리를 넣는다. 그 상태로 그냥 세워두지 말고 옆으로
 뉘어서 24시간 이상 건조시킨다.

7. 구두를 한 번 착용한 후에는 가죽의 윤기가 그대로 살아
 있더라도 갑피를 말끔히 닦고 구두 크림으로 광을 내는
 편이 좋다.

8. 장기간 신지 않는 구두는 구두 크림을 얇게 펴 바른 뒤
 제품 구매 시에 받은 천 주머니에 넣어 구두 상자 안에
 세워서 보관한다.

9. 절대로 수제화를 남에게 빌려주지 않는다. 세상에 나와
 발 모양이 똑같은 사람은 아무도 없다.

10. 새로 제작된 수제화에는 저마다 독특한 개성이
 존재한다. 구두를 때와 장소에 맞게 적절한 옷차림과
 함께 착용하지 않으면 그 안에 담긴 진정한 아름다움을
 오롯이 드러내기란 불가능하다.

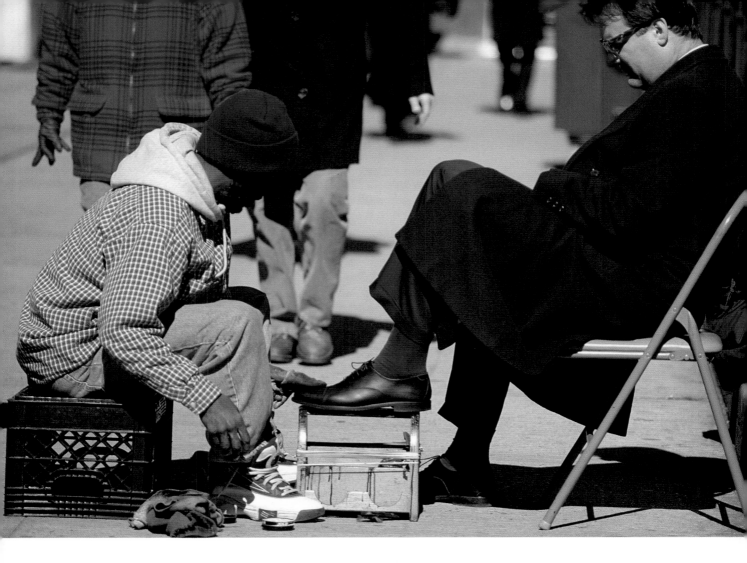

구두 닦기의 노하우

The Art of Shoe Cleaning

새로운 세기로 접어들 즈음에 미국에서는 구두닦이가 온전한 직업으로 자리잡았다. 거리에서 구두 닦는 일을 지칭하는 '슈 샤인 서비스Shoe Shine Service'는 요즘 시대에도 여전히 신비한 매력을 간직한 바, 오랜 세월 뉴욕의 월스트리트에서 일해온 구두닦이들은 그곳 풍경에 완전히 녹아들어 손님들의 마음을 사로잡는다. 수년간 온갖 기술과 요령을 터득한 그들은 구두를 닦는 데 관한 한 최고의 전문가다.

구두 닦기는 장시간 인내심을 요하는 일이다. 우선 작은 먼지 하나도 놓치지 않고 모두 말끔히 털어내야 한다. 이후 구두 크림을 바르는 목적이 가죽에 묻은 흙이나 먼지를 제거하는 것이 아니라 착용 중에 손실된 성분들, 이를테면 기름기나

수분, 윤기를 보충하는 데 있기 때문이다.

구두닦이는 구두 크림을 가죽에 필요한 양만큼 정확히 덜어내어 천천히 원을 그리며 바른다. 가죽이 지나치게 건조한 상태일 때는 크림을 추가로 올리기 전에 먼저 발라둔 층이 잘 스며들도록 기다린다. 크림 막이 두꺼우면 가죽에 거의 흡수되지 않을뿐더러 표면에 광을 내기도 매우 어려워진다.

구둣솔이나 헝겊으로 구두에 광택을 낸 후에는 구두 관리용품들을 티끌 하나 남지 않을 만큼 아주 깨끗하게 청소해야 한다.

풀브로그 구두를 닦는 일은 갑피의 호화로운 구멍 장식 때문에 특히 더 많은 집중력과 시간을 요구한다. 구두 크림을

구멍 안까지 골고루 바른 다음에는 잔존물이 모두 제거될 때까지 계속 솔질을 해야 한다. 이 크림이 구멍 안에 조금이라도 덩어리진 채로 남으면 그 자리에 금세 먼지가 들러붙기 때문이다. 그러면 아무리 반짝반짝 광을 내도 관리를 소홀히 한 구두처럼 보이기 십상이다.

이제 구두 크림은 이 일에 절대 없어서는 안 될 필수품으로 통한다. 그러나 현시대에도 변하지 않는 오래된 비법이 있으니, 바로 구두를 닦는 중에 간간이 침을 바르는 것이다. 침은 가죽 표면의 잡티와 먼지를 제거하는 동시에 광택을 내는 효과를 지녔고, 특히 구두를 따로 관리할 시간 없이 바쁠 때 유용하다.

이 발판은 구두를 받치는 용도로 쓰인다.

풀브로그 구두의 구멍 장식 안에도 골고루 구두 크림을 바른다.

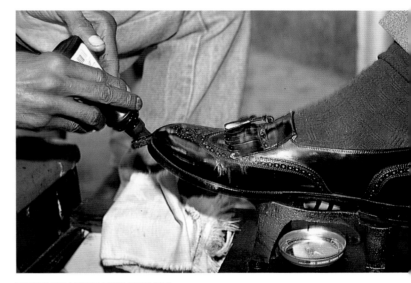

구두창과 굽의 둘레에도 크림을 발라야 한다.

여분의 구두 크림은 반드시 닦아낸다.

헝겊을 수평으로 움직여가며 앞날개를 닦는다.

슈트리 종류
Types of Shoe Tree

수제화에 맞춰 제작된 3단 분리형 슈트리는 구두를 관리하는 데 무척 중요한 물건이다. 슈트리 없이 보관된 구두는 오래 지나지 않아서 제 모양을 잃고 가죽이 주름지거나 갈라지기 쉽다. 또한 과도하게 많은 땀에 노출된 구두를 슈트리 없이 보관하면 외형이 급속히 망가지고 만다. 슈트리를 넣어 보관한 구두는 관리하기가 한결 쉽고 청결한데, 이는 가죽의 생기와 윤기가 그만큼 더 오래가기 때문이다.

흔히 사람들은 구두를 벗고 나서 '열기가 조금 빠진 다음' 슈트리를 넣어야 한다고 생각한다. 실제로는 구두를 벗고 아직 속이 따끈따끈할 때 바로 슈트리를 넣는 것이 좋다. 그러면 주름이 잘 펴지고 다시 신을 때까지 구두의 아름다운 원형이 그대로 유지된다.

3단 분리형 슈트리는 비교적 가벼운 나무로 만들어지지만 슈트리 가운데서는 가장 무거운 축에 속한다. 이런 이유로 수제화 애호가들은 가볍고 중앙부의 나무 부품을 제거할 수 있는 용수철 삽입식 슈트리를 선호한다. 일명 경첩형 슈트리나 손잡이 및 길이 조절 나사가 장착된 슈트리는 더더욱 가볍다.

슈트리는 특별히 관리할 필요가 없으나 석 달에 한 번 정도 젖은 헝겊으로 닦아주는 것이 좋다.

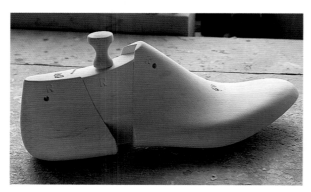

세 조각으로 분할된 전통적인 형태의 슈트리.

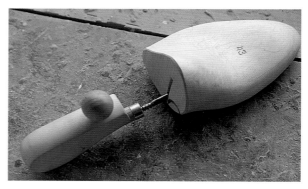

손잡이와 길이 조절용 나사가 장착된 슈트리는 구두의 앞코 모양을 유지하는 데 효과적이지만 뒤꿈치까지 지지하기에는 무리가 있다. 여행용으로 매우 적합하며 가정에서도 종종 사용된다.

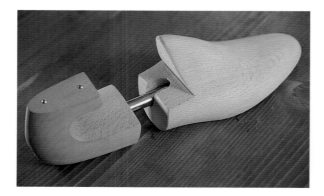

가운데 부분을 왕창 제거한 용수철 삽입식 슈트리. 용수철 덕분에 구두에 넣고 빼기가 수월하다.

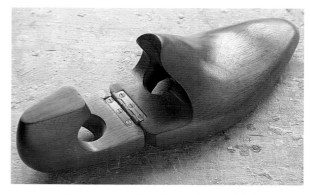

구두 색깔에 맞춰 세련된 형태로 제작한 경첩형 슈트리로, 중앙부의 경첩 덕분에 쉽게 접고 펼 수 있다.

구둣주걱

The Shoe Horn

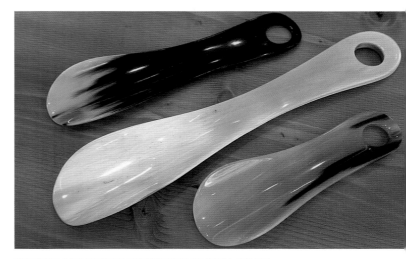
동물의 뿔로 제작된 구둣주걱은 재질이 유연하면서도 편안한 느낌을 준다.

어떤 구두든 구둣주걱을 사용하지 않고 신다보면 뒤축 가죽이 찌그러지거나 늘어나고 갈라지기 쉽다. 구둣주걱을 선택할 때는 재질이 금속이든 목재든, 아니면 실제 동물의 뿔이든 표면이 아주 미끈하고 어지간히 힘을 주어도 쉬이 부러지지 않는 제품을 골라야 한다.

구두에 발을 밀어넣을 때 구둣주걱은 월형이 상하지 않게 받치는 보호대 겸 길잡이 역할을 한다. 혹여 구두를 새로 장만한 지 얼마 지나지 않았다면 갑피가 여전히 '뻣뻣한' 상태일 것이다. 그러면 구둣주걱을 사용하더라도 신기가 다소 어려울 수 있다. 이럴 때는 구두 안으로 발을 조금씩 조심스럽게 움직여서 밀어넣어야 한다.

구둣주걱이 없을 때는 양손의 집게손가락이 좋은 대용품이 될 수 있다. 하지만 이 방법을 자주 사용하면 손가락에나 구두 뒤축에나 좋지 않다. 그보다 효과적인 대용품은 손수건이다. 구두 뒤축에 손수건을 받치고 안으로 발을 밀어넣으면서 천을 잡아당기면 된다.

앵클부츠를 신을 때는 길이가 충분히 긴 구둣주걱을 써야 한다. 물론 다른 신발에도 얼마든지 사용할 수 있으니 애초에 기다란 제품을 사는 편이 실용적이다.

구둣주걱은 신사화를 관리하는 데 여타 관리용품 못지않게 중요한 물건이다. 따라서 적절한 제품을 선택하도록 신경을 써야 한다.

둥근 발뒤꿈치 모양에 맞게 가운데가 움푹 꺼진 독특한 형태의 금속제 제품.

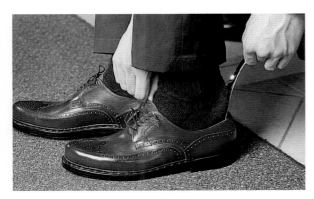
단순하게 생긴 금속제 구둣주걱도 용도 면에서는 전혀 문제가 없다.

긴 구둣주걱은 부츠와 단화를 신을 때 모두 사용할 수 있다.

구두가 꽉 낄 때는……

"If the Shoe Pinches……"

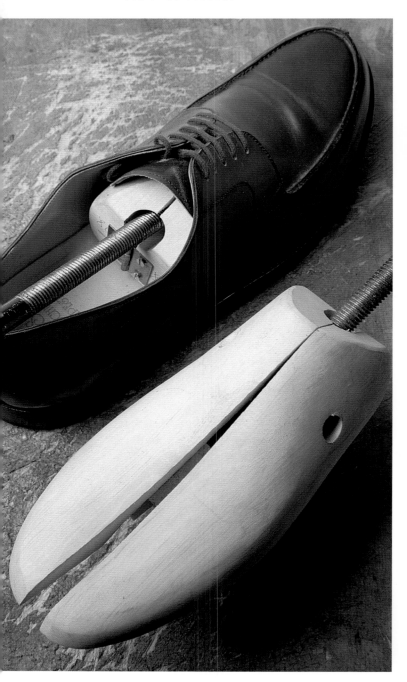

구두 볼을 넓힐 때는 라스트를 잘라 만든 제골기(stretcher)를 사용한다. 반으로 갈린 나무의 간격은 스크루 형태의 손잡이를 돌리면 벌어진다. 이 도구의 장점은 한 손으로 신발을 잡고 다른 손으로 스크루를 돌리면서 볼을 얼마나 넓혀야 할지 쉽게 가늠할 수 있다는 것이다.

스크루로 앞부리를 벌리고 좁힐 수 있는 금속 제골기는 갑피의 너비를 최대 0.5센티미터까지 늘려준다. 일반적으로 구두 볼을 넓히는 데 드는 시간은 1, 2분이지만, 갑피 가죽의 두께에 따라 길게는 24시간까지 걸리기도 한다.

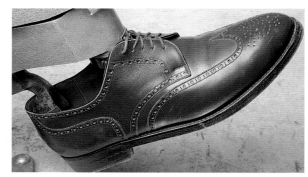

물을 촉촉하게 적신 구두에 제골기를 넣고 스크루를 천천히 돌려 볼을 넓힌다. 그러면 작업 도중에 재봉선이 터지거나 가죽이 찢어지는 문제를 방지할 수 있다.

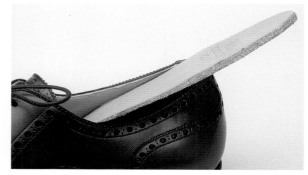

작업을 마치면 두께 2~3밀리미터짜리 코르크 깔창을 까래 밑에 넣는다. 경우에 따라 전족부에만 보조 깔창을 깔기도 한다. 그 외에 구두끈을 풀거나 조여서 갑피 너비를 조절하는 방법도 있다. 구두 입구가 복사뼈에 너무 바짝 닿아서 불편할 때는 뒤꿈치에 코르크 깔창(최대 두께 5밀리미터)을 삽입한다.

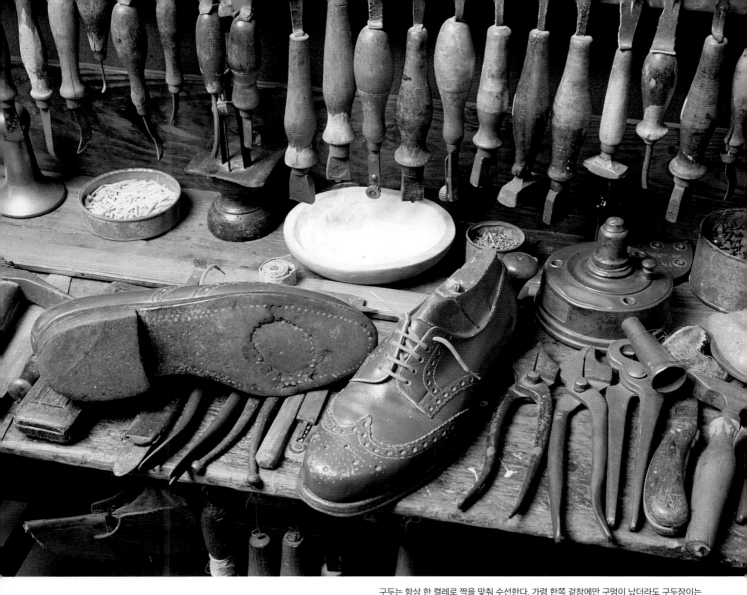

구두는 항상 한 켤레로 짝을 맞춰 수선한다. 가령 한쪽 겉창에만 구멍이 났더라도 구두장이는 양쪽을 모두 새것으로 교체한다. 그렇지 않으면 수선한 쪽과 안 한 쪽의 관리 방법이 달라지기 때문이다. 수선용 도구는 처음 구두를 제작할 때 사용한 것과 같다.

구두 수선

Shoe Repairs

클래식한 수제화는 유행을 거의 타지 않는 물건이다. 세심하게 제작되고 잘 관리된 구두는 수십 년간 신을 수 있고, 신으면 신을수록 품위를 더해간다. 질 좋은 구두는 처음 구입했을 때보다 해를 거듭하면서 주인의 마음속에 더 깊이 파고든다. 그렇게 점차로 익숙해지면 그 사람의 일부가 되어 언제 어디서나 함께하는 신발이 된다.

그러나 긴 세월을 함께하다보면 아무리 완벽한 구두라도 어딘가는 닳기 마련이다. 이 문제가 언제 발생하느냐는 착용자의 자세와 체중, 착용 빈도, 관리 수준에 달렸다. 일반적으로

마모가 제일 심한 부위는 뒷굽과 겉창이며, 토캡 역시 자주 손상을 입는 편이다. 이때 가장 좋은 해결 방법은 그 구두를 제작한 공방에 수리를 맡기는 것이다. 당연히 공방에서는 고객 관리 차원에서 수선 작업을 착실히 수행한다.

하지만 정말 아끼고 사랑해 마지않는 구두라도 작별을 고해야 할 때가 있다. 뒤축이 완전히 무너졌거나 갑피의 재봉선과 가죽이 심하게 터져서 수선이 아예 불가능한 경우다. 안타깝지만 이럴 때는 더 이상 방도가 없음을 받아들여야 한다.

토피스와 굽 수선하기

Repairs to the Toe Piece and the Heel

새로 붙인 가죽과 기존 겉창의 연결부가 매끈해지도록 줄칼과 유리조각, 결이 거친 사포와 고운 사포로 표면을 손질한다.

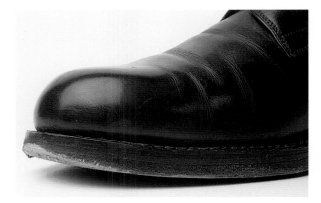

장기간 사용한 구두에서 가장 먼저 마모되는 부위는 토피스와 뒷굽이다. 마모가 심할 때는 겉창 가죽의 두께가 부위별로 최대 3밀리미터까지 차이가 난다. 수선 시에는 스티칭 채널 안쪽의 재봉선이 상하지 않도록 주의해야 한다. 겉창 두께를 원래대로 복원하는 작업은 그리 복잡하지 않다.

굽 뒷부분은 걸음을 내디딜 때마다 가장 큰 압력을 받는 위치로, 아주 질긴 고무창을 덧대어도 다른 부위보다 먼저 마모되는 경향이 있다. 고무창만 마모된 경우, 교체 작업은 토피스를 갈 때와 유사하다.

날카로운 칼로 겉창 끝에서 5센티미터가량 떨어진 위치에 칼집을 낸 후 마모된 가죽을 아주 천천히 조금씩 떼어낸다. 이때 겉창 재봉선이 손상되지 않도록 조심해야 한다. 튼튼한 새 가죽을 바닥 모양에 맞게 잘라 접착제로 붙인 후 나무못으로 단단히 고정시킨다. 이어서 면을 다듬는 작업이 진행된다.

그러나 천피가 손상되었을 때는 마모된 가죽을 비롯하여 뒷굽 고무창과 그 아래의 가죽층까지 제거하고 다시 굽을 쌓아야 한다.

겉창과 굽 갈기
Replacing the Sole and Heel

겉창이 심하게 마모된 경우, 특히 바닥에 구멍이 났을 때는 수선 범위가 한층 넓어진다. 하지만 이중창 구두라면 부담이 다소 줄어들 수도 있다. 겉창 재봉선과 중창에 손상이 없을 때는 겉창을 반 정도만 갈면 되기 때문이다. 이 작업은 토피스를 수선하는 일과 크게 다르지 않다. 일단 저부의 재봉선이 상하지 않게 조심하면서 낡은 겉창을 칼로 구두 허리 쪽까지 제거한다. 그런 다음 새 겉창을 부착한다.

때로는 착용자의 특이한 걸음걸이 때문에 겉창 중앙부보다 구두 안쪽이나 바깥쪽 가장자리가 집중적으로 닳는 경우도 있다. 이때 마모가 심하면 겉창 재봉선이 손상되어 올이 풀리고 웰트가 들뜨기도 한다. 이런 문제가 생기면 수선은 크게 두 단계로 진행된다. 먼저 예전에 만들어둔 맞춤형 라스트를 구두 안에 넣은 후 기본 토대(웰트)까지 전부 해체한다. 그리고

저부를 다시 쌓는다. 이렇게 '대대적인 정비'가 이루어질 때는 웰트 자체를 교체하는 것이 바람직하다. 그런 뒤에는 웰트의 두께만큼 뜨는 공간을 충전재로 채우고, 새 겉창을 웰트에 꿰매고, 뒷굽을 다시 쌓아올린다.

아마 이쯤 되면 한 가지 의문이 떠오를 것이다. 과연 저렇게까지 철저히 구두를 고쳐야 하는가? 하지만 그간의 경험으로 미루어 봤을 때 세상에 자기 발 모양에 맞춰진 구두만큼 편안한 신발은 없다. 또 크고 작은 수선 작업을 거치면서 구두는 실로 새로운 생명을 얻는다. 구두 명인의 고객들은 자신이 아끼는 구두를 버리지 않고 제대로 된 수선으로 계속해서 좋은 착화감을 느낄 수 있다는 데 기쁨을 느낀다. 이것이야말로 수제화가 갖고 있는 가장 큰 매력이자 즐거움이다.

바닥면에 구멍이 났는데 재봉선이 멀쩡할 때는 겉창을 절반만 갈면 된다. 이 정도면 구두 주인에게는 참 다행인 셈이다.

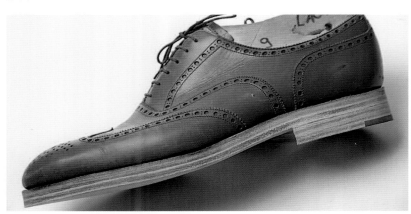

겉창과 굽을 교체함으로써 낡은 구두는 새로운 생명을 얻는다.

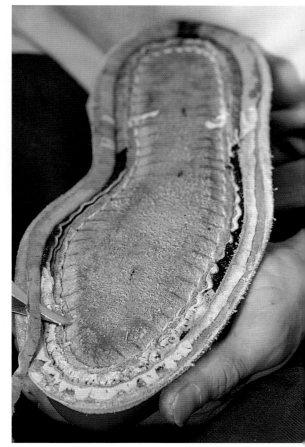

겉창 재봉선이 닳거나 손상되었을 때는 웰트까지 함께 교체하는 편이 좋다.

유명한
제화점들
Workshops

왕실의 구두: 런던과 파리의 존 롭 제화점

Shoes Fit for a King: Lobb in London and Paris

런던의 세인트 제임스 거리St. James's Street에 자리잡은 저명한 제화점의 창업자 존 롭은 1829년 콘월 주의 티워드레스라는 마을에서 농부의 아들로 태어났다. 그는 뛰어난 제화 기술로 빅토리아 여왕 시대에 만국박람회에서 몇 차례 큰 상을 받았고, 1863년에는 영국 왕실 인증서Royal Warrant를 수여받아 에드워드 왕세자의 전속 제화공이 되었다. 훗날 왕위에 오른 이 에드워드 7세(1841~1910)의 이름은 존 롭의 구두가 최고의 품격과 품질을 나타내는 대명사로 통했던 시대를 다시금 떠올리게 한다. 그때부터 영국을 비롯한 세계 각지의 부자와 유명 인사들은 옛 왕세자의 선례를 따르기 시작했다. 그중에는 국왕, 마하라자와 나와브(인도의 통치자와 이슬람계 귀족)도 있었고 배우나 오페라 가수, 정치가, 작가들도 있었다. 오페라 팬들은 엔리코 카루소, 표도르 샬랴핀 혹은 존 매코맥을 만나길 기대하며 제화점을 찾았고, 기업가들은 때때로 이곳에서 앤드루 카네기와 버나드 오펜하이머, 굴리엘모 마르코니로부터 조언을 들을 수 있었다. 또 신예 작가와 기자들은 이 공방에 들른 조지 버나드 쇼와 세계 최고의 권위를 자랑하는 문학상의 창시자 조지프 퓰리처를 선망의 눈길로 바라보았다.

백 년이 넘는 지난 세월 동안 존 롭 공방은 런던 웨스트 엔드 지구의 전통 제화점들이 숱한 사회경제적 변화에 흥망을 거듭하는 와중에도 굳건히 살아남았다. 그리고 그간 남녀노소를 불문하고 수많은 구두 장인과 고객들이 흠모해온 기술적 전통을 변함없이 지켜왔다.

앞으로도 최상급 가죽으로 개개인의 발에 꼭 맞게 만든 맞춤식 수제화의 진가를 알고 그 뛰어난 착화감과 품질을 높이 평가하는 고객들이 존재하는 한, 존 롭의 명성은 계속될 것이다.

현재 가족 기업 형태로 운영되는 이 제화점은 엘리자베스 2세와 남편인 에든버러 공작, 왕세자의 전속 제화업자임을 나타내는 왕실 인증서를 보유하고 있다. 이처럼 롭 가문의 전통은 창업자의 생전과 다름없이 살아 있으며 오늘날에 이르러 더욱 융성하고 있다.

신사들의 기호에 맞춰 유행의 변화와 클래식한 디자인의 변치 않는 멋을 이해하고 고객을 위한 고품격 서비스를 잊지 않는 기업 정신, 그것이 있기에 존 롭의 미래는 여전히 밝다.

1901년 신발 산업의 급속한 팽창으로 값싸고 질 좋은 구두가 넘쳐나 수많은 전통 제화점들이 문을 닫던 시기에 존 롭은 파리에 분점을 열었다. 이 매장은 프랑스의 문화 중심지에 영국식 실내 장식과 고객 서비스 및 고급 구두를 알리는 역할을 했다.

1699년부터 1837년까지 영국 왕실의 거처로 사용된 세인트 제임스 궁전 가까운 곳에 세인트 제임스 거리 9번지가 있다. 시인 바이런(1788~1824)이 독신 시절에 머물렀던 그 건물에는 현재 존 롭 제화점이 자리잡고 있다. 출입문 위편에 붙은 세 가지 왕실 인증 마크는 이 공방이 왕가에 제품을 공급하는 곳임을 곧바로 확인시켜준다. 커피숍과 사교 클럽, 고급 양장점이 늘어선 세인트 제임스 거리는 지난 수백 년간 세련되고 유행에 민감한 런던 신사들의 순례지와 같았다.

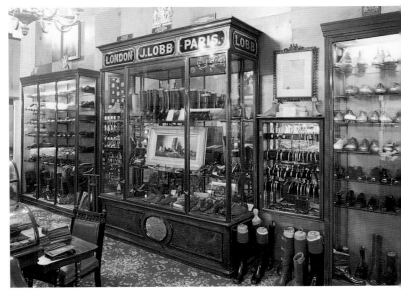

영국의 〈에스콰이어〉지는 벽면이 나무판자로 우아하게 장식된 존 롭 제화점을 '전 세계에서 가장 아름다운 구두 가게'라고 묘사했다. 런던 매장의 장식장에는 파리 분점의 제품들이 함께 전시되어 있다.

런던과 부다페스트의 만남: 바스토르스트의 벤야민 클레만 제화점

London and Budapest Meet: Benjamin Klemann in Basthorst

벤야민 클레만은 1959년에 북해의 퓌르 섬에서 태어났다. 그는 1990년부터 함부르크 동쪽의 바스토르스트라는 농촌 지역에서 작은 수제화 공방을 운영해왔다. 어린 시절부터 그의 꿈은 구두장이였다. 허드렛일부터 차근차근 시작한 클레만은 노이뮌스터에서 헝가리 출신의 율리우시 허러이Julius Harai에게 제화 기술을 배웠다. 제화업계에서 명성이 자자했던 허러이는 제자에게 헝가리식 전통 제화 기술을 가르쳤다. 도제살이를 마친 클레만은 1986년에 영국으로 건너가 존 롭 공방에서 기술을 더욱 다듬었다. 또 그는 런던의 포스터 앤드 선Foster & Son 공방, 뉴 앤드 링우드New & Lingwood 공방, 앨런 매카피Alan McAfee 공방에서도 일했다. 당시의 경험은 그에게 우아한 영국식 구두의 제작법을 익히는 기회가 되었다.

클레만은 아내이자 갑피재봉 장인인 마그리트와 함께 수년간 제자들을 양성해왔다. 그는 공방 내에서 이루어지는 모든 공정을 직접 지도하고 감독하는 데 주안점을 두고 있다.

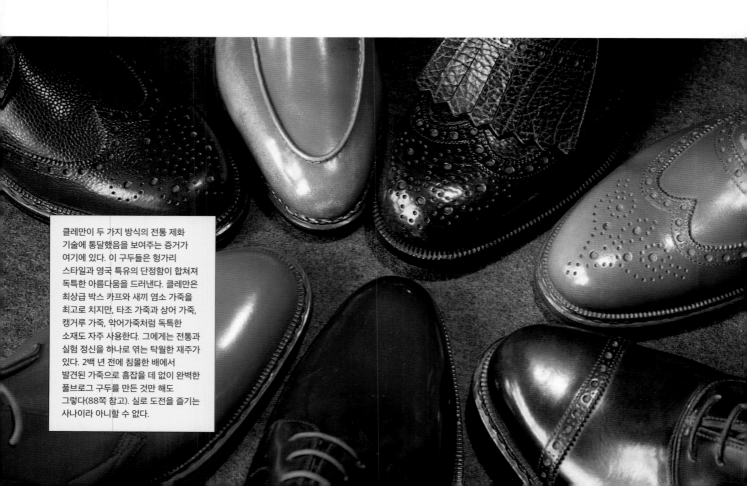

클레만이 두 가지 방식의 전통 제화 기술에 통달했음을 보여주는 증거가 여기에 있다. 이 구두들은 헝가리 스타일과 영국 특유의 단정함이 합쳐져 독특한 아름다움을 드러낸다. 클레만은 최상급 박스 카프와 새끼 염소 가죽을 최고로 치지만, 타조 가죽과 상어 가죽, 캥거루 가죽, 악어가죽처럼 독특한 소재도 자주 사용한다. 그에게는 전통과 실험 정신을 하나로 엮는 탁월한 재주가 있다. 2백 년 전에 침몰한 배에서 발견된 가죽으로 흠잡을 데 없이 완벽한 풀브로그 구두를 만든 것만 해도 그렇다(88쪽 참고). 실로 도전을 즐기는 사나이라 아니할 수 없다.

형태는 기능을 따른다
: 바덴바덴의 히머 제화점

Form follows function: Himer & Himer in Baden-Baden

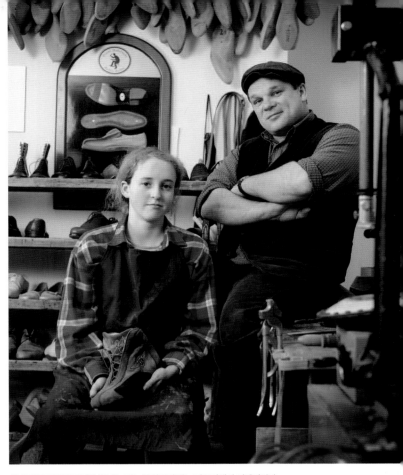

1965년생으로 유럽의 전통 수제화 장인 중에서 가장 젊은 악셀 히머Axel Himer는 언젠가 정형외과용 구두orthopedic shoes를 만드는 공방에 들렀다가 구두장이가 되기로 마음먹었다. 당시 그는 기존 제품보다 '더 아름답고 차별화된 정형외과용 구두를 만들 수 있지 않을까?' 하고 깊이 고민했다. 그의 친구는 그런 물건이 팔릴 만한 시장이 없다고 비관적으로 말했다. 그러나 히머는 해보지 않으면 모르는 일이란 생각으로 목표를 향해 일보를 내디뎠다.

퀼른, 슈투트가르트, 하노버, 하이델베르크에서 쌓은 수련과 정형외과용 구두 제작자라는 독특한 직업은 오늘날 그의 입지를 확고히 다져주었다. 그는 폭넓은 해부학 지식과 제화 기술에 대한 깊은 이해를 바탕으로 능수능란하게 구두를 제작하고 아무리 까다로운 문제라도 해결책을 찾아낸다.

악셀 히머의 작품은 완벽 그 자체다. 주문자의 발에 꼭 맞고 최고의 착화감을 선사하는 그의 구두에는 최상급 가죽을 비롯하여 엄선된 소재가 사용된다. 히머 공방에서는 발 치수를 잴 때(12쪽부터 이어지는 내용을 참고) 통상의 측정 절차에 한 단계가 더 추가된다. 발포수지로 고객의 발 모양을 그대로 본뜨는 것이다. 그러면 발바닥 모양을 꼭 닮은 깔창을 만들 수 있다. 히머는 한 번 쓰고 버릴 시착용 구두라도 반드시 질 좋은 가죽으로 제작하여 고객에게 꼭 14일 이상 신겨봐야 한다고 믿는다. 만일 시험 착용 중에 문제가 발견되면 라스트에 적절히 수정을 가한다. 히머 공방은 골프화로도 유명하다. 알다시피 세상에는 오른손잡이와 왼손잡이뿐 아니라 오른발잡이와 왼발잡이도 존재한다. 두 발이 완벽한 대칭을 이루지 않고 체중이 양쪽에 조금씩 다르게 실리기 때문이다. 히머 골프화는 이런 차이점을 하나하나 고려하여 만들어진다.

이 소규모 공방의 명성은 '형태는 기능을 따른다'라는 좌우명에서 시작되었다. '우리 발은 온몸의 무게를 지탱한다. 따라서 발에 꼭 맞는 신발을 신어야 한다.' 악셀 히머와 그의 딸 킴은 편안한 착화감을 중시하며 정형외과적 교정원칙을 철저히 준수하여 구두를 만든다.

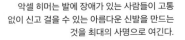
악셀 히머는 발에 장애가 있는 사람들이 고통 없이 신고 걸을 수 있는 아름다운 신발을 만드는 것을 최대의 사명으로 여긴다.

라슬로 버시 공방에서 탄생한 발데사리니 휴고보스(Baldessarini Hugo Boss) 컬렉션은 백 년에 달하는 전통과 현대식 디자인을 하나로 엮어냈다. 정갈하게 진열된 이 제품들은 매장에 들른 손님들이 어떤 구두를 고를지 고민할 때 적절한 선택 기준을 제시한다.

부다페스트의 르네상스: 라슬로 버시 제화점

A Budapest Renaissance: László Vass

1946년에 부다페스트에서 태어난 라슬로 버시는 구두장이라는 직업의 근본을 되짚어보고 깊고 풍부한 옛 전통을 되살려 제화술의 새로운 시대를 열고자 갈망하던 세대에 속한다.

부다페스트의 다뉴브 강변에 터를 잡고 살아온 구두 장인들의 솜씨는 20세기 초에 이르러 절정에 달했고, 그들이 만든 독특한 형태의 구두에는 도시의 이름이 붙었다. 발부리가 유독 두툼한 풀브로그 더비 구두, 이른바 부다페스트는 런던과 파리, 뉴욕, 로마에서 큰 인기를 끌고 있다.

1970년, 제화공 자격시험에 응시한 버시는 당시 과제였던 부다페스트 구두 한 켤레를 완성하여 전문 제작자의 자격을 획득했다. 그때부터 그는 최상의 품질을 갖춘 부다페스트 구두를 만들기로 뜻을 세웠다. 라슬로 버시 공방은 부다페스트의 중심부인 허리시 쾨즈Haris Köz 2번지에 자리잡고 있다. 이곳은 마치 구두 애호가들의 순례지 같다. 최고급 수제화를 주문하기 위해 유럽 곳곳에서 손님들이 끊이지 않고 찾아오기 때문이다. 헝가리식 전통 제화 기술을 멋지게 부활시킨 버시는 헝가리의 큰 자랑 가운데 하나다.

라슬로 버시는 머저르 디버틴테제트● 양화점에서 5년간 갑피재단사, 갑피재봉사, 구두 제작자 및 디자이너로 근무하며 구두 제작에 필요한 모든 기술과 요령을 익혔다. 구두장이로서 그의 목표는 다양한 스타일과 형태, 색상을 조합하여 가장 편안하면서도 세련되고 오래가는 맞춤식 수제화를 만드는 것이다.

● Magyar Divatintezet, 우리말로 해석하면 헝가리 양화점이라는 뜻.

그 이름이 곧 브랜드:
빈의 발린트 제화점
The Name is a Brand: Bálint in Vienna

트란실바니아에서 태어난 헝가리인 러요시 발린트Lajos Bálint 는 마흔다섯 살에 아내와 함께 오스트리아의 빈으로 이주하 여 무명의 구두장이로서 새로운 삶을 시작했다. 그리고 10년 사이에 그의 이름은 하나의 브랜드가 되었다. 발린트는 발 치 수를 매우 정확히 측정하고 완벽한 라스트를 만드는 것으 로 명성을 얻었다. 그는 좋은 구두가 건강관리를 위한 일부 분이자 자신감을 나타내는 증 표로서, 행복한 삶을 위한 여 타 조건들만큼 중요하다고 여 긴다.

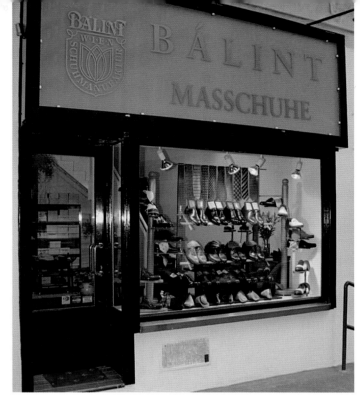

발린트 공방의 고품질 수제화는 수 세기에 달하는 전통의 산물이다. 클래식의 정수가 담긴 구두인 만큼 반드시 그 스타일에 어울리는 복장을 갖춰 입어야 한다.

스타일, 성공 그리고 품질:
빈의 마테르나 제화점
Style, Success, and Quality: Materna in Vienna

빈 제화업계의 큰손인 게오르크 마테르나Georg Materna는 세 계적으로 유명한 빈 국립 오페라하우스 근처에서 제화점을 운 영하고 있다. 그는 마치 엑스레이를 분석하는 의사처럼 고객 의 맨발자국과 발 치수로부터 제화 작업에 필요한 모든 정보 를 빠짐없이 수집하고, 고급 소재와 단 하나의 실수도 허용하 지 않는 장인정신이 완벽하게 조화를 이룬 구두를 만든다. 고 객들은 이 사실을 알기에 6~8주나 되는 제작 기간을 기꺼이 기다린다. 마테르나 공방은 '값비싼 구두는 제작자에게나 고 객에게나 좋은 비즈니스'라는 철학을 내걸었다. 이곳에서 만 들어진 구두는 잘만 관리하면 구입 후 20년이 지나도 계속 편 안하고 멋스럽게 신을 수 있다. 이처럼 튼튼하고 오래가는 제 품을 만드는 것은 마테르나 가문 대대로 이어져온 전통이다. 지금도 마테르나의 아버지와 할아버지가 만든 구두를 당시 고 객들의 아들, 손자들이 신는 사례가 있을 정도다.

빈을 찾은 관광객들은 마테르나 제화점 창가에 진열된 대표 제품들의 인상적인 디자인에 크게 감탄하곤 한다.

4대째 이어온 고품질 제화 기술: 파리의 베를루티 제화점

Four Generations of Outstanding Quality: Berluti in Paris

알레산드로 베를루티Alessandro Berluti(1865~1922)는 이탈리아의 우르비노 시 근방에 소재한 세니갈리아에서 태어났다. 가죽을 능수능란하게 다루는 손재주 덕분에 그가 만든 구두는 곧 많은 이의 사랑을 받았다. 이후 1887년, 그는 손에 익은 공구들을 챙겨 파리로 이주했다. 그때부터 지금까지 베를루티 가문은 그가 생전에 활용하던 구두 제작 기술을 그대로 지켜 오고 있다.

베를루티의 뒤를 이은 아들 토렐로Torello Berluti(1885~1959)는 베를루티 브랜드 특유의 스타일을 확립하여 제임스 로스차일드, 사샤 디스텔, 베르나르 블리에, 율 브리너 같은 명사들을 고객으로 확보했다. 그는 매장을 운영하기에 가장 적합한 장소로 마르뵈프 거리rue Marbeuf 26번지를 선택했다. 베

를루티 브랜드는 1960년에서 1980년 사이에 토렐로의 아들 탈비니오Talbinio Berluti가 사업을 확장하면서 국제적인 명성을 얻게 되었다. 이후 탈비니오는 친척 동생인 올가Olga Berluti에게 가업을 넘기고 생을 마쳤다.

오늘날 베를루티 공방에서 제작되는 구두에는 올가 베를루티의 예술적 감각이 그대로 묻어난다. 그녀의 방향성은 다음과 같은 질문에 고스란히 드러나 있다. '어떻게 하면 서정미와 견고함, 섬세함이 두드러지는 클래식한 멋을 구두에 담아낼 수 있을까?' 올가 베를루티는 아름답고 독특한 색감을 자아내는 파티나 기법patina에서 그 해답을 찾았다. 그녀가 가업에 동참한 때는 1959년, 그로부터 10년이 지나 그녀의 색채적, 형태적 표현방식은 베를루티를 대표하는 스타일이 되었

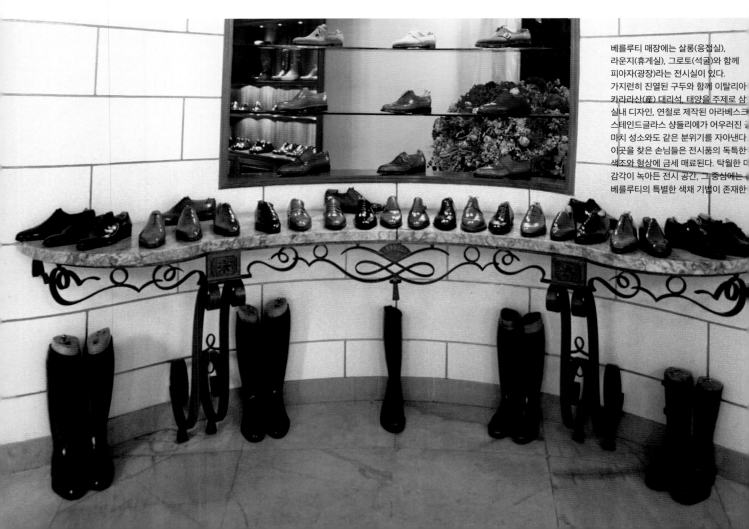

베를루티 매장에는 살롱(응접실), 라운지(휴게실), 그로토(석굴)와 함께 피아자(광장)라는 전시실이 있다. 가지런히 진열된 구두와 함께 이탈리아 카라라산(産) 대리석, 태양을 주제로 삼 실내 디자인, 연철로 제작된 아라베스크 스테인드글라스 샹들리에가 어우러진 마치 성소와도 같은 분위기를 자아낸다 이곳을 찾은 손님들은 전시품의 독특한 색조와 형상에 금세 매료된다. 탁월한 디 감각이 녹아든 전시 공간, 그 중심에는 베를루티의 특별한 색채 기법이 존재한

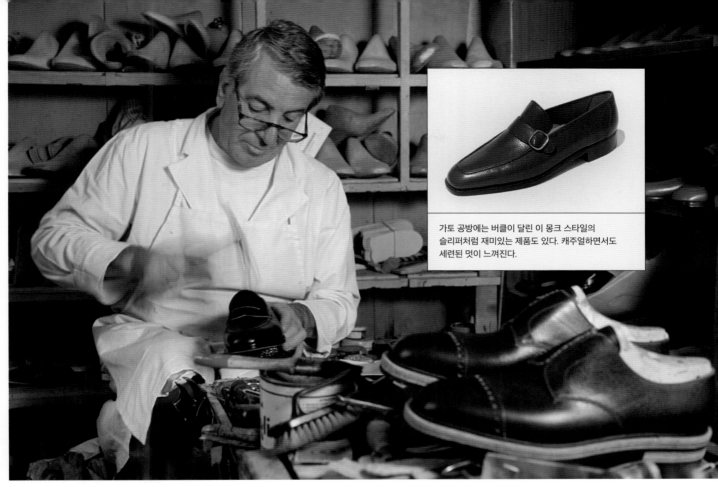

가토 공방에는 버클이 달린 이 몽크 스타일의 슬리퍼처럼 재미있는 제품도 있다. 캐주얼하면서도 세련된 멋이 느껴진다.

가토 제화점의 구두는 마치 시간이 멈춘 듯 변치 않는 매력을 간직하고 있다. 현재 이 구둣방을 운영 중인 빈센조 가토(Vincenzo Gatto)는 이렇게 말한다. "우리 공방을 찾는 손님들은 수십 년 된 단골이 대부분이랍니다."

로마의 또 다른 불가사의: 가토 제화점

Another Wonder of Rome: Gatto

로마의 살란드라 거리Via Salandra 34번지에는 유럽에서 명성이 자자한 구둣방이 자리하고 있지만, 그곳에는 변변한 진열창도, 네온등도 없다. 'GATTO Primo piano(가토 2층)'라고 적힌 간판만 덩그러니 붙어 있을 뿐이다. 1988년 독일의 〈슈테른〉 지는 한 기사에서 과거 스페인의 국왕 알폰소 13세가 "로마에는 두 가지 불가사의가 존재한다. 바로 시스티나 성당과 가토 공방의 구두다"라며 이 작은 공방에 보낸 찬사를 소개했다. 가토 제화점은 1912년에 안젤로 가토Angelo Gatto가 세운 곳으로, 1930년대부터 각국의 왕과 왕자, 외교관, 사업가들을 비롯하여 토니 커티스, 모리스 슈발리에, 폴 앵카 같은 영화계와 음악계의 스타들이 드나들기 시작했다.

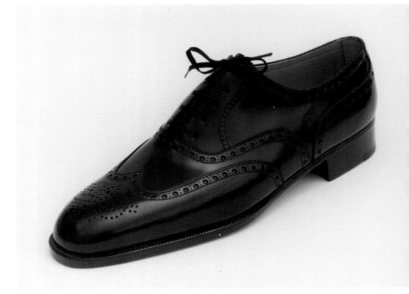

가토 공방에서 제작된 풀브로그 옥스퍼드 구두. 이탈리아식 구두는 대개 생김새가 길쭉하고 발볼이 좁다. 갑피의 재봉선 부위가 브로그로 빠짐없이 장식된 이 구두는 그야말로 클래식한 스타일이다.

믿을 수 있는 품질:
뉴욕의 E. 보겔 제화점

A Commitment to Quality: E. Vogel in New York

E. 보겔 제화점은 1879년부터 보겔 가문의 소유 하에 늘 고객에게 최고의 구두를 제공한다는 원칙을 확고하게 지켜왔다. 이곳은 착용자가 편히 걸을 수 있도록 아주 편안하고 완벽하게 균형 잡힌 디자인을 추구한다. 또한 극히 사소한 부분까지 신경을 기울이고 내구성이 대단히 뛰어난 수제화를 만드는 것이 특징이다.

창업자 에기디우스 보겔Egidius Vogel의 증손자로 현재 이 공방을 운영 중인 딘 보겔Dean Vogel은 오랫동안 미국 올림픽 승마 국가대표팀을 비롯하여 유수한 기수들을 위해 승마화를 제작해왔다. "꽤 오랫동안 우리 공방에 승마화를 주문해온 고객들이 있어요." 그가 이어서 말한다. "그런데 여기서 구두를 만드는 줄은 몰랐나봐요. 나중에 그걸 알고 나서 수제화를 만든 지 얼마나 됐냐고 묻더군요. 그때 이렇게 말했답니다. '대략 120년 정도 됐죠!'라고요."

과자 가게와 값싼 중화요리점에 둘러싸인 하워드 거리Howard Street 19번지는 아주 특별한 곳이다. 이 건물의 지하에는 1600여 개가 넘는 수제 라스트가 보관되어 있으며, 첨부된 색인카드에서는 존 퍼싱 장군, 찰스 린드버그, 폴 뉴먼 같은 역사적 인물들의 이름을 확인할 수 있다.

뉴욕 차이나타운의 중심부에 자리한 3층짜리 벽돌 건물에는 'E. VOGEL, Custom Made Shoes & Boots, since 1879'이라고 적힌 간판이 걸려 있다. 여기서 'E'는 에기디우스를 뜻한다. 독일에서 이주한 그는 당시로선 혁명이라 여겨질 만큼 새로운 구두 디자인으로 업계를 들썩이게 했다. 그가 만들었던 윙팁 구두의 토캡은 다른 구두장이들의 제품보다 곡선의 모양새가 무척 화려했다.

업계에서 내로라하는 장인들은 제품 종류와 디자인을 최대한 폭넓게 준비하려고 항상 노력한다. 여기에 더하여 E. 보겔 공방에서는 완성된 수제화가 누구 것인지 더 알아보기 쉽도록 안감 가죽에 육필로 고객의 이름을 써둔다. 이는 제품을 식별하기 위한 방안이지만, 작은 부분도 소홀히 하지 않는다는 방증이기도 하다.

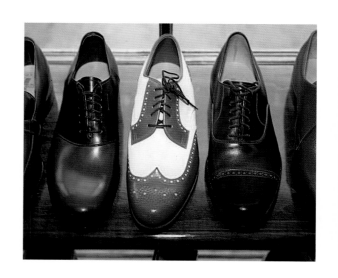

올리버 무어 공방의 직원들은 굉장히 아늑해 보이는 이 공간에서 고객들에게 완벽한 구두를 만드는 비법을 공개한다. 이곳은 발 치수를 재고 구두 디자인과 제작 소재를 고르는 장소로, 주문자는 다 완성된 구두를 신어보기 위해 다시 한 번 이 방에 들르게 된다.

걷기 위해 만든 구두: 뉴욕의 올리버 무어 제화점

These Shoes are Made for Walking: Oliver Moore in New York

올리버 무어 제화점은 뉴욕에서 가장 아름다운 수제화를 만드는 곳 가운데 하나다. 현 소유주는 엘리자베스 무어Elisabeth Moore로, 창업자의 손자인 토머스 무어Thomas Moore의 미망인이다.

이 공방에 이름을 안겨준 창업자 올리버 무어는 영국에서 제화 기술을 배운 뒤 1878년에 미국으로 건너왔다. 이후 무어는 시어도어 루스벨트, 조지 래프트, 레너드 로더를 비롯한 많은 유명인사를 고객으로 맞이했다.

기나긴 세월 동안 고품질 수제화를 만들어온 이 제화점은 현재 수많은 단골손님을 보유하고 그들의 라스트를 매장에 보관하고 있다. 이렇게 라스트가 상시 준비된 고객들은 뉴욕을 방문하기 어려울 때 간단히 전화만으로 새 구두를 주문할 수 있다.

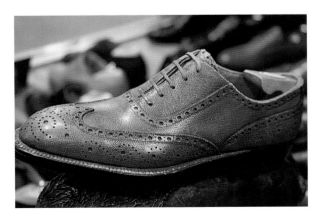

제화업에 갓 입문한 사람이 올리버 무어 스타일의 풀브로그 옥스퍼드를 완벽하게 재현하려면 최소 5~6년의 현장 경험이 필요하다. 즉, 기술을 제대로 익히려면 참을성 있게 기다릴 줄 알아야 한다.

용어 설명

ㄱ

가죽의 질감 Grain
가죽의 표층인 은면층에는 모공과 피지분비선, 땀샘이 존재하며, 이것들이 어우러져 가죽의 '질감'을 만들어낸다. 모든 가죽은 저마다 다른 특유의 질감을 지녔다.

갑피 Upper
구두에서 발을 덮는 부분을 통칭하는 용어. 일반적으로 토캡, 앞날개, 설포, 뒷날개, 월형으로 구성되며 구두의 종류와 스타일에 따라 부품 개수가 달라진다.

갑피 보강재 Upper reinforcers
갑피에서 가죽이 늘어나기 쉬운 부분에 삽입하는 보강용 가죽 조각이나 천.

갑피 재단 Clicking
준비된 가죽에서 패턴 모양대로 갑피 부품을 잘라내는 작업.

갑피 재봉 Closing
갑피 부품들을 꿰매는 작업으로, 각 부위에 가해지는 응력에 따라 재봉선을 한 줄이나 두 줄 넣는다.

갑피 재봉소 Closing shop
갑피 부품들을 전통 방식대로 보강하고 한데 꿰매는 곳. 오늘날은 재봉틀을 이용하여 갑피를 꿰맨 뒤 완성품을 제화점에 넘긴다.

갑피 재봉용 실 Sewing thread
주로 무명실이나 아마실을 사용한다. 비단실은 아주 섬세한 부품을 꿰맬 때 쓴다. 갑피 재봉에는 섬유를 3~6가닥, 많게는 9가닥까지 꼬아 만든 겹실을 사용하며, 실의 색조는 갑피 가죽보다 한 단계 더 진해야 한다. 실 굵기는 길이(미터 단위)와 무게(그램 단위)의 비로 표시한다.

갑피용 가죽 Upper leather
크로뮴염으로 무두질한 가죽으로, 진피 중에서도 가장 품질이 좋은 부분을 사용한다. 이름 그대로 갑피를 만드는 데 사용하며, 두께가 보통 1.2~1.5밀리미터에 달한다.

겉창 부착 작업 Soling
1. 등가죽에서 잘라낸 겉창을 웰트에 붙이고 꿰매는 일.
2. 수선이 필요한 구두에 새 겉창을 부착하는 일.

겉창 재봉선 Welt seam
웰트와 겉창(단일창 구두인 경우) 또는 웰트와 중창, 겉창(이중창 구두인 경우)을 하나로 묶는 재봉선.

겉창 제작용 가죽 Sole leather
등가죽을 참고.

고무 접착제 Rubber solution
벤진에 고무를 녹여 만든 접착제. 10~15분 내에 건조되며 완전히 마른 후에도 유연성과 신축성을 잃지 않는다.

골씌움 Lasting
라스트에 덧댄 안창에 갑피를 못으로 고정시키는 작업. 갑피가 라스트를 감싸면서 비로소 구두다운 모양을 갖추게 된다.

골프화 Golfing shoes
운동화의 일종으로, 수공으로 제작하는 경우가 많다. 잔디 위에서 접지력을 높이기 위해 겉창에 징을 9~11개 정도 박는다.

광내기용 구둣솔 Taking-off brushes
구두에 광을 낼 때 쓰는 솔로, 말의 갈기나 꼬리털로 제작된다. 사용하는 구두 크림의 색깔별로 각기 다른 솔을 사용해야 한다.

구두 관리용품 Shoe-care set
수제화를 가진 사람이라면 직접 구두를 관리할 수 있도록 청소용 구둣솔, 약품 도포용 구둣솔, 각종 구두 크림, 광을 낼 때 쓸 헝겊과 구둣솔 등을 필히 구비해야 한다.

구두 뒤꿈치 Heel section
구두의 뒤쪽 부분.

구두 디자이너 Style designer
구두 디자이너는 전통적인 신사화의 디자인에 기초하여 갑피의 모양과 장식, 각 부품의 비례, 색깔과 소재 등을 정하고 새로운 조합을 만들어낸다. 전통적인 구두 스타일에 새로운 요소를 가미하는 것도 디자이너가 할 일이다.

구두 디자인 작업 Style design
제작할 구두의 장식 문양, 재봉선, 각 부품의 형태 등을 라스트 위에 그리는 일. 신발의 외형을 입체적으로 재현하고 검토할 수 있다는 장점이 있다.

구두 수선 Repair service
일반적으로 고급 제화점들은 고객에게 수선 서비스를 제공한다. 구두를 오랫동안 신고 싶다면 정기적으로 수선을 맡기는 것이 좋다.

구두굽 Heel
가죽 리프트를 여러 장 쌓아 만든 구조물로, 보행 시에 발을 지지한다. 신사화의 뒷굽을 만들려면 힐 리프트가 4~6장 필요하다. 높이는 2.5센티미터가 가장 적합하다.

구두창 Sole
구두의 저부를 이루는 한 부분. 지면과 직접 접촉하는 겉창만으로 구성된 것을 단일창 구두, 겉창과 중창으로 구성된 것을 이중창 구두라고 한다.

구두창 둘레 Sole edge
웰트와 겉창의 측면부 또는 웰트, 중창, 겉창의 측면부를 뜻한다.

구두창 손질용 피할기 Skiver
모서리에 길잡이가 딸린 납작한 칼. 가죽 표면에 군데군데 튀어나온 부분을 제거하고 구두창과 굽의 둘레를 고르게 정리하는 데 사용한다.

구둣주걱 Shoe horn
구두를 신을 때 뒤축을 단단하게 받쳐주는 도구로, 나무나 동물의 뿔, 금속으로 만든다. 일반 구두에는 짧은 구둣주걱이, 부츠나 앵클부츠에는 긴 구둣주걱이 적합하다.

굽 둘레 Heel edge
구두굽의 측면부를 뜻한다. 보통 검은색을 띠지만 갑피 색깔과 똑같이 채색되기도 한다. 색을 입히지 않은 경우에는 힐 리프트 한 층 한 층을 육안으로 쉽게 알아볼 수 있다.

굽 쌓기 Heel construction
힐 리프트 여러 장과 천피, 작은 고무창을 쌓아 구두굽을 만드는 작업.

기본 패턴 Basic forme
갑피 디자인 작업에 사용한다. 라스트 위에 완성한 디자인을 종이에 옮긴 것이다.

김핑 Gimping

가죽 조각의 가장자리를 다듬는 동시에 장식하는 방법. 김핑 기계에 크기와 형태가 다양한 금속 칼날을 장착하여 가공한다.

까래 Inner sock

발바닥과 직접 접촉하는 가죽 안감. 주문자의 요청에 따라 안창 전체 또는 안창의 ¾이나 ⅓(뒤꿈치 부위)만 덮는다.

끈구멍테 Eyelets

구두끈을 넣는 구멍으로, 지름은 2~3밀리미터, 구멍 간 간격은 1~1.5센티미터다. 일반적으로 신사화에는 끈구멍테가 다섯 쌍 뚫려 있다.

끈매기 Lacing

끈을 가로로 매는 옥스퍼드 방식은 한층 세련된 멋을, 끈을 교차하여 매는 더비 방식은 자유분방함을 표출한다. 그러나 개인의 선호도에 따라 끈 매는 방식을 바꾸어도 무방하다.

ㄴ

노르웨이식 구두 Norwegian shoe

더비 구두의 변종으로, 특이하게 분할된 앞날개와 손바느질로 처리된 갑피가 젊고 화려한 느낌을 주지만 또 그만큼 호불호가 갈리는 구두다. 오돌토돌한 질감을 강하게 살린 가죽 때문에 툭박진 느낌이 더욱 도드라지곤 한다.

ㄷ

담금식 무두질 Tanning pits(pit tanning)

참나무나 시멘트로 벽을 친 구덩이를 활용한 무두질 기법. 이 구덩이에 원피 다발을 식물성 원료와 번갈아 배치하여 넣고 무두질 용액을 채운 뒤 일정 기간을 보내면 부드러운 가죽이 만들어진다.

더블 스티치식 구두 Double-stitched shoe

단일창에 두 겹짜리 재봉선을 넣은 수제화, 또는 이중창에 세 겹짜리 재봉선을 넣은 수제화. 튼튼하고 캐주얼한 스타일의 구두로, 모든 재봉선이 밖으로 드러나 있다. 더블 스티치식 구두는 크게 두 가지로 나뉜다. 하나는 웰트를 안창의 허리까지만 대는 것이고, 다른 하나는 뒤꿈치까지 전부 두르는 것이다. 후자의 경우, 뒤꿈치 부위가 일반적인 구두보다 더 넓다. 더블 스티치식 구두의 갑피에는 매끄럽고 질긴 가죽이나 표면이 깔깔한 가죽이 어울린다. 부위별로 색을 다르게 넣는 경우도 많으며, 발목을 살짝 덮는 제품이나 부츠 형태가 큰 인기를 끌고 있다.

더비 Derby

유럽에서 널리 사랑받는 개방형 끈 구조를 갖춘 구두로, '블루처'라고도 한다. 플레인과 풀브로그, 세미브로그 스타일이 주를 이루며 종종 더블 스티치식 이중창 형태로 제작된다.

돌려대기 Rand

1. 안창에 고정된 너비 2센티미터, 두께 3밀리미터짜리 가죽띠로, 웰트와 함께 겉창의 토대를 이룬다.
2. 뒤꿈치 부위에 덧대는 웰트의 일종. 웰트식 구두에서는 못으로, 더블 스티치식 구두에서는 실로 꿰매어 고정시킨다.

뒷굽 고무창 Quarter rubber

천피와 함께 굽바닥에 부착되는 단단하고 마찰력이 강한 고무 조각으로, 두께는 약 6밀리미터다.

뒷날개 Quarter

갑피의 한 부분. 한 쌍의 뒷날개는 발등부터 뒤꿈치(두 뒷날개가 만나는 위치)까지 두르며 발의 내측과 외측을 덮는다. 안쪽복사뼈 쪽에서 잰 뒷날개의 높이는 5센티미터 정도이고 앵클부츠의 경우에는 5~10센티미터 더 높인다.

등가죽 Bend leather

소가죽에서 가장 튼튼하고 질기면서 유용한 부위로, 두께는 5~8밀리미터다. 15~18개월에 걸쳐 담금식 무두질로 처리되었고 수분과 고온에 저항성을 띠며 가공이 용이하다. 겉창과 뒷굽(힐 리프트와 천피 모두 포함)을 만드는 데 사용한다.

ㄹ

라스트 Last

구두 제작에 사용하는 목재 틀. 라스트에는 주문자의 발 모양과 치수, 제작할 구두 스타일이 모두 담겼다.

1. 비대칭형 라스트: 왼발과 오른발 모양을 반영하여 양쪽 라스트 형태가 다르다. 고대 그리스 로마 시대 이후 사라졌다가 19세기 초부터 다시 사용되기 시작했다.
2. 대칭형 라스트: 왼쪽과 오른쪽 라스트를 만드는 데 한쪽 발 치수만을 적용한다. 15세기부터 18세기 말까지 사용되었으며, 당시 사람들은 이 라스트로 제작된 신발을 길들이느라 늘 애를 먹었다.
3. 맞춤형 라스트: 발과 관련된 모든 측정 자료를 활용하므로 주문자의 발이 지닌 특징과 라스트의 유형에 따른 특징을 모두 담고 있다.

라스트 유형 Last type

구두의 모양을 좌우하는 요인. 라스트의 유형별 차이는 앞날개의 모양과 너비에 의해 생긴다. 구두 제작자에게는 고객에게 맞는 유형의 라스트를 준비할 책임이 있다.

라스트 정밀 가공 Fine copying

1. 기계를 이용하여 견본 라스트의 치수 그대로 새로운 라스트를 만드는 방법.
2. 첨가법으로 치수를 수정한 라스트를 원형 삼아 새로운 라스트를 만드는 방법.

라스트 제거 작업 Last removal

완성된 구두에서 라스트를 제거하는 일. 라스트에 두께 6~7밀리미터짜리 쇠갈고리를 걸고 발걸이를 당기는 힘을 조절하여 조심스럽게 빼낸다.

라스트 초벌 가공 Rough copying

기계로 나무토막을 견본 라스트의 모양에 가깝게 깎는 작업. 대강의 형체만 갖춘 미완성 라스트가 만들어진다.

로퍼 Loafer

슬리퍼를 참고.

ㅁ

마감 처리 Finishing

구두 제작 공정 후에 이어지는 마무리 단계로, 갑피의 표면 청소, 구두 크림 도포, 윤내기를 비롯하여 구두창과 굽 둘레 또는 굽바닥에 색을 입히고 윤을 내는 작업이 포함된다. 구두창 둘레를 사각 인두로 압착하고 뒷굽 둘레를 마치로 매끈하게 다듬은 후 팬시 휠로 장식을 넣는다. 겉창 바닥과 천피에도 구두 크림을 바르거나 색을 입힌다.

마감 처리용 왁스 Finishing wax

갑피 표면에 색을 입힌 후 얇게 펴 바르는 왁스. 왁스를 바른 다음에는 따뜻하게 달군 인두로 가죽을 지그시 눌러 주름을 편다.

맞춤식 수제화 Custom-made shoes
주문자의 발에 꼭 맞게 만들어진 수제화. 치수 측정 단계에서 수집한 정보를 기반으로 제작한다.

맞춤형 라스트 Custom-made lasts
라스트를 참고.

몽크 Monk
이름에서 알 수 있듯이 엄격한 절제미를 갖춘 구두. 한두 개의 버클로 좌우의 뒷날개를 조이거나 푼다는 특징이 있다. 간혹 버클에 화려한 장식을 가미하기도 한다. 기다란 앞날개가 단정한 분위기를 자아낸다.

무두질 Tanning
무두질제를 사용하여 원피의 내구성, 신축성, 강도, 유연성을 높이는 작업. 무두질은 크게 두 가지 유형으로 나뉜다.
1. 원피를 가문비나무, 오리나무, 참나무 충영, 석류, 도토리 껍질 같은 식물성 원료와 함께 구덩이에 담가서 처리하는 식물성 무두질 기법. 구두의 저부용 가죽을 만드는 데 주로 이용된다.
2. 원피를 백반이나 크로뮴염과 함께 큰 회전통에 넣어 처리하는 광물성 무두질 기법. 크로뮴 무두질 기법이 도입된 이후 전체 작업 기간이 6~7주로 대폭 줄어들었다. 구두의 갑피용 가죽을 만드는 데 주로 이용된다.

ㅂ

박스 카우하이드 Box cowhide
크로뮴염으로 무두질한 소가죽. 구두 갑피를 만드는 데 사용한다.

박스 카프 Box calf
크로뮴염으로 무두질한 송아지 가죽. 구두와 부츠 갑피를 만드는 데 가장 적합한 소재다.

발 둘레 치수 Girths
개개인 특유의 발 치수. 발허리뼈와 발등, 발꿈치, 발목의 둘레가 모두 포함된다.

발 측면도 Foot elevation
뒤꿈치를 높인 발 측면과 후면의 윤곽선을 종이에 따라 그린 것.

발 치수 측정 작업 Measurement taking
구두 제작에 필요한 자료 가운데 가장 중요한 정보를 구하는 작업. 치수는 발 상태가 가장 좋을 때 측정해야 한다. 치수 측정 작업은 일종의 의식과도 같은 특성을 지녔다.

발도장 Foot imprint
페드 어 그래프 기법을 활용하여 종이에 발바닥 모양을 찍은 것. 장심의 상태를 정확히 파악하고 발바닥에서 지면에 닿는 부분과 발가락 위치를 확인할 수 있다.

발바닥 윤곽선 Foot outline
치수 확인에 꼭 필요한 그림으로, 연필을 종이 면에 정확히 수직으로 세워 그려야 한다. 이 자료는 구두의 길이와 너비를 정하는 데 활용된다.

발바닥 장심 Foot arch
발바닥 가운데의 오목한 부분. 우리가 걷거나 서 있을 때 온몸의 무게를 지탱한다. 보행 시에 머리와 척추에 가해지는 충격을 줄여준다.

발볼 번호 Width numbering
발 둘레 치수를 번호로 나타낸 자료. 신발 치수와 발볼 번호를 이용하면 발허리뼈, 발등, 발꿈치, 발목의 둘레를 계산할 수 있다.

부다페스트 Budapest
토캡 높이가 높은 풀브로그 더비 스타일의 구두.

브로그 라인 Brogueing row
갑피 부품들이 만나는 위치에 크고 작은 구멍들이 직선이나 곡선 형태로 일정하게 배열된 모양을 일컫는다.

브로그 보강재 Stiffeners
갑피와 같은 소재로 만든 가죽 조각으로, 브로그 라인이나 설포의 위쪽 언저리 등을 보강하는 데 쓰인다.

ㅅ

사각 인두 Edge iron
신발창과 뒷굽 둘레를 매끈하게 다듬고 압착하는 데 사용하는 도구로, 각 단면의 치수가 다르다.

사포 Sandpaper
표면을 거칠게 가공한 종이로, 물체의 표면을 매끄럽게 다듬는 데 사용한다. 보통 결이 굵은 것에서 고운 것으로 사포를 바꿔가며 면을 다듬는다.

샌들 Sandal
고대 그리스에서 유래한 신발로, 현재는 여름에만 사용된다.

선심 Toe cap(internal)
구두의 앞부리에 삽입하는 가죽 보강재. 앞날개가 분할되지 않은 경우에는 외관상 이 부품의 삽입 여부를 판단하기가 조금 어렵다. 앞날개가 토캡으로 나뉘었을 때는 선심 역시 스트레이트팁(세미브로그)이나 윙팁(풀브로그) 형태를 띤다.

설포 Tongue
갑피 안쪽이나 바깥쪽에 부착하는 가죽 덮개로, 발등을 보호한다. 구두 디자인에 따라 일종의 장식 역할을 하기도 한다.

세미브로그 Semi-Brogue
스트레이트팁 형태의 토캡과 브로그 장식을 갖춘 구두 스타일. 하프브로그라고도 한다.

소가죽 Cowhide
구두 제작에 사용되는 소재. 가장 튼튼하고 질긴 부위는 척추부의 좌우측에 존재한다. 목 부위는 안창과 중창, 복부는 웰트와 선심, 월형심을 만드는 데 쓴다. 식물성 원료로 무두질한 가죽은 안감과 저부 부품에 적합하고, 광물성 원료로 무두질한 가죽은 갑피를 만들기에 알맞다(등가죽을 참고).

송곳 Awl
긴 송곳은 웰트에 재봉선을 넣을 구멍을 내는 데 사용하고 짧은 송곳은 돌려대기에 나무못을 박을 구멍을 내는 데 사용한다.

송곳 구멍 Awl holes
돌려대기를 부착하기 위해 송곳으로 가죽띠에 구멍을 뚫고 그 자리에 나무못을 박는다. 이 구멍은 접착제로 메워진다.

슈트리 Shoe trees
구두의 원형을 유지시킬 목적으로 만든 나무틀로, 모양이 라스트와 닮았다. 가장

인기가 좋고 보편적으로 사용되는 종류는 3단 분리형 슈트리와 용수철 삽입식 슈트리다.

스카치 그레인 Scotch grain
소가죽의 일종으로, 고온에서 특유의 무늬를 가공하여 질감이 거친 것이 특징이다. 갑피 전체를 스카치 그레인으로 제작하는 경우가 많지만, 다른 가죽과의 조합도 꽤 멋스러운 느낌을 준다.

스크루 제골기 Screw stretcher
스크루를 돌려 신발 볼을 넓히는 도구.

스타일 패턴 Style form
기본 패턴에 갑피 부품을 그려넣은 것. 각 부품의 연결 위치와 크기, 각종 선과 장식 등이 표시되어 있다. 갑피 부품을 재단하는 데 쓸 패턴 조각을 만드는 데 쓰인다.

스티칭 채널 Stitching-Channel
겉창 재봉선을 넣기 위해 겉창 바닥에 내는 홈.

스티칭 채널 덮개 Stitching-channel flap
스티칭 채널을 만들기 위해 겉창 가죽을 파내면 홈을 따라서 야트막하게 솟은 턱이 생긴다. 이것이 겉창 재봉선을 가리는 역할을 하는데, 이 덮개가 없으면 재봉선이 지면에 닿아서 금방 닳을 우려가 있고 오래 지나지 않아서 겉창이 분해될 수도 있다.

슬리퍼 Slip-on
구두끈이나 버클이 없는 신발로, 발을 그냥 밀어넣기만 하면 간단히 신을 수 있다. 흔히 로퍼라고도 불리는 이 신발의 조상은 북아메리카 원주민들이 신던 모카신이다. 오늘날엔 웰트를 덧댄 슬리퍼도 제작된다. 페니 로퍼가 대표적인 예로, 이 신발은 사람들이 설포의 장식용 가죽띠에 1페니를 종종 끼워넣어서 지금과 같은 이름을 갖게 되었다.

시착용 구두 Trial shoe
중등 품질의 가죽을 사용하여 맞춤형 라스트 모양대로 제작한 구두. 시착용 구두가 고객의 발에 잘 맞지 않으면 라스트를 수정해야 한다.

신발 치수 Size
신발의 길이를 나타내는 숫자. 프랑스식, 영국식, 미국식 치수와 미터법 치수가 주로 활용된다.

신축 방향 Direction of stretch
가죽의 신축 방향은 갑피 재단 시에 패턴 놓을 위치를 정할 때 중요하다. 예를 들어, 앞날개용 패턴은 준비된 가죽 중에서도 가로가 아니라 세로 방향으로 늘어날 수 있는 자리에 올려야 한다. 반대로 뒷날개를 길이 방향으로 배치하면 가죽이 1~2센티미터가량 늘어나서 구두 모양이나 강도에 문제가 생긴다.

ㅇ

안감 가죽 Lining leather
구두의 안쪽에 대는 가죽으로, 식물성 무두질을 거친 가죽을 사용하며 두께는 1.2밀리미터에 달한다. 무척 부드러우면서도 내구성이 강하다.

안창 Insole
웰트와 함께 구두의 토대가 되는 부품. 가죽의 두께는 2.5~3.5밀리미터로, 구두의 형태나 강도에 따라 달라진다. 저부 작업은 안창을 라스트에 고정시키는 데서 시작된다. 고정 후에는 끌을 사용하여 페더를 만든다.

안창 피할용 공구 Gouge
안창 바닥에 페더를 만들 때 쓰는 금속 연장.

앞날개 Vamp
구두의 전면부에 해당하는 부분. 구두 스타일에 따라 여러 가지 부품(토캡과 각종 보강재)을 사용하여 만들거나 가죽 한 장(슬리퍼의 경우)만으로 구성하기도 한다.

앵클부츠 Ankle boots
날이 추울 때 주로 신는 신발로, 뒷날개가 발목 위로 5~10센티미터 올라와 있으며 신발끈, 갈고리, 단추 등으로 발등과 발목 쪽을 잠근다. 발을 단단히 보호할 목적으로 두꺼운 신발창을 적용한다.

약품 도포용 구둣솔 Putting-on brushes
구두 크림을 바르는 데 사용하는 구두솔로, 부드러운 말 털로 제작된다. 구두 크림의 색깔별로 각기 다른 솔을 사용하기를 권장한다.

옥스퍼드 Oxford
폐쇄형 끈 구조가 적용된 구두로 특유의 세련미를 갖추었다. 일반적으로 플레인과 풀브로그, 세미브로그 스타일로 제작된다.

원피 Rawhide/ Raw hides
1. 무두질을 위해 깨끗하게 씻은 동물의 거죽.
2. 아무 처리를 하지 않은 동물의 거죽.

월형 Heel cup
구두의 뒤꿈치에서 두 뒷날개의 연결부를 덮는 가죽 조각(갑피의 일부분). 얇은 띠 형태로 만들어 구두 뒤축에 세로로 부착하기도 한다.

월형심 Back stiffener
갑피에서 두 뒷날개가 만나는 위치에 삽입되는 가죽 보강재.

웰트 Welt
구두의 토대를 이루는 부품으로, 길이와 너비, 두께가 각각 약 60센티미터, 2센티미터, 3밀리미터에 달한다. 갑피와 안창, 겉창을 하나로 결속시키는 역할을 한다.

웰트 재봉선 Welt needles
갑피와 안창, 웰트를 하나로 묶는 재봉선.

웰트식 구두 Welt-stitched shoe
우아한 멋이 돋보이는 수제화. 갑피와 안창을 결속시키는 웰트 재봉선은 겉창에 가려져 밖으로 보이지 않는다. 웰트와 겉창(단일창 구두인 경우) 또는 웰트와 중창과 겉창(이중창 구두인 경우)을 고정시키는 겉창 재봉선은 외부로 드러나 있다.

윙팁 Wing tip
하트 모양의 토캡. 우아한 곡선형 테두리가 월형에 거의 닿을 만큼 길게 뻗어 있다.

윤내기용 인두 Burnishing iron
불에 달궈 사용하는 금속 연장으로, 안료와 구두 크림이 가죽에 잘 스며들게 한다.

ㅈ

장식 무늬 Decorative pattern
앞날개에 크고 작은 구멍을 기하학적인 형태로 배열하여 만든 무늬. 풀브로그와 세미브로그 구두에 주로 쓰인다.

장심 받침 Arch supports
평발로 인한 문제는 장심 지지물로 해결할 수 있다. 따라서 구두 제작자는 고객의 발 장심이 어떤 상태인지 정확히 아는 것이 중요하다.

저부 작업 Shoe assembly
안창을 고정시킨 라스트에 갑피를 씌우고 웰트와 겉창을 꿰맨 뒤 굽을 부착하는 일련의 작업들을 통칭한 표현.

저부 작업용 바늘 Welt needles
한쪽 끝이 살짝 구부러진 길이 8센티미터짜리 바늘. 웰트와 구두창을 꿰매려면 바늘이 두 개 필요하다.

접착제 Paste
밀 전분과 말린 밤이나 감자, 물을 섞어 만든 혼합물. 가죽을 단단하게 굳히고 내구성을 강화하는 효과를 지녔다.

제거법 Removal method
맞춤형 라스트의 치수를 조정하는 방법 중 하나. 평균치보다 발볼이 더 좁거나 발등 높이가 낮은 경우에는 라스트에서 해당 부위를 더 깎아내어 치수를 수정한다. 즉 기본 소재를 일부분 제거하는 방법이다.

제골기 stretcher
신발 볼을 넓히는 데 사용하는 도구.

제화용 망치 Cobbler's hammer
무게가 약 500그램인 쇠망치로 일반 가정용 망치와 유사하지만 용도가 더 다양하다.

제화용 줄자 Shoemaker's tape measure
한쪽 면에는 프랑스식 바늘땀 단위, 반대 면에는 미터법 단위가 매겨진 줄자로, 탄성이 없는 직물류로 제작된다.

제화용 칼 Shoemaker's knife
칼날이 살짝 휜 강철 칼로, 두께가 6~8밀리미터에 달하는 저부 부품(구두창, 힐 리프트)을 재단하는 데 쓰인다.

중창 Middle sole
웰트와 겉창 사이에 삽입되는 신발창. 이중창 구두의 특징이라 할 수 있다.

중창 재봉선 Middle-sole seam
웰트와 중창을 결속시키는 재봉선.

ㅊ

천피 Top piece
구두굽을 이루는 가죽 조각으로, 지면과 직접 접하는 부위다.

철판 Steel plate
미끄럼 방지 기능이 뛰어나 뒷굽 고무창 대신 종종 사용된다.

첨가법 Additional method
맞춤형 라스트의 치수를 조정하는 방법 중 하나. 평균치보다 발볼이 더 넓거나 발등과 엄지발가락 높이가 더 높고 발꿈치가 더 두툼한 경우에는 가죽 조각을 덧대어 라스트 치수를 수정한다. 이렇게 수정된 라스트를 그대로 사용할 수도 있지만, 이것을 복제하여 완성형 라스트를 만드는 쪽을 권장한다.

청소용 구둣솔 Cleaning brush
먼지를 제거할 때 쓰는 올이 굵은 구둣솔로, 돼지털이나 소나 말의 꼬리털 또는 용설란 섬유로 만든다.

충전재 Filling
웰트로 둘러싸인 안창의 가운데 공간을 채우는 소재로, 보행 시에 충격을 흡수하고 신발창에 안정감을 더한다.

측면 보강재 Side linings
갑피를 재단하고 남은 소재로 만든 기다란 가죽 조각으로, 갑피가 늘어나는 문제를 막고 지지력을 더하기 위해 구두의 측면부와 그 안감 사이에 삽입한다.

ㅋ

칼라 Collar
뒷날개 위쪽을 보강하고 장식할 목적으로 부착하는 얇은 가죽띠.

코도반 Cordovan
크로뮴염으로 무두질한 말가죽. 구두와 부츠 갑피를 만드는 데 사용한다.

ㅌ

토캡 Toe cap(external)
구두의 앞부리를 덮는 가죽 조각. 갑피 내부에 삽입한 선심의 모양과 일치한다.

ㅍ

페니 로퍼 Penny loafer
슬리퍼를 참고.

풀브로그 Full-brogue
날개 모양의 토캡과 함께 곳곳이 크고 작은 구멍으로 장식된 구두.

플레인 Plain
앞날개가 토캡으로 분할되지 않았거나 브로그 장식이 없는 구두 스타일.

ㅎ

하프브로그 Half-brogue
세미브로그를 참고.

핸드쏘운 구두 Hand-sewn shoe
전통 방식으로 만든 수제화. 크게 웰트식 구두와 더블 스티치식 구두로 나뉜다.

허리쇠 Shank
길이 10센티미터, 너비 1.5센티미터에 달하는 철편으로, 웰트의 두께만큼 뜨는 공간에 삽입되어 구두 허리를 강화하는 역할을 한다. 보행 시에 발이 흔들리거나 신발 가운데가 휘지 않도록 해준다.

힐 리프트 Heel lifts
구두 뒤꿈치 모양대로 재단한 가죽 조각으로, 2~4장이 모여 하나의 굽을 이룬다.

더 읽을거리

Andritzky, M., Kämpf, G., Link, V. (eds): Z.B. Schuhe, Giessen 1995

Asensio, F. (ed.): The Best Shops, Barcelona 1990

Bally Schuhmuseum (ed.): 'Graphik rund um den Schuh', in: Schriften des Bally Schuhmuseums, Schönenwend 1968

Baynes, K. and K. (eds): The Shoe Show. British Shoes since 1790, London 1979

Blum, S.: Everyday Fashions of the Thirties as Pictured in Sears Catalogs, New York 1986

Broby-Johansen, R.: Krop og klaer, Copenhagen 1966

Deutsches Ledermuseum (ed.): Catalog, vol. 6, Offenbach 1980

Durain-Ress, S.: Schuhe. Vom späten Mittelalter bis zur Gegenwart, Munich 1991

McDowell, C.: Schuhe, Schönheit-Mode-Phantasie, Munich 1989

Fehér, Gy., Szunyoghy, A.: Zeichenschule, Cologne 1996

Flórán, M.: Tanners. The Tannery from Baja in the Hungarian Open Air Museum, Szentendre 1992

Friedrich, R.: Leder, Gestalten und Verarbeiten, Munich 1988

Giglinger, K.: Schuh und Leder, Vienna 1990

Gillespie, C.C.: Diderot Pictorial Encyclopedia of Trades and Industry. Manufacturing and Technical Arts in Plates, New York 1993

Geisler, R.: Wie erkenne ich an Leder das Gute und das Mindergute?, Kassel 1949

Göpfrich.: Römische Lederfunde aus Mainz, Offenbach 1986

Hálová-Jahodová, C.: Vergessene Handwerkskunst, Prague 1995

Haufe, G.: Das Zeichnen und Modellieren des Maßschumachers, Leipzig 1954

Honnef, K., Schlüter, B., Küchels, B. (eds): Die verlassenen Schuhe, Bonn 1994

Ludbig, E. et al. (eds): Lexikon der Schuhtechnik, Leipzig 1983

L.V.M.H. (ed.): Berlutti, History of a Family of Artists, Paris 1997

Meier, E.: Von Schuhen-Eine Fibel, Munich 1994

The Museum of Leathercraft (ed.): A Picture Book of Leather, London 1959

O'Keeffe, L.: Schuhe, Cologne 1997

Probert, C.: Shoes in Vogue since 1910, London 1981

The Swenters Shoe Art: Shoes or no Shoes, Antwerp 1997

Vorwold, W., Dittmar, K.: Fachkunde für Schuhmacher, Wiesbaden 1952

Weber, P.: Der Schuhmacher. Ein Beruf im Wandel der Zeit, Stuttgart 1988

Weber, P.: Schuhe, Drei Jahrtausende in Bildern, Stuttgart 1986

제화점의 상품 안내서 및 정기 간행물

Allen Edmonds' Workshop Catalog, spring collection, 1997

Cheaney's Workshop Catalog, 1997

Edition Schuhe, Düsseldorf (half yearly from 1996)

Edition Schuhe: Rahmengenähte Herrenschuhe, Düsseldorf, 1997

John Spencer's Workshop Catalog, 1997

John Lobb's Workshop Catalog, 1998

Ludwig Reiter's Workshop Catalog, 1996

Dunkelmann and Son's Workshop Catalog, 1998

Grenson Shoe's Workshop Catalog, 1998

Church's Workshop Catalog, 1997

Himer & Himer Workshop Catalog, 1998

Krisam und Wittling's Workshop Catalog of custom-made shoes, 1998

Joh. Rendenbach's Workshop Catalog, 1998

STEP. Schuhe, Leder, Accessoires, Düsseldorf Nov./Dec. 1996

Tanneries du Puy Workshop Catalog, 1998

Vogel's Workshop Catalog, 1998

감사의 말

《남자의 구두》를 쓰는 동안 각 분야의 전문가로서 귀중한 정보를 제공하고 조언해준 이들에게 고마움을 전한다.

부다페스트 라슬로 버시 공방의
오토 렁그(디자이너), 죄르지 스쿨러, 죄르지네 스쿨러(갑피재단사), 요제프네 쉴레(갑피 재봉소의 재봉장), 베르틸런네 서보, 이스투반네 시몬, 도러 거일(갑피 재봉사), 페렌츠 버르거(기능장), 라슬로 코바치, 카로이 커르도시, 데네시 비로, 샨도르 코치시, 얼베르트 서보, 아르파드 운그바리, 페렌츠 유하스, 데네시 미하이, 발린트 도버이, 데네시 보거, 처버 네메시, 야노시 숄테스, 요제프 저치(구두 제작자), 어틸라네 투르차나, 에니키 체르헐미, 언드레어 엘리어시(구두 마감공), 로베르트 머저르, 죄르지 허리시(모델).

아울러 지원을 아끼지 않은 여러 기업과 기관 및 구두 제작자들에게도 고마움을 전한다.

전통 제혁업체 연합에 소속된 요하네스 렌덴바흐 사, 페치 보르자르 사의 야노시 칠러그, 피놈보르자르토 사의 이슈트반 갈, 라스트 제작자 칼만 베르터와 칼만 베르터 2세, 오펜바흐 가죽 박물관, 가죽과 정형외과용 구두 제작 소재를 유통하는 프리츠 밍케 사, 정형외과용 구두 장인 실케 드보라크-슈나이더와 만프레드 슈나이더, 일반 구두 제작자 겸 정형외과용 구두 장인 헬프리트 트로스트, 쾨르멘트 신발 박물관의 졸탄 너지, 발린트 제화점의 러요시 발린트, 히머 제화점의 악셀 히머, E. 보겔 제화점의 잭 린치, 존 롭 제화점의 존 헌터 롭, 올리버 무어 제화점의 폴 무어필드, 클레만 제화점의 벤야민 클레만.

사진작가가 감사를 표하고 싶은 이들은 다음과 같다.
브리오니 사의 움베르토 안젤로니 회장, 올리버 비알로본스, 쾰른의 에드워드 상회, 알베르트 크레카, 빈의 마호 사, 페터 폰 크바트. 그리고 사진 작업을 함께 한 임케 유용한, 졸탄 미클로슈커, 홀거 로게, 페터 조말비(쾰른과 부다페스트의 보조 사진작가)와 쾰른의 루프레히트 슈템펠 사진 스튜디오.

끝으로, 출판사는 자문을 맡아준 베른하르트 뢰첼 작가에게 감사의 마음을 전한다.

색인

단어가 해당 페이지에 정확히 똑같이 나오지 않는 경우 +로 표시했다.

사진 삽화 정보

이 책의 사진과 삽화 대부분은 퀼른 출신의 사진작가 게오르크 팔레리우스가 직접 촬영한 것입니다. 출간에 앞서 발행인과 편집자들은 본 서적에 실은 모든 이미지 자료의 저작권자들과 접촉하고자 최대한 노력을 기울였습니다. 혹시 이 책에 쓰인 사진이나 삽화의 지적 재산권을 보유했으나 아직 연락을 받지 못한 분들이 있다면 출판사에 꼭 알려주길 바랍니다.

© Archiv für Kunst und Geschichte, Berlin: 13 bottom; 33 top; 120; 121 top;

© Archiv für Kunst und Geschichte, Berlin / Cameraphoto Epoche: 70 bottom;

© Bally Schuhmuseum, Schönenwerd: 35 top right; 54 bottom right; 121 bottom; 122; 162 center;

© Bayerisches Nationalmuseum, Muhich: 54 bottom left; 56 right; 57 top;

© Bernd Obermann, New York: 186;

© Deutsches Archäologisches Institut, Rome: 33;

© Deutsches Ledermuseum, Offenbach am Main: 90;

© Giles, Sarah: Fred Astaire - His Friends Talk, Doubleday, New York, 1988: 60;

© Helga Lade Fotoagentur, Frankfurt am Main: 24; 133 (Photo: Kirchner);

© Otto F. Hess, New York: 85;

© Himer & Himer, Baden-Baden: 99;

© Clem Johnson, Dominica: 68/69 background; 71 background;

© György Olajos, Budapest (diagrams): 16; 24; 34 top; 38; 54 top; 58; 59 bottom; 77; 99 (small); 125; 128 bottom; 129 bottom; 133 top; 143 left; 145 top left; 158 bottom left;

© Photobusiness - Artothek, Peissenberg: 57 bottom right; 162 top;

© Pirmasenser Museum und Archiv, Pirmasens: 40;

© The Royal Photographic Society Collection, Bath: 22/23;

© Schweizerisches Landesmuseum, Fotothek, Zürich: 119 (neg. no. CO-5903);

© Sipa Press, Paris: 4 (photos, from top left to bottom right: Ruymen, Glories, Gaia Press, Amanta, Amanta, Paparo, Lazic, Barth, Xavier);

© SLUB, Dresden / Dezernat Deutsche Fotothek: endpapers;

55 top; 55 bottom (photo: Loos);

© Staatliche Graphische Sammlung, Munich: 56 left;

© András Szunyoghy, Budapest (drawings): 19; 20; 21;

© Tod's, Milan: 69 top;

© Georg Valerius, Museum der Marc Schuhfabrik, Körmend, Hungary: 118; 123 left;

© Russel West / Photographers International, Guildford: 167 left;

© László Vass, Budapest: 29 bottom left;

© Würtembergisches Landesmuseum, Stuttgart: 34 bottom; 45 bottom.

역자 **서종기**

고려대학교 환경생태공학부를 졸업하고 회사를 다니다 전문 번역가로 활동하고 있다. 기획자로서 재미있고 유익하지만 미처 국내에 소개되지 않은 책을 찾는 데도 노력을 기울이고 있다. 옮긴 책으로 《절대음료 게토레이》《나이키 이야기》《광물, 역사를 바꾸다》《식물, 역사를 뒤집다》《훼손된 세상》《당신과 조직을 미치게 만드는 썩은 사과》《유쾌한 소통의 기술》《간결한 말씀》 등이 있다.

감수 **김남일**

영국 남성화 헤링슈즈의 한국 총판 알렉스슈즈 대표. 2010년 구두가 좋아 무작정 시작한 남성구두가게 알렉스슈즈에서 구두를 매개로 다양한 사람을 만나고 있다. 또한 여러 기업과 단체 등에서 구두와 관련된 여러 강의를 진행하고 있다.

남자의 구두

첫판 1쇄 펴낸날 2017년 3월 24일
3쇄 펴낸날 2024년 1월 31일

지은이 라슬로 버시 · 머그더 몰나르
옮긴이 서종기 **감수** 김남일
발행인 김혜경
편집인 김수진
책임편집 김교석
편집기획 조한나 유승연 문해림 김유진 곽세라 전하연 박혜인 조정현
디자인 한승연 성윤정
경영지원국 안정숙
마케팅 문창운 백윤진 박희원
회계 임옥희 양여진 김주연

펴낸곳 (주)도서출판 푸른숲
출판등록 2003년 12월 17일 제2003-000032호
주소 서울특별시 마포구 토정로 35-1 2층, 우편번호 04083
전화 02)6392-7871, 2(마케팅부), 02)6392-7873(편집부)
팩스 02)6392-7875
홈페이지 www.prunsoop.co.kr
페이스북 www.facebook.com/prunsoop **인스타그램** @prunsoop

ⓒ푸른숲, 2017
ISBN 979-11-5675-683-5 (03600)

◦ 잘못된 책은 구입하신 서점에서 바꾸어 드립니다.
◦ 본서의 반품 기한은 2029년 1월 31일까지입니다.